粵劇藝壇
感舊錄

下卷 名伶軼事

王心帆 著

朱少璋 編訂

商務印書館

粵劇藝壇感舊錄（下卷・名伶軼事）（全二卷）

作　　者：王心帆

編　　訂：朱少璋

責任編輯：張宇程

封面設計：涂　慧

出　　版：商務印書館 (香港) 有限公司

　　　　　香港筲箕灣耀興道 3 號東滙廣場 8 樓

　　　　　http://www.commercialpress.com.hk

發　　行：香港聯合書刊物流有限公司

　　　　　香港新界荃灣德士古道 220-248 號荃灣工業中心 16 樓

印　　刷：美雅印刷製本有限公司

　　　　　九龍觀塘榮業街 6 號海濱工業大廈 4 樓 A

版　　次：2021 年 7 月第 1 版第 1 次印刷

　　　　　© 2021 商務印書館 (香港) 有限公司

　　　　　ISBN 978 962 07 4618 5

　　　　　Printed in Hong Kong

目　錄

下卷　名伶軼事

名伶軼事

二〇一　千里駒是惠州班的小武

　　四十年前（粵劇全盛時期）的花旦中，最著譽的算是千里駒了，他隸屬寶昌旗幟下的班，二十年有多，極〔受〕班主何萼樓的重視。當粵班全盛期中，他在「周豐年」班充當正印花旦時，除聲藝名滿梨園外，對於處斷班事，其權威比坐倉猶有過之，坐倉凡有疑難的事，也要向他請示，代為解決。因此，戲迷們便稱他為「花旦王」，梨園中人皆呼之為「老總」。何以呼為「老總」，說起來是有原因的。因為他是姓區，名仲吾。「仲」與「總」音略同，班裏人皆尊之為「仲哥」，而行中人皆呼之為「老總」，即將「仲」字讀上聲，變成「總」字，實則喚他為「老仲」，以彰他於一班中，權威高過坐倉。

　　千里駒原是東江過山班的小武，在惠州一帶演出，因八和會館行江五叔，剛到惠州探親，竟於博羅關帝廟的戲台上，與他相識。五叔是老行尊，對於戲人，頗能看出他的前程，有無發展。五叔一見千里駒的相格，是不宜飾演武角，若改飾花旦，將來定可以一鳴驚人，前途似錦。他於是勸千里駒往省城落班，最好改充花旦。千里駒果以為然，演過關帝神功戲後，即隨五叔進省，由五叔介紹，會晤何萼樓。

　　萼樓也是個慧眼識英雄的班主，一見千里駒的顏色身型，果與五叔所見略同。於是即與千里駒簽訂五年合約，在他寶昌的班「國豐年」充當第二花旦，這是光緒末年的事。當時的粵班，

僅十班八班而已，同時最有名的花旦，有京仔恩、蛇王蘇、肖麗湘等輩。千里駒在習戲時期，甚麼角色的演技也曾學習過，所以改充花旦，他也勝任愉快。

「國豐年」的正印小生阿聰，也是此時小生最紅之一角，他拍肖麗湘，演《牡丹亭》這齣首本戲，最得戲迷欣賞。阿聰既與千里駒同班，覺他的扮相端莊，易弁而釵，有大家閨秀的秀麗，歌聲嬌婉，是子喉之正宗。所以對他發生好感，一有同場機會，便與他落力拍演，絕不輕視他是幫花，而不願與之為伍。千里駒溫文而又撝謙 ①，便獲得阿聰指點，聲藝由是日進，居然得到觀眾好評。明年新班，即擢升正花，用小生聰與他演對手戲。首本以《夜送寒衣》、《湖中美》、《拉車被辱》為其二人最佳傑作，千里駒以後便在梨園中，爭得花旦第一把交椅穩坐了。

① 撝謙：謙遜的意思。

二〇二　黃種美有靚仔丑生之譽

　　以前粵班丑生一角，本稱男丑，又稱雜腳，更呼之為白鼻哥，而行中則喚作網巾邊。當年丑生，在人名單上或戲招上，是與女丑同列，曰男女丑。這個角色，是專演諧劇的，一出場便表演詼諧動作，扯其科諢。以博觀眾狂笑。其扮相雖不是臉譜，但必用粉塗白其鼻，搽之法各有不同，有大點，有小點，有圓有方，有長有扁，大抵這就是雜腳粉墨登場的規矩。在當日的白鼻哥來看，當以鬼馬元、機器南、生鬼昌、豆皮桐這幾個為最古怪。

　　怡記的「樂同春」班，有一對網巾邊是不分正副的，一是黃種美，一是陳村錦；這對丑生，都是英俊青年，有小生風度，與其他的班生，有天淵之別。因為凡當丑生的角色，相貌一定異乎常人，不胖則醜，扮相多麼古怪的。故這項角色的渾號，不是「鬼馬」，便是「豆皮」。但「樂同春」班丑生黃種美，卻是瀟灑人物，漂亮青年。他能夠在「樂同春」班得掌網巾邊正印，他的聲藝又有甚麼特點呢？

　　黃種美是花縣村人，姓畢名持，即是小生白玉堂的堂兄。黃種美未成名前，只在班中當拉扯而已。有一年班中編了一本《熊飛戰死榴花塔》，是用小武靚仙飾演熊飛。這本戲是廣東人抗清的歷史戲，熊飛是東莞傑出英雄人物，因而領導東莞鄉民保明

抗清 [1]，不幸地以孤軍抗戰，終死於榴花塔前的戰地。黃種美當時還沒有戲號，但因為他在這本戲中，飾演一個勇敢鄉民，與清兵對敵，戰至最後一人，變成虎口餘生。他在此劇演出，有聲有色，雖然是「長勝」戲，但演來十分精彩，詼諧百出，觀眾對他的印象，便深見腦海，讚他好戲。演過這本戲，班主何壽南，都稱讚他，預備下屆新班將之擢升丑生正角。他大抵福至心靈，靈感一觸，便自定了「黃種美」這個戲號。因為漢人是黃種人，他在《熊飛戰死榴花塔》演出的戲，收場時是從戰場歸來最〔尾〕的一個義民，所以玄妙的想出這個戲號，意始是說他在這本戲中是最尾的一個黃種人，以「尾」字不佳，乃易「美」字。他的匠心獨運，改得「黃種美」這個好名字，果然在梨園中，便享二十年盛名，演出的戲都是有人情味的，不是得啖笑之作。

① 　熊飛：廣東東莞榴花村人，是南宋抗元人士；作者說熊飛「保明抗清」，諒誤。

二〇三　靚榮演關戲薛覺先飾關平

　　粵班全盛期中，武生這項角色，最受歡迎的，算是靚榮了。他有聲有藝，文武兼資，出場演唱，必使到觀眾滿意，絕不欺台。在這時的武生而言，可與之頡頏[①]者，僅曾三多一人而已。公爺創、靚新華輩，也未能與敵。靚榮初露頭角時，隸屬宏順「祝華年」班，著譽時才轉入寶昌之「人壽年」。靚榮的劇藝，不是守古不化，卻能順着潮流，創出這項角色的新作。

　　靚榮加入寶昌的班，其劇藝已達最高峰，故有「武生王」之稱。他與千里駒、靚少華、白駒榮各項角色，在演出時特殊合作，每一場戲，不論唱與演，都是多姿多彩的。他喜演新戲，雖僅識之無，對於讀曲，必憑記憶力記着，有不識的字，也向編劇人討教，所以在唱出的曲詞，絕無魯魚亥豕之弊。他能演白袍戲，亦能演大袍大甲戲，最可惜他因發胖，演「封相」戲，他不能坐車為憾吧。

　　隸「人壽年」時，此時的角色，在原有的角色名稱，均已不用，只刊出其名，故有「通天老倌」之稱。他雖充當正印武生，亦無武生之名，僅在戲招上看到「靚榮」二字而已。他以當時的武生多演關戲而傾動戲迷，他當然不肯後人，也演《華容道》一劇，先飾魯肅，後飾關羽。演關戲，當然要開面；他的面型，依

① 頡頏：不相上下，互相抗衡之意。

照關公臉譜開出後，人人都說他是復活關雲長。

　　演關公的戲，還要用兩個角色來合演才得生色。這兩個角色，一個是演周倉戲的，一個是演關平戲的。周倉替他執青龍偃月刀，關平替捧帥印。他為了選用這兩個角色，頗傷腦筋。周倉本來是用二花面飾演，但他不滿意原有的二花面，卒之選用六分錦。而關平這個角色，則選用了榜上還沒有名的薛覺先。

　　他認為這兩人，登場合演，必有可觀。果然，一經演出，全場觀眾，掌聲如雷，喝彩不絕。他本人扮相，早已像關羽，而六分錦扮相，也與周倉無異，而薛覺先扮相，十足關平再生。於是紮架演出這場戲，彷彿是從關帝像走出那三位英雄。從這出戲開始，薛覺先在戲場上便有了用武之地，而六分錦，亦改名「周倉錦」，於新班時，擢升二花面一角。靚榮演關戲，竟扶助了錦、薛二人成名。

二〇四　太子卓生喉有簫聲雅譽

　　粵劇小生這個角色，是戲中最重要的人物，所以小生每年的「人工」，也不在武生小武之下，僅次於花旦而已。當年的小生，若小生聰、小生福、風情杞輩，面型都是圓圓的，身型都是胖胖的，本來不配充當小生，只可作總生才稱職。不過這輩小生，聲技獨絕，扮相略嫌癡肥，亦不足疵也。談到當日小生，當以太子卓為最佳生角，貌韶秀、風度有瀟灑之美，聲亦屬正宗生喉，每歌一曲，音韻響遏入雲，鼻音、嗓音並妙。

　　太子卓在民初期間，已在「人壽年」為第二小生，與他合演的第二花旦，卻是新丁香耀，二人演夜齣頭戲，以《夜偷詩稿》、《陳姑追舟》為首本戲。演這本戲，男女觀眾，皆讚太子卓唱做兼優，且評他的小生台型，最合標準，真古代之翩翩公子。太子卓既得戲迷好評，入諸班主之耳，太安之〔源〕杏〔翹〕，便重聘他為「詠太平」正印小生，仍以演《夜偷詩稿》，而得到各鄉觀眾稱譽。省港澳的觀眾，對他也有深刻印象。

　　可是，太子卓目不識丁，討厭新戲，每逢編排新戲，他一接到曲本，便感頭痛，惟有使他的太太二姑，睡在位中，在煙燈下，讀給他聽。他略記大概，便用他正宗生喉的「姑之逛」腔唱出。他憑着天賦他的生喉，像簫聲般清脆，聽戲者便擊節不已。他唱的生腔，這時還沒曾發明「平喉」，所以就像吹簫的清亮。他的唱法，是「想當初，原本是」的舊腔，聽曲者只聽到他的鼻

音，便讚歎着，說他是吹簫一般的聲韻。「平腔」開始後，他仍不改轉唱風，因此他的聲藝，僅能使鄉村的戲迷讚揚，省港澳的觀眾，便對他不歡迎了。

不過，他的小生地位，仍未動搖，落鄉登台，一般戲迷，對他的唱工，甚為悅耳，均踴躍入場，聽他吹簫般的生腔。於是，他也以小生喉自豪，出場只有唱，唱出的曲詞，絕不露字，有時他忘記劇本曲詞，他便胡亂唱出，但求悅得觀眾之耳，他便輕鬆愉快了。還記得有一次，他演新戲，不熟新曲，竟「爆肚」唱出一句「花花世界隨街走」來，博得全場大笑。太子卓因此便劇譽日沉，漸漸成為「過去老倌」了。

二○五　周瑜利賭癮大戲癮更大

　　小生這項角色，在當時的粵班中，地位也屬重要，看戲的人們，對他也表歡迎。小武只演武場戲，文場戲絕少演出。他是戲中少年英雄，為國家出力的人物。而且〔演〕的多是日場正本戲，夜場齣頭戲雖有上演，但並不多。關於小武的演技與唱工，亦同時並重。以前小武喉，是高音的，以唱二黃腔為佳，走四門的慢板，是用撇喉，唱出的曲調，不是「七字清」，便是「十字清」，沒有今日的曲詞這麼冗長。

　　說到當日的小武周瑜利，不獨演技卓絕，唱工亦不同凡響，句斟字酌，有腔有韻，他的喉音腔調，有如今日的平腔「反線中板」，極有韻味。他最首本的戲，要算《周瑜歸天》了。他還有有一本《山東響馬》，這本戲是他個人編排出的好戲，他與男丑蛇仔旺合演，此劇到處叫座。因蛇仔旺飾演廣東先生，跑馬一場，是他創作，與周瑜利演「寄宿謀人寺」，一場，演唱俱妙，精彩異常。周瑜利在梨園中馳名，當以《三氣周瑜》及《山東響馬》為最受觀眾歡迎之戲，演此二劇，便過一生。

　　周瑜利有賭癖，無論各種賭博，他也入局遣興，不過敗北多於勝利。每月出了「關期」，拿着人工錢，就赴賭場大賭特賭，賭至囊空如洗，他才離去。但他絕沒有「乘興而來，敗興而歸」的感覺，他不管輸贏，一樣是滿面春風，並不垂頭喪氣。班中人因此也讚他是一名好漢。他既嗜賭成癖，本來坐倉對他有是擔

憂,怕到他賭敗了,登場演戲,便會欺台。不過周瑜利,並不如此,因為他賭癮大,戲癮更大。輸之後,輪到他登台,他一樣興高采烈,要演好戲給捧他場的觀眾看,因此,班主也看重他,坐倉也不因他賭敗而擔心。

梨園子弟做班,第一要講「衣食」,有衣食即是對戲場不欺台,輪到自己出場,必先到後台裝身坐候,不致「失場」,要「地方神」三催四請。周瑜利做班,是最有「衣食」之一個劇員,賭敗而回,演劇的興趣,越加濃厚。歷充名班小武,都是替班主賺錢的。他因演《周瑜歸天》這場戲,為了唱這支曲,過〔分〕用氣,不幸地咯下血了,從此嗓音便失,不久歸天去了。

二〇六　朱次伯柳暗花明又一村

　　說到戲人朱次伯，就不能不教人信命運論了。朱次伯是粵班的小武，即在稍次的班充當正角，在鄉演出，鄉間的觀眾嫌他演武場沒有火氣，軟手軟腳，與周少保、靚仙輩比，奚似霄壤。撇喉低弱，尤不動聽。因此他的戲運，十分迍邅[1]，每年所隸的班，每是欠人工的，然每筆所得不多，欲向上衝，名班的班主又總不向他垂青，便使到他意冷心灰，要過埠另圖發展。偶然他去逛城隍廟，看到了這麼多相士，他如要去埠，就〔想〕看看氣色，對去埠可有佳號。他尋到了稍有名的相士，用五角子看氣色，據那個相士說，他下半年的氣色可以轉好，驛馬未動，不宜去埠，守舊必有「柳暗花明又一村」之景象。他疑信半參。散了班，他在黃沙徘徊，探察有沒有人定他。一日遇到了班主何浩泉，人人稱何為「四叔」，朱次伯正要開言，問有照顧否；何浩泉已經拉着他手說出要用他為新班正印小武，還問他接了班沒有。朱次伯連連搖首，欣然地問四叔組成的新班……△△已斟妥落定，只剩「筆帖式」還未定人，假如還未接班，便用你就是。隨即偕同朱次伯到公司收定作實。朱次伯對此，認為是那個相士善觀氣色了。

　　「寰球樂」班，花旦是新丁香耀，為何浩泉之快婿，小生為

[1]　迍邅：處境艱險，前進困難。

鄭錦濤，是志士班出身的，生喉獨絕，不弱於太子卓、白駒榮輩。該班角色本屬平平，不過港中之高陞戲院，是何四叔投得的，「寰球樂」因此便時時有機會，在香港演唱。有一次在港開演，苦無新戲，便由耀②取出他的《黛玉葬花》來演唱。不過坐倉認為是生旦戲，沒有小武戲，對這個角色便是有奚落了。卒由新丁想出辦法，用鄭錦濤去頭場，演「怨婚」戲，尾場改用朱次伯演「哭靈」戲，豈不是兩得其平。坐倉以駙馬③所言，那敢不依。朱次伯得到這個消息，極度不安，急與音樂員問計，如何可以唱好「哭靈」一曲。最後朱次伯靈感忽來，便教音樂員較低弦索，自己改唱平喉，自然悅耳。果然平腔唱出後，戲迷無不〔讚賞〕……△△。

② 耀：即新丁香耀。

③ 駙馬：男花旦新丁香耀是班主何浩泉的女婿，班中人稱「駙馬」。

二〇七　肖麗章子喉得天獨厚

　　粵劇花旦，四十年前，都是重男輕女，因為這個時期，男女同班，猶未得當局許可，所以男班的花旦，皆是易弁而釵者。當時有三十六班之眾，每班花旦，幾達十人，照此數計算，男花旦應有四百人之夥。男花旦的聲色技以當日的觀者目光來看，都說男花旦勝於女花旦的。故當年的女班，戲迷多不歡迎。戲迷們對男花旦，是有一種特殊陶醉。著譽的男花旦，說到肖麗章，在省在港在鄉，皆得戲迷爭看，而且爭聽他的歌聲，譽為子喉之最佳者。

　　肖麗章，姓古名錦文，班中皆呼之為「古老錦」，他是紮腳勝入室弟子，聲色藝三事，以聲第一。未名時，偶歌一曲，班主聽到，也讚不絕口。班主何壽南重聘他為「新中華」班第一花旦，與白玉堂演生旦戲。肖麗章雖做了正印，但他並沒有老倌脾氣，對人和藹，他是花旦中粗線條人物，不比其他男花旦，落台時仍充滿女性美的。他之得名，全賴歌喉。他的旦喉，在當日而言，梨園中的花旦，也沒有一人能和他爭第一。他的聲韻，是得天獨厚的。他為戲人以來，最異者，從未失聲，〔即〕稱為「犯台」。（在這個台失了聲，吃甚麼藥也無法使聲復開，必須離開此台到別台開演，他的聲才可復元。）

　　「新中華」有一次到順德開演，這個台的全班劇員，皆失了聲，惟肖麗章一人，唱出的曲詞，依然鶯一般的宛轉，所以班中

悉以為奇，所有角色也因犯台失聲，而肖麗章竟然例外，是以值得傳為美談了。肖麗章歌喉猶有奇者，當唱二黃腔時，歌音可以壓倒笛聲。音樂員上手明，以吹笛得名，有一次和肖麗章打賭，看看笛聲和歌聲，誰能持久？如笛聲不敵歌聲，則上手明認輸，如歌聲不敵笛聲，則肖麗章作負。這晚的戲是《嬲緣》，是台適在龍江演出，當肖麗章演至唱二黃反線腔時，上手明即吹笛仔拍和。

一吹一唱，響遏入雲，戲棚外數里也聞笛聲與歌聲。上手明吹到濕透重衣，幾乎氣絕，而肖麗章的歌聲依然嘹亮悠揚，絕無喑啞。卒之上手明認輸，肖麗章反線一曲才終。□□來港演唱，上手明請飲，慶祝肖麗章的歌聲勝利。

二〇八　靚少華做班主組「梨園樂」

　　小武最出色的人材，靚少華算是這個角色的冠軍。當他藝成接班，即充第三小武，初名阿昌，成名後始易名靚少華。他的真姓名是陳伯鈞，隸「國豐年」為三幫筆帖式，每年人工僅得三百金，除每日零用，私伙菜錢亦不足。時正印花旦新蛇王蘇，對他特別垂青，既喜他年少英俊，更喜他彬彬有禮，見到自己，必笑呼「蘇哥」，因而邀他同食，使他慳回一筆買私伙菜錢，有時還出錢買新衣服給他穿着。靚少華得到新蛇王蘇招呼，一到新班，便擢升第二小武，但仍用「阿昌」的名字為戲號。

　　本來筆帖式戲，是重武而輕文的，靚少華有演劇天才，雖當武角，對於文場的戲，也勝任愉快，演日場正本戲，與新蛇王蘇合演的《轅門罪子》亦即《穆桂英下山》。他飾演楊宗保，新蛇王蘇飾演穆桂英之婢木瓜，演轅門這一場戲，比紅娘遞柬，猶有可觀。班主既讚他的演藝，第二屆新班，即定他為正主角，靚少華以「阿昌」這個戲號不雅，乃改名「靚少華」，刊在人名單上，觀者欣賞他的戲藝，才恍然他就是去年的小武阿昌。

　　靚少華扮相有古代英雄風度，演武場戲，武功不弱，耍刀弄槍，輕爽漂亮。撇喉歌聲，抑揚頓挫，發音略沙，也不足疵。演文場戲，溫文而不粗魯。各地戲迷，對他印象極佳。他與千里駒、白駒榮同班時，算是最紅時代。他的首本，有《閻瑞生》、《偷祭貴妃墳》等劇。他有過一個時期，離開梨園，改充帶兵的

統領，卒因不感興趣，又卸去戎衣，重披戲服，在「周豐年」班，掌文武生正印。

時來風送，他遇到了一位富婆，願出巨資，使他組班。他有了錢，果以班主姿態出現黃沙，招兵買馬，組織「梨園樂」班。重聘薛覺先為文武丑生，子喉七為頑笑旦，花旦則用擅演梅香戲的新蘇仔。子喉七在「梨園樂」演的戲，特別賣座，靚少華便推重之，凡編新劇，皆以子喉七為正主角，戲甌也是用他擔綱，如《醜婦娘娘》、《醜女洞房》、《十奏嚴嵩》都是他的首本。下屆新班，定了陳非儂代替新蘇仔，這年的新劇，才由陳非儂與薛覺先合演，「梨園樂」的班譽，在省在港在鄉演出，都獲得戲迷歡迎。

二〇九　朱次伯平腔成功鄭錦濤失意

　　朱次伯演「葬花」下半場戲，改用「平腔」唱「哭靈」一曲，這支曲是舊作，並不是新撰。這時粵劇的曲詞聲韻，仍屬古腔，梆黃兩腔，還未混合並用。音樂如舊以二弦樂器為主，西樂小提琴尚無加入拍和。朱次伯因聲線問題，改用平腔，實為創舉，僅較低弦線，使他唱來歌音露字而已。第一次演這本戲，小生鄭錦濤上半場「怨婚」戲，怨婚曲詞，也是舊作。鄭錦濤唱此曲，早已名震南洋各埠，一般周郎，歎聽止矣。鄭錦濤所以絕不介意，自信演唱此劇，必可壓倒朱次伯的。當他用生腔唱「怨婚」曲戲迷認為是聽慣瞽姬唱這支曲的腔調，都感覺平平無突出處，且嫌過長，聽到憐憐欲睡。及至改用朱次伯登場，披上全套寶玉裝的戲服，觀者眼簾一新，因而精神復振，聽到他用平喉唱出《寶玉哭靈》一曲，音樂柔和，並不像鄭錦濤的陳腔舊調，音樂使人聽到刺耳欲聾。朱次伯平喉唱曲，面部又有表情，唱至轉腔的「轉一個灣兒來瀟湘門口」句，即撲到靈位前，再以充滿哀傷惋悼的情緒續唱「一見亡靈淚雙流」句，座上觀眾，尤其是女戲迷，皆為之動容，喝好不已。朱次伯便由此仍成名，獲得戲迷趨捧。

　　「葬花」一劇，也得繼續演出，不過最奇跡的，上半場戲，買了票的人，多未入座，下半場將屆，觀眾才紛紛入場，爭看朱次伯演哭靈之戲，聽哭靈一曲。以後凡演這本「葬花」戲，全場滿座牌高掛，而上半場觀眾，依舊寥寥，而且票房電話，頻頻接

到詢問朱次伯還有多少時候才登場？聽到快要出場了的回話，觀眾才魚貫入座，替朱次伯捧場，觀聽朱次伯演唱。

鄭錦濤處此環境之下，不覺頓生自卑感，他知道觀眾對己印象惡劣，從此幹下去，聲譽便會一日一日低落，因此知難而退，不待六月散班，他就「花門」過埠。班主與坐倉，對鄭「花門」，並不當為一件了不起的事，反而心安理得，將鄭上半場「怨婚」戲，由朱次伯演唱。朱次伯在「葬花」劇中，更可以盡情發揮他的平腔唱工與他的飾演賈寶玉的劇藝。又將小武易稱文武生，朱次伯的平腔，於是風靡一時，班中角色，也爭相仿效。

二一〇　余秋耀演潘金蓮最出色

　　男花旦藝術，在當日眼光來看，比女花旦確勝一籌。以雄為雌，易弁而釵，竟能在劇場上，傾倒觀眾，殊非易事。所知男花旦的聲色技，是有天賦與人工造就的。當時的男花旦余秋耀，也是一個最佳的花旦角色。余秋耀是童班出身，在童班「采南歌」時，已掌正印，這時他尚屬稚齡，而演出的戲，唱出的歌，已獲觀者稱賞。十六歲後，才轉入大班，初猶充副角，以演武戲得名，因他自幼便練武功，說到紮腳演出的戲猶妙。

　　余秋耀隸「樂同春」時，他的首本戲盡量推出，一本是《十三妹大鬧能仁寺》，一本是《金蓮戲叔》。「十三妹」一劇，他紮腳演武戲，精彩絕倫，這時的花旦紮腳勝，也不能與之媲美。紮腳演戲，殊非容易，非從小苦練「踩蹻」之技，便難演出。他的紮腳，真是三寸金蓮，出場時彷彿潘妃蓮步 ①，不同女丑的紮腳，蓮船盈尺，逗人發噱的。以往粵劇花旦，對於紮腳戲，必要苦習，因初期梨園，花旦角色，總是紮腳登場，才受觀眾歡迎。

　　「十三妹」的戲是武戲，余秋耀紮腳而演武戲，是不易表演出縱橫馳騁的劇藝，而他能夠演得肖妙，這就是他的「踩蹻」工技嫻熟所使然了。他演《金蓮戲叔》一劇，更有獨到之處。本來

① 潘妃金蓮：潘妃，名玉兒，南朝東昏侯寵妃。東昏侯鑿地為蓮，讓潘妃走在上面，藉以欣賞潘妃婀娜輕妙的步姿。

此戲是第三花旦才肯演唱，因這本戲劇中女角，在封建時代的人認為是一個淫蕩婦，人多賤視的。所以正印花旦，為了聲譽，決不演唱。潘金蓮這個劇中人，只有三幫花旦才肯飾演。

余耀秋對這個戲，早有研究，在童班時，曾已演過，皆獲觀眾稱絕。余秋耀在「樂同春」時，所以也搬出來和小武靚仙合演。坐倉見他肯演此劇，當然贊同，此劇開演後，觀眾看過他紮腳飾演潘金蓮，靚仙飾演武松，合演「戲叔」一場戲，不獨無懈可擊，而且高潮疊起，因為這場戲是有固定的說白和曲詞，不容許「爆肚」的。此場曲白，編撰得絕佳，「介口」緊密，沒有鬆弛，他與靚仙對答的曲白，爛熟於胸，所以演來十分生色。可惜這本戲，當局認為是淫劇，竟遭禁演。不過當時的戲迷，看過他金蓮戲叔的戲，鮮有不為之陶醉者。

二一一　花旦演紮腳戲各有可觀

男花旦演紮腳戲，曾有一個時期，長於「踩蹺」的男花旦，都把他紮腳絕技爭相演出，以博觀眾叫好，以增個人聲譽。演紮腳戲是當年一件盛事，只有當時的戲迷，有此眼福，今日的戲迷（除了看女旦余麗珍外），已沒有此眼福了。粵班全盛期中，男花旦稍有聲色的，皆獲抬頭，不過善演紮腳戲的，實無多人，僅有以紮腳名的紮腳勝，還有金山耀、貴妃文、余秋耀這幾個旦角而已。

紮腳勝之外，紮腳文也是演紮腳戲出色者。紮腳文演《白蛇傳》，他飾演白貞娘是紮腳的，在《水浸金山》一場，演武場戲，最為可觀。紮腳勝演《劉金定斬四門》，與《十三妹大鬧能仁寺》，也是以紮腳而傾倒觀眾。在全盛期中的紮腳文與紮腳勝，早已收山，他二人的紮腳絕藝，已無法欣賞了。

當貴妃文從外埠回粵，他也是善演紮腳戲的男花旦，他回來在大集會戲中，看到肖麗康在「穆桂英」劇中飾演木瓜洗馬這場戲，為觀眾讚譽。他本來對洗馬的戲，也有工夫，現在觀者已知有肖麗康，當然不知〔自〕己也會演洗馬戲的。於是他在新班時，即演洗馬戲，但標明「貴妃文紮腳洗馬」，使與肖麗康洗馬有別的。演出之後，果然喝彩之聲不絕，使到肖麗康不紮腳而洗馬，當堂失色。

余秋耀對於紮腳戲，自然不肯後人，他馬上編一部《伏楚

霸》新劇，書明「余秋耀紮腳坐車」。人人都看過「封相」武生坐車戲，但花旦坐車，尤其是紮腳坐車，還沒有看過，所以爭相入座，要欣賞余秋耀紮腳坐車的戲。余秋耀紮腳坐車，觀者可稱為絕作，《伏楚霸》即成名劇。不論省港與落鄉，這本戲便是第一晚要開演的戲。

金山耀以貴妃文、余秋耀都以演紮腳戲而賣座，他自念紮腳戲，本來也是所長的，他因而又在《夜送京娘》一劇中，演紮腳跑馬這一場戲，也是書明「金山耀紮腳跑馬」，使人注意。他與小生沾合演《夜送京娘》，是最佳首本，一改為紮腳跑馬，果然比不紮腳時更為賣座。貴妃文之紮腳洗馬，余秋耀之紮腳坐車，金山耀之紮腳跑馬，真是各有所長，而觀者則謂各有可觀，一洗一坐一跑，各盡其妙，時至今日，不可再見了。

二一二　姜雲俠口技是他傑作

曩昔粵班，男丑這項角色，即是諧生，一出場便扯科，引人發噱。所以男丑的戲號，不是「鬼馬」，便以「生鬼」為名。男丑演技，必要動作詼諧，語言有味，方為上乘。登台演出，必搽白鼻，使觀者知為雜腳。清末民初的時候，志士班興，便要改良粵劇，改造角色，以新粵劇梨園。最初的志士班，算是「優天影」。所有劇員，都是從新學習，非由班中聘來。而且這班志士劇員，皆是讀過書的人，又是世家子弟，因為性好戲劇，乃為戲人。

姜雲俠是「優天影」的男丑，他的演技，不同流俗，出台扮相，沒有半點鬼馬古怪，惟所飾演各劇的劇中人，皆能令到觀眾滿意，不然而然地會讚他是個好丑角。姜雲俠是宦家子弟，是一個英俊青年，不過他生性詼諧，動作活潑，未充劇員前，人已叫他做「通天曉」了。「優天影」組成，他即加入，到處演唱，到處歡迎，班主看過他演的戲，也認為志士班裏的好劇員。宏順公司的班主鄧瓜，對他更為重視，親往斟介，果蒙答應，於新班時，即用作「祝華年」班之男丑，副角則為蛇仔利。

美雲俠不是原班出身，非八和會館中人，於是有「九和堂」[①]人物之稱。他的戲號，是真姓真名，與同班的各項角色戲號，既有不同，所以使到觀眾頓感新穎。他演出的戲，使觀眾們看後，

① 九和堂：不是「八和」中人，外行的意思。

皆有深刻印象。認為他的劇藝，諧而有趣，俗不傷雅，演出的戲，又有人情味。他的聲譽，由此上揚，原班出身的男丑，也要甘拜下風，只蛇仔利一人便要跟他學習。

　　姜雲俠算是一位萬能老倌，反串花旦戲，真個有聲有色，他摹倣肖麗湘之歌喉，十分肖妙。總之他這個網巾邊，扮那種人物出場都是出色的。他還有一種絕作，就是口技。他與小生金山炳合演《漢宮恨》之「紅葉題詩」一場，他運用口技，效百鳥爭鳴，真是悅耳之音。他在《大鬧廣昌隆》中「店房」一場，唱那一支「歎五更」小調，學貓聲、狗聲、鼠聲、蚊聲、雞聲，又是絕唱。他的首本《梁天來》、《沙三少》，在當年的男丑中，除了他一人演出外，其他的男丑也不敢飾演。

二一三　肖麗湘讀家書一字一淚

　　肖麗湘也是粵班一名出色的男花旦，千里駒還未著譽，他已經名滿梨園，在寶昌旗幟下的「人壽年」班充當正印了。肖麗湘原名黃煥堂，他的聲色技可稱三絕。當他未聞名時，初由南洋回來，在黃沙接班，班主對他，皆以白眼視之，沒有肯定他為花旦這個角色。這是甚麼原故？原來他的臉型，未包頭前，簡直不像一個女角。因他滿臉于思[①]，甚為難看。因此以貌取人的班主，一見之後，都說他配做二花面，那有做花旦資格。

　　幸而有一位叔父，曾在南洋看過肖麗湘演的戲，認定他是有前途的戲人。一日遇到了班主何萼樓，便推薦肖麗湘給他用。何萼樓搖了搖頭，隨即說出怡記何壽南本想斟他，後來一見，認為他非包頭材，便放棄了。那位叔父又向萼樓游說，要他聽自己的話，如果用為班中花旦，班譽必然大增。萼樓知道那位叔父不會說謊，便約肖麗湘面談，從中觀察他的談話及儀表。果然感覺他清麗絕俗，易弁為釵，必有可觀。於是以三千元定他三年，第一年印在「人壽年」為第二花旦。

　　果然，肖麗湘刮淨鬍子，飾演女角登場，觀眾看到，不約而同，讚他是大家閨秀，儀態萬方，做工唱工並美。他最悅人耳的是道白時的台詞，全是女兒聲韻，沒有半些兒矯揉。所以一登紅

①　于思：鬍子極多的意思。

氍毹，聲譽即熾，到了下屆新班，便擢升正印，各鄉主會到吉慶公所買戲，都爭買「人壽年」班，要看肖麗湘所演的首本戲了。

　　肖麗湘的首本，多屬悲劇，正本的《金葉菊》，讀家書一場，讀來一字一淚，戲雖假而情獨真，劇中環境，仿同身受。女觀眾們看他這場戲，沒有一人不拈手帕而抹眼淚的，其感人有如此者。又首本戲《牡丹亭》及《李仙刺目》兩劇，在當日的男女觀眾，莫不為之陶醉。《牡丹亭》飾演杜麗娘「梳頭」一場，的是佳作，任誰一個男花旦，也無法有此演出。《李仙刺目》演「刺目」一場，也可說得唱做兼優，現代的女花旦，如演此劇，相信也不能有他這樣的做工。所以肖麗湘憑着這幾本戲，便享了將達二十年的艷譽。何萼樓這個班主，用了肖麗湘之後，只他一角，便賺了十多萬。

二一四　東生演《五郎救弟》
　　　　聲價十倍

　　粵劇角色，本有十項之多，時至今日，才刪繁就簡，變成所謂五大台柱，一人演數個角色之戲。不比當年角色，演出的戲，各守崗位，不能越軌。因為各項角色，做工唱工，皆有獨到，是別個角色，沒法效尤的。只「唱」一個問題，朱次伯未改平腔前，班中角色，都有他的獨有腔調。武生有武生喉，小武有小武喉，小生有小生喉，正生有正生喉；甚至〔總〕生公腳，大花面二花面，男女丑也一樣有他們的歌喉的。出場唱曲，觀者聽到，便分出是甚麼角色了。不同現在的劇員，趨於平腔，便沒有研究各項角色原有的腔音了。

　　小武東生，是當年最佳的劇員，他以演《五郎救弟》一劇，而增十倍聲價，他的「祝華年」班，掌小武正印，亦以「救弟」戲為最賣座。本來這本戲，是二花面戲，小武甚少演唱的。他何以又會演此劇，而得到觀者欣賞呢？原因他初期不是當小武這個角色，是當二花面角色。因為他天賦歌喉，腔音獨絕。他既然充當二花面，自有二花面的首本戲，如《張飛喝斷長板橋》、《王彥章撐渡》、《五郎救弟》這幾本戲，就是二花面得意之作。東生能唱，他對於「救弟」這本戲獨重。當二花面期中，他就常常演唱，演技好唱腔佳，使到觀眾一致喝彩。他的聲名，便紅起來，班主對他，特別垂青。只是二花面每年「人工」是不過千的，若加倍

給他，從無此例。因此便使他改充小武，增力聲價。他當然是接受的，所以轉隸「祝華年」，即改執小武正印，仍舊開面演「救弟」一劇，擔〔得〕班的戲金。

　　東生開面演唱「救弟」，小武這個角色是從來沒有試過，實由東生創始，因他是二花面轉為筆帖式，才演開面戲，是亦當時小武之別開生面者。東生演「救弟」戲，演技與歌腔全是像一個醉人，在醉中演出唱出，最為可觀可聽的。他的二黃首板：「楊五郎，在五台，做了和尚，做了和尚。」滾花：「天波府哭壞了年邁高堂。」唱出這兩腔調，已經有了高潮，使到觀者叫好不絕。口白一段，一字一句，皆從醉中說出，充滿人情味。所以東生憑一本「救弟」戲，便由二花面改當小武，飲譽了十年，他歸隱後，便成絕響。

二一五　新水蛇容以《打雀遇鬼》成名

　　網巾邊這個角色，若沒有天賦諧才，是不易在舞台上成名，受到觀劇者歡迎的。以前的男丑，即今日之丑生，扮相必要古怪，一出場就要逗人發噱，只重道白，不重唱情。在男丑未改稱丑生前，這個角色在粉墨登場時，其鼻必用粉點白，故又稱為「白鼻哥」。所以凡為男丑的，若不搽白鼻，就不合梨園規矩了。當日著譽的男丑，其首本戲，最少亦有三五齣，才可以獲得班主重聘，觀眾讚好。

　　新水蛇容，是當年一個正印網巾邊，歷隸太安公司所組的「頌太平」、「詠太平」、「祝太平」班，充當正角。以在鄉演唱，最受歡迎。說到新水蛇容這個劇員，在未置身梨園為白鼻哥前，卻是在輪船上作燒火工作。他因為輪船是拖帶紅船到各鄉演戲，每每於燒火之餘，便與戲船中的戲人傾談，說說笑笑。那條輪船，多是拖帶「國中興」、「人壽年」等班往各鄉演唱的。於是見到戲人生活，十分寫意，他就想尋師學戲，希望將來學成，得在戲台上發展他的劇藝，做一個名優，勝於燒火這樣無聊工作。

　　最和他肯談笑的，就是「國中興」的小生聰了。新水蛇容便想拜阿聰為師，求收作弟子，追隨學戲。小生聰看看他的面貌，絕無動人之處，相既平庸，學成也無法成名，便不允收為徒弟，還勸他不要學戲，做一個總生、六分之流，每年人工，僅得

二三百元，有何好處？不如做燒火工人還好。

　　新水蛇容以小生聰拒絕了他，但他並不心灰，後來卒跟了一個武生去學戲。他學成後，便由其師替他接班，當拉扯一角。他最崇拜是水蛇容，還歡喜看他演的《打雀遇鬼》一劇。所以他在演包天光戲時，便演《打雀遇鬼》，果然演出維妙維肖，詼諧無倫。因此，竟得班主重視，三兩年間，便在「詠太平」當正印網巾邊了。最奇的，他為正角，首本戲只有《打雀遇鬼》，其他新編的劇本，飾演的劇中人，皆是平平無奇，不過演《打雀遇鬼》，則萬分出色，使觀者不厭百回看。各鄉的戲迷為要看他這部戲，都爭着買該班到鄉間演唱。新水蛇容就以此劇成名，這部戲是舊戲，男丑多有演唱，惟終不及他的演出成功。

二一六　蛇王蘇是名花旦又是名編劇家

　　蛇王蘇是清末最紅的花旦，他演的是閨秀戲，善演悲劇，如《玉堂春》、「林黛玉」等都是他的佳作。演林黛玉戲，在蛇王蘇前最傾動戲迷的，算是仙花法了。黛玉的「焚稿」、「歸天」各曲，皆是出自文人手筆。蛇王蘇腔韻獨絕，又長於悲劇的演技，所以演唱此劇，在當日觀眾的批評，沒有一個不說他「雛鳳清於老鳳聲」[①]，假如他是仙花法的弟子，便是青出於藍了。

　　在蛇王蘇當正的期中，已是革命時代，改良粵劇，志士班興。他是一個趨新的劇員，見到粵劇太過陳腐，確有改良之必要。於是他再不接班，自組維新劇社，所有新劇，全是自己手編，沒有一本是用江湖十八本與大排場戲所改編的。他編的《閨留學廣》一戲，顧名思義，就知道他有意維新粵劇了。後來他以年齡關係，卸去花衫，不復再穿紅褲，退而為編劇者，替各班編排新劇，給後起的劇員演唱。

　　當時粵班，對於新劇，還未感到興趣，一因劇員罷讀新曲，二則坐倉嫌太麻煩，仍以各正角首本演唱，但求賣座便算了事。

　　自蛇王蘇肯與各班編戲，劇員至此，才對新編的劇本發生興

① 　雛鳳清於老鳳聲：小鳳凰的鳴叫聲比老鳳更清越動聽，是青出於藍，後起之秀的表現比前輩更好的意思；語出李商隱〈韓冬郎即席為詩相送因成二絕〉。

趣。蛇王蘇編成一本新劇，必親自講解，及授他們演唱之技藝。所以各班劇員，對他所編的新劇，莫不樂於演唱。他編出的新戲，以「祝華年」，「周豐年」兩班演出居多。靚元亨的《海盜名流》，豆皮梅的《偷影摹形》就是他最成功的傑作。他在蔡鍔倒袁期中，開了一本《雲南起義師》給「祝華年」班劇員合演。又曾編過一本《行刺伊藤侯》給小生聰演唱。他所編的劇本，是富有革命性的，比忠孝節義的戲，還來得漂亮。

可是他讀書不多，思想卻有，編劇因為他熟於排場戲，所以易於着手，若撰曲白，則非其才，因此他便請報人李孟哲執筆寫曲。曲本詞句，仍屬舊腔，七字清、十字清的詞句，難改唱「廣爽」音，但一樣是分開梆黃腔調，不如今日混雜唱出。蛇王蘇擔任各班編排新劇，用的筆名，就是他本身姓名「梁垣三」，蛇王蘇戲號再不起用了。後來新劇日多，編劇者亦日眾，他就不能獨霸劇壇了。

二一七　開戲師爺張始鳴一鳴驚人

「優天影」志士班演出後梨園中人，便有新的觀感，對於新劇，也漸漸發生興趣。所以各大班的新戲，也有編排演唱，以彰班譽。不過這時的編劇者，都是穿過「紅褲」的行內人，外人絕少有劇本交到各班排演。原因是外界人不懂粵劇排場，關於梆黃粵曲，不易撰作，使到劇員唱來按腔合拍。粵班劇員，成見甚深，如要演新戲，也要梨園中人編成，才肯演唱，對外界人編劇，總沒有信心。所以蛇王蘇梁垣三、末腳貫編出的新戲，都滿意演唱，而且成功。

當梁垣三編了那本《雲南起義師》時事戲由「祝華年」班劇員演出後，此劇算是合時之作，所以大受觀眾歡迎，到處賣座。在這本戲未開演前，「福萬年」班也有意開演此劇，以增班譽。但這個編劇者，並不是行內人，穿過「紅褲」的戲班佬。因為「福萬年」班正印花旦新白蛇滿，有一個朋友張始鳴，他是佛山富家子弟，平時好與梨園人物交遊，與新白蛇滿來往最密，算是莫逆之交。張始鳴因此，便說要開一本戲給他演，他極表歡迎，問是甚麼故事？張始鳴便要把蔡鍔起義的事跡，編成了粵劇的場口，詳細對新白蛇滿說出。新白蛇滿聽後，大讚橋段曲折，倘能順利演唱，必獲觀劇者稱許。於是找坐倉來，介紹張始鳴：有一本新戲，想開給本班演唱，至到筆金，任由封送。

坐倉贊成，張始鳴便將此劇編成，在紅船上對各劇員講戲，

並派新撰的曲白，各劇員讀過這個戲的情節，樂意演唱。頭台演出，是在順德裕涌。此劇演唱成功，「福萬年」班以後賣出的戲金，一台比一台多，各鄉主會，定「福萬年」班回鄉演唱也是因要看這套新戲。在當時的班中人說：張始鳴編這本戲還比梁垣三來得曲折。

　　張始鳴自編這本蔡鍔起義師時事劇後，果然一鳴驚人，梨園中人，對張始鳴便信仰起來，各班坐倉，紛紛找他編劇。他於是分身不暇，惟有日以繼夜的執筆編撰，成為這時一位最紅的編劇家。他編的戲，時事獨多，如《岑春煊槍決軍官》、《劣國稱臣記》、《火燒陳塘》各劇，皆獲戲迷爭看。他後來改作班政家，末期改名「雷公」，所編的戲，比初期的戲還強。

二一八　小生聰末期曾開面飾曹操

粤班小生，在清末民初時，最紅的算是小生聰了。阿聰所拍的花旦，皆是最著譽旦角，而且每一個花旦，能與他同班合演粤劇，沒有一個不為戲迷傾倒的，如肖麗湘、千里駒、小晴雯輩，都因為與他演生旦戲而得名的。小生聰是東莞姓譚，名俊廷；老一輩的劇員則稱他為「俊廷哥」，後一輩的則稱他為「俊廷叔」。他做班是童齡時始，二十四歲當正角後，一直紅了二十多年。每年均掌名班正印。

小生聰本來不像小生，面型並不俊秀，身型並不瀟灑，唱腔又不是正宗生喉。不過他演技，有真實感，火氣足，演到戲肉，高潮疊起，得到觀者喝彩不已。因此，有人謂他是總生作風，又有人稱他是「癲聰」或「戀聰」。他在走埠時，是在男女班當生角，與女花旦晴雯金合演，由假鴛鴦結成真鴛鴦。南洋回粤，在澳曾與晴雯金合演《水浸金山》。省城不能男女同班，因此便要分道揚鑣，各圖發展。阿聰即為寶昌所定，在「人壽年」當正印小生，與肖麗湘合演《牡丹亭》、《誤判孝婦》、《李仙刺目》，都是他二人的首本好戲。

後來改拍千里駒，首本戲則為《夜送寒衣》、《湖中美》、《拉車被辱》各劇。小生聰最紅的時代，戲台上還未有佈景。在他轉隸「國中興」改拍小晴雯時，才有配景。不過，他的聲譽，已漸漸低落。大抵他一生嗜酒，到了相當年紀，酒患頓發，滿面紅

雲，於是人便傳他發瘋。據醫者所云，他所患者絕非痳瘋，乃是酒瘋。千里駒此時最紅，便不願和他合演，他的小生缺，便由白駒榮代云。

阿聰患的是酒瘋，當然容易醫愈，只是吃得燥熱的食品多，面上也會發紅。他老年發福，心雖不廣，體但日胖。在「樂其樂」班當小生，開戲師爺妙想天開，編了一本《曹孟德橫槊賦詩》歷史劇，使他開面飾演曹操。用小生演大花面戲，本來是一種綽頭，只是阿聰雖願開面演大花面戲，而觀眾並不驚奇，而且該班各項角色，多是過氣老倌，小生聰開面演大花面戲，亦不受歡迎。阿聰下屆新班，亦不再在舞台上活動了。

二一九 生鬼容《陳宮罵曹》 擔萬元戲金

　　丑生生鬼容，是豆皮梅的弟子，他跟師傅在「周康年」做拉扯一角，演的戲是花花公子戲，因為能唱，得到觀眾中的周郎擊節，新班便升充副角，有他的首本演出了。他因為歌腔不同凡響，每一本戲，必有一闋長的曲詞唱出，以悅觀劇者之耳。他有此美妙腔韻，本來是可以改充小生角色，只是他一雙眼睛，有一隻是失明的，所以就沒有充當小生資格，只可做一個白鼻哥的丑角，演諧劇而已。還幸他那隻眼雖然看不見東西，不過是輕微的蘿蔔花，不是突出的田螺頭。所以粉墨登場，絕無異相，只梨園中人才知他是「一目了然」的丑角。因此便稱他為「單頭容」或「單眼容」，絕沒有呼他「獨眼龍」的。

　　當朱次伯改唱平腔後，各項角色，也爭相改唱平喉，以為時髦之唱。生鬼容卻不以為然，仍依照粵曲舊腔唱演。他認為粵劇過於趨新，便不成為粵劇了。所以人人改唱平腔，他一樣是唱舊腔，而且對於舊的腔調，還加意研究，保存舊腔的韻味。他因為不肯改平喉的唱法，演的戲又一如其舊，省港澳的觀眾，對他便沒有好的印象，喜新的男女觀眾，既不替他捧場，他就不能在省港班立足，要在落鄉班向各鄉發展，演唱江湖十八本的古劇。

　　生鬼容在落鄉班演唱，他因演三國戲《陳宮罵曹》一劇，唱《陳宮罵曹》一曲，博得全場喝彩，掌聲如雷。他以後凡落鄉演

戲，就以這本《陳宮罵曹》為第一晚的「開鑼」首本戲。鄉間觀眾，一見到戲招，他演這本戲，便全場滿座，加收座價，一樣「頂櫳」。這時各鄉的主會，對生鬼容特殊歡迎，戲金稍高一點，也無問題，只要有他的「罵曹」曲聽，便心滿意足。當時班中人，都說生鬼容因唱「罵曹」而邀譽，這不過是畸形發展，並非正常。不過，生鬼容的聲價，以後每年新班，組織落鄉班的班主，都要爭着重聘他為正印網巾邊，因為他個人便可以擔得一萬元戲金，主會因有他登場演唱，出多一萬元戲金，亦無問題，只要定得到他的班回鄉開台，就不勝欣快。當時的省港班皮費重，所獲無多，惟生鬼容所歸之落鄉班，只他一人工金多，但其他皮費輕，因是溢利比省港班還多一倍，亦當日梨園之異聞也。

二二〇　半日安成名全憑反串婆腳戲

　　粵劇梨園名丑生半日安，不幸的已於本月三日離開人海了，粵班名劇員，又弱一個。半日安原名李鴻安，童年時代，已入優界求師學藝，他的師傅是靚中玉，後又拜馬師曾為師。他在粵班充當戲人，彈指間由少至老，死時已六十有餘矣。這位老藝人，在三十年前，已著名於時，得到觀眾讚許。他初期的願望，是想當筆帖式的，所以學成即接班當第三小武，終日在戲台上演「場勝敗」的戲，他於是感覺揸刀揸槍的武戲，並無出色。馬師曾由南洋回粵，半日安和他同班，馬師曾教他不要再當小武這個角色，說他的戲路，最好改當丑角，半日安果以為然，便願跟隨馬師曾學習演技，由此便改充拉扯，演諧角的戲。

　　半日安自改演諧角戲後，在粉墨登場時，果然攞得嚎頭，因他動作滑稽，台詞諧趣，觀眾看到聽到，那有不捧腹之理。他對於舊排場，也了然於胸，演出不獨中規中矩，而且還運用心想，增加新意。他演太監戲，最為可觀，從前的機器南看起來還比他遜色。《華麗緣》一劇，他演「偷弓鞋」一場戲，精彩百出，妙趣橫生，歎觀止矣。他雖然演佳喝妙，依然未曾名滿梨園，所隸名班，在丑生名下，僅副角而已，及後薛覺先組織「覺先聲」劇團，他才充當正印丑生。他在這年，戲運來了，由一位女編劇者編了

一本《胡不歸》給薛覺先演唱 [①]，這本戲的劇情，原甚簡單，〔只〕是倫理故事的戲，薛覺先便把它改編，使半日安反串婆腳戲。

婆腳戲，本來是夫旦演的，女丑也不容易飾演。半日安在《胡不歸》與上海妹合演「迫媳」一幕戲，演得十分出色。所謂戲假情真，觀眾看到，皆認為舊家庭中婆媳之間，常常會發生這種的悲慘景象。《胡不歸》這本戲，演出後便成名劇，劇中人半日安、上海妹、薛覺先這三個角色，也獲得最佳的好評。半日安的戲運，即由此而紅，以後他所隸劇團中的新戲，編劇者都要用他反串婆腳，演夫旦戲了。半日安的婆腳戲，頑笑旦也不能演唱，因女丑戲總帶點詼諧，不同半日安反串演出的婆腳戲，那樣的嚴肅，使觀眾們看到，都感到有真切的人情味，沒有半點滑稽性質。而今半日安已矣，此後能演婆腳戲的丑生，恐怕沒有人再像他這樣真切演出了。

① 有關馮志芬名劇《胡不歸》的創作根據，歷來有不同說法：（1）根據「江南女士」提供的《聾娘恨史》改編；（2）根據日本小說《不如歸》改編；（3）「根據馮氏親友敍述的故事改編；（4）根據南海十三郎的《梳洗望黃河》改編。詳參朱少璋：〈重見南海十三郎〉，見《小蘭齋雜記》第三冊附錄。

二二一　東坡安「遊赤壁」　與「過江招親」

　　演武生的梨園子弟，面型與身型，各有不同，面部瘦削的，宜演文戲，肥圓的宜演武戲。身長的則靈活，體胖的遲鈍。當年的武生，紅絕一時的甚眾，要看有〔扮〕相風度的，新白菜最佳。有大將本色的，〔公爺〕創應居首位。其〔他〕的則〔各〕有所長，不能〔盡〕述。武生東坡安，亦當日有名角色，他隸「周康年」時最紅，這時戲迷愛看武生戲的，必以東坡安為最可觀，不只可觀，而且唱出的曲，還比演出的好，所以觀他的戲，必說他唱工獨絕，無可疵議。東坡安能在名班掌武生正印，全賴天賦他的好歌喉耳。

　　東坡安登台扮相，有隱者文士風姿，更有帝王氣慨，他〔擅〕長演黑鬚戲，台步雍容，飄飄然如神仙中人，一闋梆子中板，便使周郎着迷，呼好叫絕。在當日的戲人，學成接班，多是由師提携，東坡安初當角色，實為總生，因總生是〔擅〕長演唱工的，總生雖地位輕微，但也有他的首本戲，在夜場戲還演三齣頭的期中，總生倘如有名，他也會搬出他的首本，如《柴桑吊孝》、《范增歸天》各劇演唱。東坡安為總生，因為能唱，他便把《蘇東坡遊赤壁》這本戲演唱，觀〔眾〕們聽他唱「遊赤壁」一曲，皆譽為絕唱。因此東坡安便以此曲成名，新班即收當武生一角，他為總生，戲號只一「安」字，他改充武生，又以唱「赤壁」一曲，獲得

佳評，所以他便加上「東坡」二字，改戲號為「東坡安」，以為成功的紀念。

　　武生戲，必要文武雙全，才有佳譽，但東坡安當武生，演武生戲總是重文輕武，大戰場口，絕少演〔出〕，因為他是總生改充武生，對於武場戲平平，而且〔體〕格口長笨重，提戈上陣，鈍而不活，所以他便捨短取長，以唱工博觀眾之聽，當時是沒有「米高峰」的，但他唱出的聲腔響遏行雲，音傳遐邇，後座的觀眾，也能聽到他唱出的是甚麼句子。班裏人所謂「落棚」，即是說歌聲遠遠都可聽到。東坡安演武生戲，以演文場戲多，他在「周康年」時，又以演《劉備過江招親》一劇，獲得觀眾歡迎，人人皆要聽他唱「老國太看新郎」的訴情一曲，他唱這支曲，句句清晰，字字玲瓏，既有韻味，嗓音又佳。東坡安因唱「遊赤壁」、「過江招親」兩曲，便紅絕一時，武戲非他所長，觀〔眾〕亦不以此而薄視他了。

二二二　薛覺先不是朱次伯徒弟

朱次伯以小武角色，因演《黛玉葬花》劇中的尾場賈寶玉戲，用平腔唱《寶玉哭靈》一曲，居然成名，跟着便將粵曲的腔調改變，各項角色，也用平喉唱出，各種音樂，也減低音韻來拍和。不過這時的唱法，雖用平腔，而梆子與二黃，仍分渭涇[①]，猶未混合，像今日「百鳥歸巢」將各種音調熔冶一爐。如朱次伯在《芙蓉恨》這本新戲裏，所唱《藏經閣憶美》與《夜吊白芙蓉》兩曲，前曲是「士工板」（即梆子腔），後曲是「合尺板」（即二黃腔），全支曲自始至終，都是一樣腔韻，並無其他如「乙反」、「上六」等板及各種小曲與時代曲混入的。但這時的戲迷，皆為了朱次伯的平腔而陶醉，不以全支曲都是一個腔調而討厭。朱次伯因是而紅，名震梨園，顛倒觀眾。

當時嗜唱粵曲的人，也摹仿朱次伯的平腔，唱出他「哭靈」、「憶美」、「吊芙蓉」各曲。班中拉扯陳醒漢、未為戲人前的薛覺先，對於朱次伯所唱的「哭靈」一曲，也仿着他的腔音歌唱，興趣盎然。因此，薛覺先為醉於朱次伯的演技與唱工，就〔興〕起做班的念頭，想置身於優界中活動。他的姐姐薛覺非，已是女班中的花旦，他便懇求她介紹落紅船習藝。薛覺非的愛侶新少華

① 渭涇：渭水和涇水。渭水發源於秦嶺，所經為崖壁陡峻的山谷，河水清澈。
　　涇水發源於六盤山，流經黃土區，挾帶大量泥砂；後用以比喻界限分明。

適在「寰球樂」當筆帖式，她便要他收留薛覺先跟隨他學戲，但不可以徒弟看待，要薛覺先立師約。新少華如言答應了，薛覺先便落紅船學習劇藝。新少華果不以徒弟視之，只對人說這是「我的朋友」。

薛覺先有戲劇才，嗓音獨佳。他在「寰球樂」班，日夕跟着新少華上台，便在後台觀朱次伯演唱，藉此偷師。他人既聰明，不到三個月，他便粉墨登場，代替失場的閒角出場演戲，居然不慌不忙，似模似樣了。其時丑生樊岳雲便對何浩泉力稱薛覺先必「紮」，不妨買他作「班仔」，將來必有所獲。何浩泉不聽樊言，便被何萼樓看中，買他作「班仔」，使他在「人壽年」班當拉扯，薛覺先從此一帆風順，得到千里駒垂青，不到半年，薛覺先便代替了正印丑生何少榮了。後來新少華與薛覺非結婚，他還送了五千銀禮，作為酬師之儀②。外傳他是朱次伯徒弟實非，他能得揚名梨海，本全賴本身力量，踏上萬能泰斗的地位而已。

② 有關薛覺先與新少華的「師約」，羅澧銘《薛覺先評傳》另有說法：「新少華初時並未有叫覺先寫師約的念頭，誰知二幫花旦小丁香，暗指覺先告訴少華道：『毛瓜仔必定紮起的，何不叫他寫兩年！』『毛瓜仔』是覺先當初的花名，大抵含有『人細鬼大』之意，『寫兩年』即寫兩年師約。後來覺先受『梨園樂』之聘，新少華反為要求徒弟代他接班，……變了徒弟帶挈師父，此兩年師約，始能以二三千元的代價收回，否則新少華可能擇肥而噬，當不只這數目。……覺先每提及新少華兩年師約之事，便埋怨小丁香一句話斷送了他幾千元。」

二二三　小晴雯學戲是沒有師傅的

　　從來的戲人，沒有一個是沒有師傅的。據說只有一個男花旦小晴雯是沒有從師學藝，就在班中當馬旦而做到正印花旦，而且譽滿梨園，得到觀眾稱艷。小晴雯是高要塔腳鄉梁族的兒子，名喚楚雲，乳名「二妹」。他因為家窮，讀過三四年書，便輟讀而為小販，日以賣蘇糍為生計。他這時才十三歲，但生性有小聰明，還帶點女性美。他每逢鄉間有神功戲演唱，必日夜扒上戲棚看戲，晚飯也不回家去吃。偶然知到隣鄉有戲演，他也要跑到隣鄉去看，看到成了人。鄉人都笑他是「戲棚賊」。

　　民初時候，各縣市鎮都建築戲院，肇慶位於西江，因此也建築了一間「肇雅戲院」，常常開演粵劇，凡戲班沒有台期，便往開演。小晴雯有了這間戲院之後，看戲的機會更多，身上有一二角錢，就可以買票入座。他對於粵班的角色，他最羨慕的是花旦。所以他看戲回來，閒着無事，就學花旦的台步，學花旦的做手，學花旦的歌腔，學得似模似樣。隣里的男女們見他這般玩意，就叫他落班學戲，學成當了正角，就勝於賣蘇糍搵兩餐了。

　　一次，「樂同春」班在肇雅戲院演唱，小晴雯又日以繼夜的入場看戲，散場後就跑到岸邊灣泊紅船的地方，徘徊瞻望。這時櫃台中人，看見了他是個年輕貌美的村童，便指給坐倉看，這個人假如肯學藝，教他學花旦，將來一定「紮」。坐倉看了他幾眼，點了點頭，就行上岸去，笑問他是否想學戲？小晴雯不假思索，

就頷首答是。坐倉問過他的居處及姓名，馬上叫他回家帶他的父母來簽約。小晴雯由此就在櫃台裏當「中軍」，半工作半學藝。

小晴雯因有坐倉提挈，六個月後就做「線髻丫環」登台，新班即當馬旦，居然飾演梅香，隨花旦演戲了。他有戲劇天才，進步極速，包起頭裝起身，儼然一個大家閨秀了。他喜閱《紅樓夢》，又愛晴雯的兀傲氣，所以他當花旦時，就改戲〔號〕為「小晴雯」。他以演《晴雯補裘》為最出色的首本戲。他在「樂同春」班，與肖麗康不分第二時，即著艷名，該班得了這對美麗花旦，戲金也增了幾倍。他回到塔〔腳〕鄉登台，看他戲的人，都指着他說：「這就是本都賣蔴糍的二妹哩。」

二二四　豆皮梅不講粗話得
　　　　　「梨園聖人」譽

　　凡充當網巾邊的劇員，在以往的看法，當他們粉墨登場時，所有道白，乃是粗俗不文，而且說話雙關，帶點「鹽味」①的，因為他們是白鼻哥，當然是要引人發笑的，若說正經話，觀眾又怎會捧腹呢？所以這項角色，欲人發笑，粗一點的口白，也要說出了。像新水蛇容演《打雀遇鬼》這本戲正在頭場唱出時，他的妹勸他改行，不要打雀，他就一〔本〕正經地說：「阿妹，打雀有乜所謂呢？人雖然有話過，勸君莫打春頭鳥，阿妹，嗽我至多唔打春頭個隻嘅啫。」這句口白說出，全場大笑。何〔以〕觀眾會笑？就因這句口白是雙關話哩。又像京班的丑角登台，對花旦轉身入場時，他也有句「好大的屁股」的口白，照這樣看，京班的丑角還比粵班來得粗哩。諸如此類的道白，真是擢髮難數，總之當男丑的劇員，乃是說俚俗語來攞噱頭的，否則，保幾難博得觀眾一笑了。

　　當年看過很多男丑演戲，多數是用雙語而帶點鹹性的道白，來逗觀者絕倒，在往時的芸芸角角中，最文雅的丑生，只有豆皮梅一人而已。他以演長衫戲出名，所演的戲，都是有人情味而又會有教育意義的。他登場演出，既沒有古靈精怪的做手，更沒有

① 鹽味：話語中隱含色情元素。

花言巧語的道白，又沒有向女觀眾的座位作邪視，只有演他亦莊亦諧的戲，以博觀眾的欣賞。因此，他在戲班中便得到「梨園聖人」之譽，當初被社會人士稱為「淫伶」的人，一見到他，也有點赧然 [②] 愧色。

豆皮梅初入梨園，本當總生，由南洋回粵，無班可落，他靈感一來，即收接拉扯，落班後兩年，獲班主鄧瓜賞識，他便〔到〕「周康年」當正丑生一角，他以演《維新求實學》、《偷影摹形》兩劇而紅。他落台有儒者風，與外界人交談，又是個極謙君子，絕無老倌氣習。尤其是在省港演唱時，未嘗一臨煙花地，與那輩後起之秀奚啻霄壤。他的戲路，以飾演偵探或清官為最佳，所以當時各項角色，均大置私伙戲服，他依然是海青幾件、元領與大蟒而已。

② 赧然：難為情、羞愧的樣子。

二二五　千里駒第一人用喉管
　　　　拍和粵曲

　　拍和粵曲的音樂，舊稱「弦索」，音樂員則稱為「弦索手」，班中則稱「棚面」，亦稱「八叉」。樂器只有二弦、三弦、提琴、月琴、大笛、笛仔、橫簫這幾件。鑼鼓亦僅有高邊鑼、文鑼、小鑼、大鈸、小鈸、梆鼓、響板而已。當時不獨沒有西樂加入拍和，就是中樂的琵琶、洞簫等也不在內。自朱次伯改唱平腔後，及各粵班赴滬演唱歸來，才有〔京〕胡、二胡、京鑼鈸、戰鼓及西樂之梵啞鈴加在鑼鼓弦索裏拍和，以新觀者的聽覺。時至今日，凡唱粵曲，除原有中樂外，西樂亦全部加入拍和，使顧曲者聽來，雙耳欲聾，〔總〕不如當日用幾件中樂拍和，還覺清脆可聽了。

　　現在且說「喉管」這件樂器，曾在粵班有過一個時期，是特別吃香的。喉管是入簫笛個類，是僧道尼在唱散花等梵經，才用它來拍和。這個吹喉管的音樂者，只可向佛門裏討生活，是意料不到會加入粵班的弦管裏而拍和粵曲。但它能夠加入班中拍和粵曲，當然是一個奇跡；這個奇跡，卻是由花旦王千里駒所發現，而用它來拍和粵曲的第一人。

　　千里駒是能唱的花旦，他的歌腔，別饒韻味。當他未改平腔時，所唱的舊腔，也一樣動聽。他對於戲場，不斷地向新的路程求進取。他感覺粵劇在轉變期中，一定不能故步自封，必須要越

出規矩之外，乃可永保聲譽，為梨園中表表者。他偶然在散班期中，到一個友人處聽尼姑唸經，這晚剛是由妙尼作家持 [1] 登壇散花，他看去像觀劇一般，更聽到散花時唱出的梵腔，卻是用「喉管」拍和着。他感覺喉管吹的音韻，至為悅耳，能使人有飄飄欲仙之感。因此，他便決定採用喉管拍和粵曲。

千里駒在未埋班前，即使人往覓吹喉管的醮師來談，問他肯落班當音樂員，以喉管為樂器拍和粵曲否？這個醮師就是喉管梅，他見千里駒有意聘他，那有不答應之理，於是千里駒即以千元聘他為私伙「棚面」。千里駒新班登台唱曲，就由喉管梅吹喉管拍和，觀者驟然聽到粵曲有這樣樂器加入拍和，皆為陶醉，如聞天樂。於是各班都感到喉管，勝於簫笛，莫不把那輩醮師們聘作棚面，專吹喉管。一年後的喉管梅即改為班用，年薪已增至三千元了。

[1] 　家持：由女尼主持的法事，有扭結、散花等儀式，附以誦經。

二二六　粵劇插入電影演出
靚昭仔創作

　　靚昭仔（曾三多的弟弟）是當年的童角筆帖式，他與乃弟靚升仔同隸一班，不分正副。他兄弟二人也是武生曾三多的手足，為六分飛天來的兒子。昭仔十歲，升仔[①]九歲，便由飛天來一手做成他兄弟的劇藝，以童角姿態登台。昭仔比升仔演唱略優，觀眾對昭仔的印象特深，昭仔的聲技，由此日著。昭仔首本，以《十三歲童子封王》、《羅成寫書》、《舉獅觀圖》為最賣座。昭仔經過幾年來的掙扎，到了十六歲時，便離粵赴新大陸登台，極得該地華僑歡迎。期滿歸來，已非童角，接班後，即當文武生角色。他因為已經成年，便趨重文場戲，一演一唱，也效響於朱次伯這類軟演柔唱的戲。可是，這時的戲迷，多迷於朱次伯，所以昭仔雖然能演能唱，也無法得到觀者稱賞。昭仔既不得意於省港澳及各鄉，惟有再度到新大陸賣藝。

　　靚昭仔雖然讀書不多，但他對於粵劇的演技與唱工，肯用心研討，而且登台演出，絕不苟且，頭腦既新，進步甚速，第二次在金山演唱，暇時喜看西片，且又有人邀他客串一幕打鬥片，因此，他特感興趣，擬在劇中加插一場電影，以新觀眾耳目。他於是斥資，親率龍虎武師出現銀幕，拍成一幕精彩的打鬥影片。他

① 　升仔：一作「昇仔」，互參第二九九篇。

把這幕電影，珍藏在私伙櫃中，預備期滿回粵，組織新班，以飽觀眾眼福。

當他從金山回粵時，一到廣州，即往訪編劇人黎鳳緣，商量組班大計。黎鳳緣渾名「甩繩馬騮」，在戲班編劇，極得各班劇員信仰，他是以編《雙孝女萬里尋親》而著譽的，他在戲班，非常活動，班中人都呼他為「阿甩」。他聽到昭仔擬在劇中加插一場電影，認為是新綽頭，可增強賣座力。因此便提起大旗，替昭仔招兵買馬，組成一中型班，更為他編了一本《情劫》新劇，劇中即加插這幕打鬥電影。開演之夜，果然滿座，當昭仔與武師作龍虎鬥時，燈光一暗，打鬥片即跟着放映。觀眾看到昭仔在銀幕上打鬥，不覺掌聲雷動，同歎觀止。《情劫》既有打鬥影片可觀，又有「哭棺」一曲可聽，昭仔之譽頓揚，可是組織不健全，未屆散班期也要散了；但粵劇中加插電影演出，卻是靚昭仔創作的，值得一記。

二二七　曾三多好研臉譜喜演花面戲

　　粵班武生，一貫作風，都是以演忠臣名將為劇旨，教他演唱反派戲，必遭拒絕。故以往的武生，皆屬正派角色，演出的戲，沒有一本不是表現忠肝義膽的歷史與故事的人物。當年武生羣中，肯改變作風，演反派戲的僅一曾三多而已。曾三多的演戲藝術，看過他的戲之觀眾皆有好評，譽為武生之冠，武生王靚榮，也要遜他一籌，曾三多以演「封相」坐車，為最佳演出，全行武生，無出其右。

　　曾三多對古老戲，排場戲最熟，古腔古調，無一不精。凡編劇人的新劇本，一經過目，必能分辨佳劣，如橋段牽強，必與編者商討，回到自然。因此，班中人皆譽之為「度橋王」。他隸「新中華」班時，隨班到上海演唱，與京劇名角相識後，即對「臉譜」大感興趣，在滬購得精印的「臉譜」多種，珍藏着「樏櫃」中，演唱之餘，即取出研究，使一有機會，得以作花面之演出。

　　當粵班全盛期，各班皆演新劇，而編劇者由是日眾，惜佳作無多，演三兩台又輟演，不能得到一本戲，是獲觀眾百看不厭的。時有蔡某編了一本《火燒阿房宮》，交到櫃台，只要演出，酬金不論。該班渴於新劇，以「戲甌」有刺激性，即交曾三多閱讀，能否開演？曾三多以一夜精神，閱過之後，總覺場口鬆散，不過他獨看重秦始皇戲，認為自己飾演此角，既可試演開面戲，又可以武生新面目，一新戲迷眼簾。於是更窮數日之力，將全部

橋段改編完善，用自己開面演秦始皇，演反派戲。

　　飾演秦始皇，曾三多是依照秦始皇「臉譜」開臉，他不是胖漢，腮頰瘦削，他又用橡皮鑲〔在〕腮頰間才開面的，因此，他的秦始皇演出，觀眾莫不稱絕。《火燒阿房宮》一劇，得他飾演秦始皇，便成名劇。曾三多後來又編演一連幾本的《七劍十三俠》武俠劇，他並不演七子十三生戲，他獨演金山寺非非僧花和尚戲。他飾演非非僧，不僅是開面，還要用橡皮作肥肚腩，才得神氣十足，這部戲演唱後，又是傾動一時。曾三多後期舞台戲，皆以開面戲……△△。

二二八　白玉堂之起與白駒榮之隱

　　粵劇小生，有兩個是值得一談的，一個是白玉堂，一個是白駒榮。說到白駒榮，在五十年前，已在「周豐年」當正，與千里駒合演生旦戲，獲得觀劇者稱譽了。白駒榮扮相風度好，當時小生型除金山炳、太子卓二人，算他最佳。他的唱工，天賦正宗生喉，初唱古腔，亦極露字，使觀者聽到，絕不會有「姑之逛」之感。及後改唱平腔，其聲韻的鏗鏘，音調的美妙，其他小生，曾未能和他媲美。時到今日，已是個老藝人，他的唱腔，依然流暢，尚無疵澀。

　　小生白玉堂，他的演技唱工，皆有過人之處，而且允文允武，能演出生戲，亦能演豪傑戲。歌喉清亮。字字入耳，使人都能聽到他唱出的曲句。白玉堂成名比白駒榮遲了十年之久。他是丑生黃種美堂兄弟，他童年就愛好戲劇，以黃種美早在梨園活動，因此就追隨黃種美學藝。但他學成，即接班為第三小生，多年來仍無機會大顯身手，不過他的台型腔口，早得班中人注意，認為可造之材。

　　粵班曾有一個時期，因為戲人與女觀者的桃色事件，惹起社會的譏彈。「周豐年」的男丑李少帆在港被仇家刺殺，最是粵劇梨園之不幸。因此，全班角色，人人自危。不知何故，白駒榮突然離班隱跡，不復登台。千里駒以沒有生角和他演對手戲，甚感不安，於是有人把白玉堂介紹給他，說他是最佳主角。千里駒

聽到白玉堂名兒，便回憶起當起曾在大集會中當過他的戲，果然不錯，便邀請班主何蕚樓聘用。白玉堂自接替白駒榮的小生正印後，又得千里駒之扶植，演出的戲，大有可觀。千里駒有了白玉堂合演，夢寐始寧。白玉堂得與千里駒演同場戲，他的戲劇精神頓振。從此演出唱出，皆得到觀者的好批評。「新中華」班主何壽南知為黃種美兄弟，即重聘在「新中華」班當正小生，與花旦肖麗章合演生旦戲。白玉堂的戲譽，便直升起來，至今猶未過氣，演「大審」戲，仍推他第一，沒有人可比得他上。白玉堂之起，全賴白駒榮之隱，才有機會與千里駒同班演唱。假如白駒榮不隱居一個時期，白玉堂又安有這個機會可以大顯身手，而奠定文武生的地位，名著梨園呢？

二二九　花旦時代的譚蘭卿聲色雙絕

　　譚蘭卿是當年的有名的女花旦，今日卻是有名的女丑生。她在花旦時代，最受戲迷歡迎，因她的色，能悅人目；她的聲，能悅人耳。當她初由三藩市回粵，即在廣州市的大新天台演唱，與宋竹卿合演。「大觀劇社」不是大型班，班中所用的角色，僅三兩個是有名的，自譚蘭卿登台後，觀者日眾，每夜演出，無不滿座。譚蘭卿有玉潤珠圓的顏色，有出谷黃鶯般的歌聲，加以演技脫俗，雖置身於公司天台上的女班演出，然而她的聲譽，一樣頓增十倍。她在大新天台登台演出，約有兩年，又為西關真光天台聘去，與陳紹雄合演。這個時期中的她，凡看過她的戲的觀眾，都一致稱她的歌喉為「玉喉」。

　　馬師曾對於粵班和粵劇，卻有意革新，認為男花旦有淘汰的必要，而班這個名稱，也應改作劇團。他於是組織「大羅天」劇團，實行不用男花旦演對手戲，因此便選中譚蘭卿為花旦，和自己同台合演。這種新鮮刺激，果然引起觀眾興趣，以男班只用女花旦，猶勝於全男女班演出。自「大羅天」劇團，馬師曾與譚蘭卿結台緣後，票房紀錄，一台高於一台，班主則笑逐顏開，而馬師曾與譚蘭卿演唱的戲，越是多彩多姿，比男花旦更為可觀。

　　譚蘭卿自加入「大羅天」與馬師曾同台，在這幾年間，她的名字，在省港澳的男女戲迷口中，沒有不提到的了。譚蘭卿的戲劇生活，既然充實豐裕，自然心廣體胖，她的婀娜的體態，似乎

更加倍比楊玉環的肥，由是人人都呼她為「肥蘭」，所以她演《楊貴妃》一劇，猶得戲迷爭看。她在抗戰期間，依然是一樣發福，戰後她便有自知之明，認為演花旦戲，必會使人討厭，於是福至心靈，她就改演丑生戲，把旦喉改作子母喉，把端莊的演技改作詼諧演技，登台演唱，一舉一動，一言一語，都是引人發噱的。她改充丑生後，果然獲得觀眾捧場，往日的花旦雖成「過氣」，今日的丑生，更紅起上來。現身銀壇，又成為一顆光閃閃的明星。近聞人傳，她在明年有掛戲靴①的消息，偶然回憶到她卅年前花旦時代的聲色，真使人有「雙絕」之感。

① 掛戲靴：演員退休的意思。

二三〇　蛇仔利演戲有話劇作風

　　粵劇男丑這個角色，在當年來看，當以蛇仔利為最佳男丑。蛇仔利粉墨登場，俗不傷雅，諧而有趣，是觀眾的開心果。在他初露頭角時，以在「祝華年」為姜雲俠之副，合演的《盲公問米》與《梁天來》頭本演得特別動人。在《盲公問米》劇中，用便壺向盲公作醍醐灌頂時，他的詼諧動作，觀者莫不發噱，認為他演出有諷刺性，並不是尋常的諧劇。在《梁天來》頭本，他飾演張阿鳳，尤為突出，他演張阿鳳，既合身份，他的表演力，充滿人情味，以一個乞兒弱者地位，絕不怕威迫，寧死也不改供，在公堂被苦打時，戲雖假而情卻真，其一種義氣神態，表演獨絕。蛇仔利演這兩本戲後，更得戲迷讚揚，他的男丑地位，因是日高，及演《沙三少殺死譚阿仁》一劇，他飾演譚阿仁，越顯出他的演技超卓，非其他白鼻哥所能扮演者，數年間，他便在「祝華年」擢升正印了。

　　蛇仔利與白話劇的劇員，時有往來，因此，他對話劇，甚感興趣，所以在粵劇裏演戲，他的動作與語言，也帶點話劇作風。他的首本《賣花得美》、《臨老入花叢》兩劇，道出的台詞，與話劇所說的台詞無殊。他每於演劇之餘，他便運用心思，編撰出諧趣口白以「攞噱頭」。他的《臨老入花叢》出場白有云：「我係廖瑚。」一說出這個姓名，全場哄然。他跟着作解釋說：「我係姓廖個廖，唔屎尿之尿；名係珊瑚之瑚，〔唔〕係茶壺酒壺之壺。

請勿誤會。」他解釋後，觀眾依然笑聲不絕，說他風趣。他的《賣花得美》，被花花公子誘他上了煙癮，驅逐他時，把他的破爛內衣扯碎撕開，他還不知死活，以為人和他開玩笑，此時逼真神態，又是令到觀眾可憐可笑。黎鳳緣編「聊齋」的《馬介甫》故事為劇本，易名為《怕老婆》，初給新水蛇容演唱，可是新蛇沒有怕老婆資格，演唱得不受歡迎，蛇仔利對此劇，極感興趣，要編者給他演唱，他與頑笑旦子喉海合演，果然大受歡迎，他能描摹出怕老婆的懦夫心理，所以表情十足。子喉海飾演雌老虎，也相當維妙維肖，這本《怕老婆》便成名劇，為蛇仔利後期的傑作。蛇仔利演諧劇，又新穎，又風趣，實為當年粵班中最佳的網巾邊，曾看過他的戲的老戲迷，偶然談及，猶讚歎叫絕。

二三一　小生演武戲阿沾與細杞成名

　　粵劇小生一角，未有文武生這個名稱前，小生僅演文戲，小武僅演武戲，有如〔涇渭〕，分得清清楚楚的。因為當年的小生在從師學藝時，學的不是筆帖式戲，所以其師就不傳授他的武技，如果學打武家戲，其師才教授他的鞭子武功。歷觀以前的小生戲、武戲，在戲場上，是各展所長，少有文戲武戲，可以並演的。從前小生，最著譽的如師爺倫、孤寒鐸、小生聰、細倫、風情杞輩，都是演唱文場，對武戲絕無染指。就算太子卓、白駒榮輩，也是不曾演過武戲，其後有了文武生這個角色，他們才學幾度手橋 ①，聊備一格。

　　但是，當日有兩個名小生，一個是小生阿沾，一個是小生細杞，這兩個小生，除演文戲著譽於時，而且還能表演武戲，為戲迷所讚揚的。小生沾得名後，又有一個新進小生名新沾，不過新沾也是不會演武戲，只因慕阿沾聲價，而改為「新沾」之者。所以觀〔眾〕對這兩個小生，有「舊沾」、「新沾」之稱。舊沾學戲時，本學小武，但他天賦好歌喉，而且是正宗生喉，因此學成接班，便充小生，演出的都是文靜戲，把所長的武戲掩沒起來。及至他當正後，收了一個徒弟名金山耀，是習花旦藝的，登台後，有聲

① 　手橋：南拳或者洪拳中用手的前臂部分攻擊防守的手法，「手橋」是南派粵劇特色之一。

有色，不久即掌正印，以善演武戲及紮腳戲。為了師約關係，於是帥徒同班，合演生旦排場戲。舊沾此時，要展所長，便與金山耀合演《夜送京娘》，舊沾便以小生而演小武戲，金山耀則演紮腳跑馬。這本戲演出，既有新刺激，即成好戲。以小生而改小武姿態出場，小生沾果然成功。

小生細杞，這個戲號也是慕風情杞而改者，因為他身段小，故名細杞。也本充小武，後因演小生戲，勝於小武戲，遂改當小生，他是在外埠成了名，然後才回粵接班，充當正印小生的。細杞不獨長於武戲，還可以在戲台上打真軍器，他以打軟鞭而在外埠頌譽者。所以他回粵登台，便以打真軍器、表演軟鞭而為號召。這個更是新鮮刺激，戲迷皆欲先睹為快，所以台台滿座，要爭看他的表演軟鞭的藝術。細杞所用的是單鞭，是一枝九節連環鞭，表演得相當精彩，比看賣武者的打法，確有不同，況是穿起戲裝來耍，〔猶〕覺可〔賞〕。細杞以小生而演小武戲，與舊沾同時並美。

二三二　蛇仔禮聞雷失聲花旦變男丑

　　粵劇梨園角色，甚為趣聞，如當日著譽的網巾邊蛇仔禮，就是最有趣的一人。說起他的歷程，在粵班裏是不幸中之幸，因禍得福的一個老倌。他落紅船隨師學藝，因他生得俊俏，體態像女兒般苗條，所以師傅就教他學花旦技藝。他也認為學成花旦，將來聲價必高，可以與仙花法同樣獲得看戲人歡迎。他於是一心學花旦戲，由馬旦而升至收尾花旦，扮相嬌妍，子喉宛轉，其師亦認定他必有前途。當他接班做到第四花旦時，該班適在陳村開台演神功戲。他還是未名的花旦。當然住的位是劣的低鋪，因此吃飯時候，便要走上船面來食。一日他演完日場正本戲，便回船吃晚飯，在吃的一剎那間，忽然天空如墨，雷電交加，風雨隨來，他正要走避，一聲霹靂，突然他耳邊響着，他還以為被雷劈，嚇至面無人色，倒在船面的板上。船面的「篤水鬼」也以為他被雷劈死，馬上圍着擬作搶救，那時大倉的戲人，小生聰也在其內，奔上來看他，原來他不是遭雷殛，只是嚇暈而已。後由幾個手下把他扶回位中，用藥施救，他才醒來，幸他是第四花旦，不上台演戲也無問題。怎知他翌日醒來，聲喉沙啞，開不得聲，七天之後，才可說話，可是登場演唱，子喉頓失，唱不成聲，一個月後，身體日胖一日，全班人還笑他發福，可是坐倉認為如此，怎可再做花旦？便想把他「燒炮」。

　　蛇仔禮略聞消息，極感不安，便求計於小生聰。阿聰教他

改當拉扯，他如阿聰敎，由阿聰代傳坐倉，於是便改充拉扯，將西施禮之名改為蛇仔禮，說也奇怪，他改做拉扯後，擔綱演包天光戲，果然詼諧百出，使觀眾看他的表演，睡容全消，可惜他只能說白，唱梆黃曲，幾句中板，亦無法完成。但觀眾喜看他諧趣做手，他的名字便響亮了，三兩年間，便在「人壽年」班做正印白鼻哥，與肖麗湘合演的《六月飛霜》最擔得戲金，他的拿手好戲，就是《耕田佬開廳》與《仗義還妻》。他演出的戲，有人情味，關於道白，語帶雙關，耐人尋味。不過，他出場僅是一〔句〕滾花埋位，絕少有一大段梆黃唱給觀眾聽了。他享譽十數年，當他「過氣」後，晚景則不是「夕陽無限好」了。

二三三　靚顯的翡翠班指與
　　　　　細杞的翡翠鈪

　　戲人除炫耀私伙戲服外，就是手上所戴的翡翠玉飾了。如武生的，則嗜戴玉班指，小武的則嗜戴玉鈪。班指是套在拇指上，當他豎起拇指來，那隻有價的玉班指，便可炫耀於觀眾眼前，使到他們欣賞。玉鈪戴在手腕中，當擺臂與人打鬥時，也能給觀眾看到，分出他的玉鈪粗劣。班指與鈪，有古玉、有羊脂白玉、有翡翠綠玉三種，以綠工為最搶眼，在燈光下看去，特殊可觀，而且綠玉，價值至高，所以武生的班指，都以翡翠為多，其他戲人的玉鈪亦如是。

　　當日靚顯的翡翠班指，與細杞翡翠玉鈪，據班中人說，皆屬無價之寶。因此，靚顯與細杞，便有新聞傳出了。靚顯是當時武生的表表者，有「沙塵顯」之稱，當他出場，必藉故舉起拇指所戴的翡翠班指以炫觀眾之目。他們到金山演唱，與他女兒譚秀英同班，一夜演《西蓬擊掌》與秀英合演，他飾王丞相，秀英飾王寶釧。他出場，正欲以班指示觀眾，但忘記戴上，迄秀英在虎道門候出場，他一見秀英，即豎起左手拇指，將右手拇指和食指作圈形，套在拇指中，一上一落，連續數次，其意是教女兒替他取班指交雜箱，轉給他戴上。但秀英莫名其妙，反為羞答答地，頻搖其首。這時作此怪狀，已惹起全場發噱。他於是急了，幸雜箱會意，即飛步入內取班指出，交他戴上，觀眾之笑乃止。於是

班中人便傳為笑柄。

　　細杞那隻翡翠玉鈪，據說是完美無疵，值千金以上，當時已有如許價值，若在今日，足抵萬金。他戴在手腕，十二萬分珍惜，每出場皆得觀眾稱賞，在金山時，有富商欲出五千金求讓，他亦不肯割愛，可知他對這隻翡翠鈪何等重視。他以小生而常演武戲，而且還打真軍器，他表演那枝九節連環軟鞭，觀眾莫不報以掌聲，喝好不已。不幸有一次，他又在戲台上演武戲，殺敵之後，大耍軟鞭，耍得興高彩烈時，偶一不慎，竟被鞭的尖端擊着那隻翡翠鈪，鏗然有聲，他吃着驚，急收鞭檢視，鈪已現裂痕了。他不勝痛惜，但有人安慰他，若不是那隻鈪擋着，手也會受傷了。他想了想，才轉哀傷為欣悅，惟有用黃金鑲在裂痕處，以掩其瑕而已。

二三四　武生蛇公榮不演加官戲

　　粵班開台例戲，除「封相」、「送子」、「賀壽」各劇外，還有《跳加官》。《跳加官》不獨是例戲，凡有達官貴人，及有權勢的觀者在座，坐倉得到消息，即上台吩咐《跳加官》，以為□□與祝賀。以前演《跳加官》戲，是由正印武生演出，別個角色，絕少代演。後因武生蛇公榮，為了聲譽問題，且認為加官戲，過於瑣屑，何必要用到正角上演？所以接班時，聲明不演加官戲。班主重其演技唱工，接納所求，由此便交由第二武生演出，隨後更由總生扮演，自此成例，凡《跳加官》，即用總生擔任表演。

　　《跳加官》戲，只用鑼鼓，絕無唱白，演出的角色，戴上粉色的笑臉譜，手執牙笏，指東指西，演做一番，戲將告終時，即取出顧繡的字條，在清時則寫着「一品當朝」四字，入民國後，則改寫「民國萬歲」或「天下太平」等字樣。這樣的加官戲，都屬於例戲時所演出，假如是有貴人在座，臨時演出的加官戲，所寫的字句，則因人而書，總之是吉利語，善頌善禱之詞句，使到座上的貴人看到，滿臉堆歡，便有紅封包賞賜，賞金百元也有，十元也有，闊綽的賞金必多，至少亦有五十元，十元的則甚少見到。

　　《跳加官》所得賞金，不是飾演加官的角色獨取，是全班的人皆有，由頭人將所得的賞銀找開分派，每人一份。凡演堂戲，演加官多有賞銀，因看戲的人，不富則貴，所以有時演加官，

演到十多次。如演神功戲，只是紳衿父老①入座，才有演出。當時戲班全盛期中，各鄉演粵班，非賀神誕，小常開演，借演戲為名，以開賭為實，主會皆由土豪主持，所以土豪入座，也有加官演出，討他歡喜。

當歪嘴裕橫行南海、順德一帶時，各鄉如有演戲，他也常常偕同左右入座，班中人為了討好他，坐倉迫要使開角為他跳加官。歪嘴裕竟以達者自居，班中為他演過《跳加官》戲，他看到加官打開繡金線的條幅，寫上「貴壽無極」四字，他即命左右送上紅封包，以賞班中人，其所賞之款，至少亦有一百金之鉅。可見《跳加官》是諛媚有勢力者的卑賤戲，今日戲人，應該不必演了。

① 紳衿父老：鄉間或地方上有威望的人。

二三五　一支《寶玉哭靈》唱綮三個老倌

　　自粵劇梆黃滲入其他雜腔後，如單唱梆黃曲的，即稱之為「古腔粵曲」。從前粵曲，梆黃亦不可混而合唱，奏音樂的音樂員，亦要分「士工」、「合尺」兩板線來奏。當唱梆子腔時，則用士工線；唱二黃腔時，則用合尺線。所以從前的角色，每一本劇，都有一支梆子曲或二黃曲唱出，以悅觀眾之耳。如武生的梆子曲，則有《岳飛班師》、《李密陳情》、《太白和番》、《蘇武牧羊》等曲。小武則有《周瑜歸天》，小生則有《季札掛劍》、《西廂待月》、《寶玉怨婚》與「哭靈」。花旦則有《燕子樓》、《禪房夜怨》，至於總生亦有《柴桑吊孝》、《困南陽》、《孔明歸天》，末腳亦有《曹福登仙》。

　　武生二黃曲劇有《夜困曹府》、《夜出昭關》，小武有《山東響馬》，小生有《博浪椎秦》，花旦有《瀟湘琴怨》、《黛玉焚稿》，總生有《范增歸天》，末腳有《百里奚會妻》，二花面有《霸王別姬》、《五郎救弟》等曲，這些古腔粵曲，上述的名曲，是當時最傳誦的，坊間均有專集木刻版印行，當時的歌姬與瞽姬皆有唱出。

　　粵曲到了今日，這些古腔粵曲，早為顧曲者厭聽，〔認〕為冗長，過於單調，不若平腔而又有多種曲調插入曲中之可聽。不過，當日朱次伯演唱《寶玉哭靈》一曲，竟獲戲迷欣賞，這支梆

子長曲，猶以為短。大抵他有演有唱，能將曲意表露無遺，歌時有〔了〕情緒，故能有此動聽，使觀眾陶醉於歌聲裏，擊節稱賞，悠長之歌，反嫌簡短。自朱次伯唱「哭靈」後，歌譽獨馳；「哭靈」一曲，亦為時尚。

薛覺先之入梨園，亦由此曲而發生興趣，所以他初期登場，亦以唱「哭靈」得名，且有輩觀眾說他比朱次伯唱得更佳。可知「哭靈」一曲，不獨唱「䒏」朱仔，還唱「䒏」薛老揸。朱薛都以唱「哭靈」而成名，不意此時還有一個陳醒漢，也是因唱「哭靈」而「䒏」起的。陳醒漢為飾演廣東生先的男丑蛇仔明之子，曾在「寰球樂」當拉扯，因此學得朱次伯「哭露」唱腔，改隸「祝華年」，亦以演唱「哭靈」而大受歡迎。新班即隸「大寰球」班當正丑生。可惜，粵班不景，他便過埠去了。所以在當日的班中人對「哭靈」一曲，就有唱䒏三個老倌之佳話傳出。

二三六　馬師曾受過周少保的教訓

馬師曾既抱革新粵劇梨園的思想，不獨對於劇本的改良，關於劇曲，也一樣要增加新意，認為梆黃兩腔之外，要加插小曲小調，南音或板眼，以悅觀者之耳。他於是一種腔調，於平腔中帶點高音，因此自成一家，人稱之為「馬腔」，亦謂之為「乞兒喉」。他的唱法，特別爽朗，字字清楚，並不拖泥帶水，由「勒加腔」變為「哎吔腔」。他唱小曲，也不依正工尺填唱，常常把工尺掉〔開〕，所以懂音樂的人，都說他「強姦工尺」。因為他是丑生，這樣唱法，也是驚人之唱。

馬師曾不滿梨園以往規矩，尤其是「師約」一事，他說收徒弟，要徒弟立「師約」，這是圖利所為，為師者不應有此企圖。他在南洋。曾師事小武靚元亨，由靚元亨一手提挈他登台。後來馬師曾回粵做班，三兩年間便走紅，靚元亨由外洋歸來，與馬師曾談及「師約」問題，為他反對而拒絕。旁觀者都認為他不合，剛剛小武周少保也從旁看到，更不滿他的所為，責他負義忘恩，馬師曾不以為然。周少保是個有火氣的人，又是有武技的人，便一手執着他的胸前，意欲飽以老拳，以為薄師之戒。這時馬師曾受到周少保的教訓，才不敢再〔拒〕，復由叔父們作魯仲連 ①，才

① 魯仲連：戰國末期齊國人，曾為趙國解除危難；後稱替人解紛排難的人為「魯仲連」。

得解圍。

　　馬師曾頗恃才，只知有己，不知有人，因此不為梨園角色着想，便要把總生、正生、大花面、二花面等角色淘汰。當組織「太平」劇團時，就不稱「班」，而稱「劇團」，更不用男花旦為正印，改用女花旦與己合演；譚蘭卿便是他第一個同班的女花旦了。

　　馬師曾戲路廣闊，能演爛衫戲，亦能演大袍大甲戲。他的劇本，多取材於西片，《賊王子》是其最著者。他也喜演歷史戲，《齊侯嫁妹》是他最得意之作。他馳譽舞台四十餘載，演唱過的劇本，百部過外。他戰後歸來，便與紅線女拍檔，未離港回大陸前，還演過一本《蝴蝶夫人》，特請薛覺先合作。這本戲是綵排過才演出，所以極得戲迷道好。而今已矣，粵劇梨園名角，又弱一個。

二三七　馬師曾《苦鳳鶯憐》
與《佳偶兵戎》

　　當日名丑生馬師曾，在北平同仁醫院病逝，噩耗傳來，梨園中人，莫不惋惜。當馬師曾四十年前，初從南洋回粵，即為寶昌何萼樓聘用，在「人壽年」為正印網巾邊，而廖俠懷副之。馬師曾未入梨園，還在廣州教忠學校讀書，所以他在文藝方面，頗有修養。到南洋後，本擬作教師為活，惟遇到了靚元亨，他才決心作戲人。他有戲劇天才，不久即在南洋戲院登台，與陳非儂合演。這時剛剛是粵班全盛時期，各班班主，都派人往外埠，選聘角色回粵，加入所組之班，以增班譽。

　　馬師曾便為「人壽年」班聘為正印網巾邊，而陳非儂亦為「梨園樂」聘為正印花旦。二人回粵，分道揚鑣，馬師曾即拍千里駒，並與白駒榮、靚榮同班。陳非儂則拍薛覺先、與靚少華、子喉七同班。馬師曾人稱之為「馬老大」，性好誇大，對千里駒也看不在眼內，絕不以後學而尊重前輩。於是使到千里駒不悅，所以在新戲中，吩咐編劇者，不可派他擔任要角，幾乎要教他「收箱租」，期滿即解約。

　　李公健是「人壽年」的長期編劇人，編了一本《苦鳳鶯憐》，由千里駒派他飾演劇中人余俠魂，本來這個角色，並非要角，僅是「大戲躉」而已，講完戲之後，又沒有新曲派給他讀。馬師曾心知肚明，他便自己撰了一支諧曲，上演之日，他笑對李公健

說：「我這個戲，拉扯也可以做的。不過，千里駒派到我做，卻之則不恭，你看，我將把這個角色的戲，從沒有戲做而使到有戲做，沒有曲唱而使到有曲唱。」

《苦鳳鶯憐》演出後，觀眾聽到馬師曾唱出那支中板諧曲，曲中又加入幾句「賣雜貨」小調，一邊唱，一邊做，果然大受讚揚。千里駒由此對他，也不再看輕他，卒由坐倉勸和，而馬師曾以後對千里駒也執後輩之禮了。所以《佳偶兵戎》演出，他又在二黃中加插「白欖」，以新觀者之耳。「白欖」又稱「急口令」，是俚俗之曲，為女丑常唱出作道白的句子。自馬師曾將之加入二黃曲中，便成妙句。馬師曾的作風，是豪爽的戲，不是〔癡纏〕的戲，所以與陳非儂拍檔，演《賊王子》，他的聲譽益翹。

二三八 男花旦以騷韻蘭為最美麗

在粵班未用女花旦前，所有花旦都是雄性的，是易弁而釵登台演唱的。所以當時的男花旦，在粵班全盛期中，計有四十餘班，每班花旦這項角色，由正印花旦至到收尾花旦，最少也有六七人之多，照數來算，這時男花旦至少有二百多人。男花旦的人工，又是最多，因此入梨園學戲的人，面貌較好，身材輕盈，就學花旦之藝，先充馬旦，飾演線髻丫環後，漸漸便可接當花旦這個角色，便可由收尾花旦，一級級高升到正印花旦了。

以男扮女，在戲台上演唱，是不容易做到，因為花旦一角，演出時要摹倣女子的行藏動靜，一顰一笑，一言一語，要十足女兒模樣，如不相似，又那會得到戲迷讚賞？所以男花旦這個角色，是不易充當的，必要有許多條件，與女性相像，在演唱時，才可以獲得觀劇者的陶醉，口是花旦的佳角。

從前的男花旦，多是由童齡時學習花旦藝的，就是學成花旦之藝，但歌喉而非旦喉，也是不能成名。旦喉又稱子喉，唱出的歌音要嬌婉才能悅耳，所以花旦的歌喉，與演技同樣並重，演技能像女兒般演出，歌喉又能像女聲般唱出，在登台時才可以使到觀眾，烏知其是雌還雄，只有當是一位仙子從天而降，一位古美人在舞台上復活，明知是假，也當為真。所以男花旦在當時來看，似乎比如假包換的女花旦，演出的戲，唱出的曲，還好看煞，還好〔聽〕煞，百看不厭，百聽不厭。

四十年前的男花旦，著譽的不少，據當日戲迷看男花旦的最美麗的動人的，有蘭花米、騷韻蘭二人。蘭花米得艷名，比騷韻蘭先了三十多年，暫且不說，只談談騷韻蘭的美麗而已。騷韻蘭歸「人壽年」第三花旦，千里駒當正，嫦娥英副之。而騷韻蘭雖是第三，而她出台的容光，便能照人，使到觀眾的視覺像飲冰淇淋一般，交口稱艷，都說他如果是女兒身，不知顛倒了幾許男人了。騷韻蘭因為太美麗了，後來在「周豐年」當副角，人工也有二萬元，比其他正印花旦多了半倍。班中人言，騷韻蘭扮花旦登台不用演戲，不用唱曲，只出台「企洞」作嫣然一笑，也值二萬元人工了。

二三九　白駒榮是粵劇藝壇不倒生角

　　小生白駒榮，在粵劇藝壇，享譽最長，他的演技唱工，確另有一套，非其他小生，所能效響。他在民初已露頭角。隸「人壽年」班為第二小生，他的演出，便獲得觀眾稱賞。這時正印花旦是千里駒，第二花旦是新蘇仔。千里駒還沒有戲和他合演，他每夜演戲，只是和新蘇仔拍檔。不過，他的生喉，早得人的好評，說他是生喉正宗，正印小生阿聰，卻是總生喉，比不得他清亮悠揚的聲韻。

　　他與新蘇仔合演最佳的齣頭戲，就是《金生挑盒》，這本戲，他是扮美的，新蘇仔演丫環戲特佳，所以二人合演這部戲，特別動人。他的小生風度，溫文爾雅，瀟灑風流。梆子腔唱得玲瓏而又鏗鏘，只一個金山炳可能和他媲美。他在兩三年間，即當正印，奪取小生聰的寶座，與千里駒合演了。小生聰的《湘子登仙》《拉車被辱》他便拾而演唱，與千里駒合演這兩本戲。千里駒《夜送寒衣》、《演說驚夫》是他著名首本，與小生聰合演時，是最受觀眾歡迎的名劇，所以千里駒要他合演，他演出後，使到千里駒滿意，聲言以後再不拍別個生角，他因此便得與千里駒結了二十多年台緣。

　　他的演技，日有進步，聲歌也越唱越妙，他便成了當時的紅小生。他對於新戲，一樣演得多姿多彩，可是他不善演武戲，當新戲編成，他也是演文場戲，有時要演武戲，也不過與人度幾度

手橋，便算打鬥。他的歌腔，在《泣荊花》一劇中，「後園相會」一場，照排場來說，即是「書房會」。但他唱二黃首板：「棄紅塵，去修行，出了家，出了家。」與慢板：「阿彌陀，阿彌，阿彌陀佛。」那兩句，是他獨出心裁，運用梵腔來唱，雖沒有韻，也極動聽。所以這支曲，成為名曲，戲迷聽後，都爭着摹倣來唱。他還發明「禿頭二黃」，他唱出後，以後戲人就跟着他這樣唱法。白駒榮尤長於唱南音，他唱《客途秋恨》，在唱片中唱出，有人言盲德也不過如此而已。他的生喉改唱平腔，更不尋常，因此「白駒榮腔」，歌人多有效他的腔調唱法。時至今日，他的歌喉，依然如昔，清朗悅耳。

二四〇　新蘇仔不歡迎
　　　　　黎鳳緣所開的戲

　　新蘇仔是當年有名的男花旦，他以演丫環戲而著譽。當他未擢升正印前，在「周豐年」為第二花旦，他因為善演妹仔戲，開戲師爺就用其所長，凡劇中人的艷婢，必使他飾演。他在正本《穆桂英下山》，他就飾演桂英之婢木瓜。本來這本戲，正主才是穆桂英，但新蘇仔既飾木瓜，他反為作了賓中主，穆桂英則用武旦飾演，所演的是武場戲，文場戲全由木瓜演唱。木瓜的戲，一場是「洗馬」，是個人表演的劇藝。一場是轅門外與楊宗保調情的戲。這場戲動作特多，口白俏皮，做手細膩，如不長於丫環戲的，就演來淡然，無法濃郁的了。

　　新蘇仔演木瓜的戲，精彩而輕鬆，所以博得好評，以後他便樂於演妹仔戲了。如《金生挑盒》、《紅娘遞柬》、《桃花送藥》，都是他的拿手好戲。因此，他的戲運便亨通，三兩年間便擢升正印了。當他在梨園充當正印花旦時，正是戲班全盛期，各班為爭取觀眾，因此新劇頻開，不同往年，每個主角，有三兩齣首本，便可安枕無憂，不會常常要受到新戲的麻煩了。

　　新蘇仔童時便從師學藝，讀書所以不多，他以演丫環戲得名，他每年只演幾本丫環戲，便可保全戲譽。可是時移世易，粵劇改良之後，老倌都要多演新戲，才能叫座。「梨園樂」是新班中之最強者，角色全是新進戲人，丑生是薛覺先，頑笑旦子喉

七，這兩個角色，是戲迷最歡迎者，對於新戲，最愛演唱。新蘇仔則最討厭新戲，原因是怕讀曲。該班的長年開戲師爺乃是黎鳳緣，人呼之為「甩繩馬騮」，因他是個不羈之人。他開的新劇，僅重於薛覺先、子喉七二人，他開了一本《醜婦娘娘》，這戲即是「鍾無艷」改編的。先用子喉七飾鍾無艷，所有頭戲俱由子喉七演唱，尾場鍾無艷回復美人時，才由新蘇仔飾演，本來亦無問題。但在講戲時，黎鳳緣送高帽給他戴，謂此舊戲，不講自能了之，可依舊排場演出。新蘇仔點頭說好，及後見人人都有新曲，惟他獨無，不禁大妒，謂黎目無正印花旦。馬上對坐倉拒絕演這部戲。幸得靚少華親自出馬，勸他不要拒絕，因已貼街招賣告白了。他為順從班主之意，便謂只演此戲，以後凡「阿甩」所編的新戲，一概不演，勿謂言之不先。往時的老倌脾氣，可不懼哉。

二四一　何浩泉看輕薛覺先損失不少

　　以前粵劇，戲人在從師學藝時，假如他的面目好，身段好，歌聲亦好，而又有演劇的聰明，凡屬行中人，都對他有好感，那時他就不怕沒有機會，為各班爭僱，為班主的必會買他為「班仔」，將來從他身上，得發展其班業了。買「班仔」是粵班陋習，可以用小錢買作班仔，一經擢正，便獲大錢，至少可替所組之班，賺一筆厚利。戲人雖有演唱天才，但亦必要肯被人買為「班仔」，假如不願意的話，也不易有用武之地。做班仔實有利而無害，只要有班主肯給錢買為「班仔」，你的幸運便快來臨了。

　　寶昌何萼樓，他全憑有眼光買「班仔」，才有獲利無算，如肖麗湘、千里駒、薛覺先都是他的班仔，所以就使到他有班主王之稱。何壽南看不起肖麗湘，是他一件憾事。然而何浩泉看不起薛覺先也損失不少。何浩泉是「寰球樂」的班主，他能够用朱次伯，本來是有眼光的人，不過他對薛覺先，竟然輕視他，認定他不易成名的，後來薛覺先紅了，他才無話可說。

　　當薛覺先在「寰球樂」，追隨新少華學藝，他的聰慧，他的膽識，全班人都讚。因為他的扮相，特別搶眼，他的歌聲，特別悅耳，初出台便有大老倌風度，絕無怯場之弊，所以看他的戲的班中人，皆謂他將來必成大器。該班丑生樊岳雲，也讚不絕口。他與何浩泉話頗投機，即叫何浩泉買他作「班仔」。何浩泉搖頭，

嫌他那雙眼是「冚盅」①，而且輕佻，沒有多大器皿的②，便放棄
了他，不從樊岳雲言，買為「班仔」。

　　後來薛覺先被何萼樓買為班仔，用他在「人壽年」當拉扯，
復得千里駒、靚榮同時提挈他，他演《三伯爵》及《華容道》兩
劇後，即名動省港，薛覺先之名即掛在戲迷口上。他本來每年人
工僅是二百元，但何萼樓怕他「花門」走埠，每年竟送他買餸錢
三千元，薛覺先此時亦足以自豪。他見到何浩泉，便笑對他說：
「四叔，你又不買我為班仔，否則，我便為你服務了。」何浩泉
尷尬地答：「我從來不買班仔的。」實在他已翳極了。

①　冚盅：有蓋的陶盅或瓦盅，多用以盛糖或鹽；「冚盅眼」就是眼瞼厚重下垂或
　　上眼皮下墜半遮着眼的意思。
②　沒有多大器皿：難成大器之意。

二四二　桂名揚與馬師曾的一件趣事

　　偶然憶起桂名揚來，他在未成名前，還是在班中當三幫筆帖式，他是世家子弟，因為不喜歡讀書，只喜歡演戲，所以就找機會，要落紅船拜師習藝。果然有志竟成，獲得厠身粵劇梨園，學成接班，充當第三小武。這時粵班猶未開到荼蘼 ①，他接的班又是省港班，且與馬師曾同班。桂名揚是個活潑不羈者，他雖然未名，但他已有大老倌風度，出入都施施然而行，絕無自卑之感。

　　班中人稱桂名揚為「桂仔」，因他排行第八，又稱他為「桂老八」。他對馬師曾的一演一唱，極感興趣。他知道馬師曾性好第一，人人以為他在他的徒弟中為最長，所以都叫他做「大哥」，也有叫他作「馬老大」。桂老八對馬老大，既愛好他的劇藝唱腔，不知不覺地，有時出場，竟然〔學〕起他的身形台步而出，鑼鼓也跟着來打，使到座上觀眾，聽到這樣鑼鼓，還以為是馬老大出場，怎知細看下去，原來是桂老八摹倣他的身形台步，因此，都深印腦裏，對桂老八發生好感，認為這個角色，他日一定會「紮」的。

　　馬老大開演《趙子龍》一劇，馬老大飾演趙子龍，登台演唱，戲迷皆讚，這部《趙子龍》戲，於是而名。桂老八是筆帖式，這

① 開到荼蘼：宋代王淇有詩云「開到荼蘼花事了」，後人以「開到荼蘼」喻事情發展陷入低潮，好景不再。

年已擢至第二，仍與馬老大同班，見馬老大演趙子龍戲，果然有聲有色，儼然文武生，不是諧角。他於是又偷偷學到馬老大演趙子龍的戲，預備一有機會，他也飾演趙子龍。他因此更做定專演趙子龍的私伙戲服，顏色花樣，都與馬老大所演趙子龍的戲服相同。有一次馬老有大病，無法登場，演的戲卻是《趙子龍》，桂老八知機會來了，坐倉也知桂老八摹倣馬老大的戲演出，所以就派他代演。桂老八穿上戲裝，出台演唱，真個與馬老大一模一樣，拉山紮架與唱腔雖無十足也有九成。戲迷們初也以為是馬老大，及聽到他有幾句唱腔又不像，才知他是桂名揚。桂老八由此便紅，當正後即往金山賣藝，搬出《趙子龍》為首本戲，該埠觀眾，一致喝彩。及後馬老大到該埠演唱，也以《趙子龍》為首本，但看戲的人都說他拾桂名揚的戲來演唱，反為不歡迎。所以馬老大對桂老八竟認為是他的敵人，恨恨不休，這亦當年班中的一件趣事。

二四三　多才多藝的女丑生潘影芬

　　粵班自女班抬頭後，女戲人由是日眾，少女們喜歡戲劇而又能歌的，都紛紛從師習藝，要向戲行中，作一名女狀元。當時有一個女戲人叫做潘影芬，她生得姿容美艷，體態輕盈，長成已是二九年華，她為了愛好粵劇藝術，她便尋師授以劇藝。因為她有戲劇天才，而她又得到天賦一串好歌喉，學成後，便想接班充當花旦這個角色。這時廣州各大百貨公司天台，皆設有娛樂場，開演京劇、粵劇及幻術雜技等，以引遊客入場觀賞。

　　這時廣州惠愛路的大新天台，遊樂場中有一個「大觀女子劇社」，是專演話劇的。主持該社的人，卻是沈大姑，她原是話劇出身，所以就組成「大觀女子劇社」，在大新天台獻演，所有的演員，皆是女性，每日演出的話劇，都是時裝戲。不收入座券，自然不用說也是滿座。沈大姑是個多才善賈、長袖善舞的能幹女人，她感覺話劇演出，收入無多，何不將話劇變為粵劇，加聘三幾個小生花旦的角色，演唱粵劇，廉收入場券，還合化算。她主意定了之後，即四處找尋還沒有接班的坤伶，登台演唱。於是聘得潘影芬為花旦，徐杏林為小生，及武生小武丑生等角。每日每夜，都是先演話劇後演鑼鼓粵劇，一經演唱，果然收得。

　　潘影芬雖是初登戲台，但她的私伙戲服鮮艷奪目，徐杏林這個小生，和她同台合演，有如紅花綠葉，相得益彰。不過潘影芬

愛演新劇，沈大姑找得一本《三氣自由男》[1]給她演。她看過這本戲劇及戲曲，她忽然要飾演自由男，不演花旦戲。原來她學戲時的初意，是想學網巾邊戲的，但師傅見她面貌美，身段佳，要她學花旦戲，她只得順從師意，學成登台，雖在「大觀女子劇社」博得艷名，不過她仍望有機會，改充丑生。所以她一看到這本戲，她就要反串男角，不演花旦。她為了這本劇，她斥資縫製男的戲服不少。反串男角，居然成功，一出場便博得雷般掌聲，因此，她就決心不當花旦，改充丑生。她演白鼻哥戲，自成一家，亦雅亦諧。唱的曲詞，句句都可以「攞噱頭」的。後來她在各女班演唱，皆獲得戲迷歡迎，觀眾只知她是丑生，甚少知道她是曾著艷名的正印花旦。

[1]　這齣《三氣自由男》是王心帆編撰的，詳參第三三五篇〈潘影芬由花旦轉丑生第一本喜劇〉。

二四四　靚元亨走埠歸來戲迷絕跡

　　粵班小武，在四十年前而言，大半是重武輕文，皆以演武戲出名，文戲則留待小生演唱。這是粵班傳統的劇藝，為十項角色的，都要各守崗位，不能將其他角色的強佔有，使到其他角色無可演唱，黯然失色。所以舊昔粵劇，凡充當筆帖式一角，只要擅長武戲，即可擢升正印，名滿梨園了。

　　民初時期，粵班漸多，小武執掌正印的，已屬不少，如靚耀、大眼順、靚仙輩，都以武戲馳譽舞台，歷隸寶昌旗幟下的「人壽年」、「國中興」等名班。靚仙則隸「樂同春」，以演《西河會妻》、《武松殺嫂》兩劇，得到戲迷稱賞。惟這時宏順所組成「祝華年」班，正印小武卻是靚元亨。靚元亨不獨武戲超人，還能兼演文戲，演技唱工，特別漂亮。因此他在省港澳各戲院登台，戲迷趨之若鶩，一致要看他上演的戲，他於是即成為小武最紅之角，為當時人工最多的一員戲人了。

　　靚元亨身段昂藏，面貌英俊，粉墨登場時，能演大場戲，武工卓絕，演文場戲，儒雅瀟灑，因為他有「戲癮」，所以演來精彩，無瑕可疵，且最能演大場戲，演武場戲則八面威風，演文場戲則風流脫俗，小生也要遜他一籌。這時的粵劇，仍未有京劇演風，仍然是獨樹一幟的廣東戲，他充當筆帖式，依舊一貫演風，耐人欣賞。

　　蛇王蘇輟演之後，即改為編劇人，戲人以他是當年花旦之

王，後起者皆以叔父視之，所以他編出的粵劇，甚少失敗，各戲人也不敢抗而不演，他對靚元亨，認為是小武特佳者，所以在「祝華年」開戲，對靚元亨的戲，必多給他演出。《海盜名流》，就是靚元亨的成名戲，更是蛇王蘇的成名作，這本戲因為賣座，因此連開數本，以飽戲迷眼福。

可是靚元亨在最紅之日，竟因不能在港登台，沒奈何迫而走埠，到南洋金山各地賣藝，一去幾達十年，及至鳥倦知還，以為回粵重登舞台，仍可充實生活，料不到英雄遲暮，也像遲暮美人，組班演唱，便不像當年的馳騁縱橫，到處都受歡迎，就是當日擁護他的戲迷，也不垂青。老倌過氣，可不慨乎！

二四五　梁垣三的「伶倫師友會」是粵劇學校

梁垣三即是著名花旦蛇王蘇，他是離開舞台，不幹粉墨生涯後，便以編劇為活，所編的戲，八九都成名劇，如《閨留學廣》、《海盜名流》、《偷影摹形》等劇，都是他的傑作，演出使到戲人成名，戲迷爭看。他是一個趨新的梨園人物，還肯栽培後輩。他於編劇之餘，又和幾個退休的戲人，在八和會館中，開設「伶倫師友會」，招收學生，這個會可算是粵劇學校。他在報章上刊登招生告白，所以有意學戲的青年們，都爭着來報名，願做他的弟子。

「伶倫師友會」的組織，是很簡單的，課目不多，僅是教戲、教唱、教練習武工而已。這時學生已有十多人，但在他的眼光來看，這班人學成，也是無甚出色，難成大器的，所以他一樣登報紙，貼街招，招收新生。一日，來了一個姓譚的少年，要拜他為師習戲。他一見這個少年，真個有師生之緣，首先叫他唱一句曲，試試少年的聲，是否天賦好歌喉，那個少年從他的命，但不知唱那一句曲才動得他聽。這時的腔，最重的就是朱次伯的平腔，這個少年，靈機一觸，就把朱次伯首本《芙蓉恨》裏《夜吊白芙蓉》的二黃首板「為佳人，氣煞了，多情之種，多情之種」那句來應試。當少年一邊唱，他一邊聽，聽到他笑逐顏開。少年唱完了這句曲，他就說：「你可以來學藝了，不過，你要帶同家

長來簽約，才能就學。」少年答應之後，即偕同家長來作證，他就替少年改了一個學名，喚作「譚笑鴻」，他還說這個名是出在《陋室銘》的「談笑有鴻儒」句，「談」與「譚」都可作同樣解，是通用的。

　　譚笑鴻有戲劇天才，歌腔特佳，經過梁垣三和幾個教師指點，三個月後居然成材，梁垣三便帶他回家居住，一到新班，便替他接班在「周康年」當第二小武，還選作東牀快婿。後來譚笑鴻就到金山賣藝，一去數年，回粵時戲班已呈不景，他於是又向外發展，在南洋三藩市登台，果然得到戲迷歡迎，因此便樂不思蜀。梁垣三教得這個弟子，真是心滿意足，對人常說：「伶倫師友會」也不負他的苦心組成。

二四六　陳醒漢為了羊牯班主
　　　　花門走埠誤前程

　　粵班全盛期中，後起之秀觸目皆是，尤以文武生、丑生、花旦為多。朱次伯改唱平腔，演唱《寶玉哭靈》，薛覺先醉心他的劇藝與歌腔，才落紅船跟隨新少華學戲，因此演唱「哭靈」這場，也不弱於朱次伯，乃獲班主何萼樓買為班仔，使他在「人壽年」當拉扯一角。及後又獲千里駒垂青，編一本《三伯爵》給他飾演主角，於是他的戲運便如日之昇，為千萬戲迷稱賞，成為萬能泰斗，紅絕一時。

　　同時「寰球樂」班，還有一個拉扯名字是陳醒漢，他也愛好朱次伯的劇藝與唱腔，對於「哭靈」一曲，他唱出的腔韻，也像朱次伯一般，極獲戲迷注意。散班之後，他就轉隸「祝華年」為第二網巾邊，在港因演「哭靈」一劇，也得到不少戲迷趨捧。陳醒漢的名，由此便得觀眾提到，認為他日後必紅。他生得甚為俊美，可稱得為靚仔網巾邊。放班債的人就相信他，借款給他用私添置私伙。他也樂得借貸，以滿足享受的消費。

　　〔原〕來他的父親，就是以演《山東響馬》中的廣東先生出名的蛇仔旺。所謂虎父無犬子，這句話真的不錯。他在班中既有「聲氣」，班主們都爭着要定他的正印，這時張始鳴要搞班，有一個金山伯姓謝的肯作班主。張始鳴便紛紛定人，武生定了馮鏡華、小武新少華、花旦新蘇蘇與小蘇蘇、小生太子卓，丑生就

是陳醒漢，這一羣角色，都是青年俊美戲人，只是太子卓年紀略大而已，但他小生喉，是人聽人讚的，落鄉又最擔得戲金。

角色選定，便用「大寰球」為班名，當時戲行中對這班角色，也一致睇好，果然各鄉主會，紛來爭買，所到各鄉演唱，觀眾都說好戲，本來是一帆風順，無往不利的，可是難題來了，陳醒漢的人工〔按〕年計，僅得五千元，試問〔如〕何够用？而放班債的人，都來向陳醒漢索償，陳醒漢只有向班主商量，那知這個姓謝的班主不同情他，拒絕他的商量，他被迫之下，一到下半年元旦這一台，他便「花門」過埠避債。他初到安南，繼又轉赴南洋，於是一去數年，但回粵時，戲班已不景，他的前途，就黯淡了。假如他不遇羊牯，他在……△△會紅到發紫的。

二四七　新丁香耀有心學梅蘭芳戲

　　新丁香耀是當年一個紅花旦，他在「人壽年」當第二花旦，已有艷名，他與小生太子卓合演《夜偷詩稿》、《陳姑追舟》一劇，早得觀眾說好。因此不到兩三年，便擢升正印，又得到班主何老四看中，選他為乘龍快婿。他在梨園中更惹人注目。他雖是男花旦，說到色，不獨豐肌玉貌，而且顧盼多姿，當日評劇家自了漢對他的批評，也是有讚無彈的。他的確對於劇藝是肯研討的，可是他的歌喉，未能盡如他意，每唱一支曲，都有些沙石，他明知也無法改善，這是他畢生憾恨。

　　他既然是個當紅花旦，而且岳父又是班主，所以他在「寰球樂」執業正花時期，特別豪氣，同班的人都要和他交好。他的毛病，就是老倌脾氣，他對於戲場，稍不如意，便要停止編演，於是班中人起了他一個渾名，叫做「扭紋柴」。不過他有時也易於相與，像個溫文爾雅的人物。他在「寰球樂」班，坐倉也要聽他指揮，所以他要演《黛玉葬花》用小武朱次伯去尾場的賈寶玉，唱「哭靈」一曲，坐倉也要順他的意。因為他看好朱次伯，認為他改演小生戲，必有可觀。朱次伯全憑他提攜，才有馬上成名。後來所開新戲，都要得他答應，才可演出。鄧英編的《芙蓉恨》，也是和他度過橋，尾場的蓮花開處，現出他來，和朱次伯演唱，全是他度出的戲。

　　他曾到過上海演劇，他最崇慕的是梅蘭芳，他曾將梅蘭芳

的《天女散花》、《黛玉葬花》、《霸王別姬》各劇中的演技，銘記心上，所以他以這幾本戲為首本，表演他的劇藝。他知道梅蘭芳在演戲之餘，雅愛繪事，善畫蘭花。所以他在得意之時，也闢一畫室，學寫花卉，特聘朱晦隱教他寫作。可惜中年以後，班事不景，他的子喉也失，他即改充小生，在「高陞樂」班，與小丁香合演。演小生戲，實非所長，半途迫得加聘白駒榮，以增該班聲價。這時他雖有戲劇才，也無能為了。他數年前，曾在高陞戲院客串「葬花」一場，觀眾看後，皆有好評，都說他不愧是當年一位紅花旦，演技確有獨到之處，不能以過氣而看輕他的。

二四八 吳一嘯是粵劇演員亦是開戲師爺

　　吳一嘯不幸的因宿〔疾〕復發，溘然長逝，使到曲壇方面，又損失了一員上將。愛好他的曲詞者，噩耗驚聞，無不惋悼。吳一嘯在曲藝裏，一輩歌迷影迷，只知道他有「曲王」之譽，是撰寫粵曲的能手，從不知道他是舞台人物。粵劇的演員，更不知道他是當年的編劇家，編過不少粵劇與花旦王千里駒、白玉堂等名戲人演出。他在青年時代，便對戲劇發生興趣，常常和志士班的演員交遊。後來「蜚聲劇社」組成，他便與酈山笑輩，在該劇充當角色。他喜演諧劇，便當丑角，社中的人，知他能唱，又見他面貌韶秀。要他改充文武生，他於是如眾所言，披甲登場，在未出場唱首板時，觀眾聽到，喝好不已，及一出場，見他扮相英俊，都道好一個文武生。可惜他體質不強，在走四門唱慢板時已感不支，表演拉山紮架之技，更搖搖欲墜。於是渾身是汗，匆匆完場，回到後台，便對人言，文武生不可為也，自是不敢再演武戲。他在少年時，雙眼已屬近視，所以認為戲人生活，於他不合，連丑生也不飾演，只答應幹寫曲編劇的工作。他寫的曲，聲韻獨絕，社中劇員，皆稱好句，他由此更向曲藝鑽研，要做一位名作曲者。跟着有暇，又編粵劇，交與粵班排演。

　　這時廣州歌壇，正如雨後春筍，他每夜即偕同二三友好，到歌壇品茗顧曲。因此識到了小燕飛、文雅麗、雲妃等名歌者，

他們知道他是撰曲能手，都乞賜新曲，以彰歌譽。其後還撰了不少新曲與雪嫻、小香香合唱。李少芳、郭少文也唱過他甚多新曲。隨後他又離開歌壇，在粵班編劇，做開戲師爺。

　　他曾在「大文明」班、「錦鳳屏」班擔任劇務並開新戲，千里駒對他撰的曲本，讚不絕口，謂可惜粵班不景，無法轉為私伙作曲者。肖麗章對他的曲，也認為絕妙好詞。他一生人不論編劇、作曲，皆願與人合作。他編粵劇便與羅劍虹合編，羅亦善撰諧曲，他則長於艷曲，因而相得益彰。卒因粵班凋落，無可留戀，他又重返歌壇，替各歌伶撰作，徐柳仙的《再折長亭柳》，一經灌後，他又在唱片裏，縱橫馳騁。月兒、張雪英的《賣肉養孤兒》一曲，是抗戰期中的傑作，戰後再入電影界，由《沙三少》這部歌唱片起，他便有「曲王」之號了。

二四九　笑傾城無端端發福誤了錦繡前程

　　戲人在未成名前，不論當那項角色，若有聲有色的話，他們的前程，自然無量，必有一日，可充正角，得戲迷歡迎者。在各項角色而言，猶以花旦紮起最快，在粵班盛期，女花旦尚未抬頭，男花旦特別吃香，這時入梨園習藝的年輕人，如面貌較好，身段苗條，若從師學花旦藝，學成登台，假如獲得觀眾好評，班主也讚賞，三兩年間，初顯名列於花旦之末，也可以一擢而為正印花旦了。

　　當花旦這個角色，必由馬旦始，先飾線髻丫環，隨正花或幫花登場，「企洞」練習，假如眉目能够傳情，道白能够嬌媚，又够膽演戲，自然班中人就會向他垂青，買他作班仔，借錢與他用了。他得到這樣便宜，一到新班，就有班主僱用他為收尾花旦，使他有機會演唱，他在這時化雄為雌，登台演出，再能够色佳聲妙，演唱得好，在花旦羣中，便可一級一級的升上，名滿梨園。

　　當年有個男花旦，名叫笑傾城，年輕貌美，色比紅蓮，聲如黃鶯，眉目如畫，體態如仙，班中人對之，皆認定他將來必可躋於正花地位，因此借班債者，都落得借錢給他，待成名時，收其厚息。班主也樂得買為班仔，將來聘用，人工相宜。他本名阿成，他為要改一個新鮮戲號，便請了一個朋友替他改一個脫俗的名字，友人即謂他既名阿成，改為笑傾城，豈不妙哉！他連說

好好，詩有云：「一笑傾人城，再笑傾人國。」^① 我以笑傾城為戲號，是最佳的名兒，他在「國中興」班當第三花旦，便用「笑傾城」的名，刻在戲招與人名單上。

果然，他在「國中興」那年，不論在省港與落鄉演出，觀眾對他，皆說他演得好唱得好，他既然有「聲氣」，對於演技唱工，更努力研習，以博戲迷趨捧，可是他在「國中興」演唱半年，居然心廣體胖起來，人人都說他發福非福，他也因發胖而煩惱，逢人便問有何減肥妙術。只因始終無法減肥，頓成肥仔，在「國中興」做滿一年，下屆新班，便無人過問。他自知沒有當正印花旦的命運，他也離開梨園，另尋生活，借下的債，也不用還了。

① 詞句出自李延年〈佳人歌〉，見《漢書》〈外戚傳〉：「北方有佳人，絕世而獨立。一顧傾人城，再顧傾人國。」

二五〇 大淨榮花門遺下城隍靴 開投憶趣

　　紅船趣事至多，戲班佬是好勝的，往往貪得意，便弄出笑話來。往日戲班的角色，除武生、小武、花旦、小生、正旦、正生、總生、公腳、大花面、二花面、男女丑等角色人名，才有刻在街招上的，其餘夫旦、大淨、馬旦、拜堂旦、手下、五軍虎等角色，都是沒有刊出名來的。不過，夫旦、大淨這兩項角色，在京劇也頗重要。就是粵班，夫旦在「罪子」一劇中，也是飾演佘太君（楊令婆）的。大淨也時時有戲演出，可是班中卻認為閒角，可有可無，沒有了他，也不會使到主會扣戲金。

　　粵班的坐倉，最怕是大老倌「花門」，因為大老倌「花門」，找回一個大老倌補缺，卻不容易，不僅於戲場有了問題，而且還會被主會扣戲金。如果是閒角色「花門」，坐倉聽到，也不當甚麼一回事，暫時沒有人補缺，也不用傷腦筋，因為閒角對於戲場，絕無問題，主會也不發覺少了這個閒角。所以大老倌「花門」是班中大事；閒角色「花門」，是小而又小之事，絕不擔心。

　　從前「國中興」班，有一個大淨榮「花門」，他因為賭錢，欠下人的賭債，一年人工，也不能償還，因此他就迫得「花門」走人。當該班在順德演唱時，有一場戲是要大淨榮演出的，但不見他登場，才知道他未有跟班同來，三口後仍未見回紅船，便證明他是「花門」了。由大倉的頭人在他的鋪位查看，還遺下一對爛

金線舊靴，班稱「城隍靴」。另一個舊籐唫，唫內有件舊海青，一條紅褲。

原來戲人「花門」，不論大老倌，所遺下的雜物，都一律拿出船頭開投，價高者得。大淨榮既然「花門」，遺下雜物，當然開投，於是頭人正旦安搬出船頭，定價開投，這時各戲人卻跑出船頭看熱鬧。正旦安先把城隍靴對眾人說：「一元，價高者得。」各人湊趣，你二元，他四元，最後第三小生阿元因一時高興竟出到十五元，便投得此靴，看熱鬧而湊趣的人們就笑了，小生元看看這對靴，不但陳舊，且是甩底，一怒之下，拋落水去，付之東流，人們又拍掌大笑。後來的爛籐唫、爛海青，價雖微，亦無人過問了。小生元十五元買對甩底靴，於是成為笑柄。

二五一　肖麗康真姓名為雷殛異
　　　　人人都讚改得妙

　　粵劇戲人，因封建時代的人，應不以梨園子弟為正當職業，故輕視之而列入下九流類，與隸卒 [①] 同行。所以為戲人者，皆不欲以真姓名示人，僅用渾名刻在人名單上耳。自志士班興，這時的戲人，才漸漸將真姓名示人，不再用花名以代。當時志士班的戲人，俱用真姓真名，並無借花號以彰其譽者。如花旦馮敬文、李自由，男丑姜雲俠、李少帆、駱錫源，小生鄭錦濤，小武周少保，武生馮鏡華等俱有真姓名，以為戲號。

　　在當年粵班戲人，花旦必稱「肖麗」的，如肖麗湘、肖麗章是也。查實肖麗湘的真姓名是黃煥堂，肖麗章的真姓名是古錦文，所以班中人都呼他為「古老錦」。如小生聰的真姓名是譚俊廷、靚少華是陳百鈞，千里駒是區仲吾，黃種美是畢勁持，白玉堂是畢芸生，小晴雯是梁楚雲；還有許多，已不復憶。不過，戲人改的名字，應屬平凡，刺激性的甚少。

　　現在且說當年有個男花旦，戲〔號〕有肖麗康，他是番禺市橋人，曾讀到中學，才入梨園習花旦藝，他學成登台，化雄為雌，觀者都說他美艷，班主也讚他好戲，初在「樂同春」班與小晴雯一對，不分第二時，早已獲戲迷稱賞。不到兩年，便擢升正

① 　隸卒：衙門裏的差役或衙役；泛指身份卑微、社會地位不高的人。

印，在「樂千秋」等班當正〔印〕。他演閨秀戲為最出色，唱古腔粵曲，音清韻妙。他因為讀過書，又愛讀譯本小說，所以他曾編演過一本《李覺出身》。至於他演技，在《穆桂英下山》一劇中，以演「洗馬」一場為最可觀。

　　肖麗康是他戲號，他的乳名喚作「康」，所以加上「肖麗」二字，便成肖麗康的戲號。在戲人中的真姓名說來，肖麗康的真姓名，是最富有刺激性。他是姓雷，但他對於雷這個姓氏，認為不尋常的，因此他就要改個名與雷有關的，才得人注意，他想到雷是會劈人的，劈的都是邪惡的人，他便想出「殛異」二字為名，連同姓氏讀來，即為「雷殛異」。肖麗康的真姓名是雷殛異，戲行中人都說他改得好名字，別開生面，不與人同，而且表現他的為人，愛君子而恐小人者，在梨園子弟的姓名中，人皆〔說〕肖麗康的雷殛異姓名，最為刺激而又有正義感。

二五二　蛇仔利的私伙槓與私伙戲服

說到粵班角色，自從有了私伙戲服之後，一輩紅伶，為了購置私伙，私伙既多，因此，又要用私伙槓來裝載，一個槓裝載不完，便要用到第二個，所以又要僱用私伙衣箱的工人。除私伙槓外，還有私伙盔頭箱等等，真是比普通戲箱還多。如千里駒、薛覺先、馬師曾各名角，他們的私伙槓，算是最多的。

本來戲人當網巾邊的，私伙應該是不用多置，因為他們演的戲，大半是老青戲，戲服是不在大紅大綠，甚麼元領、大蟒、海青等等戲服，甚少着出，炫耀於觀眾之前。可是，男丑自改稱丑生後，所演的戲，就並不是老青戲，而是富貴的戲了。所以私伙一樣要多，而且還比武生、小武、小生多過，不是如此，他的聲價，便不會達到最高峰了。

當時的白鼻哥，以演老青戲出名的，算是蛇仔利了。他一向是宏順公司的班所聘定的丑角。他一出身，就在「祝華年」班當拉扯。因為他演戲逼真，且演老青戲而受人歡迎，更得到班主鄧瓜的重視。他在《梁天來》一劇中，飾演張阿鳳，特別動人。他所穿的老青戲服，並非眾人所穿，而是私伙置來。照例做老青戲，有何私伙可言，穿一件補掩戲服，便可以出場，但他認為不够逼真，他扮張阿鳳這個丐者，他的衣褲鞋帽，與乎肇慶蓆袋，乞兒缽頭等都是私伙的。所以他一出場，觀眾看見，以為真是街邊的乞丐登台演出。

蛇仔利演戲，為求現實，他到廣州演戲，無戲演時，便獨個兒走到四牌樓故衣店，搜羅爛衫破帽，就是爛衫爛褲，陳舊內衣，他也要買。店伴知他是大老倌，這般沒有人買的衣物，他要買時，一樣要提高價錢。他因為演一本《賣花得美》戲，他飾演賣花仔，被花花公子要奪他的心上人，便作打齋鶴[①]，度他升仙，使他上煙癮。他因為要演一場吸鴉片煙，被趕出門那場戲，他的煙槍煙燈，都是他的私伙置來的。他穿那件霉爛笠衫，也是用錢買來，聽說比新的還貴，所以他演的老青戲，特別可觀。他的私伙槓中的私伙服，十件有九件都是破爛的，與其他角色的私伙戲服，真有天淵之別，不過，這些殘衫破帽，購來也值不貲[②]。

────────────

① 打齋鶴：傳統喪禮中的紙鶴，用以超度亡靈升上極樂世界，意思就是「度人升仙」，言外之意是把人帶向壞的方向。

② 不貲：非常貴重的意思。

二五三 靚新華怕掛鬚不做武生寧做小武

　　粵班武生，是戲中最重要之一角，不獨在人名單上及戲招列頭名，且每年人工，有還多於小生花旦者，可知武生比其他角色，多了若干聲價。從前的武生以蛇公榮、新華為最佳，首本也極多，新華且為中興粵劇之功臣，所演的戲，最受歡迎者，有《李白和番》、《李密陳情》、《蘇武牧羊》、《夜出昭關》等劇，其中尤以「牧羊」一劇，最獲好評。他還編了一本《殺子報》，可後來被禁演了，認為殺子過於殘酷，有傷風化。故事雖確，亦不一許上演。

　　跟着班中的武生，著譽者亦不少，如外江來、金慶、聲架羅、新白菜、靚顯輩，均是隸屬名班，為戲迷稱許者。當時這輩武生，都以演江湖十八本而成名，文場武場，皆有好戲演出，演技既佳，唱工亦妙。上述的武生，俱在粵劇未改革前而享盛名，為這時的男女觀眾所推崇的。

　　當粵班全盛時，「人壽年」武生，卻為靚新華，面貌韶逸，身段高而不胖，掛鬚登場，特別可觀。說到他的演技，文武兼賢，唱腔嘹喨，以演黑鬚戲而得名。最紅的時期，要算在寶昌旗幟下的「周豐年」、「國豐年」、「人壽年」這幾班了。他傾譽時，還是青年時代，所以他一下場，洗卻粉墨，不掛長鬚，又是一英俊人物。因此他的桃運，比其他的紅伶，加倍亨通。

據傳他有一個情婦，在與他幽會時，每見面必對他彈而不讚，嗔恨他登台演唱，總是掛上長長的鬚，黑鬚還不礙眼，白鬚則不堪入目了。他笑謂戲而已矣，何必認真？在下場之後，鬚又何有？情婦一樣認為不悅目，最好不做武生，改做小武，像靚少鳳、靚少華、朱次伯一般，豈不使人越看越開心乎？

靚新華一想，也覺得她說得道理，於是下了決心，一屆新班，便不演武生戲，如要我接班，可用為筆帖式，否則，寧改行了。班主以他要當小武，因他仍屬少年，亦有可觀，便如他所求，他在新班，便除去武生銜，改當小武，以筆帖式姿態演唱。可是他生得過高，小武戲不及武生戲好，而且粵班又像開到荼蘼時候，他在小武期中，便不如武生時之紅了。

二五四　朱次伯死妙尼薇傳
　　　　　設壇超渡亡魂

　　當粵劇全盛時，廣州戲院，如西關之「樂善」，長堤之「海珠」，與乎河南、東關、南關等院，無日不演名班，班中名角，猶得女戲迷趨捧，所以每晚，入座觀劇的，總是女觀眾多於男觀眾，除太太團外，還有媽姐團。這輩烏衣隊，最惹看戲的人注意，因若輩別饒風度，顏色不為脂粉所污，腰肢有如楊柳，其俏艷處，比其女主人，還覺出色，所以在男觀眾眼中，認為最美。

　　可是在女戲迷中，再看一看，還有一種女性比梳傭還美。這是甚麼女人？就是師姑庵中的妙尼了。妙尼又稱「阿傅」，本來他們是出了家的人，削髮參禪，只好敲響木魚敲響鼓，唸經過活，對於娛樂，實不合理的，但是她們一樣於講經之餘，要打牌看戲，找尋娛樂。因此，妙尼們便成了戲迷，就是老尼，也一樣喜歡看，定座最早，避免有向隅之歎。妙尼的美處，便是無俗氣，不必衣香鬢影，也能使到座上的凡〔人〕目迷心動。一致感覺到她們有剝皮雞蛋之光滑。

　　妙尼們最愛看是千里駒、白駒榮、馬師曾、朱次伯的首本戲，凡這幾班在廣州各院演出，妙尼們必列前座看這些名角演唱。時廣州永勝庵有妙尼姑薇傅者，最中意是看〔男〕花旦千里駒和文武生朱次伯。戲院如演「人壽年」或「寰球樂」這兩班，薇傅必在座靜觀，她對朱次伯的戲，特殊愛好，如他在廣州登

台，她有家持亦不作，寧願看他演唱，其迷於朱，可以想見。

朱次伯被仇家狙擊死，噩耗傳至薇傅耳，她幾乎暈倒，泣說朱仔不幸短命死，且死於非命，這是自己的損失，以後再沒有他演出以飽眼福，能不使人痛心乎？羣尼也一樣有此感傷，薇傅於是發起，在庵善佛堂建壇，要超渡朱次伯亡〔魂〕到西方去，決作七七四十九日的佛事。果得羣尼贊同，由聞訊之日起，即設靈位，寫着朱次伯姓名，日夜誦經。有常到永勝庵食齋的男女施主，都親眼看到，並非傳說，且有於散花及放焰口 ① 之夜，爭來聽經。朱次伯得薇傅之超渡，死亦無恨矣。

① 　放焰口：佛教儀式。施放焰口，則餓鬼皆得超渡，亦為追薦死者的佛事。

二五五　七夕戲以「樂千秋」的《銀河會》最受歡迎

　　粵劇自有佈景，編劇者在劇本中，對劇中的畫景，又要用心思想出一幕不尋常的景色，以悅觀眾之目。假如劇本情節好，而沒有一幕惹人驚異的奇景，也不得班中把劇本受落，編排開演。記得當年有幾部劇本，是靠畫景賣座，落鄉而擔得戲金的。《芙蓉恨》的一幕荷花池景，就是因為那朵大荷花，一開放時，能夠出現美人 —— 白芙蓉。這場戲由朱次伯唱《夜吊白芙蓉》曲，新丁香耀飾白芙蓉，從荷花中爆出，與朱次伯演對手戲，景奇曲新，因此便受觀眾歡迎，成為名劇。

　　「祝華年」小武靚雪秋，他看過西片《斬龍遇仙》那部電影，認為可以改編粵劇，如果《斬龍遇仙》這幕戲佈景好，有猛龍出現，定會得到觀眾欣賞。他便與繪畫景者商量，繪一奇景，製一猛龍，從洞中爬出，使他演斬龍的戲。《斬龍遇仙》這本戲演出後，果然獲得戲迷交口稱譽，認為這場戲那條龍雖假，但十分生猛，還勝過片中那條假龍，靚雪秋因演這部戲，便增加了不少聲價。

　　張始鳴編粵劇，卻重於時事，不重歷史的，他在開戲師爺中，頗有一兩度散手，自編《雲南起義師》①後，他即成名，各大

① 　《雲南起義師》：張始鳴編的應是《蔡鍔出京》，另一部主題相同的戲是梁垣三編、「祝華年」演的《雲南起義師》。互參第八四、三七四、三七九各篇。

名班，都紛紛請他編劇，僅「起義師」這部戲，幾班也有開演過。他對於應時的戲，巧運匠心，也必編出，給戲人演唱。他在「周康年」開過一本《劣國稱臣記》，由丑生豆皮梅擔綱演出，極得觀眾讚賞，因當時正抵制劣貨時也。

辛仿蘇做班主，聘他為長年編劇者，他在「樂千秋」班開一本應時戲，也非常賣座。因為七月七夕乞巧節，他便預先想出橋段，開一本《銀河會》，在廣州海珠戲院演出。這本戲的故事，當然是說牛郎與織女的戀愛過程，只是他在劇中，想出一幕「銀河景」，高搭鵲橋，使生旦飾牛女，渡銀河會晤。這個景完全是天空景，繁星萬點，眉月半輪，畫得十分可觀，幕一拉開，銀河景出現，座上觀眾，莫不疑為真的。這本戲雖是應時之作，為了有這幕銀河景，也成為名劇，落鄉演出，更獲鄉間戲迷大讚，而且百看不厭。

二五六　武生新華的 《李陵答蘇武書》曲

　　武生新華能演能唱，他是粵劇中興期的一位名武生。他的首本戲極多，而且俱是他成名之作。他以《醉詠清平》、《李密陳情》、《與佛有緣》、《蘇武牧羊》、《甘露寺會宴》、《劉備過江招親》、《李陵碑》各劇，都是他有做有唱的拿手好戲。每一本劇必有一場大曲唱出，唱來句句動聽，腔韻鏗鏘。

　　新華各曲的腔音，為武生古腔之最佳者，他尤以唱《李陵答蘇武書》一曲為最佳之唱。曲的造句，可一讀也，聞是被革舉人劉華東手撰，茲將全曲錄出，給好聽古曲的人欣賞。

　　「（武生梆子首板）走霜毫，忙寫上，頓首百拜。（慢板）〔羨〕子卿，榮歸後，勤宣會德，真果名重三台。歎人生，亡於外，〔古〕今同慨。何況俺，在異鄉，望風懷想，教俺怎不傷懷。蒙足下，遠書至，真是恩隆山岱。俺李陵，雖不敏，實在感德無涯。（中板）俺自從，初降夷狄，至於今日，真果是窮愁無奈。身淪異類，與那禽獸同儕。胡地從來冰霜大。黃沙漠漠鬼神哀。上念着，年邁親娘遭冤害。妻子無辜命哀哉。子歸受榮我受害。身出禮義之邦，而入無知之俗，英雄難免〔淚〕盈腮。想當初，陵獨統兵，出於天涯之外。（過板）殺得那匈奴，一個一個，棄甲拋盔，喪膽驚駭。那時節天地為陵怒氣蓋。壯士為陵飲血哀。怎知道，他傾國兵，重整營和寨。單于親自出陣來。實可憐，兵盡矢窮，

人無全〔騎〕，被那北胡殺敗。因此上，此一番，難免喪在天涯。自古道，男兒死，報君恩大。死到了沙場之上是英骸。俺李陵，不死原有待。那漢皇負德，使我恨滿胸懷。想當年，足下你出使，受辱番邦海上牧羊一十九載。丁年奉使，直到皓首歸來。到後來，無尺土之封，身不列廟廊之宰。子尚如此，俺李陵，尚有何望哉。遙謝故人多敬愛。人絕路殊永分開。足下胤子多康泰。可以不用掛心懷。俺李陵頓首番邦外。言難再。（收）賢子卿因北風惠音來。」

全曲是梆子腔，唱法是與今〔日〕不同，雖云粵曲，亦屬北腔，若用廣東白話唱，便多閉口音。若用古腔唱出，其慷慨激昂而又蒼涼〔哀〕惋的歌腔，自然會使到人們沉醉了。

二五七　駱錫源演出《乖孫》
「頌太平」成落鄉班王

　　當年的網巾邊能够莊諧並美，雅而不俗的，應以志士班裏的男丑為特佳。所以若輩轉入大班充當丑角，皆能成名，與原班出世的丑角，同樣譽滿梨園，且有過久而無不及。如姜雲俠、李少帆、巍猴蘇輩，都是歷隸名班，充當正角，而獲得戲迷稱賞的。

　　及後的丑生駱錫源，也是「九和堂」人物，由志士班改隸大班，在「國中興」那年，只是充當副角，略高拉扯一級而已。駱錫源曾幹過革命事業，因有戲劇天才，便加入志士班為演員，他最佩服是姜雲俠，稱他所演的戲，與原班的丑角，別有不同，如演《盲公問米》，飾演盲公特別神似，《大鬧廣昌隆》故事戲，他更認為姜的傑作，當他在大班幫網巾邊時，曾拾演此劇，作他的首本戲，與第二花旦合演，各鄉觀眾，皆有評價，說這個戲他演唱美妙，扮絨線仔寄宿客棧，唱那支「歎五更」小調，最為動聽，比起姜演這場戲所唱，更為悅耳。

　　駱錫源因演這本故事戲，班主讚好，不兩年便為太昌公司所聘，使在「頌太平」為正印丑生。他的演技，亦莊亦諧，道白與唱，富有人情味，不是無的放矢，只博觀眾一粲 [①] 而已。他既充當正角，夜場所演的戲，丑生方面，當然是他擔綱，而且更有權

① 一粲：即一笑。

選擇新戲，以增聲譽。他以白話劇的《乖孫》最有人情味，加以曲折新奇，比江湖十八本與大排場戲為優，劇中的祖父，最合他的性格，因此便對坐倉鬍鬚〔虜〕說知，要編此劇，坐倉答應之後，即着手編排，親自寫曲。

　　果然《乖孫》這本戲開演後，到處歡迎，各鄉主會知道鄉人對駱錫源有深刻印象，無人不知道他演《乖孫》好，於是凡買戲回鄉演唱，必買「頌太平」班，戲金略高一點，亦無問題，只要買到也。這時的落鄉班，「頌太平」因有駱錫源《乖孫》這部戲擔戲金，加上小生太子卓，花旦是新蘇蘇，其餘各項角色都是名角，所以賣出，十分搶手，「頌太平」便成了落鄉班王。駱錫源伶德獨優，又沒有佬倌脾氣，編劇人有新劇，派他做甚麼戲，他便做甚麼，沒有半點挑剔，但經過他演唱，就是好戲。當時的開戲師爺，都說他易與，編劇給他演，也肯運用腦力。戲人中如駱錫源者，實不多睹。

二五八　廖俠懷組「日月星」
##　　　演甘地劇為最紅期

　　名丑生廖俠懷，當年是與馬師曾一同由南洋回粵。廖俠懷曾隸「人壽年」與「梨園樂」等班，初期未掌正印，還是副角，他的戲路，是諧角中之最〔正〕派者。他不以鬼馬見長，他所演的戲，是最有人情味的。他對於粵劇與粵曲，是極有研討，抱着推陳出新的宗旨，要把傳統的粵劇改革。他有度戲的匠心，他有寫曲的興趣。編戲人派戲時有曲給他，一定依照唱出，不會作字紙拋棄。所演的劇，有曲可唱時，他也不求編劇人給他多撰，他只有自己寫成來唱。

　　廖俠懷與薛覺先同班，有許多戲演出唱出，薛覺先也不能過之。他與陳非儂合演過不少的首本戲，都獲得當日的戲迷歡迎。後來他組織「日月星」班，有武生曾三多同班，曾三多也是有度戲的興趣，所以「日月星」班演出的新劇，橋段極其曲折，戲味十分濃厚，該班有了好戲，因此特別賣座。

　　半日安擅演婆腳戲，而廖俠懷也不弱於半日安，他演婆腳戲，也極得觀眾好評。如《花王之女》[①]、《花染狀元紅》與乎《拷紅》的曲，他所唱的子母喉，字字玲瓏，而且充滿情緒，人人聽到，莫不叫絕。他的唱腔，是另有一種，所以有「廖俠懷腔」稱，

① 　廖俠懷在《花王之女》以丑生應工，並非婆腳。

最摹倣得神似的，要算許英秀了。他的腔全在鼻音，露字鏗鏘，實而不華，令人聽後，有真實感。

　　他最得意之傑作，就是「甘地」[②] 這本戲。他因為崇拜甘地，才自編自演，由他飾演甘地，他為編此劇，他的戲裝也新置不少，也為要扮相像甘地，頭髮也剃光，面容也改造過，而且劇本編成，還先行綵排，刪削之後，精彩的場面，認為滿意，然後才公演。所以在廣州演出，連演十多台，一樣賣座。可是這部戲，不是古劇，事過便情遷，至有未能持久。但他演此劇，他的戲運，比前越紅。

　　他在粵劇界中，也有「聖人」之稱，伶德獨佳。他的嗜好，與別的戲人有別，他喜歡玩古玉，尤愛好盆栽。他在廣州演唱時，演餘之暇，必到文德路找古玉買，找盆栽買。他曾買過一盆「芙蓉」，其價幾達百金，他認為既雅觀，又能辟邪，為盆栽中之最突出而又少見的。

②　「甘地」即名劇《甘地會西施》，又名《夢裏西施》。

二五九　蛇仔秋唱做兼優
　　　　　演諷刺社會的戲

　　廣東鑼鼓劇中的白鼻哥，當正之後，即演正派戲，反派戲便不再演，這是粵劇丑角的傳統觀念，牢不可破的。本來男丑這項角色，在未當正前，多是演歹角詼諧戲，以博觀眾捧腹之笑。當時成了名的網巾邊仍演歹角戲的，要算蛇仔秋了。蛇仔秋是清末民初的紅伶，無優伶不良的嗜好，粉墨登場，喜演諷刺戲，有移風易俗的思想。他在清末，感到官場黑暗，濫用嚴刑，如提枷企籠的刑罰，都是一種虐待犯人的刑具，而且冤案多多，使到民間有恨難伸，有冤難訴。他於是編了一部諷刺戲，劇名為《企生籠》，而且街招上刻明「蛇仔秋企生籠」，表明這本粵劇是他的首本戲。

　　這本戲是三齣頭之一，在夜戲演出，蛇仔秋演出後，觀眾讚賞，批評他諷刺得那些盲官墨吏有力，演「企生籠」一場，十分逼真，有如受罪者一般，所謂戲假情真，雖屬諧劇亦成悲劇。他演過此劇，企生籠這種刑具，也跟着廢除，在當時的人，都說是蛇仔秋之功。

　　蛇仔秋在紅船上，無戲一身輕時，他便睡在位中，便看小說。他最喜歡讀《聊齋誌異》一書，他讚蒲留仙寫狐寫鬼，寫得生動，而且充滿人情味，橋段曲折，情節離奇，可編成戲劇演唱。因此，他便選中了其中一段《巧娘》故事，認為編成粵劇，

在戲台演唱，必能賣座。他把劇本編妥，戲齣定為《巧娘幽恨》與《天閹仔娶親》。當時粵劇的戲齣，多是用兩個的，不同今日，只用一個。如演劉金定、高君保戲，即用《劉金定灌藥》、《高君保私探營房》；如演韓湘子戲，即用《夜送寒衣》、《湘子登仙》；武松、潘金蓮戲，即用《金蓮戲叔》、《武松殺嫂》。至於新編的戲，也一樣如此，如《千里駒演說驚夫》、《小生聰拉車被辱》，諸如此類，記不勝記。因為一部戲齣，是表明是小生花旦戲，或小武花旦戲，或男丑花旦戲也。蛇仔秋自己飾演天閹仔，所以使用「娶親」這個劇名；「幽恨」則是花旦戲。蛇仔秋是丑角，用「天閹仔」以示為白鼻哥戲，此劇在他演唱，成為悲劇中的喜劇，他演得相當肖妙，而且有一支中板曲，唱來諧趣動人，曾有木版的「班本」書刊行，當日曲迷，莫不人手一篇。秋伶亦當時白鼻哥中之怪傑。

二六〇　黃魯逸是編劇能手
　　　但少替粵班編劇

　　說到粵班開戲師爺，有名的不少，在粵重視新劇時，沒有一班不開新戲，以揚班譽者。所以開戲師爺，求諸內行人不〔足〕，便要求諸外行了。

　　當年的省港各報，副刊稱為「諧部」，其中所刊的，除諧文、小說、筆記，必有班本、南音、粵謳之作。有名作者，班本粵〔謳〕以黃軒冑、黃魯逸、葉銘蓀、黃〔冷觀輩〕為最著。南音龍舟則〔以宋〕季緝為佳。其餘李孟哲輩，也是班本粵謳的能手。

　　李孟哲曾為梁垣三寫曲，但不出名。黃魯逸則為志士班〔編劇〕並撰曲。黃魯逸人稱之為「叔台」，生性好賭，在各報寫曲本〔及〕粵謳所得的稿費，卻被貔貅吞噬①。他明知賭是有損無益，但無〔力〕戒之。他雖然專寫劇本與粵謳，但他的作風，對於社會，是充滿諷刺性的。粵謳猶得讀者歡迎，照當時他的粵謳稿酬，每篇不過百字，便得到五元，為當日作者最多酬金了。他除寫曲本粵謳外，南音他絕少寫的。

　　魯逸在「優天影」志士班，編過不少劇本，不過編的戲，並不是花花月月的，而且有人情味，對社會有益的。他編過一本《尉遲恭大戰關雲長》，使人驚異，原來這本戲是諷刺社會的，看

① 　被貔貅吞噬：即賭博輸錢的意思。從事賭業者多供奉貔貅，故云。

過的人，都拍案叫絕。

當粵班趨重新戲，而老倌也要演新劇，以增聲譽，班中人都知道黃魯逸是編劇能手，粵曲造句極妙。因此，皆欲聘他為開戲師爺，與之識者，曾邀請過他執筆，只是他總不感興趣，〔推辭〕不會編大戲。

「樂同春」網巾邊黃種美，與他相識，而且話得投機，他也曾向他請求，編一本戲給「樂同春」各劇員演員，但他也不答應。問他〔是〕不是我輩不夠藝術？他說非也，不過我無此才幹，寫不出你們〔戲〕班的戲而已。他又說不喜歡編生旦戲，講「埕」[②]講「塔」，非我所長。

黃魯逸不願替粵班編劇的原因，有謂是嫌編劇費少，因為當日一本戲酬金最多不過三百。有謂他覺得替粵班開戲，並非一開就成功，演一晚的也有，所以他更不欲消耗心血，寧願日日寫粵謳班本，以饗讀者。

② 埕，諧音「情」。

二六一 鄧芬對粵曲能撰能唱
與薛覺先交最深

　　鄧芬以藝名於世，有名士氣，風流〔倜儻〕，譽滿藝壇，閱報知病逝香港東華東院，不勝悼惜，一代〔畫〕師，又弱一個。他不獨長於畫，猶長於詩詞，書法豪放可貴，因為生性疏狂，竟薄政家而不為，率願與梨園子弟遊，在粵班全盛期，曾出入紅船中，與名優論劇評曲。他對粵曲，也感興趣，因此粵劇，也常常狂歌一曲，以消惱悶。但他認為撰粵曲的作者，俗而不雅，偶見戲人所讀的曲句，皆謂俗不可耐，和他交遊的戲人，便乞他執筆代撰，可是他又不屑為之。只是他又喜撰粵曲，用作己歌，因他的歌喉，甚清脆玲瓏也。

　　他最賞識的男花旦，卻是騷韻蘭，故結交後，即過從甚密。騷韻蘭隸「人壽年」班，所以該班紅船，他的蹤跡更多，時薛覺先也隸「人壽年」，初為拉扯，後擢丑生，因此，他又與之相識，對薛覺先的演技唱腔，更讚不絕口，而薛也重鄧之畫學，幾欲從鄧學繪事，可惜鄧又推辭謂又不喜為人師。

　　當薛覺先轉隸「梨園樂」，鄧亦時到紅船訪薛，還授薛以歌腔，由此便成藝壇知友。薛赴上海演唱，適鄧亦在滬活動。上海一唱片公司，乃鄧之好友，重鄧之歌喉，求他灌片，並約薛唱幾支粵曲入唱片。鄧果為所動，即自撰《夢覺紅樓》一曲以入片。唱片公司主理人，以鄧肯為公司賣力，灌片後，即送以五百金。

詎知鄧的名士脾氣大發，謂我不是賣歌人，酬我即輕我，擲之不取，尋且連印出的唱片，也不許發行。薛覺先知之，也為之咋舌。

薛覺先在澳演唱，鄧往探班，薛和他既稱知友，知他困於經濟，在中央酒店電梯時，即出百元港幣給他作使用，不意又觸他的怒，竟將百元港幣送與電梯女工作「貼士」，薛又為之氣煞。後來他偶涉歌壇，聞柳仙歌，喜其歌腔〔嘹〕喨，便以《夢覺紅樓》曲贈之，果然使到柳仙成名。這兩年來也常在歌座顧曲，意興到時，還登壇一玩樂器。當時的戲班中人，皆擬聘他編劇，卒以他是狂士，故未敢驚動，恐討沒趣。鄧不幸長逝，偶然〔憶〕及與戲人交遊事，寫出聊悼從心先生 ①，並作藝壇妙聞。

① 從心先生：即鄧芬。

按：本文談及鄧芬的軼事，梁山人在〈鄧芬三氣薛覺先〉一文中也有相同的記載，梁文見一九八八年二月十日《澳門日報》。

二六二　白駒榮梆黃腔既佳
　　　　唱南音猶妙

　　小生白駒榮，不獨演技佳，而歌喉亦妙。在老一輩的戲迷言，他的喉底，與小生金山炳無殊，雖唱舊腔，字句清晰，與小生太子卓所唱則有異。在當日小生而論，這幾個小生，俱屬生喉正宗，不過金山炳與白駒榮，並不像太子卓「姑之逛」唱出，聞腔而聽不到他唱甚麼曲句，到了拉腔，只聽到「叻咖腔」而已。金山炳為當時小生以歌喉而著譽者，所以他演《季札掛劍》、《唐皇長恨》這兩齣頭，唱這兩支粵曲，雖全是〔梆〕子腔，觀眾也為之陶醉，〔擊〕節稱賞到觀眾喜而顧之者。

　　白駒榮初期歌喉雖獲好評，所演各戲，所唱各曲，猶未成功，及拍千里駒後，演出的新劇，唱出的新曲，才得到觀眾欣賞，認為他是粵劇小生中最佳的唱角，朱次伯改唱平腔，他也隨之，而且還發明「禿頭二黃」，他演《泣荊花》一劇，唱《禪房會妻》一曲，與千里駒對答，能新戲迷之耳，果非凡響。他將此曲灌片，上市之後，替唱片公司賺了不少錢。

　　白駒榮歌喉爽朗，字句清曉，每一闋歌，沒有一字是模糊的。他的梆黃腔既絕，而南音唱來猶妙，盲德亦沒有他〔唱〕得簡潔清脆玲瓏，原因他唱的是流水板，腔並不拉長。《客途秋恨》是南音的名作，唱片公司聘他灌片，可是為了曲句過長，故尾段略改，與原作有別，頗感美中不足。

《客途秋恨》曾編為劇本，他亦因全段曲太長，也略刪減，只〔唱〕前節，又因劇情絕不曲折，不能動人，所以難成名劇。當廣州淪陷期中，他未有進入內地，只居廣州，仍有登台演唱，時陳璧君執政，「芭蕉葉大晒」，她便要白駒榮演《客途秋恨》戲，唱《客途秋恨》全段南音，悅她的耳。白駒榮拒之，謂唱半支則可，全段則不可，但她一定要聽全支，使到他無法應付，卒由旁人替他解圍，只唱半支了事；這也是淪陷期中的怪有趣新聞。白駒榮還有《男燒衣》一曲灌了片，亦是佳唱，因為唱《男燒衣》曲，充滿〔哀〕悼情緒，而聲韻還帶有梵音味哩。

二六三　子喉海一演《怕老婆》 即成頑笑旦

　　粵劇中女丑一角，雖在人名單有名，但每年人工不足一千，因這丑角演出的戲，無甚重要，僅拈針引線而已。自「寰球樂」班，新丁香耀演《嫦娥奔月》，女丑卻是子喉七，他是剛從南洋回，即隸該班女丑一角，子喉七聽說在南洋時，本充正旦，回粵才改充女丑。他的歌喉，另有一種，又能唱多種小曲，至於演技，也與女丑傳統演出不同。他在《嫦娥奔月》一劇裏飾演兔精之母，「教子」一場，多姿多彩，所唱小曲，戲迷聽到，擊節稱賞。他便藉此機會，改稱「頑笑旦」，脫去女丑之名。

　　其時班中角色，對於各項角色之名，亦有推陳出新之意。如小武改稱「文武生」，正印花旦，如千里駒則改稱「唯一花旦」，男丑則改稱「丑生」或「詼諧生」。小生更有改為「少生」者。故子喉七改稱「頑笑旦」後，所有女丑都紛紛改為「頑笑旦」，以新戲迷視聽。不過，充當頑笑旦的戲藝，總沒有子喉七之美妙，名雖頑笑旦，實亦女丑，難得好評。

　　時「祝華年」班的女丑，卻是子喉海，他唱子母喉，最為悅耳，他的扮相，亦莊亦諧，身材高大，穿上時裝的戲服，有大家婦人丰度，與以前的女丑，只演鴇母、媒婆之戲不同。因此，全班的人，也把他睇好，認為他這個女丑，若改「頑笑旦」，亦必得戲迷稱賞者。該班丑生是蛇仔利，利伶演別的戲，已算登峰

造極，故凡新劇，他的提綱戲必多。開戲師爺黎鳳緣便替他編了「聊齋」中的《馬介甫》故事，改戲甌為《怕老婆》，派子喉海做蛇仔利老婆，在講戲時，子喉海既把劇情領會，即與蛇仔利度戲，因他二人同場特別多，於是度出的戲，詼諧百出，一經演唱，省港戲迷，同歎觀止。

　　子喉海演此妒婦，能把婦人的妒火，表演得特殊光燄，加以蛇仔利演出怕老婆的表情做手，又是精彩，兩人同場合演，男女子觀眾，笑聲不絕。利伶矮、海伶高，在孻老婆一場，無不叫好的。〔子〕喉海自演此劇後，便奠定了他的頑笑旦地位，在當日頑笑旦中評論，除了喉七之外，便是子喉海了，其餘的頑笑旦聲價，都沒有能像二伶之高。

二六四　何少榮中秋夜在田基路賞月的風趣

　　由志士班出身的網巾邊，加入大班演唱的，多屬名角。姜雲俠、李少帆、貔貅蘇、何少榮、駱錫源輩，都不弱於原班出身的白鼻哥。這幾個丑角，歷隸名班皆能搵得戲金，受到戲迷歡迎。何少榮與駱錫源，是在粵班全盛時才掌正印，演技唱工，各有所長。對於嗜好，駱則嗜鴉片，何則好美酒。駱於演戲之餘，回船即橫臥位中，燒煙遣興，欵其燈情。何則於晚飯消夜，必飲兩杯，作玉山之顛倒 ①。

　　何少榮伶德最佳，在紅船中與大倉人有如兄弟，無黨無偏。凡演新戲，也不爭戲做，派他飾演哪個，主角也好，大戲薑也好，一樣登台演出，開戲師爺對他，都說他是有修養的劇員，不以自己為大老倌，便發出老倌脾氣，使編劇的難堪。每一班的正角都有同檯食飯的下級戲人與徒弟，何少榮則只有一個中軍，並沒有戲人共食。他也不收徒弟，認為徒弟難教，而且甚難得到一個入室弟子；說到師約，他也是認為不必要。

　　他在「大寰球」班當正印丑生，我也在該班編劇，因為話得投機，便成良友。所以他對我編出的劇本，曾示我不必為他着想，只要有一兩場戲演唱便可，如有丑生的戲，多開些與副角陳

① 玉山之顛倒：比喻喝醉酒後身體搖搖欲墜的樣子。

醒漢演出，因他是初露頭角，必爭戲做的。他一有戲做，編寫的劇本，便易成功了。老倌如何少榮者，真是讓德可風，在當日戲人中，是不容易找到一個。

「大寰球」是落鄉班，甚少在省港各戲院獻演，落鄉開台，以南番順香（中山）居多，餘外便是入水，到恩開新 [②] 台山去演出。何少榮每晚消夜，當夏秋之間，清風明月之夕，必搬到岸上的田基路邊去吃喝。他說李白的詩「清風明月不用一錢買」，的是妙句。

有一次班在清遠賀中秋，北江山青水秀，紅船泊在沙明水淺間，如在畫圖境界。何少榮約與消夜賞月，夜戲完時，他喚中軍，鋪蓆於岸邊，整了幾味適口餚饌，取出龍山舊酒，舉杯共酌談劇論曲，我雖不善飲，亦被醉倒了。何少榮如此風趣，在戲人中，實不多見，至今憶及，此情此景，猶在目前。

② 　恩開新：簡稱，即恩平、開平、新會。

二六五　二花面賽張飛老尚登台
　　　　演出意外好戲

　　當年粵劇二花面一角，卻是相當重要角色，與武生小武聲價相等，有時還比武生小武更受觀眾歡迎。二花面在若干本粵劇中演唱，都是精彩百出，因這個角色，登台演出，能攞噱頭，使到看戲的人絕倒。二花面的戲，是剛直堅忠，於劇中是名硬漢，好酒而不好色，演技唱工，可觀可聽，所以俗語，對他特別多，如「二花面頸」[①]、「二花面搣眼淚」是也。

　　二花面的首本戲，計有《霸王別姬》、《五郎救弟》、《胡奎賣人頭》、《魯智深出家》、《王英救姑》、《五郎救弟》、《王彥章撐渡》、《張飛喝斷長板橋》這麼多的戲，而且每本都是他擔綱演唱，可見二花面的聲價，為時所重，每班對這個角色，都加意選聘，未敢輕視。

　　清末時，二花面賽張飛，在各鄉演神功戲，人人都讚他演得出色，他在正本戲演三國戲中的張飛，有如生龍活虎，一演一唱，格外傳神，把書中的死張飛，演成戲中的活張飛，《古城會》、《蘆花蕩》各戲，使觀者看到開心，喝彩之聲不絕。在夜戲齣頭，三齣中他必佔一本，「別姬」、「救弟」、「撐渡」、「出家」各劇，都是他的傑作。他每本戲，所唱的主題曲，唱腔爽亮，每

① 「二花面頸」：脾氣暴躁火爆的意思。

句唱出，充滿情緒。道白更鬆闊可聽，獲得好評。

賽張飛少年時代，已成名角，每年新班，班主重價爭聘，所以他不擔心沒有班做，只擔心分身無術而已。他享譽到老，依然是位紅伶，沒有一人敢說他是過氣老倌。可是他五十歲後，雙目昏花，登台演劇，已看不到對方人影，有如今日小生白駒榮一般。因此便決意退休，不再落班。不過，班主仍要聘他登台，因為他一樣擔得戲金。他無奈應聘，迫再登場。

一次，他在順德演唱，演正本《蘆花蕩》，他演大戰一場，殺敗敵人，所有飾演兵仔的手下，都要被他所殺。但有一手下，躲在檯下，不被他殺，剛剛雜箱行出，竟被他一手拉着要殺，雜箱聲言不是兵仔，他即唱白：「不論誰人，擋在本公馬頭，俺就要殺！」說着便〔插〕雜箱一刀。這時觀眾，竟然鼓掌讚好，讚他會做戲。經過此次後，他即決心不再登台演唱，班中人便傳為佳話。

二六六　小丁香由金山回
　　　　不會唱禿頭二黃

　　當粵班全盛時，班中角色，以男花旦最為吃香，一有聲色，班主便要定他兩年，做完一年再做一年，寧願先付上期一年，使他樂意訂約。這時「人壽年」班的幫花小丁香，戲迷對他都有好感，認為男花旦後起之秀，在化雄為雌登台演唱時，嬌小真個有如一朵丁香花，歌聲更清宛如鶯，唱反線哀惋而有情緒，不弱於女花旦李雪芳。可惜還未升充正印，每一劇中佔戲無多，故無機會，展其所長。

　　小丁香既惹觀眾注意，其師小武英雄樹便像種生了一株錢樹，假如他有班主定他作正印，便可憑師約，要小丁香替師父先做三年，這三年人工，可獲數萬。小丁香探知師意，即與之講數，卒答應一萬元贖回師約。班主何老四對小丁香，認定將來必起，若買為班仔，將來新班用他來作正印花旦，於班有利，於自己亦有利，於是與小丁香密斟，願借二萬銀給他，使他贖師約，及置私伙。但要幫自己做三年班，才得接他人之班。

　　小丁香以為此條件，對己極為有利，即與簽約，得到二萬元，以一萬給英雄樹，取回師約，所餘一萬，置私伙外還有得使用。這一年他在「人壽年」演唱，更受戲迷歡迎，將屆新班，他竟秘密地接了人重定過埠演戲，所到之埠為金山，散班時他即赴港搭輪去了。可是到金山後，成績平常，一年期滿，又要回粵。

何老四得此消息，即起「高陞樂」班，用靚榮為武生，少新權為文武生，用花旦新丁杳耀改充少生[①]，止印化旦則用小丁香。這時「人壽年」班亦擬聘小丁香為正花，因何老四有約，無法奪得。小丁香回粵後，即依約為「高陞樂」正花，還何老四的班債。

　　六月十九在港頭台，演出地點為高陞戲院。由鄧英編新戲，當鄧英講戲及派曲時，小丁香看到曲有禿頭二黃唱出的，他為之愕然，急說自己不會唱禿頭二黃，此曲我決不唱，從速改過，勿謂言之不先，聽講戲的戲人，都為之忍俊不禁。何老四以為該班有小丁香，必然叫座，不料出人意外，觀眾嫌他演技與唱工都古老，竟不歡迎。小丁香由此便走下坡，而「高陞樂」亦虧折甚鉅。因小丁香由埠回粵，朝氣已沒有了。

① 少生：即小生。

二六七　薛覺先一句首板唱了 半隻唱片

　　說到粵曲唱片，初期各大老倌唱出的，都是沒有酬金，只得一餐飲而已。唱片公司，如欲灌大戲粵曲唱片，每年六月散班，老倌有暇，便請他們將名曲灌片，音樂則大鑼大鼓，唱的戲曲，以大喉、生喉、旦喉對答為多，每隻唱片售價一元二元而已。如東坡安之《甘露寺訴情》，新華、蘭花米之《猩猩女追舟》，小生聰之《湘子登仙》等唱片；都是最暢銷的。

　　及至粵班多演新戲，老倌又多唱新曲，這時的唱片公司，才聘請老倌入碟，擬定酬金。同時又向歌壇中搜羅名歌者，或著譽的瞽姬，將名曲灌入唱片，以享歌迷，而圖厚利。當時碧架唱片將桂妹唱的《情天血淚》、燕燕唱的《斷腸碑》那兩支曲的唱片最為收得，所以一百元酬金之外，再多送五百元以為花紅，這兩位歌者，也認為奇跡。

　　聘名伶灌片，最重酬的當算白駒榮、薛覺先、馬師曾輩。白駒榮《泣荊花》、薛覺先《白金龍》、馬師曾《苦鳳鶯憐》，是特別銷得的唱片。初每隻唱片，酬金由二百元至五百元而已，後各老倌認為太少，薛覺先便起到一千元，馬師曾跟着也要這個價錢，才肯受聘。至於第二流的老倌，亦要五百金了。

　　薛覺先歌腔，在唱片中特別悅耳，所以他的唱片，甚〔得〕曲迷爭購。薛覺先每筆入片所〔得〕，亦極可觀，不獨在散班時

忙於灌片，就是有戲演，一到演餘，仍是忙着入碟的。他的《胡不歸》、《海角尋香》、《璇宮艷史》、《祭飛鸞后》各唱片，曲迷如有留聲機的，必有這幾隻唱片購存，時時播聽。

　　一次，薛覺先為某唱片公司灌片，該唱片曲第一句是首板，但他唱首板「三三四」十個字，連音樂拉腔足足唱了半邊碟。這時公司中人莫不驚訝，說薛覺先一句首板，唱十個字就撈了五百元！這不是生意經，於是以後唱片法曲，都不用首板，由音樂家想出倒板用四個字唱出，如《胡不歸》薛覺先唱「淒涼肺腑」便是了。唱片裏的曲，有首板的也不用十字句，〔改〕用四字句，而戲台上因此亦刪去首板，而改唱倒板，以求簡捷了。

二六八　曾三多患癌病逝廣州

　　粵劇老一輩的藝人，在廣州病殁的，有薛覺先、桂名揚、馬師曾等，這些角色，卻是當年最紅的老倌，雖然永逝，他們的影片唱片，還得聲影長留，仍可使戲迷視聽，如見其人，如聞其聲。

　　不幸的，昨日又忽傳武生曾三多因患肺癌不治，已於本月六日長離人間，曾看過曾三多戲的戲迷，聽此消息，皆為惋惜，□粵劇藝人，又弱一個。

　　曾三多是粵劇藝壇的佼佼者，他在當年的武生中，他的演〔技〕，確有獨特之處，他在「華天樂」班，已露頭角，青年時代而充當鬚生，身型台步，能得老態縱橫，真是值得稱賞。他有演劇天才，又有演劇精神，一經粉墨登場，自始至終，無懈可擊。他的演技，可文可武，初期本來唱得，可是戲運走紅時，其聲忽嘶，不能久唱，所以他對於唱，並不甚多，只用白替唱，以充實他的演劇氣氛。

　　武生中，曾三多臞而不胖，瀟灑雅逸，本來在劇中應演文戲，才是所長，若演武戲，便嫌過弱了。可是他演武場戲，也能演得如生龍活虎，可見他的劇藝，是超乎尋常。他雖不能唱，但說白有力，比唱還妙。他雖是戲人，但對於新戲，極肯研究，劇本如未完整，由他度過之後，每每可成傑作。《火燒阿房宮》一劇，便是由他度好，演出即成名劇。

　　他不善編劇，但喜度橋。編劇者知他長於度戲，交來劇本，

必先給他過目，好使劇情與場口，盡善盡美。他在「樂同春」班與「新中華」班當武生一角，為期特長，與同班角色，最為融洽，因他沒有老倌脾氣，開戲師爺亦樂與為友。

他演的戲，不論忠與奸，如有戲演，他必充當，不會因奸戲有失武生身份，拒而不演。他對排場戲古老曲，懂得最多，用口古來代替口〔白〕，是他想出來的。自開面戲在粵劇中興起後。他又喜演開面戲，他對臉譜，精研善畫；他飾秦始皇，他飾非非僧，都是開面演出。他雖然瘦，但裝起身，一樣是胖胖的，常使觀眾看不出是他，這也是他的化裝有術也。他而今已矣，銀幕上又甚少有他的鏡頭，唱片裏也甚少有他的歌音，使到他的聲影不能長留，這是一件最〔遺〕憾的事。

二六九　肖麗湘《金葉菊》
讀家書女戲迷皆哭

　　從來看粵劇的女戲迷，都是喜歡看悲劇的，因為悲劇，可以賺人眼淚，女人的眼淚是最易流，所以看到悲劇，必灑同情之淚，就是男戲迷，有時對於悲劇的主角，演得真切，也會被感動，淚也難忍。可見戲劇雖假，演來情真，觀眾雖是為娛樂而來，但也不能制止他們哀傷之情，可憐悲劇劇中人不幸的遭遇。

　　自有粵劇以來，所有名劇，都是悲劇多於喜劇，因為喜劇，只得一唉笑，不比悲劇，撼人心坎。因此，凡充當主角的角色，都要善演悲劇的，才能當正，尤以花旦一角能演悲劇，才受觀眾歡迎。粵劇初期的江湖十八本，八九是悲劇，《六月雪》的竇娥冤，都不知落過了幾許觀眾眼淚，甚至《白蛇傳》中「斷橋產子」及「祭塔」這兩場戲，觀眾看了，也淚珠不斷的流。就是《黛玉焚稿》、《春娥教子》，女戲迷看到，一樣是要用手帕抹淚。

　　從前長於演唱悲劇的花旦，肖麗湘當排第一能手。他的首本戲，全是悲劇，每一本演出，都能感人，要與他同聲一哭。他演的《牡丹亭》、《李仙刺目》、《六月飛霜》及後期的《燕山外史》各劇，俱是最得人讚的好戲。肖麗湘飾演少女戲特佳，雖是易弁而釵，但他的表情台步，肖足大家閨秀、蓬門玉女。當時的粵劇的曲，全是梆黃兩腔，他的子喉，亦宛轉悅耳，說到道白，尤覺嬌媚，就是正牌女兒說出，也沒有他的嚦嚦鶯聲，至今回味着他

的旦喉，猶陶醉不已。

　　戲迷有云：「若要哭，金葉菊。」因為《金葉菊》是粵劇之最悲的劇本，但這本戲，是日場正本戲，全班戲人都出齊演唱，不過，正印花旦只演「讀家書」一場，餘外各場是由幫花代替。肖麗湘演讀家書這場戲是他的傑作，是最感動人的，所以女戲迷最愛看他演唱這場戲。故街招上在《金葉菊》之旁，還刻明「肖麗湘讀家書」數字，女觀眾〔購〕券入座，全是看他演這場戲的。他讀家書時，真是一字一淚，淒涼萬分，有如設身處地，〔感〕同身受。所以女觀眾每聽到一句，也流一點淚。在粵劇梨園中的男花旦，肖麗湘讀家書，算是最苦的，戲行叔父，今猶譽之。

二七〇　馮鏡華因爭戲做
　　　　　寧獨演自己的首本戲

　　粵劇戲人，未成名時則待人接物，非常謙恭，當正後老倌脾氣就大，與前判若兩人。凡演新劇，必要自己〔擔〕綱，多戲演出，才歡喜接納飾演這個劇中人，如該劇本，他的演唱只得頭場與尾場戲或中場戲，他便拒絕飾演此角。所以在當年的編劇者，對各項正印老倌的戲場，甚為傷透腦筋。因每一劇中的戲，不用說都是着重生旦戲，然後才顧及武生、丑生的戲，可是武生、丑生也是有力台柱之一，不能使他們無用武之地，既有戲可演，有曲可唱，還要一連串在登場時有戲做，他們才滿意，否則，老倌脾氣一發，就會拒絕演這部戲，這時不獨開戲的皺眉，就是坐倉也會頭痛。

　　武生馮鏡華，他在「人壽年」為第三武生時，因是個青年戲人，粉墨登場，充滿朝氣，演得唱得，戲行中的搞班者，都看起他，認為馮日後必起，雖是老角，亦武生的好人材，所以人人都想斟他，因為初絮，人工不多，是用得過的。張始鳴從安南回，搞班做大旗手，他專選青年的劇員，凡在各班有「聲氣」之老倌，他即與斟，定其雙年，因為二三千元人工，便可得正印〔老〕倌，如此相宜算盤是打得響的。武生馮鏡華就被他斟成，兩年合約，不過二千，雖然要附帶小蘇蘇為第二花旦，亦樂於答應，因小蘇蘇亦入於靚女花旦之列。

這班班名，喚作「大寰球」，武生馮鏡華與靚細顯不分正副，小武新〔少〕華，花旦是新蘇蘇、小蘇蘇，小生太子〔卓〕，丑生陳〔醒〕漢、何少榮。這幾個角色，俱是後起之秀。認為落鄉必得戲迷歡迎，老倌人工輕，全班人落力拍演，台腳必旺，沒有不賺錢者。

　　可是馮鏡華與靚細顯，每一新劇，必爭戲做，這兩武生，既然不分正副，而且靚細顯又是正印花旦新蘇蘇的兄弟，更有可恃，試問一部戲，兩個武生都一樣有戲演唱，這就不易編排了。因此，馮鏡華認為在新劇中，沒有用武之地，即向坐倉宣佈，獨立演唱齣頭戲，坐倉許可之後，他便與小蘇蘇合演他的《唐明皇憶貴妃》首本戲。不過，演此劇後，觀眾都讚他唱得，馮鏡華由此更自鳴得意，可惜小散班期中，他便與小蘇蘇花門過埠了。

二七一　伊秋水演大戲唱「龍舟」奪錦標

　　在銀壇上有東方差利之譽的諧角伊秋水，他未入電影圈前，卻是廣東舞台劇的一員丑角，名為伊笑儂，加入銀城作演員，才易名伊秋水。他在粵班充當網巾邊以動作詼諧，道白幽默，唱出的曲，極有情〔致〕，戲迷看到聽到，都有好評。不過，他所演的大戲，是爛衫戲，不是大袍大甲戲，所以難與別的能文能武的丑生爭第一。因此他才改上銀幕，大顯身手使到用武有地。

　　他演舞台戲時，有一次演一本新戲，他是飾演一個獵人，率着手下扮的狗兒，出場便對狗唱：「我是人〔來〕你是狗，上山打獵記心頭，問句狗兒你知〔否〕？」狗雖然是人扮，但狗是不能和他唱對答曲的，當拉腔問狗的時候，狗並不答他，他一想，始恍然，即繼續唱下句：「你不開口我開喉，狗兒隨我往前走。」即牽着狗行完台，觀眾看到他演得諧趣，唱得新鮮，於是一致鼓掌叫好，捧腹不已。伊秋水所唱的是爆肚曲，且能隨機應變，其名遂揚。

　　他對於梆黃曲，並非唱不好，只因他的喉音略沙，拉腔不甚悅耳，所以不喜多唱，縱有所唱，亦幾句中板與滾花而已。但他唱小曲，頗有研究，除非不唱，唱必精彩而富於情緒。他對廣東曲的「龍舟」，特別唱得動聽，他生前常與人言，謂唱龍舟時，必要敲響龍舟鑼鼓，方為美妙，現在戲所唱的龍舟，不是正宗龍

舟，只好稱為「木魚」之類，或稱為「戲台龍舟」可也。他因演一本戲，新曲派給他，是有龍舟歌的，他為了唱龍舟，在廣州登台期中，即往雜架攤搜購龍舟鑼鼓，當出場時，掛於胸前，打着鑼鼓，才哼出龍舟的腔調。觀眾看見他唱龍舟，真個與別戲人不同，又因他唱龍舟，撚正「煙喉」來唱，更為動聽，所以登台演唱，觀眾都希望他唱龍舟。他在戲班當白鼻哥，已有「龍舟王」之稱，及後在銀壇中，亦因唱龍舟出色，因此又有人稱他為「龍舟水」。他這套龍舟鑼鼓，視為至寶，每唱龍舟，必取出敲打，襯托龍舟的聲韻。唱片《回頭是岸》他第一段就是龍舟開頭，觀此，便可知他唱龍舟，是拿手好戲。

二七二　福成新珠演關戲粵劇
　　　關戲始吃香

關戲在粵劇裏，以前並不重視，而且甚少演出。據古老的戲迷說：關公是神人，是不能褻瀆神的，而將之演諸戲台上。又傳曾演《關公送嫂》戲，在演唱一開始，天忽為變，雷電大作，風雨驟來，戲棚幾為倒塌，使到這個戲不能演唱下，即停鑼鼓。於是迷信的戲班中人，都認為得罪了關帝，從此以後，便少編為戲劇，演關戲了。三國戲雖有開演，但皆不演關羽的戲。

及後演粵劇的戲人，漸漸沒有以前迷信，且多在省港演唱，不比以前落鄉多演神功戲。又因粵劇隨着潮流趨新，不復守舊，只演舊戲，怕演新戲，所以有名的戲人，都求進取，要多演新劇為優，否則便會落後。這時又值女班抬頭，男班不能與抗，因此紛紛離粵赴滬，以謀發展，由這個時候，粵劇戲人，便喜愛北劇，多向京伶學習，演他們最出色的關戲。因此，粵劇的武生、小武這兩項角色，都對關戲發生興趣，預備回粵，獻演關戲，以新視眾耳目。

第一個演關戲的，是小武福成，他掛鬚開面演《水淹七軍》。因此，先聲奪人，落鄉演唱，果然大受歡迎，戲迷喝彩，福成的名字，便轟動梨園，由此，便得在省港名班，掌小武正印。福成飾演關雲長，演技唱工，都另有一套，與粵劇的演出，迥然有異。他以筆帖式而演關戲，是他創舉，以後的小武，從未步他的

後塵，效顰他而演唱。福成的《水淹七軍》一劇，即成名劇，增加粵劇藝壇之光不少。

關戲繼福成演出者，便是武生新珠。新珠演關戲，是效法北伶三麻子，以演《華容道》義釋曹操一場，為最動人，他開關公面，手執特製青龍偃月刀，加以畫出臥蠶眉、丹鳳眼，掛上一口關羽鬚，戲服全效關公畫像的服式製成，故出場時，恍如關公從天而降，使到戲迷驚訝，因為他的面型身形，全像關羽。在武生中，他飾演關公，算他冠軍，後來靚榮輩飾演，也不及他的氣勢。新珠的《華容道》關戲，當日戲迷留下印象至深。福成與新珠〔創〕演北派關戲，在粵劇中演唱後，關戲便從此吃香了。

二七三　男花旦西施丙一雙玉手值千金

　　粵劇藝壇，梨園子弟，為了男女有別，班中十項角色，雖有男角女角，但因同班，便不能不使充女角的，也要易弁而釵，化雄為雌，男扮女裝了。自有粵班以來，除男班外，仍有女班與童班。女班則全屬女戲人，她班裏的男角，一樣是女扮男裝演出的。因為當時的封建社會，雖然做戲，也不容男女混雜，粉墨登場一同演唱者。故男班的花旦、正旦、〔貼〕旦、夫旦、女丑與及拜堂旦，都是男扮女裝而登場表演。女班的武生、小武、小生、公腳、正生、鬚生、男丑、大花〔面〕、二花〔面〕等，都是由女人扮演的。

　　往時男班的男花旦，每年人工，總比其他角色多些。因為做男花旦的男藝人，對於花旦的做工與唱工，是特殊的，與其他角色有異的。不過，正旦、女丑等角，雖屬男扮女而登場，可是他們的劇藝，是粗枝大葉的，不比花旦那般千嬌百媚，故其人工便低，在當時的工值，僅一二百元而已。如果有聲有色的正印男花旦，在這時工值，至少也在七八千元以上。聽說仙花法的每年工金，已逾萬數。

　　在清末民初時，各名班的男花旦，一掌正印，工值多是過萬。至千里駒時，駒伶的工值，已過五萬金了。當日的男花旦，說起來真是人人都富於女性美的，面容、身段、姿態種種，在舞

台演唱時，真是一顰一笑，一言一動，都像是古代美人或今之佳麗者。他們能夠做正印花旦，他們的劇藝，當然是迷人的。

「祝華年」的正印花旦西施丙，在當時戲迷傳出，西施丙的一雙玉手，比柔荑 ① 還軟嫩，真是十指尖尖如春筍般，原裝的女人的手，也比他不上。當時有一個戲迷，因陶醉西施丙那對玉手，出盡千方百計，都要與他結織，和他一握。經過許多時，散去不少運動費，才得與他會晤，結為朋友，得到一握他的玉手。相識之後，還送了他不少私伙戲裝。在這時知者，都當作新聞，謂西施丙之一雙玉手有價，要那個迷散去千金，才得一握。西施丙的玉手，於是乎傳，而不知其他男花旦的玉手，猶有過之者焉。

① 柔荑：荑是初生的茅草，柔荑比喻女子纖細白嫩的手。

二七四　新丁香耀最尊重是開戲師爺

　　新丁香耀是當年的有名男花旦，他最紅時期，卻在「寰球樂」班掌正印，班主何浩泉是他的岳父，他的嬌妻也在班中充名譽坐倉。他姓陳名少麟，他在民初即在「人壽年」為第二花旦，第二小生太子卓，與他合演的《陳姑追舟》他的聲譽便馳，他這時正是青春年紀，而且他生得豐肌玉貌，鳳眼蛾眉，身段又修短合度，穠纖得中，這幾句話，是當日評劇家自了漢批評他的讚語，是不會評錯的。

　　新丁與太子卓演出《陳姑追舟》後，這對生旦，便得到班主也讚好戲，演他們的首本戲，也喜愛這對生旦登場，演他們的首本戲了。當時的女花旦，猶未為時所重，男花旦後起之秀，便得吃香。新丁易弁而釵，粉墨登場，更顯出他的綺年玉貌，陶醉觀眾，因此，他便如雨後春筍，由副而正，一年紅於一年矣。

　　最惜者，他的老倌脾氣過於大，頗有恃寵生驕之不是處，同班的戲人，都賜以渾名，喚作「扭紋柴」。不過，他的伶德甚佳，對於其他事件，絕沒有發生過。這時的新戲，常有編演，他本來頗有聰明，更喜歡新戲，肯研劇藝，使做工唱工加強。班中既需要新戲，自然要聘請開戲師爺，為開戲師爺者，本不易為，因各台柱爭戲做，分配不均，老倌便起反對，戲的橋段雖好，惟戲不勻，老倌便遷怒編劇人，竟拒絕演出，使到開戲師爺叫起苦矣。

　　可是，新〔丁〕雖有扭紋柴之稱，但他對開戲師爺，特殊尊

重，從沒有對開戲師爺「扭紋」過，新劇編出，他並沒有因戲場事，而使到開戲師爺不快的。今聞他已於十八日病逝廣華醫院，晚景淒涼，真堪惋悼。故憶及他紅的時候，尊重開戲師爺事，應一記之。

朱晦隱曾替他編劇，且授他繪事，因他愛慕梅蘭芳戲藝，又愛他能書能畫，故又擬寫幾筆，晦隱能畫，他便師事云，學寫花卉。又黎鳳緣、鄧英輩，都曾替他開過不少新戲，他對這輩編劇家，非常謙虛，偶遇到場口有關於自己的事，亦只有磋商，不像其他老倌，稍不如意，便棄去不演，這是他在梨園中一生的長處，老倌脾氣雖有，但不向編劇者發作，是大老倌中最難得之一個，人雖死，也值得彰云。

二七五　新丁香耀與薛覺先馬師曾之恩怨

　　新丁香耀遺事甚多，他在最得意時，與薛覺先、馬師曾之恩怨，尚有一談之價值。新丁做正印花旦，薛覺先才在他的「寰球樂」班，追隨文武生新少華學藝，新丁喜他聰明，知他將來必起，故常常加以青眼，還叫外父何老四買他做班仔，可是何老四與薛無緣，愛婿之言，竟不接納，便損失了一個名角。

　　薛覺先紅了，新丁香耀也曾和他同過班，同場合演過不少新戲。薛覺先因新丁賞識過他沒有輕視過他，便永遠對新丁有好感，新丁成為過氣老倌，薛覺先也尊敬他，未嘗加以白眼。十七八年前，新丁已經晚景不佳，新丁也由澳來港。想找班做。有一日，忽遇新丁於蓮香茶樓門前，新丁穿一件灰長衫，手挽着一隻南安臘鴨，相見之後，新丁作慘然之笑說：「往事不堪回首了，現在幸得薛老揸幫忙，在他所組的班當一名拉扯，每天撈回二三十元，維持衣食而已。」可見新丁紅時，對薛覺先有過恩，薛覺先所以也把新丁招呼，雖然小小的幫助，也算得薛覺先還有人情味，這時薛覺先也並不好景，新丁得他之助，新丁亦得到安慰矣。

　　馬師曾由南洋回粵，未加入「人壽年」為丑生，這時正是散班期間，各戲院做大集會，馬師曾為要顯顯身手，自然也要在大集會裏登場，使觀眾欣賞他的一演一唱的劇藝。新丁是紅老倌，

當然有些驕人氣燄，當馬師曾在海珠戲院演大集會時，剛剛新丁作座上客，耍看看馬師曾的演技。不知怎的，新丁對老馬的演出，彈多過讚，事後還對班中的人，批評老馬為平平無奇的戲人，不見得有怎樣了不起的演技。因此，傳入老馬之耳，此後便對新丁生怨。後來新丁失意，老馬得意，偶然於黃沙遇到，也不打招呼，新丁這時，才知道自己失言，使老馬不快。因此，老馬戰後回港組班，也不找新丁當閒角，使之安定生活。但新丁亦不去找老馬求職。新丁與薛覺先馬師曾的恩怨，卻是如此，所以做人藝術，對人總是要讚為佳，彈人是有點不對的。人與人之間的恩怨，多是由讚彈而起的。

二七六　京劇艷旦碧雲霞曾演粵劇 海珠登台

在民初的時候，粵劇日漸蓬勃，粵班年多一年，伶倌聲價，也日增高。這時的女班，也抬起頭來，要與男班爭觀眾。時有兩女班，一為「鏡花影」，一為「羣芳艷影」。「鏡花影」的女花旦蘇州妹（林綺梅），「羣芳艷影」的女花旦李雪芳，都是聲色藝絕倫，不論在省在鄉的登台，都得到戲迷歡迎，男班的花旦王千里駒，也為之減色。

蘇州妹首本戲為《夜吊秋喜》，李雪芳首本戲為《黛玉葬花》，兩本戲均能賣座。「鏡花影」女班，是福軍中人所組織的，「羣芳艷影」則是得煙草公司簡琴石之助力組成，更有報人甘六持替之宣傳，新撰「葬花」一曲，授李雪芳唱出，因此，該班聲譽，猶過於「鏡花影」班，女班在廣州戲院演唱，比男班更多台期，男班便多落鄉開演，以避其鋒。

女班因而日增，搞女班的戲行中人，在這時也有不重男班重女班之感了。於是又有聘請女京班來粵登台，京劇艷星碧雲霞應聘南下，又得馳騁於廣州戲場，獲得外省人爭看與捧場，因此紅起來，賣座力也不弱於蘇州妹和李雪芳矣。碧雲霞更得《大同報》為她徵詩，當時曾有詩譽之：「梅花瀟灑李花妍，何似碧桃花可憐？一曲消魂推謝女，霓裳舞罷月如煙。」是說碧雲霞聲色藝都比蘇州妹、李雪芳好，她是姓謝的，以演《楊貴妃》一劇為

最佳。碧雲霞來粵演唱多年，仍受歡迎，因此，她對粵劇，也發生了興趣，聽到粵曲的梆黃腔，戲餘之暇，也哼着來唱，久而久之，居然琅琅上口，因為這時粵曲的演出，還帶有國語的音韻呢。

「樂千秋」班主辛仿蘇，於北京時曾與碧雲霞相識，今因南下登台，復得與重見。「樂千秋」組得不合時，被女班壓倒，使他損失不貲，而且海珠戲院又是他投得，因與其他班主不相能，每日不是演他所組的班，便是沒有名的班，或者停演。他聽到碧雲霞能唱粵曲，靈機一觸，便請她登台演粵劇唱粵曲。碧雲霞欣然受聘，即在海珠演唱「葬花」一劇，果然滿座，海珠戲院的氣氛才得回復熱鬧。及後碧雲霞北返，卻作了軍閥寇英傑的妾，以後雲霞，再無復碧矣。

二七七　李海泉是粵劇傳統的網巾邊

　　在這幾年間，粵劇藝壇稍老一輩的名丑生，如伊秋水、薛覺先、歐陽儉、半日安、馬師曾輩，都已相繼離開人海，現又聽到李海泉，於八日息勞歸主，魂返天國了。李海泉為一代名丑，是值得人惋悼與懷念的。

　　粵班鼎盛時，李海泉已嶄露頭角，在「新中華」班為幫網巾邊。他未入梨園前，是在佛山茶樓二樓，但他有看大戲癖，每有班來佛山演唱，必購券入座，欣賞劇藝。因此，便愛上了戲劇，在工作時，也哼起了粵曲，他唱得諧趣，茶客皆讚，都慫恿他落紅船習藝。

　　他果然離開茶居行，走入戲行，學習網巾邊藝。他有戲劇天才，三兩年間，便得充當丑角，由拉扯而為幫丑生。他在「新中華」班，最喜歡是黃種美的首本戲《打劫陰司路》與《煙精掃長堤》。所以他當正印後，也演這兩本戲；戲迷皆有好評，不以舊作為嫌。及後，他也在「新中華」當正丑生，所演各劇，都是詼諧百出，而且演來有戲味，戲迷看後，不會淡忘。

　　李海泉當正後，老倌脾氣不大，為人和藹可親，不作錙銖計較 ① ，所以他做班數十年，頗有積聚，而又得到友好尊敬，與他相熟的人，都稱他為「叔父」，他曾染煙霞癖，卒以鴉片有損身

①　錙銖計較：錙銖，是古代極小的計算單位。連像錙銖那樣微小都要計較，表示一個人十分小氣，凡事斤斤計較。

體，決心戒除，擺脫芙蓉仙子之纏，因此，又得到友好稱譽。

　　近年他已卸去優孟衣冠，享家庭之福，不過多年前，也喜歡在銀幕上現身，他對電影，也感興趣，演出的都是大戲改編的古裝鑼鼓歌唱片。他飾演的人物，一樣是在戲台演唱的丑生模樣給影迷看。他唱的粵曲，也是古腔粵曲，以唱梆子腔為佳，他不喜歡小曲及時代曲，如要他唱小曲，他便頭痛，要傷腦筋來刨，電影最成功的戲，要算《三氣周瑜》一劇中的魯肅了，他的演技和唱工，都可以從這本電影看到。《大鬧三門街》一劇，他飾雲璧人，也演得恰到好處，唱得韻趣腔諧，而又有人情味。李海泉的丑生作風，是有粵劇傳統性，他的排場戲，演出奇佳，唱出古腔粵曲，句句精彩，字字玲瓏，他是粵班網巾邊中之最守規矩者，在粵劇梨園中可留不朽之名。

二七八 生鬼昌的蛇膏藥與蛇仔生的龍山蛇酒

　　粵劇戲人既喜與蛇結不解緣，當然他們與蛇的舊聞，還有得講，趁着今年是蛇年，再記二三事，以為蛇年中的梨園佳話。

　　生角阿聰，他當正小生後，為了嗓音問題，便思補養，免使聲線有失。有人教他每日飲一次三蛇膽汁，如果有恆，不僅歌音永固，而且身體增強。小生聰如所教，每到秋季，必日飲三蛇膽汁一小杯，果然應驗，在歌唱時，越唱而聲越覺響遏行雲。他演《誤判孝婦》一劇，「大審」一場，火氣充沛，歌聲響喨，演技特見精彩，戲迷皆讚，而他自己則謂是蛇膽汁之力，所以落鄉演唱，他也要派人到廣州靖遠街蛇王全蛇店購買三蛇膽回紅船，飲後才上台，數十年皆如此。

　　生鬼昌是當年的丑角，他雖充網巾邊，但喜演武戲，他的身形，與蛇仔禮無異，演武戲比豆皮慶還出色，他是打武家出身，本來想做筆帖式，卒以形容古怪，乃改當白鼻哥，他的首本戲，就是《擊石成火》。這本戲，在廣州與各鄉演唱，都受歡迎，在為妻報仇殺奸一場，這場武戲奇佳，妙在詼諧而又有武藝看。他幼年學戲，得師傅授秘方，就是用蛇製煉而成的跌打膏藥。他在散班期中，即居家製煉，藥成，搓成手臂瓜粗，約五寸長，用沙紙包裹，預備分送親友，在去埠時，也用來分贈與相識者，凡風濕症，一貼便愈，跌打貼後，即可消腫止痛，真妙藥也。

蛇仔生，亦是當年名丑，他走埠歸來，即為「國中興」班正印網巾邊，他愛演舊劇，不喜新戲，他的《瓦鬼還魂》，便是他最佳首本。他唱工獨絕，當時男丑的歌喉，算他第一。他嗜酒，回粵做班，他到龍山演唱，聞說龍山舊酒香醇，試飲之後，讚不絕口，主會知他嗜飲，特送了他一埕家藏舊酒，他如獲異寶。他好食蛇，又好飲蛇膽酒，他得到龍山舊酒，便用蛇膽浸酒，日飲兩杯，聲音猶覺鏗鏘。以後，凡在秋季，必派人往龍山買酒回家浸蛇酒或浸蛇膽酒。他在紅船的位中，常常都擺着蛇酒，有朋友來探，必請朋友飲杯；還說浸蛇酒，最好用龍山舊酒，否則便感無香醇之味。

二七九 李雪芳《水浸金山》
與《仕林祭塔》曲

　　《白蛇傳》在粵劇中，已成名劇，當年男花旦、女花旦多以演此劇而成名的。男花旦白蛇滿便是以演此劇得到白蛇之戲號。其餘紮腳文、京仔恩輩，亦以演此劇成功。演此劇的男花旦俱是踩蹻演出，更為精彩。女花旦晴雯金亦是紮腳登場，到了李雪芳，才穿旗裝鞋以代紮腳，因這時的紮腳戲，也跟着婦女們不再纏足而解放了。

　　李雪芳是「羣芳艷影」女班的正印花旦，她的唱工獨絕，猶以唱反線腔而得戲迷喝好。她以演《黛玉葬花》、《水浸金山》兩劇為最佳首本。這時的粵劇舞台已有佈景，但仍非全劇都有畫景佈出，只有一兩幕大場戲是佈景而已。

　　李雪芳的兄弟，也是在〔羣〕班當花旦，但沒有她出色，瘋魔了戲迷。她能文能武，演技細膩，歌喉耐唱，嗓音清高，以唱二黃反線等腔，為戲迷稱。所以她演《水浸金山》一劇，在「仕林祭塔」唱反線一曲，最悅人耳，喜聽古腔粵曲的觀眾，都認為歎聽止。

　　「祭塔」一曲，句數不多，因為是反線，故句句都有腔。曲是素描，沒有渲染，茲錄於下：「未開言，不由人，珠淚傷悲。叫一聲，仕林兒，你又細聽娘言。〔黑〕鳳仙。她本是，娘的道友。她勸娘，苦修行，至有出頭。峨嵋山，同學道，只望天長地

久。悔不該，貪紅塵，下山閒遊。在西湖，與兒父，同船過渡。悔不該，借雨傘，與他共結鸞儔。在鎮江，開藥店，財源廣茂。五月五，食雄黃，現出禍由。兒的父，（催快）遊金山，卻被法海引誘。說讒言，把兒父，苦苦收留。娘也曾，到寺門，好言相告；娘也曾，到金山，苦苦哀求；娘也曾，使法寶，與他相鬥；娘也曾，借東海，水淹山頭。有誰知，那法海，神通廣〔厚〕，你為娘，戰不過，只得（轉慢）回頭。在斷橋，產嬌兒，蒙神保祐。〔架〕金〔鉢〕，四十里，才把娘收。（略快）娘好比，風前燭，不能長久。娘好比，那太陽，日落西投。母子們，說罷了，離情分手。（花收）若要相逢，在於夢裏頭。」此曲在唱片中也唱了三隻片，在舞台又唱又做，只這場戲，已演一句鐘矣，且此曲還有首板，二流句子。李雪芳唱這支「祭塔」曲，氣足音高，所以特別動聽。

二八〇 《秋江別》在《陳姑追舟》中唱出由新蘇蘇始

　　《陳姑追舟》一劇，是粵劇最古者，五十年前，已成名劇，這本戲是夜場齣頭戲，男花旦新丁香耀是以演唱此劇成名的，他初露頭角，即選此劇演出，與第二小生太子卓合演，戲匭更刊〔明〕「新丁香耀陳姑追舟，太子卓夜偷詩稿」，此劇尾場是「不認妻」排場，但終成眷屬而結局團圓，即陳妙常與潘必正的戀愛故事，劇情簡單，大戲有「偷詩稿」、「追舟」、「尋夫」與「不認妻」這四場大戲。這時舞台還沒有配景，只用中軍帳作座堂，大帳作監房而已。

　　此時的粵曲，仍屬梆黃，未有小曲，有亦不過牌子與外江調子耳。朱次伯演「哭靈」仍是梆黃，只採用平腔唱出，以新戲迷之耳，薛覺先成名後，粵曲漸漸加入小曲，兼用西樂拍和。至於舞台有佈景，則在女班台頭期中便開始了。

　　《陳姑追舟》雖是好劇本，只是太子卓與新丁用作首本演唱，以後則甚少由別個生旦演出。到了男花旦新蘇蘇在「頌太平」班當正印花旦時，適與小生太子卓同班，才再改編演唱。這時已廢棄三齣頭，每晚只演一本戲，由各台柱合演。因為要新戲，才由太子卓提議重編「偷詩稿」與「追舟」一戲。編劇者認為劇情簡單，只是小生花旦戲，至於武生、小武、網巾邊則無戲演，如此又如何演唱？於是由坐倉鬍鬚〔贋〕設計，將劇情增加，必須有

武生、小武、丑生戲同時擔綱，使編劇者運用匠心，改編演出。

編劇者以丑生是駱錫源，能演能唱，便想出一幕「金殿爭婚」，太子卓狀元，駱錫源探花，爭奪陳妙常，「不認妻」舊場口則刪去，其餘武生、小武亦有擔綱戲演出。此劇改編後，各台柱都滿意，每幕亦有畫景佈出，有「秋江」、「金殿」、「齋堂」、「禪房」等景，增加觀眾眼福。同時由音樂員獻出《秋江別》一曲，使新蘇蘇之追舟與太子卓見面時，互相對答。因為《秋江別》正是「追舟」用的古調，一如《猩猩女追舟》，與蘇武對唱的「亂彈」一般。太子卓與新蘇蘇聲腔奇佳，當演此劇，在「追舟」這幕戲，演唱《秋江別》曲，最動人聽，因此戲迷們，便對此劇有了印象，不作古老戲看而作新戲看矣。

二八一　新丁香耀的陳姑
《禪房夜怨》古曲

　　新丁香耀演唱《陳姑追舟》一劇，他這時才二十歲，他的子喉嬌宛，唱梆子腔曲尤佳，按腔合拍，戲迷皆稱，可是他嗓音失後，他的叮板唱時，甚多不對，戲迷又彈而不讚，他自己則認為新曲的梆黃句子，與古作不同，故有唱來艱澀，未能盡如人意，才使到叮板常常不穩。新丁演唱《陳姑追舟》，這時的曲句，仍是七字清或十字清〔居〕多，他唱慣了便能按腔合拍，現得到他的《禪房夜怨》一曲，亦古腔粵曲之難得者，錄於下，以為各研粵曲者之欣賞與研究。

　　「（梆子首板）禪房裏，人寂靜，燈殘難寐。（滾花）愁人怕聽杜鵑啼。悶坐禪房，忍不住相思淚滴。教人何日放愁眉。（白）儂陳妙常，想當日失身潘郎，實亦望有梁孟之緣，只想他，為着功名，京都而去，拋別於奴，不覺春秋兩度，□□□□，吉凶未卜，獨坐禪房，實令人悲悶呀！（慢板）自潘郎京城去，曾記憶在於秋江，就把奴奴，拋別。為功名，難怪他，只得暫放，愁絲。到秋初，梧桐落，惹我懷人恨〔事〕，思想〔人生〕，誰不愛，並翅，雙棲。數徘徊，真果是，深閨，徒倚。為女子，多半是，紅顏，命〔鄙〕。守空房，常夢着，恩愛，夫婿。奴也曾，入空門，口念，阿彌。（中板）又誰知，方寸地，海闊天空，不使奴來，站立。想必是，凡是塵俗，尚未，脫離。與潘郎，訂下了，這段

因緣萬分，冤孽。因此上，就把食齋兩字，附於水面，扳折菩提。年少人，誰個不思，誰個不想，難把心猿，鎖住。捨不得，紅塵風月，吟詠詩〔詞〕。得多才，潘必正，與我鸞交鳳結。（過板）男和女，在於禪房不便，怕被人知。無奈何，他要捨奴，奴要捨他，因此分離兩地。京城去，到如今，有兩年之久，不見音信，歸期。恨關山，來阻住。莫不是他，孫山名落，留在京師。莫不是，身榮忘舊義。蟾宮得步，他另配蛾眉。莫不是，客途逢災至。吉凶難料，令我惆悵奚如。越思越想，不覺月殘天曙。（收）到不如，含愁〔帶〕淚，拜慈悲。」

往時粵曲，不是用粵音唱出，而是用國語唱出。而且用韻多用「支離」或「扳闌」，韻更泛用，仄韻如「支離」，則多用入聲，如「結」字韻為多，因用國語唱，便與「自」字差不多同音。「夜怨」曲上句故多用別、孽、結等字作支字上去聲也。此曲造句，見事話事，並無堆砌，亦屬古腔粵曲的佳作。

二八二　新華蘭花米合演同唱的
　　　　「追舟」原曲

　　新華與蘭花米〔合〕演《蘇武牧羊》，同唱「追舟」一曲，最得當年的戲迷讚賞，因該曲有「亂彈」曲加入梆黃中唱出，所以能够刺激戲迷，引起他們的顧曲興趣，使《蘇武牧羊》成為名劇。

　　武生新華，為當日武生最唱得者。蘭花米有聲有色，為男花旦最佳之角。可惜蘭花米當正後，便懶於演戲，班中人認為「冇衣食」，因此便不能久享盛名。他和新〔華〕合演「牧羊」一劇，不論在省在鄉，都受歡迎。這時雖沒有佈景，私伙戲服又不多，但演此劇，戲迷總是先睹為快，因受聽「追舟」一場合唱之曲。此曲偶然檢出，特錄於下：

　　「（武生亂彈第一段）蘇子卿，勸娘不可死，且歡容，訴訴離情。一十九載，蒙娘恩高義厚，別嬌妻去告非出本心。（花旦第二段）夫君你想回國，本該商酌，忘恩負義，辜負奴情。你的妻子身有孕，將近分娩，虧你去得怎樣安然。（白）蘇郎呀，那邊飛過一對甚麼鳥？（武生白）鴛鴦鳥！（旦白）此如鴛鴦日來怎麼樣呢？（武白）日來並翼而飛！（旦白）晚來呢？（武白）晚來交頸而宿！（旦白）唉！我的蘇郎呀！（亂彈中板）那鴛鴦，他本是林中之鳥，日間比翼而飛，晚交頸而宿，奴與蘇郎交情日久，一旦分離，這等看將起來，人不如鳥乎麼？唉！蘇郎罷了我的蘇郎□呀呀！（合唱收）恨煞那對對鴛鴦〔波〕浪裏。……」

武生花旦唱畢「亂彈」一曲，以下便是各人唱的梆黃曲了。這時的曲，有小生、總生、幫花和武生、花旦唱出，都是離合悲歡語，故不抄登。

　　按「亂彈」曲詞，卻像說白一般，不過有音樂拍和，又用國語合唱，便感到腔音悅耳，作別時的離歌聽。「亂彈」這個曲名，傳是新華創製，順口唱出，故沒有將曲句渲染，只憑鴛鴦來寫出分飛之苦，便使到戲迷喝彩，謂是粵劇中最佳之作。「亂彈」的工尺譜，往時因唱國語，才覺順耳，現在唱粵語，對於填製此曲，所填的字便要對工尺，而又要正其韻了。所以現在「亂彈」曲句，填出的字，完全與舊曲的字不同，若照舊句來填，而唱粵語，便無法唱出了。

二八三　黎鳳緣發起的
　　　　廣東劇學研究社

　　當四十年前，粵班在全盛期中，各班都需求新劇，以爭班譽，故編劇者（開戲師爺）便紛紛投筆入梨園，替粵班編劇本，這時的編劇者，最受班中歡迎的要算是張始鳴、黎鳳緣、蔡了緣、羅劍虹、鄧英、謝盛之、陳鐵軍、梁垣三輩矣。各編劇者有曾演過話劇，有曾演過大戲，也有喜與戲人交遊，而發生了編劇興趣，才執筆編寫粵劇的。

　　黎鳳緣是佛山世家子弟，他有編劇天才，又愛與戲人結卜交，因此，他即編了一本《雙孝女萬里尋親記》交「詠太平」班演唱，演出後，果成名劇，以後對編排粵劇，更感興趣，於是繼續與各大班編劇。他為人豪爽，對編劇費不作錙銖計較，就是得了酬金，他也和各戲人大嚼一餐，因他家裏有錢，不需要到他的所得而作生活費用。他生性疏狂倜儻不羈，班中人便替他起了個渾號，叫作「甩繩馬騮」，以後人人都呼為「甩繩馬騮」而不喚他為「黎鳳緣」了。

　　他在民十二三年間[①]，來港開戲，與幾個編劇者如蔡了緣、

① 「民十二三年間」，疑誤。查《戲劇世界》創刊於一九二二年八月一日。王氏說蔡了緣、陳鐵軍、羅劍虹等人「提議出一本《戲劇世界》」的事情，按時序作合理編排，不可能遲於一九二二年。「民十二三年間」或為「民十一二年間」之筆誤。

陳鐵軍、羅劍虹輩，提議出一本《戲劇世界》，內容專刊戲人照片、新曲本，與及關於戲劇的文字，用書紙粉紙印成，售價一元，各人贊成後，他便用「廣東劇學研究社」的名來出版。因此，各人聽到，都叫他發起設立這個社，凡屬戲人，均可加入為社員，他也認為有設立劇學研究社的必要，於是回到廣州，就把他的「一粟樓」借出。「一粟樓」是他尊翁歡世界的地方，地址在長堤「一景酒樓」後街，地方宏敞，可以通到一德路的。

各班的大老倌，均是社員，如千里駒、白駒榮、蛇仔利、黃小紅、駱錫源、子喉七、新丁香耀、新細倫、朱次伯、何少榮、靚雪秋、靚榮、靚東全、曾三多、靚昭仔、靚升仔、樊岳雲、肖麗章、新蘇蘇、小絳仙、黃種美等，都是最初加入的，其餘的寫舞台畫景的畫人如朱鳳武，所有編劇者，均是社員。該社成立，無甚儀式，只掛起一塊「廣東劇學研究社」招牌便算。《戲劇世界》的編者就是王心帆、羅劍虹、蔡了緣。黎鳳緣則為發行人。這本《戲劇世界》，曾在廣州公安局立案，發行則在香港，因該刊是在香港印刷的，在各戲院寄售，甚為暢銷。

二八四　靚少華《延師診脈》之梆子腔唱曲

　　靚少華是當日能唱的小武。他的扮相，英俊而又瀟灑，武藝亦不俗，當他學成，即在「周豐年」充當三幫小武，得正印花旦新蛇王蘇垂青提挈，便得扶搖直上。他本名阿昌，做第二小武時，才改靚少華，班主何萼樓〔買〕為班仔，即在寶昌旗幟下，由幫而擢升正印，他雖屬小武，但亦善演文戲，他在「人壽年」班，與千里駒、白駒榮合演之《華麗緣》時，他飾演皇甫少華，千里駒飾演孟麗君，所以戲齣便改為《華麗緣》，這時粵曲，仍唱古腔，半白話半國語唱出。「延師診脈」一場戲，他唱的曲，也是舊作，不是新撰，但唱得甚佳，戲迷均讚。曲於坊間不多見，茲錄出，使好研古腔粵曲者，得以參考。

　　「（首板）朦朧間，又聽得，恩師駕到。（中板）青紗帳內夢魂飄。準備良言來奉告。禍福難分就是今朝。（慢板）蒙恩師，過府來，隆情厚義，真果是恩同，再造。昏迷中，失了遠迎，寬洪大量，望把學生，恕饒。前數日，在金鑾，有一個女子，冒認我的結髮嬌妻，欲想張冠李戴，令人，可惱。那君王，他苦逼我，限期三天之內，迎接女子過門，成其親事，此恨，難消。聞此言，怒氣沖天，怎奈他為君來我為臣，豈敢把聖旨，違拗。因此上，得下了沉疴重病，只怕有藥，難療。（收掘之後做手再起中板）倘恩師，下次過府來，只怕難以得見學生，的面。趁此時，

殘陽一線，可以略表，情牽。此一病，縱有靈藥妙藥，也難免。除非是，與孟小姐，良緣再訂，才可以保得，餘年。倘若是，夫妻恩情斷。你學生，這條殘命，只怕難以，保全。實可憐，我一雙爹娘，百年之後，望誰來，祭奠。今日裏，劬勞未報，辜負忠孝，名傳。望恩師，與我發慈悲，可憐他侍奉無人，還要多行，方便。（過板）今日裏，生離死別，恕我信口，胡言。（過板）想當初，射柳奪宮袍，良緣天注定。有誰知，中途改變，拆散我良緣。我為她，三載孤幃，累得我形單，隻影。我為她，食不得珍饈，形容改變，剩得一息，奄奄。好恩師，你滿腹經綸，還要將我救拯。（介）一家人，大大小小，感恩莫名。」

　　唱古腔粵曲，必須中氣足，唱來才得一氣呵成，此曲之難唱在慢板的句子，因為有長有短，對於叮板，甚有研究，非善於唱工者，便常有撞板之歎。靚少華唱此一曲，邊做邊唱，演技既好，唱工亦妙，故能動聽，現在的文武生，相信亦不易唱此一曲也。

二八五 朱次伯《芙蓉恨》
劇曲最暢銷

自有粵劇以來，粵劇曲本，書坊早有木刻版刊出發行，稱為「碎錦」、「班本」。「碎錦」劇為各粵劇之主題曲，如《三氣周瑜》、《五郎救弟》、《黛玉葬花》、《寶玉哭靈》、《西廂待月》、《孔明歸天》之類。「班本」劇是全套粵劇曲本，不過這些曲題，並不是港班中抄出，因為，初期粵劇，絕少全部曲題，只一二場大戲才有曲詞，餘外則由戲人以排場曲白補足而已。書坊所出的全部曲白，又是如何得來，說起是有秘密的。原來書坊認為那一本粵劇，可以暢銷，便請一位能寫曲的人，入座觀聽，暗記場口，與乎劇中人姓名，然後歸來，將劇情寫成曲本，再將港班中抄出的主題曲加入發刊，如《山東響馬》、《夜送寒衣》等粵劇便是。購者不知，猶以為秘本也。

及後各班新劇日多，書坊仍是用這個方法來出版，當時俱是木刻，甚少活版。自《戲劇世界》面世，書坊買得版權，才用活版，「名優秘本」便是破題兒第一遭。

朱次伯改唱平腔，《芙蓉恨》一劇，極受戲迷歡迎，他在此劇所唱梆子腔之《藏經閣憶美》，二黃腔《夜吊白芙蓉》兩曲，居然傳誦一時，不論男女戲迷，聽過這兩支曲，幾能背唱，如「憶美」之「自從會過佢個陣。夢中相逢幾咁頻」，又「手中受傷為救佳人」等句，與「吊芙蓉」之「聞聽得佳人投水身故……又只見

茫茫大海總不見佢個屍蒲」與「……淒雨寒風，吹得我陣陣愁容」
等句，真是在街頭巷尾，都可以聽到，可見戲迷對《芙蓉恨》這
本戲是看到如何瘋狀了。

《戲劇世界》第一、二期，曾將這兩支曲刊出，書坊得之，
如獲異寶，除出「名優秘本」外，還將「憶美」、「吊芙蓉」兩曲
印「單支」發行。這兩支曲出版後，特別暢銷，人人爭購，且當
時售價只一枚銅仙，各書坊對這兩曲，曾再版二十餘次，銷路最
佳，空前未有。書坊中人說：大抵這兩支曲至少有百萬本銷出。
因此更請撰曲者再按橋段寫成曲本發行，一樣銷得。書坊老闆，
以一本《芙蓉恨》竟獲巨利，可稱奇跡。

二八六 區漢扶作粵曲因用俚語而名

區漢扶是四十年前的撰寫粵曲者，他所寫的粵曲，多是在新編的粵劇裏唱出之主題曲。後來也替過唱片公司撰過不少唱片曲，他也曾編過粵劇，但並不多，只是撰曲而已。當日的粵曲仍重梆黃，而且是梆子二黃分開唱，一如初期粵曲一樣，沒有其他雜曲加入，又同時忽而士工，忽而合尺，忽而乙反的。所以這時撰粵曲的人，只在梆黃句子來下工夫，便會得到戲人稱美的了。

奇怪的，往時的粵劇作家，只會編而不善撰曲，更不懂音樂與唱。稍知排場戲，他便會編劇。就是梁垣三（蛇王蘇），他是著名花旦，他卸去歌衫戲服後，便改替各班編戲，他本來能唱，但是不能撰，他編的劇本，有主題曲的，都是由報人李孟哲代寫。如張始鳴（雷公），他也只是編，寫曲仍要人代筆，不過，他度橋寫台詞，確有專長，又非撰曲者可以為之也。

「寰球樂」班，朱次伯演《寶玉哭靈》改唱平腔後，始獲觀眾歡迎，以後的新劇一樣是用平喉而唱，但那些曲仍分梆黃唱出，現在所稱古腔粵曲，即是這樣作風。「寰球樂」班在香港最「受」，因此。凡有新編的戲，多在香港中各戲院先演。區漢扶與高陞戲院有點關係，便常於院中出入，故得和戲人相識。他有阿芙蓉癖，也常在院中作局，吹幾口以遣閒情。戲人們知他能寫粵曲，便求他寫幾句來唱，勝於唱排場曲也。鄧英（摩羅英）與朱次伯在南洋時已是朋友，所以便編《芙蓉恨》與他演唱。鄧英僅

識之無，只知編不會撰曲，於是要求區漢扶選兩支主題曲，一支是《藏經閣憶美》，一支是《夜吊白芙蓉》。漢扶便用俚語入曲，朱次伯唱出，格外動聽，便成當時名曲，俚語便是「會過佢個陣」、「相逢幾咁頻」、「吹得我陣陣」等俗語。後來有人嫌俗，竟改為「自從別後心心印，孤燈愁對數殘更」，雅則雅矣，但沒有「自從會過佢個陣」、「夢中相逢幾咁頻」那麼醒「耳」哩！唱片的《情憎偷到瀟湘館》也是漢扶寫給廖了了唱，及後才由廖了了授與何非凡唱的。這支曲也用俗語，如「食多啖胡麻飯」之「啖」，諸如此類的字句，都是以俗作雅了。

二八七　白駒榮演《華麗緣》 之風流天子

　　白駒榮歌喉，清爽絕俗，戲迷與歌迷都喜歡聽他所唱的粵曲，他享譽梨園，達五十餘戲，至今所唱的粵曲，一樣悅耳。他唱古腔粵曲，字字清楚，句句傳神，他與千里駒、靚少華合演之《華麗緣》，他飾演風流天子，在「天香館留宿」與「金鑾殿輕生」這兩場戲，唱出的主題曲，算是他最佳之唱。曲雖舊作，唱有新腔，同時兩支都是梆子腔，完全沒有小曲加入的。《天香館留宿》的曲詞，錄之於下：

　　「（中板）飲罷酒，皇越加，性情交關，酒未醉，人先醉，春意猖狂，舉頭見，月朦朧，天色已晚。譙樓鼓，打丁冬，夜靜更闌。趁此時，放厚面皮，胡言亂講。皇今夜，定要留卿家，在此同牀過夜，細語肝腸。叫內臣，趁早回報，昭陽宮上。傳孤命，吩咐早關門，不要伺候為皇。（花）只見明堂，跪在朝房上。又好才，又好貌，情性又溫良。不論是男和女，令皇皆想，難道是，真真要下手為強。男女事，兩相好，才能歡暢。若還是，開硬弓，又孤寒又太飢荒。低下頭來，自思想。（白）都是江山為重呀！（續花下句）強搶事，都做得來，又怎樣為皇？叫內臣，忙掌過，蓮花燈亮，相送丞相，轉府堂，這裏慢慢嚟，唔怕你飛了去天上。（中板下句收）待等你，人情難過，自要從順為皇。」

　　「輕生」一曲，並錄於下：「（花）只見明堂呈表章，居然自認

是女扮男，釵裙為甚麼把功名幹，陰陽顛混亂朝綱。招英雄，平朝鮮，是他主書黃榜，況且他，調鳳體，托賴平安，論功勞，重重疊疊，恕免他理作本當，轉念他，但不知，費盡了為皇多少心腸。昨晚夜，送弓鞋，我怎麼樣同你講，教你千祈不可，自認是女扮男裝，越思想，不由得為皇怒從心上，縱然是好極，也是人地妻房，吩咐內臣傳旨降，交與刑部開公堂。審判了明白，然後拿來來來處斬。（收）滿身詭計，你就辜負為皇。」

　　《孟麗君》改《華麗緣》，劇名雖新，而曲仍舊，但白駒榮唱來，清朗動聽，曲雖淺白，但唱出似比新作猶佳，因舊曲的作法，能表出劇情的曲折也。

二八八　子牙鎮之末腳喉與
《小娥受戒》一曲

　　粵班角色，公腳一項，在當日言，也是重要的角色，僅次武生而已。因公腳只演文戲，故重唱工，公腳喉，為當時戲迷最愛傾顧，演出的首本，一樣得到觀眾歡迎。公腳班稱末腳，當時公腳最有名的，算是子牙鎮、末腳貫、公腳孝了。子牙鎮在「周康年」當正，他的首本戲有《曹福登仙》、《流沙井》、《琵琶行》、《小娥受戒》、《百里奚會妻》等劇。他在《水浸金山》一劇，飾演法海禪師，演唱俱佳，為時所稱。他演《小娥受戒》，也是飾演老僧，唱「受戒」一曲，用反線唱出，曲句深有佛理，為當日名曲之一，瞽姬亦有歌之，今得原曲，錄出以饗歌迷，亦古腔粵曲之最佳者。

　　「（二黃首板）施法雨，散天花，宣揚寶戒。宣揚寶戒。（反線慢板）我佛門，不生不滅，不垢不淨，不增不減，菩提非樹，明鏡，非台。無生有，有生無，混沌初開，乾坤始奠，判別了陰陽，兩界。造出了，星辰日月，山川河嶽，神仙人鬼，等等，形骸。天地間，曾不能一瞬，可見得吾生，有〔艾〕。到頭來，不分富貴貧賤，才智愚蒙，同歸圓寂，難自，主裁。謝小娥，你的父，你的夫，雖則含冤，受害。受過了，這場劫數，從今而後，可以解結，消災。你是個，嬌姿體，為親復仇，艱苦備嘗，幾逾，十載。又何異，目蓮救母，歷盡了靈山雪嶺，十萬八千道路，苦

楚，難捱。為兒女，全節孝，真果是天人，共愛。且能够，滌蕩塵心，回向，善才。既皈依，那三寶，就該要把那俗緣，脫解。待老衲，把清規，件件，道來。一不可，猶戀着，夫妻，恩愛。二不可，還記念，兒女，情懷。三不可，爭強弱，論輸贏，說是英雄，氣概。四不可，蓄資財，懷金玉，說道多寶，如來。五不可，結魔障，把性情，搞壞。六不可，啖〔宰〕牲，把口腹，傷饞。七不可，冶容妝，染就了蛾眉，螺黛。八不可，衣裘裳，傷卻了狐腋，羊胎。九不可，守戒律，始勤，終怠。十不可，坐蒲團，東倒，西歪。就將你，小娥兩字，以為法號，毋須更改。做一個，比丘尼，完成覺道，自有百千萬億佛，恆河沙數佛，無量功德佛，釋迦牟尼佛，接引如來。（二流）燃着了，三昧火，焚燒頂蓋。繞斷了，孽根苗，化作枯骸。披袈裟，翻貝葉，棲身方外。（收）無礙心，有為法，妙哉善哉。」

此曲甚長，小娥跪蒲團受戒，要等公腳唱完，才可以起來，他是正花，若在今日，必拒演此劇，但在昔日則不同，戲還戲，老倌還老倌，依戲做，不能自驕。故在今日的戲場，已沒有這樣的長曲聽，有亦要兩人都有對答唱出，方有得演，有得唱，還要人工重的角色多唱，才接受而不拒絕。故「受戒」曲，再不能從戲場聽到了。

二八九　子喉七是頑笑旦之最成功者

　　粵班在四十年前，已不斷的推陳出新，不論戲裝、劇本、角色，都有新的趨向，打破了陳舊的思想。僅以角色一項而說，往時十項角色，卻紛紛改換新名，如文武生、頑笑旦，便是首先登出。文武生是由朱次伯起，頑笑旦則由子喉七始。其餘的丑生、唯一花旦、少生等名，亦由最紅的佬倌改稱。

　　現代且說頑笑旦一角，雖自子喉七始，繼其後而稱者，不乏其人。不過，以後的頑笑旦，沒有一個能像子喉七那麼聲價，其地位竟出於五大台〔柱〕之上。子喉七去月才去世，他的聲技，依然存於粵劇梨園，永垂不朽。子喉七初落紅船，是男女丑中之女丑而已。女丑是一個閒角，在戲中不過是飾演媒婆、鴇母的角色，無論怎樣，都不易使到戲迷歎觀止矣的。子喉七何以由女丑易名頑笑旦後，粵班的五大台柱，也不如他那麼的紅呢？

　　子喉七在南洋做班，只是正旦，回粵在「寰球樂」才當女丑。他雖然生得肥胖，但他的歌喉，卻是天賦，對於梆黃，自然唱得美妙，但唱小曲，也一樣悅耳。所以他在「寰球樂」，與新丁香耀甚為投契。新丁開演《嫦娥奔月》，特編一幕教子戲，給他飾演兔母能唱教子曲的。這時他福至心靈，演唱奇佳，便得到戲迷歡迎，即改稱頑笑旦，以新戲迷之耳目。

他為人沒有老倌脾氣，且又有雅人深致 ①，黎鳳緣也和他交好，所以粵劇研究社便邀他做了發起人，他每逢在廣州各院演唱，每日無戲一身輕時，即到研究社閒談，與編劇者研究劇藝。靚少華組「梨園樂」，便重聘他為該班頑笑旦。黎鳳緣為長年編劇人，靚少華曾語及黎，凡有新戲，必須加重他的戲，認定他是最擔得戲金之一角。

　　黎鳳緣既有班主之命，即編《醜婦娘娘》、《醜女洞房》兩戲，不獨他最多戲做，而且戲匭，也是他擔，當時該班各台柱，對他都生了妒心，可是，演出兩戲，居然收得，因為他的演技與唱工，是最受觀眾之歡迎者，子喉七這個頑笑旦，便成為了萬能老倌，非僅頑笑而已。

① 雅人深致：人品高尚、情趣深遠的意思。

二九〇 公腳寶在合浦演賀天后誕戲買蚌得珠

　　從前粵班，有所謂「過山班」者，不僅在廣州各縣演唱，還要穿州過府，隨處登台，因當時戲人生活，甚為艱苦，不同今日奢侈繁華，樣樣都講私伙，乃得自豪。光緒年間，有一班名叫「四時春」，老倌乃屬名角，不過要到遠處地方開演，乃可維持衣食，班中公腳，名喚阿寶，人皆以「公腳寶」呼之，粵班從前亦有名「公腳保」者，但此「保」不同彼「寶」。公腳保以「種菜曲」馳譽一時，此曲係在《三娘教子》一劇中唱出的，曲詞諧趣，甚為悅耳，而「四時春」班之公腳寶，亦善唱此曲，在各地演唱，當演「教子」時，他則以唱此曲，博得觀眾叫好。

　　公腳寶有一次隨班到合浦開演，係賀天后誕者，天后廟近海邊，戲棚亦搭在海邊，而班中老倌，則非在戲船上宿，是上館住的。他最神心，在演劇期中，朝晚都到天后廟拈香，參拜天后，求天后保佑他不會為種菜曲中所謂「禾怕霜隆風，人生最怕老來窮」這樣的苦，希望晚景仍有「夕陽無限好」之佳。班中人皆笑其迂。

　　公腳寶聽人說過，合浦是產珍珠之區，今日來此地演戲，近水樓台應先得月，近城隍廟應份求支好簽，想到老蚌生珠的故事，他不禁悠然神往，認為蚌既含珠，欲得珍珠，非買蚌回來食之，待牠吐出不可。他以班來此演戲，台期有一月之久，便要

在這個月內，採購老蚌，望能吐出多量明珠，雖不如龍眼之大，
□□如黃豆之大，亦值不菲了。

　　於是每日早起，便在海灘，見漁人賣蚌，見有巨〔蚌〕
□□□，即出錢買歸，養在於面盆中，放在牀下，可是總沒有珍
〔珠吐出〕。班中人便對他說：「〔此〕為食蚌，那得有珠。有珠的，
已被〔漁人〕取去了。」公腳寶信以為真，剖開檢視，果然腹內，
芝蔴〔般的珍珠〕也沒有，但仍然採買，一日又得五隻老蚌，用
一瓦盆盛之，養以清水，細看各蚌，五色斑斕，比別蚌有異，便
認定這種蚌必能〔產〕珠的。是夜五更，偶然睡醒，忽見有寶光
從牀下射出，即起牀急顧，見五蚌各產珠一顆，細過龍眼，大過
黃豆，喜極密貯櫃櫃內，回廣州時，給珠寶商看，珠寶商願出萬
元買此五顆明珠，公腳寶既得善價，遂沽之哉，不再落班，居然
富翁矣。事為梨園叔父所講，信非妄言。

二九一　子喉七在劇學研究社
一件雅事

　　子喉七是四十年前最負時譽的頑笑旦，他原名劉海東。他的聲藝，真個不凡，所以當日戲迷，皆愛他所演之戲。他雖是頑笑旦，但可演多項角色之戲，因他的身形，在粉墨登場時，甚麼角色都可以賣弄，甚至歌喉，也可學各項角色唱出之歌音，他的歌腔，諧中帶雅，唱來悅耳。他在《花田錯》劇中，學小生聰的生喉，聞者無不發噱，因他唱得神似也。

　　他雖是大老倌，但無大老倌脾氣，是粵班中一位好好先生，他絕不爭戲場，不過，班主知他能擔得戲金，就要多編他的首本戲，給他演出，所以他在「梨園樂」時，每晚首本戲，多是他擔戲匭，薛覺先也不敢反對，他在這個時期，他亦足以自豪矣。

　　他當頑笑旦，每年人工，高至二萬，但他並無不良嗜好，在廣州演唱期中，每日必到劇學研究社聊天。社中幽靜，不設鴉局與雀局 ①，所談的都是劇情，到社裏坐的人，以開戲師爺為多，他來社聊天之餘，便作飲作食。不過，作飲作食，是要大家釀資

① 鴉局與雀局：即煙局與牌局。

的。醵資是用甚麼方法呢？有些人說「撇蘭」②（即「畫鬼腳」），他認為陳舊，有些人說「捉曹」③，他也認為無趣。於是，人問他如何才得有趣，猜謎乎抑講笑話乎？他笑笑口說：「各位聽着，我們都是戲行人，就要講戲行事，所謂三句不離本行也。」人問他，你想如何？難道要講戲班故事，講得好就白食，講得不好，就出多錢乎？他點點頭說：「你說好不好，〔現〕在我們要說一個戲齣，如戲齣中有『三』字的，如《三娘教子》、《三英戰呂布》之類，如多人說出者，便出錢，僅一個說出者，就白食，但不用口說，要用紙寫，以免爭着說。」眾人說好，他便要寫一個戲齣，要有「賣」字的。各人如言，拈紙執筆去寫，寫妥捲着，由他來開，有寫《賣花得美》，有寫《賣胭脂》，有寫《阿蘭賣豬》，有寫《賣怪魚龜山起禍》，有寫《賣華山》，有寫《秦瓊賣馬》，有寫《李忠賣武》等，但相同者不多，因此無一白食，人人要出錢。這種寫戲齣遊戲，醵資飲茶吃晚飯，皆認為雅事，以後都以此而醵資，作飲作食，不必要一人破鈔。

② 撇蘭：友儕間互相湊錢聚餐的遊戲。方法是先在紙上畫一叢蘭葉，葉子的數目和參加人數相等，葉根上寫著數目不同的錢數，其中有一葉為免費不用出錢，然後將根部掩蓋起來，由參加聚餐的人，各選一葉並簽上自己的姓名，各依葉根上之數目出錢。

③ 捉曹：湊錢聚餐的一種方法，未詳其法。

二九二　大牛通演《祭白虎》
　　　夢玄壇贈以開聲丸

　　粵班戲人，在習藝時，學哪個角色，雖由自己選擇，不過，也會隨時轉變，如當花旦的，有時會改充小生或小武；當武生的，也會改充小武；小武也會改充小生或武生。花旦千里駒，原為筆帖式；小生靚少鳳，也是由花旦改變；武生靚新華，後來改充小武；男丑蛇仔禮也是花旦改當的。當日有兩個二花面，也改當了小武，一是東生，因演《五郎救弟》成名即擢當小武；一是大牛通，也因演《王彥章撐渡》而改充小武的。

　　大牛通這個藝名，也是二花面時所稱，因為二花面的戲人，以這個角式粗豪，故用「大牛」為號。大牛通武技超人，初落班即為六分，六分，是二花面之副，即男丑之副，所稱拉扯相似。粵班落鄉開演，第一晚開台例戲，必演《祭白虎》。此劇班稱「破台」，又曰「跳財神」。用二花面之副六分飾演玄壇，用包尾五軍虎飾演白虎，演玄壇伏虎故事，玄壇黑盔甲，外加黑褂，開面執單鞭，腰上繫以小串炮，燃着後沖頭鑼鼓上場，以生豬肉餵白虎口，隨以鐵鏈鎖虎項，跨上虎背，倒行入場，如戲台為新建者，必演此劇以為擋煞也。

　　大牛通適為二花面之副，大牛通演戲，有衣食而落力，但聲略沙啞，沉而不響，自念前途無甚希望。惟其演技，最為可觀，演《六郎罪子》，孟良焦贊兩角，通佔其一，飾出演唱，諧趣可

嘉。通落鄉第一晚開台例戲，也是通飾演「玄壇伏虎」故事戲。通演出甚精彩，於是人皆稱他為「打虎將」。

　有一次，通演完《祭白虎》，即返紅船，頓感疲倦，在朦朧入夢中，見玄壇笑立面前，以一顆藥丸給通服，稱是開聲丸。通接而吞服，突覺腹痛驚醒，急往大〔便〕，〔瀉〕一大頓，回位再睡，明日〔醒〕來，演《蘆花蕩》，二花面有病〔由〕他代替，通喜極粉墨登場，「喝斷長板橋」一場唱主題曲，響遏行雲，與往日迥然不同，坐倉與同班人，皆感奇異。問通何故？通說出夢中事，知為玄壇之助。後演《王彥章撐渡》得名，改充小武，名滿梨園，亦異事也。

二九三　花旦新蘇蘇煙槍煙斗
　　　　當古玩珍藏

　　往時粵劇梨園子弟，日處紅船中，除登台演劇外，便無所事事，在落鄉演唱，更無去處，益感無聊，置身船上，惟有借芙蓉仙子以消愁，橫牀直竹，一燈相對，吐其霧而吞雲，藉此以為樂事。所以粵班老倌，染阿芙蓉癖者，百人中至少九十人愛好而成癖的。

　　當年紅船中，凡大老倌的位，多數設有煙局，煙雖禁而仍弛，因有戒煙藥膏發賣，所謂戒煙藥膏，即是鴉片煙，買此而吸，乃可無罪。不過，戲班中人，極少買它來吃，因嫌煙味〔淡〕，吸得不過癮。只有借藥膏瓦盅，以避查究。他們所吸的，多屬金庄和安南庄，或密購雲南土回船〔自〕製。

　　有煙癮的老倌，必須吹足，方敢上台，但演畢落台，回船又躺在位裏來吹，日以繼夜，煙槍未嘗離手。可見粵劇伶倌，好吹鴉片，真是辛苦搵埋自在食矣。有煙癮之老倌，每每口〔朝氣〕上台，在後台設局，演至沒有份時，便躺着來吹，好教精神充足。

　　這時「頌太平」班的正印花旦新蘇蘇，他在學戲時，已有煙癖，其癖益深，一時不吹，便眼淚鼻涕口水齊流，因此人皆呼他為「煙蘇」。他聽到人這樣呼他，亦笑應之而不怒。新蘇蘇年少

貌美，口有子都之姣 ①，粵班全盛期中，他有此聲色，便不愁沒有班主來預定他，所以在「頌太平」時，便有許多班政家來重訂他了。他既有煙癖，所吸的煙，全是金庄，自製者亦有，他吹煙甚為講究，兼之煙具，也極精美，位中煙局，真是燈明斗爽，如是他的友好，睡在他的位中，吹一兩口，也覺特殊舒暢。

他當正後，對於煙槍煙斗，便積極搜羅，遇有佳者，或未見到者，必重值購歸，摩挲着如玩古玉玩。他在位中，臥牀吹煙，即將槍斗陳列，如開展覽。煙槍長短粗幼，無一不備，有竹製木製。煙斗圓扁肥瘦，件件皆精，有泥製有瓷製。琳瑯滿目，五色繽紛。故每到鄉間演唱，該鄉有煙癖之父老，必訪之而參觀，有讚無彈。他最得意之藏，便是化州橘紅 ② 製成之煙斗，吸之能〔除痰〕下氣。他所藏的槍斗，俱屬上品，值幾逾萬，班中人都說他〔煙槍〕當古玩撚 ③，「煙蘇」之名，由是益傳。

① 子都之姣：子都，春秋時期鄭國美男子；姣，美好。
② 化州橘紅：名貴中藥材，具有散寒燥濕，利氣消痰，止咳、健脾消食等功效，有「南方人參」之稱。
③ 撚：把玩的意思。

二九四　靚顯金山登台獲得一面巨型金牌

當粵班全盛期，金山各埠演唱粵劇也一樣吃香，老倌每年都有受重聘往外埠登台，簽定約期，亦為一年，如期滿後仍受觀眾歡迎，又可續約，再演一年，然後離埠回粵，故當年的大老倌，因為人工高的問題，皆願到外埠演唱，凡粵班名角，八九到過外埠賣藝者，男優如是，坤伶也如是。

武生靚顯，是當年有名武生，歷隸名班，不論省港與落鄉，皆受戲迷歡迎，說他唱做兼優。靚顯有新華風度，粉墨登場，文武咸宜，觀眾對他演唱的劇藝，一致讚好，後因班中漸呈不景氣，他便決心走埠，改換環境，但卒如所想，到三藩市登台，靚顯姓譚，到埠時，凡譚姓的華僑，均來歡迎，以他是一名武生，乃一班的主帥，與譚姓的人皆有榮焉。

在金山為商為工的，因譚姓的最多，於是對於靚顯更認兄認弟，聯絡感情，靚顯得到譚姓的華僑趨捧，賣座力更強，演唱之餘，更不愁寂寞。原來戲人到金山登台，凡大姓的，必獲同姓的華僑崇敬，不愁沒有捧場的。廣東人好勝，老倌來埠賣藝，知為同姓，莫不往認同宗，出力相助。如小姓的，該埠此姓的華僑極少，於是欲助亦不能，有時更易受人欺侮。若人欺侮，便沒有人幫助，只有啞忍而已。所以老倌到埠，如該埠華僑與他的姓不多，他雖為萬能老倌，亦鬱鬱不得意。

靚顯到金山，係受一年之聘，期滿便〔回粵〕，他在這一年中，極感欣快，因日日都有同姓的請飲……△△义有人送金牌，金牌之多，比各老倌多一倍，因為〔演員到〕金山賣藝，皆以金牌為榮，他日歸粵，出以示人，生色不少。靚顯有「沙塵顯」之譽，對於金牌，贈送雖多，但不能得一〔面巨〕大的，所以仍未滿意。譚姓的華僑，……△△知他快要離埠，於是乃集合譚姓的人，各出大金〔牌〕一個，一百人一百個，砌作一個巨型金牌，致送與靚顯，留為紀念。靚顯才得滿意，回粵時這面巨型金牌，便如菩薩供奉，見者無不羨之，因此靚顯更「沙塵」了。

二九五　小丁香夢蛇咬面
　　　　果被靚榮刀損

　　當年粵班，凡係花旦一角，俱是男性化裝演出，甚少用女角拍演的。這時的男花旦，多是有聲有色，男戲迷看到，皆為之迷，就是女戲迷看來，也一樣的讚歎。男花旦千里駒、肖麗湘、貴妃文、新蘇仔、余秋耀，算是最佳花旦。粵班蓬勃期中，稍有聲色的美少年，皆願化雄為雌，入梨園習花旦藝。因為這時的男花旦，人工最高，一有微名，便得到班主垂青，定為他所組之班花旦，人工亦一年多於一年了。

　　小丁香為男花旦中後起之秀，易弁而釵，仿如少女，因為他的身段嬌小玲瓏，所以才改「小丁香」這個戲號。他不獨富有女性美，歌聲猶清。因此，他在「人壽年」為幫花，觀眾皆稱為男花旦後起最佳之一人。小丁香能唱，故編劇者必使之有主題曲唱出，以悅觀眾之耳。於是，三兩年間，便為千里駒之副，在「周豐年」班為第二花旦，人工亦已逾萬。這年的同班老倌，武生為靚榮，小武為靚新華，小生白駒榮，丑生何少榮、新少帆，正印花旦則為千里駒。

　　小丁香有一次在廣州海珠戲院登台，他在第一晚完場，回家住宿，突然發了一個怪夢，他夢見自己走入一處深林，便迷失了路，當他要找尋出路時，竟遇到了一尾五尺多長的大蛇，昂頭吐舌，向他奔來，他欲避不得，便在他的面部咬了一口，他不禁大

驚呼痛，夢便醒了。他醒後，還在膽跳，日戲登台，便將這夢告訴同班人聽，問不知主何朕兆？人們都笑他迷信，發夢是人人都有的，那有吉凶可言，請放心吧。

　　這晚是演新戲，戲中有一場是他與靚榮對手的武場戲，靚榮卻演真軍器，手執長劍，將小丁香追殺，小丁香和靚榮落力演唱，演得太逼真，不幸他竟被靚榮手上的劍尖，向他臉上一劃（他想托着靚榮的劍，偶一不慎，劍尖便把他的左頰刺傷，流下血來），嚇得靚榮，急把他抱着呼救，馬上鑼鼓停了，觀眾也為之一嚇，幸而敷過藥血止後，才恢復鑼鼓，繼續演唱。事後，小丁香便對人說，這夢真靈，蛇即是劍，劍傷頰，即是蛇咬面。還幸有驚無險，也算萬幸了。有時夢幻，也會成真，不由你不信。

二九六　金山炳演《唐皇長恨》
唱《殿角聞鈴》曲

　　小生金山炳是民初的最佳生角，演技獨絕，唱工並妙。他的生喉，清朗可顧，雖唱古腔，唱出的曲詞，字字清楚，有如唱白話曲一樣，他之腔調，有說白駒榮也是學他的腔韻的。往時唱古腔，卻重梆黃，其他的曲調，絕少加入。小生唱的曲，以梆子腔為多，金山炳梆子腔妙絕，他演《季札掛劍》齣頭戲，唱《季札掛劍》一曲，為當時的戲迷力讚，謂生角中而能唱此曲者，除他之外，則未曾有此演出唱出也。金山炳演《唐皇長恨》一劇，與花旦西施丙公演，也是最佳首本，唱《殿角聞鈴》[1]一曲，比《季札掛劍》尤有過之。此古老曲，值得一紀，茲錄於後，使歌迷欣賞。

　　「（梆子首板）為妃子，長令孤，滿胸懷恨。（慢板）一心心，掛念着，楊氏美人。憶當年，她初進宮來，得承寵幸。在溫泉，來洗浴，侍兒扶起嬌無力，真果是媚態，橫生。王見她，新月

[1] 有關《殿角聞鈴》一曲的內容及演唱者，一九六五年六月十三日《華僑日報》作者回覆讀者來函有以下補充材料，茲轉錄於下：「讀來信，知足下是個知音者也是戲迷與歌迷，所作感舊錄得到注意和關懷，使我感到慶幸。關於感舊錄的資料，卻是耳聞目見的事，或有傳聞失實，但非空中樓閣。關於小生炳這支《殿角聞鈴》曲，是我在民三四年間，他在『祝華年』班演《唐皇長恨》齣頭戲，我親耳聽到的，曲是由班中手抄本得來，當時書坊也有印行。說到曲情合與不合，這是撰曲人的事，而金山炳確有此演唱。」

眉，天然，風韻。王愛她，腰肢楊柳，舉動消魂。最可人，小弓鞋，下有羅裙，相襯。還可愛，秋波眼，美目傳神。雖然是，六宮中，許多妃嬪。但為王，三千寵愛，在她一身。（中板）夜夜裏，鴛鴦帳內，同衾共枕。看將來，最難消受，美人恩。實只望，地久天長，當承寵幸。怎知到，安祿山，造反橫行，漁陽鼓，動地來，驚破了霓裳，仙韻。王無奈，携同妃子，萬里蒙塵。有誰知，路經馬嵬，六軍心憤。齊說道，這場大禍，都是為着貴妃一人。口聲聲，要為王，賜她軍前自刎。若不從，六軍不肯用命，那時節心如刀割，真果是難捨難分。望塵頭，又只見，敵兵追近。王無奈，紅羅親賜，嗚呼一命玉碎，珠沉。從此後，黃土壠中，長埋金粉。問一聲，楊妃子，何日得返香魂。越思想，又怎不令人長恨。（過板）又只見，空階黃葉，落紛紛。雁陣驚寒，霜露冷。有誰人，今夜共聯衾。白首宮娥，霜滿鬢。西宮南苑，寂無人。最怕秋風，吹陣陣。何堪細雨，近黃昏。唉！腸斷幾回，有誰人過問。（收）撩人愁恨，最怕是殿角鈴聞。」

此曲後來的朱次伯也曾在這支曲中學了幾個腔，在《芙蓉恨》「憶美」曲中唱出，可知此曲確有佳點，是金山炳得意之歌。

二九七　仙花法演林黛玉戲中的 《瀟湘琴怨》曲

　　粵劇花旦演《紅樓夢》戲，是由仙花法始。仙花法是清末的最佳花旦，化雄為雌，粉墨登場，聲色俱佳，所以最受當時的戲迷歡迎。他的捧場人物，多是文人雅士，這輩人認為他最好演《紅樓夢》中的林黛玉戲，因此，便常常對他說出林黛玉的身世與賈寶玉的戀情。仙花法聽來，也認為極合自己的戲路，於是便決定演黛玉戲。更請文人替他撰「葬花」、「焚稿」、「歸天」等曲，這些曲至今猶有歌手拾唱。但還有《瀟湘琴怨》[①]一曲，是他的名曲，現錄於下，以免失傳。

　　「（二流）秋色裏，月明中，晚涼如水。步閒階，花〔弄影〕，掩〔映〕迷離，捲珠簾，倚闌干，徘徊不語。一陣陣，寒風起，

[①]　有關《瀟湘琴怨》一曲的內容及演唱者，一九六五年六月十三日《華僑日報》作者回覆讀者來函有以下補充材料，茲轉錄於下：「仙花法是清末名花旦，他以演林黛玉戲獲得當時觀眾歡迎，除黛玉戲外，《狡婦屙鞋》、《再續紅樓》也是他的首本好戲。這些曲本，都是從手抄本得來，『琴怨』一曲，也是從手抄本抄出，因這支曲是與名曲同在一起的。足下說非他所唱，是呂君所唱，這種是非，本無足論，至云是外界人所撰，沒有真的撰者姓名，也很使我懷疑，這事是最易明白的，有暇當訪呂君一問，到底是誰之作。就算錯了，也不會貽誤將來的，若論是非，僅董小宛與董鄂妃事，至今猶未能證明是一是二，而且前人筆記，同是一事，也各有所記不同。感舊是我的感舊，人言之，我聽之，寫成如此而已。」

露濕羅衣。（慢板）倚畫欄，對秋光，顧影自憐，誰惜紅顏，命鄙。撫綠綺，悶吟哦，秋風洛葉，惹起我無恨，幽思，歎奴生，遭不幸，椿〔萱〕，去世。遺下了，弱質寄風塵，多愁多病，難免飄絮，沾泥。此一身，托無人，幸遇外婆，憐惜。提携撫養，感她一片，慈悲。宿華堂，衣錦繡，姊妹相稱，好比同諧，連理，綺羅中，風月景，世情如紙，豈能長日，相依。到頭來，春盡花殘，怕只怕玉〔容〕，無主。幸虧得，怡紅公子，與日同〔餐〕，晚同〔聚〕，好比鴛鴦一對，惹我，懷思。〔賈府裏〕，聚羣芳，金釵十二，都是爭妍，鬥麗。但不知，外祖母，心猿馬意，相屬，於誰。婚姻事，口難言，虧我有心，無力。又恐怕，明珠落在他人手，拚將一坯黃土，葬卻，蛾眉，芳艷質，歎無緣，孤負了才華，蓋世。越思想，暗魂消，累得我〔病骨〕，支離。不盡徘徊強轉紅綃，帳裏。（滾花）愁腸一縷，恨如絲。孤燈獨對，難成寐。星河耿耿，夜歸遲。春恨新愁，空自縶。（收）羞花容，閉月貌，卻為伊誰。」

　　此曲是二黃腔，與「葬花」曲不同，「葬花」是梆子腔。《瀟湘琴怨》曲詞，以乎是撰「葬花」曲的作者所寫。因其中詞句，類似「葬花」曲一般的筆調。不過，二黃句中有幾段甚難唱的，如「又恐怕，明珠落在他人手，拚將一坯黃土葬卻，蛾眉」等句是也。

二九八 新白菜喜演詩人戲
有「詩人武生」稱

　　粵劇武生一角，在以往來說，名角甚多，在四十年前最紅的有公爺創、外江來、金慶、東坡安、金玉、新白菜等輩。武生的扮相，武戲的要有名將風度，文戲的要有名士的溫雅。台風必須多姿多彩，出場時才能得到觀眾歡迎。武生一角演技與唱工，一定要雙全，才可以在名班掌正印。在當時各項角色的人工來說，武生亦不弱於小生花旦。因為武生是重要角色，文場武場的戲相當重要。

　　當日的武生能唱的，在戲迷評論，以東坡安特佳，不過其他的武生，也是能唱的多。新白菜唱工與演技，當日的戲迷，曾稱雙絕，所以新白菜能在各班「人壽年」充掌正印，歷數載之久，新白菜擅演白袍戲，飾老〔角〕時，演諫君戲為第一，他是高個子，瘦削身裁，粉墨登場，便儼然宰輔矣。

　　新白菜夜場首本戲，最著的是《琵琶行》與《李太白和番書》兩劇特好，這兩本戲都是唐代詩人戲，也是粵班有名的首本戲。《琵琶行》這本戲，〔本〕是公腳戲，末腳貫也曾演過這本戲，得到成名的。《太白和番》是武生新華的首本，也是他在最紅時作為首本名劇的。

　　新白菜偏愛演這兩本戲，當時的觀眾對他所演這兩本戲，因他唱得好，所以便愛顧之。據和他相識的人問過他，何以偏要

演這兩本戲，是不是覺得這兩本戲的曲詞佳乎？新白菜的答語，謂《琵琶行》是白居易之作，粵劇編此，卻喜其有演有唱，能寫出詩人的心情也。此劇曾與花旦肖麗湘合演過，一演一唱，充滿詩意。新白菜雖是武生，但他扮相，比末腳好，能把白樂天的風度表演出來，肖麗湘演商人婦也精彩絕倫。「人壽年」的齣頭戲，這本戲最受歡迎。「和番書」一劇，新白菜明知是新華首本，但他仰慕詩人李太白的風流倜儻，也拾而演唱，且要與新華一賽，看看誰高誰下。他演這本戲，也得戲迷爭顧，這本戲是與花旦揚州青，男〔丑〕機器南合演的。可惜這時還未有佈景，假如有佈景，這兩本戲更有可觀矣。新白菜喜演這兩本詩人戲，班中人因此都稱他為「詩人武生」。

二九九　靚昭仔《情劫哭棺》曲
文武耀拾唱成名

靚昭仔與靚昇仔 [①] 是親兄弟，為飛天來之子。童時習藝，兩兄弟七八歲時即落班登台，以小武姿態上演，極得觀眾稱賞，長成後，靚昭仔能唱，改作文武生，走埠歸來，適黎鳳緣之劇學研究社成立，他即加入為社員，每日都來社中坐談，黎鳳緣以他有意組班，便替他定人，以因他在金山時，曾拍了一場龍虎鬥的電影，便教他加入戲中演出，以為新的綽頭。以他資本不多，不能成立大型班，故以中型班出現，花旦為小絳仙，又聘林坤山為台柱，並替他編了一劇，戲甌為《情劫》，這時的粵劇，猶未有加入小曲及南音混在梆黃中唱出，其唱風一如朱次伯的《芙蓉恨》，仍分開梆子二黃來唱，曲詞仍取材「憶美」《夜吊白芙蓉》的腔調，以為劇中的主題曲。

這時的粵劇，雖有佈景，但劇曲未有全套寫作，每劇只選三兩場大戲作曲使老倌獻唱而已。而且這時的場數，最少仍有十餘場，不如今日僅得四五幕戲，所以一到要落幕佈景時，便有幕外戲演唱，演唱至佈妥景，才入場起幕，演出有實景的戲。

《情劫》一劇，由黎鳳緣手編，於打鬥的場面，即加入電影一幕，粵劇有此，也算別開生面，當時頗得觀眾驚奇，故此劇在

① 昇仔：一作「升仔」，互參第二二六篇。

省港演唱，頗收旺台之效。關於《情劫》的曲詞，是我所撰，主題曲名為「情劫哭棺」，此曲曾刊登於《戲劇世界》。此曲的造句，有段長句二黃，但與後來馮志芬所撰給薛覺先所唱的長句二黃不同。靚昭仔唱來，腔新韻妙，不讓朱次伯之《夜吊白芙蓉》專美。因此頗得石塘歌姬喜而拾唱。

其時，適省港茶樓附設之歌壇初創，歌伶文武耀，要向歌壇活動，由周瑜良帶引到歌壇獻歌，周瑜良即以《情劫哭棺》一曲，授與文武耀。文武耀善平腔，對此曲唱得不錯，一經在歌壇唱出後，便成名曲，與郭湘文之《相如憶妻》一曲，皆獲顧曲者歡迎。這時昭仔所組之班，因資本不足，以無法演下去，兩個月後便輟演，昭仔亦接得外埠班又粵去，但「哭棺」口曲，昭仔曾灌唱片，以慰歌迷。

三○○　小生聰與蛇仔生鬥唱板眼龍舟

　　小生聰在當年的生角中，可算得是小生之王，因他演出的戲有戲味，唱出的曲有情緒，他雖然是總生喉底，但他用鼻音唱出，腔韻特別悅耳。這時雖有白話曲，不過仍有國語音，所道的白，也是一樣。阿聰因酒瘋問題，便與花旦王千里駒分班，他轉隸「國中興」班，武生為金慶，小武為靚耀，花旦為小晴雯、一定金，男丑為蛇仔生。蛇仔生由南洋回，以唱工得到戲迷歡迎，首本戲卻是《瓦鬼還魂》。

　　「國中興」也是寶昌所組的名班，所演的戲，除五大台柱的首本舊戲，仍聘編劇者編演新劇。這時的開戲師爺，除花旦蛇王蘇（即梁垣三），便算張始鳴（雷公）了。張以編《蔡鍔起義師》而名，因「福萬年」班開演此劇後，戲金突然加倍，所以各班，也爭聘他開戲。他在「國中興」曾編過若干本新戲，如《火燒陳塘》、《岑春煊槍決軍官》各劇，都是十分賣座。他應「國中興」之邀，即開了一本偵探戲，與小生聰、蛇仔生作主角，這部偵探戲，是福爾摩斯的，劇名《毒藥針》。他因為編劇忙，對於寫曲，便要請人撰寫，此劇的曲，便是我手寫的。當時的劇本，既沒有佈景，劇也不是全部曲，因為戲場仍在二三十場之間，每本僅得三四場大戲，餘外俱是「濕霉」戲也。這部偵探戲，既是取材料於福爾摩斯，當然福爾摩斯這個主角，是由小生聰充當，助手華

生則由蛇仔生飾演。不過，服裝仍用戲服，並未有另製西式戲裝。小生聰與蛇仔生扮乞兒偵探一場，最多戲做，而且又最多曲唱。因聰與生也喜歡唱新曲，所以我便寫了兩支廣東的曲給他唱，一支是「板眼」，一支是「龍舟」。

　　小生聰唱的是「龍舟」，蛇仔生唱的是「板眼」。在乞食這〔幕〕，作沿途唱「蓮花落」①般唱出。本來蛇仔生是雜角，唱「板眼」必〔動〕聽，而且他又有聲，他以為必好聽過阿聰，怎知，小生聰撚〔正煙〕喉，把「龍舟」唱出，十分有趣，博得全場掌聲，而蛇仔生〔唱出〕那支「板眼」反覺失色，喝彩聲雖有，但終不及阿聰唱「龍舟」的掌聲多也。這兩支曲極趣，可惜未有保存，不能錄出，以為愛好粵曲者看看了。

① 　蓮花落：乞丐行乞時所唱的歌曲，常以「蓮花落，落蓮花」為尾聲。

三〇一　陳醒漢演《寶玉哭靈》 不弱於薛覺先

古腔粵曲，不是不可聽的，雖然粵曲有新趨向，時至今日，偶然聽到一支古腔粵曲，也覺悅耳，未必一定每支粵曲都要有小曲時代曲及各種曲調加入梆黃裏唱，才覺新鮮。本來梆黃腔在粵曲中是最美妙之腔，歌唱得好，自然令人爭聽，當日的《寶玉哭靈》一曲，所以到現在，猶得周郎稱賞，當年朱次伯亦以演唱這支「哭靈」曲而得到名滿藝壇，使當時粵劇生色。朱次伯是用平喉唱舊腔，而且他對於這支曲，也能將曲意表現出來，正所謂有唱有做，使到男女戲迷，同聲說舞台上的是再世寶玉。

朱次伯演唱這支「哭靈」曲時，「寰球樂」班中，薛覺先正隨着新少華學藝，對於朱次伯唱這支「哭靈」曲，歎為絕唱，因而仿其腔調以唱，效其神態所演，及後在「人壽年」落鄉演第二齣戲，竟演唱此劇，名乃潮起，因當時落鄉演戲，仍要演到天光才散場，所以頭場首本戲曲由各台柱演畢，繼續的便由未成名的戲人演出，薛覺先時為該班拉扯，因此便有機會演唱這本「哭靈」戲。薛有戲劇天才，據當日戲迷的評論，說他演唱「哭靈」戲，還比朱次伯有過之而無不及。從此便得千里駒、靚榮看起，願與他同場合演各新劇，千里駒還特別叫編劇者陳鐵軍開一本《三伯爵》給他演唱。

薛覺先以「哭靈」而博得觀眾歡迎，但其與朱次伯同班的拉

扯陳醒漢，對朱次伯的「哭靈」戲也向朱學習。陳醒漢是演《山東響馬》飾廣東先生的蛇仔旺之子，他繼着父志，童年便入梨園習藝，他的歌喉不俗，扮相亦佳，他在「寰球樂」為拉扯，新班即轉入「祝華年」為丑生之副。因此他也有機會，試演「哭靈」此劇。果然唱出，又得到女戲迷輩爭聽，陳醒漢於是便得抬頭。新班由張始鳴定他為「大寰球」班正印丑生，與何少榮不分正副。這班花旦是新蘇蘇，小生是太子卓。在落鄉時，陳醒漢便與新蘇蘇合演「葬花」與「哭靈」。他唱這支曲，一演一唱，果得觀眾好評，說他唱此曲不弱於薛覺先。可惜陳醒漢欠得班債多，新班迫得走埠，以後便無聞焉。

三〇二　金慶靚耀《舉獅觀圖》演唱並佳皆妙（上）

　　當年「國中興」班，算是名班之一，武生金慶，小武靚耀，小生阿聰，花旦小晴雯、一定金、小娥，丑生蛇仔生、駱錫源。這些角色，都是名角。這時的粵劇，雖已趨新，但武生小武仍喜演舊劇，所以他們的日場正本戲，仍是演唱舊日名劇。因為他們仍喜唱舊曲，我在該班編劇，曾與金慶研究過粵曲，據金慶仍認為，舊腔舊韻為佳，因為舊腔簡潔，舊韻沒有閉口音。他拿出他的手抄本，給我觀摩，並說出他的首本《舉獅觀圖》曲，用的是「來哉」韻，小武唱的是「欄板」韻，都是開口音。而且一場曲的韻，不必同用一韻。我細看之後，也不與辯。當他和靚耀在日場演唱這本戲時，我則在虎道門後，看二人演唱《舉獅觀圖》這場戲。果然演唱佳妙，茲把《舉獅觀圖》的對答曲寫在下面，使作曲者得以研討和參考。

　　「（小武二黃慢板）小英雄，在書房，心中不安。到不如，出府門，解解悶煩。府部外，豎旗杆，高有數丈。牆壁上，寫的是，兵部大堂。大街上，眾百姓，來來往往。為求名，為求利，求名求利，各走一方。來至在，府門口，抬頭觀看，抬頭觀看。（轉二流）又只見，府門前，這一對玉石獅子，擺列兩旁。前朝中，有一個楚項羽，力能鼎扛。逞豪強，你來看本少爺，把石獅來來舉上。舉起了，石獅子，擺在一旁。耳邊廂，又聽得，頭鑼聲響，

（介）一定是，老爹爹，回轉府堂。（武生二流）朝罷了，回轉府內。思想起，不由人，珠淚盈腮。只可歎，薛門中，遭變大。一家人，死得個個屍不全骸，來至在，府門前，用目觀看，又是見石獅子擺在門外，（轉二黃慢板）休提起，薛家門，冤仇，太大呀啞，唉！罷了我的乖，罷了我的乖乖兒你要起來。不由得，老徐策，珠淚，盈腮。兒要問，祖先堂，宗親，歷代。坐一旁，聽為父，細說，出來。兒不是，我徐門親生，後代。兒本是，薛門中，一個小小，嬰孩。兒的父，名薛猛，鎮守河陽，外塞，兒的母，馬夫人，可算女中，將才。千不該，萬不該，是兒的父，不該。為甚麼，修書信，命薛剛，轉來。兒爹娘，在堂前，把壽，來拜。慈母愛兒，把酒，來開。酒醉後，闖出了，遼王，府外。酒醉行兇，闖出了禍來。萬歲爺，在龍樓，被他，嚇壞。太子爺，紫金盔，打落在，塵埃。探花郎，張定容，被他打壞。御果園內，又打張台。張台賊，奏一本，唐王寵愛。要將你，薛家門，大大小小，老老少少，三百八十七口跪的在御階。只可憐，那忠良，沒了後代。沒了後代。（二流）為父的，才將你，抱轉回來。幸喜得，長成人，英雄還在。（收）必須要，冤仇相報，滅卻張台！」

按：因原報專欄篇幅所限，《舉獅觀圖》唱詞原分成兩部分上下兩篇刊登，今經編
　　者重組，把唱詞合拼成完整段落。

三〇三　金慶靚耀《舉獅觀圖》演唱並佳皆妙（下）

　　這場《舉獅觀圖》，在當時的粵劇，算是名劇，凡武生小武，都能演唱，當為首本，不過，也有演唱好與不好。凡武生小武能唱的，必唱得好，能演的必演得好。因為武生唱這支曲，雖然是二黃，但句中的「罷了我的乖，我的乖乖兒呀」，那個腔是這支曲才有，所以後來的戲人，都稱這個腔為「舉獅觀圖腔」，簡稱「觀圖腔」。以後的撰曲者，要用這個腔給戲人唱，便要撰成這樣的句子，戲人才會依着唱出。否則，便難唱出了。

　　金慶是當時有名武生，歷隸名班，以唱工著於時，他的最佳首本，就是《王佐斷臂》與《舉獅觀圖》。「觀圖」一劇，各班多作日場正本戲，但金慶則僅演「觀圖」一場，改為夜場齣頭戲。在當時的戲迷聽他和靚耀唱這支曲，都一致加以好評，越聽越有味，不比現時的聽眾，都作催眠曲聽，認為二黃太長，聽來會厭。往時聽曲的周郎，因為尚沒有新腔聽哩！

　　金慶是個舊頭腦的戲人，他對於新劇的曲詞，總是說不順口，怎比得古曲那麼好唱。因古曲俱屬國語音，不是廣爽音，用大喉唱出，通暢得多，應高則高，應低即低。所以金慶對於新戲，絕不起勁，沒有戲給他做，他也不爭，有的話，他也不唱新曲，只用排場戲的戲曲而已。當時武生，多不趨新，實不僅金慶一人也。

三〇四　新華蘭花米《貂蟬拜月》
　　　　是最佳首本（上）

　　當日粵劇中興後，武生新華特別走紅，他演唱俱工，與花旦蘭花米合演的《蘇武牧羊》（《猩猩女追舟》）是最受當時的戲迷欣賞，故凡演這一本戲，不論在何地演出，都是爆棚的。蘭花米為當時的最美麗的男花旦，他與新華合演的戲也多，《貂蟬拜月》這本齣頭戲，也是二人在夜場戲常常演唱的，「拜月曲」為當時的戲迷所稱的，各書坊也有木刻版刊行，刻明為「新華原本」。這支古腔粵曲，值得介紹，抄錄於下：

　　這場拜月曲，卻是演唱，不是清唱，當然在唱此曲時，武生花旦，皆有做手及加入白口，不過，當時抄錄這場「拜月」戲，只盡錄其曲，而不抄其白，更不將介口寫明而已。新華飾演王允，故戲匭亦為「王允獻貂蟬」，雖是新華首本，及後的名武生，也常常演出，如新白菜、外江來輩，也曾演過此劇，所唱的曲，一如新華所唱，僅略減數字或加數字吧。

三〇五　新華蘭花米《貂蟬拜月》是最佳首本（下）

「（花旦梆子首板）〔譙〕樓中，傳玉漏，初更鼓定。（中板）煙籠翠袖夜無聲。悶對着菱花愁理鬢。晚妝樓上月才明。（過板）實可歎，國祚微，君威不振。奴主人，為國事，晝夜勞形。只見他，不語不言，茶不思來，飯也不進。愁眉雙鎖淚盈盈。恨奴奴，身是一個女流，難為國家來效命。執不得干戈，扶不得社稷，從戎無路，請長纓。今夕中秋良夜景。悶對着嫦娥，禱告一段，衷情。行近了花陰，備陳酒茗。（介）從容斂衽叩神明。（武生中板）讒臣董卓專權柄。豺狼當道壓當今。百僚束手無計定。素餐尸位在朝廷。下官素秉忠良性。怎忍見銅駝荊棘，亂叢生。恨只恨，無人請劍，誅奸佞。虧煞我，一木難支大廈傾。憂國憂民，終日裏徒悲悶。倒不如花園散步，解愁城。度迴廊，穿曲徑。唧唧寒蛩徹耳鳴。斜倚在闌干，觀夜景。（過板）又聽得，風吹環珮，響東丁。月明林下，像有一個美人影。待我潛藏花下，看分明。（花旦中板）長臥朝庭三千甲。可惜人間萬里情。（八板頭）（唱柳青娘調）稽首忙告稟。惟願三光鑒聽。保佑國安寧。海晏與河清。也不枉奴主秉忠心。早早國安寧樂太平。（武生梆子慢板）董太師，亂朝綱，又是虎狼，成性。又何況，有呂奉先，是他的一個，螟蛉。（花旦唱）我老爺，秉國政，文武，袖領。負奇才，施經濟，可保，清明。（武生唱）心有餘，力不

逮，難與，爭競。無奈何，才用着，傾國，傾城。（花旦唱）受主恩，如山重，難以，報稱。赴湯火，迎鋒刃，雖死，甘心。（武生唱）一青衣，存忠義，真果是令人，欽敬。上前來，待我將計策，囑咐，你聽。（中板）他二人，原本是，酒色如命。又何況，你有一副花容月貌，又是一笑傾城。溫柔鄉，任是英雄，也迷本性。風流陣，猛將軍，也壞前程。楚項羽，力拔山兮，蓋世英雄，只為虞姬自刎。那吳王，為着一個浣妙女，就把家國全傾。我把那，連環計，安排已定。你此去，於中取事，如此如此，管教他自相殘殺，父子無情。巧機關，須要牢記緊。牢記緊。方顯得，你是一個天生尤物，賽過了一十三篇戰策，百萬雄兵。（花旦唱）董奸賊，他原是，全無本領。不過是，自尊自大，自驕矜。呂奉先，雖然是，力能扛鼎。也是個，無謀之輩，恃勇橫行。奴此去，運奇謀，料能制勝。管教他，虎狼爭肉，自喪其身。任他是，兔狡狐疑，也須投網而進，何難一矢貫雙鷹。把烽煙，來掃盡。來掃盡。奴奴寧願，花殘玉碎，雖死猶生。（武生唱）女流尚有鬚眉性。羞煞我男兒自負名。留傳青史千秋證。（花旦唱）飄零紅粉一身輕。為國鋤奸承天命。與民除害仗皇靈。（武生唱）虎穴龍潭須謹慎。（花旦唱）誰云有志事難成。（武生唱）從此山河可再奠。（花旦唱）從此笙歌樂太平。皇圖鞏固同歡慶。（合唱收）錦乾坤，又只見，日月重明。」

按：因原報專欄篇幅所限，《貂蟬拜月》唱詞原分成兩部分上下兩篇刊登，今經編者重組，把唱詞合拼成完整段落。

三〇六　戲班有兩個聖人
　　　　兩個都是丑生

　　粵劇老倌，以前皆重伶德，雖屬優伶，讀聖賢書甚少，但他在稚年時代，即入梨園，拜師習藝，在江湖上演唱，演出的戲，皆是忠孝節義的歷史故事，或民間故事，效優孟衣冠演唱，使觀眾看時，都有良好的感覺。所以角色，也分好歹。凡為正印的，悉演忠良之戲，所〔有〕三幫小武、三幫花旦、六分、拉扯等角，才演奸戲。當日的三幫小武、六分輩，乃是演花花公子或盜魁與番王。三幫花旦，則演蕩婦淫娃戲。本來男丑（即丑生）也是諧角，演的應是白鼻哥戲，亦是歹角之一，不過，如當正男丑，也不演奸戲，奸戲全由拉扯演出。男丑雖有白鼻哥之名，但亦非「鋸鼻」[1]之流，演出的都是正派戲，甚少演反派的。惟有女丑一角，才演奸戲，演出的全是三姑六婆戲也。

　　現在所談的是戲班男丑，男丑班稱「網巾邊」，戲迷則稱「白鼻哥」。戲班推陳出新後，始正其名為丑生。當時丑生，扮相古怪，為丑生的戲號，所以有「生鬼」、「鬼馬」、「古老」、「花仔」等等之名。凡有豆皮的老倌，多是當丑生的，故又改「豆皮」之號。當年最著的男丑，以豆皮梅、豆皮桐、豆皮慶、豆皮元這幾個老倌，為最受戲迷歡迎。其中尤以豆皮梅，為最得觀眾爭看。

[1]　鋸鼻：演員以食指或摺扇在鼻唇之間橫向抹動，動作猥瑣，有色迷迷的意思。

豆皮梅這個白鼻哥，善演長衫戲，亦儒亦雅，不以鬼馬「攞嚦頭」。他出身原是當總生，由南洋回，才改白鼻哥。可是他做工自然，能為嘻笑怒罵之口白，既莊且諧，得班主鄧瓜之重用，在「周康年」充正印丑生。所演的戲，都是對社會有益的。他的首本戲《偷影摹形》、《維新求實學》、《劣國稱臣記》各劇，都是他最佳演出。他出台目不邪視，對台下女觀眾，絕不注意，說出的白，也不作雙關語及討人便宜語。因此，班中便有「聖人」之稱。

及後，廖俠懷由南洋隨馬師曾回，同為寶昌所用，在「人壽年」當丑生，這時廖俠懷，乃屬無名，演出之戲，尚無好評，轉隸「梨園樂」後，始漸得戲迷道好，以演《今宵重見月團圓》著譽。隨後做工唱工，一年比一年好，廖俠懷之名乃大揚，才奠定了丑生寶座。他對台下女戲迷，也不注及，在台上只演他的戲而已，所以班中亦有「聖人」之稱。粵劇老倌而有聖人之稱，料不到卻出在兩個丑生身上。

三〇七　貴妃文演《嫦娥奔月》
古裝戲從此吃香

　　粵劇服裝，全是以明裝為戲服，不作漢裝的，所以當時演古代歷史戲，或民間傳奇戲，戲人皆穿明裝戲服，傳說是張師傅「攤手五」這位戲人是反清復明之梨園中英雄，由北方來到廣州，借教戲為名，宗旨是復明的。所以粵劇演出，戲服皆用明裝。

　　清末民初，粵班雖然蓬勃，志士班亦跟着新時代興起，不過，粵劇戲服，仍是明裝。及到「祝華年」班編演《梁天來》，才有清裝戲服，全劇戲人，皆穿清裝上演，為清朝官吏的老倌，也是穿上清官服式登場，紅頂花翎，朝珠譜子，觸目繽紛，這時的觀眾頓感新鮮，這本《梁天來》便由一本編到三本，成為當時名劇。

　　到了民七八年間，女班抬頭，李雪芳演《黛玉葬花》，始有漢裝出現。所謂漢裝，即班中所謂古裝。可是，這種古裝戲服，其他戲人，穿者尚寥寥，明裝依然一樣是粵班的戲服。不過，這時的男花旦，對李雪芳的古裝戲服，均感興趣，要實行改穿，一新觀眾眼睛，不讓女班花旦專美。

　　因為女班為戲迷歡迎，男班幾乎失色，為班主的，都紛紛使所組的班，向外發展，到上海演唱。同時有名的角色，也願赴滬一遊，看看京劇的演藝，得以學習。貴妃文、余秋耀、新丁香耀這幾個男花旦，也曾隨班到上海演唱過。貴妃文看過梅蘭芳的

《嫦娥奔月》，便心焉向往，決定回粵，開演此劇，俾得先聲奪人。因為新」杳耀上海時，也愛《嫦娥奔月》的演藝，可惜他到上海比貴妃文遲，他在「寰球樂」演《嫦娥奔月》也比貴妃文遲了。但貴妃文演「奔月」是個人戲多，橋段與新丁之「奔月」不同，所以貴妃文奔月雖演於前，但終不及新丁「奔月」之可觀。

貴妃文是當年最佳男花旦，歷隸名班，首本戲不少，僅《轅門罪子》，他紮腳洗馬一場，已為戲迷陶醉而大讚了。所以他由滬回粵，即演唱《嫦娥奔月》，所飾嫦娥的戲裝，全用新的古裝，因此，演出之夕，即受歡迎，他演「奔月」這戲後，由此名班男花旦也紛紛改穿古裝上演，古裝戲服，便代了明裝，古裝戲以後就吃香了。

三〇八　羅劍虹由「題四句」起 而作曲成了編劇家

　　四〔五十〕年前，粵劇漸漸改良，粵班戲人，也認定要多演新劇，才有上進，於是各班的班主，對編劇者都十分歡迎。不過當〔時〕編粵劇的人並不多，最著的是梁垣三而已。跟着黎鳳緣、張始鳴輩才出。編劇者班稱開戲師爺，張始鳴以編時事戲出名，開一部《蔡鍔起義師》，便奠定了他編劇基業。他在「福萬年」開這本時事戲後，各班都紛紛隨他開戲，如「頌太平」、「樂同春」、「國中興」各班坐倉，都持着班中的紅柬帖親自來請他。

　　張始鳴一一答應，但這麼多班要他開戲，劇的橋段雖有，但寫曲是一件難題，因為他只長於台詞，寫曲則非專技。他曾走過江湖賣藥，因此便相識了賣曲本的羅劍虹。羅劍虹人皆呼之為「口羅」，亦有呼之為「口眼羅」。他本是一名魚販，但喜歡作歌曲，他何以會作歌曲，卻是由喜歡「題四句」而起。往時結婚仍重舊式，為新郎者，必有案兄弟，案兄弟便有題四句之習俗。由迎娶新娘過門，即景生情，便順口題四句有韻的句子，以作賀詞。羅劍虹最長於題四句，凡有結婚的人，有案兄弟者，他必加入來題，題到出名，不論何處何人結婚，他也被邀參加，題出的四句，當然精彩百出，因此五桂堂書坊舖，便將他的四句刻本版印行，「劍虹題四句」之名便大著。

　　在後他便作了一本龍舟歌，題為「許〔亞有〕歎五更」，這也

是當時新聞故事，也由五桂堂木刻印行。他便拿着這部龍舟歌，親自在將軍〔府〕前、藩台衙門前及河南金花廟前，仕廣場作高檔「跳貝」之走江湖生活（江湖術語，「跳汗」即是賣藥，「跳貝」即是賣書）。劍虹固唱得神化，人人爭買，他便改行幹此，不再作賣魚販了。他跟着又出了一本活版的《古靈精怪》歌曲，內容粵曲也有，龍舟也有，非常諧趣，亦由五桂堂發行，曾出至十數集之多。張始鳴知他能作曲，即請他為助手。隨又使他到「樂同春」開戲，黃種美、余秋耀、肖麗章各名角與他最交好，從此便在他們的班中開戲。如《一戎衣》、《快活將軍》名劇，都是他編撰的。從金山歸來後，他不久就長離人海了。他也算當日有名的開戲師爺之一。

三〇九 樊岳雲小有才當正後
即改充坐倉

　　粵劇戲人，能成名角，當然要有戲劇天才才得到演唱皆工，使到戲迷爭看，獲掌正印，到處都受歡迎，文壇無幸運，劇壇一樣也是無幸運的，粵劇各項角色，不論往時的，現在的，能合戲迷欣賞者，關於演技與唱工，必有可觀可聽。僅以網巾邊一角而言，凡當得正印的，確有出類拔萃的演藝，未必中規中矩的便可以成功與成名。

　　以前網巾邊，全是演諧劇的多，自黃種美有「靚仔白鼻哥」之稱後，男丑也跟着改稱丑生，自薛覺先、馬師曾輩出，才將白鼻哥的名除去，擅演諧戲，也兼演小生戲了。所以又有「文武丑生」之名。

　　往時的丑角，如蛇仔禮、蛇公禮、鬼馬元、水蛇容等，他們演出的戲，全屬於網巾邊戲，而他人不能拾演，雖拾演也沒有他演得妙。蛇仔禮的《耕田佬開廳》、《仗義還妻》，蛇公禮的《兀地》，鬼馬元的《戒煙得美》，水蛇容的《打雀遇鬼》；真是他們的絕招戲，令人百看不厭的。

　　當正網巾邊，一定能挑大樑，擔得戲，才能有好戲演出，博得佳評。所以在當拉扯時，演得好戲，即可升正，否則，始終都是拉扯，無法作主角，擢充正印。樊岳雲這個網巾邊，在各班多年，都是拉扯，轉入「寰環樂」，才當副角。樊岳雲對粵劇，

演出未嘗不妙，惜不能演擔綱戲，他本來是小有才的，對戲場甚熟，唱也唱得幾句，而且還可以寫曲，不過，一演到大場戲，他便失色，諧而不趣，掀不起高潮，他也有自知之明，知道技不如人，只有靠「衣食」而得班主所重耳。何老四曾用過他作正印，但不以擔綱戲給他演，但他不欲濫竽充數，一到新班，何老四組「高陞樂」，他就拋下優孟衣冠，改作坐倉。這時的坐倉，仍然是要穿過「紅褲」的才可充當。他因而勝任愉快，不過，「高陞樂」班運不佳，在省港不受歡迎，下屆新班，便不再起，而樊岳雲的坐倉，也無法安定下去了。

三一〇　蛇仔旺演廣東先生
　　　跑馬一場得名

　　粵劇網巾邊，也是十項角色中最多戲演出的一角，據梨園中人說，為男丑的戲人，在班中幾乎有「芭蕉葉大晒」之稱。因為這個角色，傳是唐明皇做過的，所以梨園子弟都尊重之，在封建時代的戲人，聽說在後台時，大家都要各守崗位，惟男丑一角，就可以自由行動，凡遇戲船泊岸，也要男丑先上岸，還要上台一看，看看有沒有煞氣和災害。前清學台衙門前演戲，火燒戲棚，就早已被男丑發覺觀眾人人頭上有支蠟燭，叫班中人小心提防了。這是迷信的事，現在已不足信，不過，充當網巾邊是當年的戲人最有地位者，戲人到了滿清倒後，地位與聲價才高，脫離了「下九流」這個不美名。

　　當時的男丑，最受觀眾歡迎的，就是演《山東響馬》與周瑜利齊名的蛇仔旺。因為這部戲，周瑜利飾響馬，蛇仔旺飾廣東先生，二人同場合演的戲最多，而且演得可觀，「店房」、「寄宿謀人寺」、「跑馬」幾場戲，真是疊起高潮，只看二人的演技，已經值回票價。所以這本戲在各鄉開演，更得渴戲的人欣賞。

　　蛇仔旺是花縣姓陳的，丑生陳醒漢便是他兒子。蛇仔旺一演一唱，能莊能諧，凡演出的戲，都依照戲路去演，甚少擺烏龍的，而且「爆肚」的「廣爽」白，也不會下流，污人聽耳。他與周瑜利合演這部《山東響馬》戲，在寺門彼此合唱二黃曲，最為動

聽。「店房」相遇，演技各盡其妙。尤以在路上碰到那一場，蛇仔旺跑馬的演出，特別生色。本來行完台跑馬，你走他追，是个會有高潮的。

這場跑馬是象徵的，手執馬鞭，以雙腳為馬蹄，走完台作人追你跑狀，只是動作的表演，試問沒有絕招，又怎會博得觀眾看到入神大喝其彩。因為蛇仔旺的跑馬演技，是他獨運匠心想出來的。跑得疾徐有致，轉動靈活，執鞭牽韁，都有技術，在戲台上跑來轉去，都如騎真馬一般，所以看到觀眾都頻頻喝爛彩。這樣的跑馬法，當時沒有佈景才有得看，現在有了佈景，丑生縱有跑馬演技，恐亦難以施展了。陳醒漢演跑馬戲，也學得乃父雖不十足，亦有九分。一樣得到當時的戲迷稱賞的。

三一一　鄧英開戲成名全靠
區漢扶兩支曲

　　粵劇的編劇者，班中稱為開戲師爺，以前的開戲師爺，必是行內人，因為行外人，是不明白排場，所以難以執筆。粵班未改革前，各班所演的粵劇，全是江湖十八本及大排場戲。對於新戲，各項角色，皆不感興趣，他們雖然有演技唱工，也是中規中矩，便算稱職。所以這時的名角，演得一兩本好戲，他們便能獲得聲價，受到戲迷稱賞。這也難怪，當時的戲人，多是童年便入梨園習藝，由師所教，關於讀曲，他們都是由師口授，自己因識字不多，便懶得讀，免傷腦筋也。

　　到了民初，志士班興，各班也順着潮流，開新戲以增班譽。老倌迫不得已，也要演唱新劇，以博戲迷的歡迎。當時開新戲，以男花旦蛇王蘇所編的最多，末腳貫也有不少戲開過。及後，戲人多與各界人士交遊，朋友中於是便有劇本交出他們演唱，但仍要他們度過場口，乃能上演。行外人開戲，由此日眾。「寰球樂」班，朱次伯改唱平腔後，舊戲《寶玉哭靈》一支「哭靈」曲，朱次伯便唱到成名，該班亦成為省港班之最賣座粵班。

　　朱次伯既成為名文武生，他對於演新戲，更有興趣，而且新丁香耀也是男花旦中最愛演新戲者，因此，便要常開新戲，以增聲譽。朱次伯友人鄧英，他頗有心思，對於編劇，也懂排場戲，且度出的橋段甚新，可是他僅識之無，幾乎寫「提綱」也要人代

筆。對於寫曲，他是不會的。他既與朱次伯為友，便想出《芙蓉恨》一劇，交與他和新丁訂正開演。

劇本度妥後，認為滿意，便要寫曲。當時的新戲，不是全套曲白，有一二場大場戲曲白便可，其餘則由開戲者講戲，各項角色明白此段橋段故事，即可演出，朱次伯要唱新曲，區漢扶在高陞與他相識，他知他能作曲，求他寫兩支，區漢扶答應，寫了兩支梆黃曲，梆子腔的是《藏經閣憶美》，二黃腔的是《夜吊白芙蓉》，朱次伯一唱，即成名曲；鄧英開這本《芙蓉恨》戲，也成了名劇。鄧英能成為有名開戲師爺，班中人都說全得區漢扶這兩支曲的力，鄧英初期所開的新戲，因此也由區漢扶執筆寫曲。

三一二 男花旦未登台前
　　　　最貌不驚人者的幾個

　　粵劇男班，為女角的也是男性，所以當日的男花旦，特別吃香，每年人工，總比其他角色高，因為他們都是化雄為雌，在戲台上演古代美人戲，唱女兒喉之歌的，所以一經成名，戲迷必爭相趨捧，就是當時的女花旦，也不易和他們媲美。在當日而言，宜乎男花旦之聲價，比其他角色高了。

　　凡為男花旦的戲人，多是有子都之姣者，非美少年，便幾難學花旦之藝，登場演唱。在昔日梨園子弟，學戲的都是多在童年時代，當他投師學戲，如是貌如女兒者，師才教他學花旦藝。在學演學唱期中，有色復有聲，學成後，不論上台落台，都富於女性美者。

　　昔日戲班之多，在全盛期中，竟過於三十六班之數，而且全是男班，可見這個時期，男花旦之數，每班七八，合計便有數百名之眾，最著名而掌正印的亦四五十人。這輩有名男花旦，真個有花般的貌，玉般的色。落台後甚少貌不驚人者。在當年最得戲迷稱美的男花旦，如蘭花米、新丁香耀、佛動心、肖麗康、小晴雯、靚文仔、騷韻蘭等輩，觀眾都說他們比原裝女性還有過之的。

　　不過，有若干名男花旦，在易弁而釵，登場演唱時，才覺得有色有聲，觀眾都當他們是真的女人看，但在洗卻鉛華，脫去戲

裝，落台之後，人們遇到，都不知他們是正印的男花旦，猶以為他是打武家或尋常的其他角色。

肖麗湘便是其中之一，因為他于思滿臉，入於人的眼裏，又怎會知他就是鼎鼎大名的男花旦。在「周康年」當正的淡水元，也是深睛突額，肌膚粗黑的，但他裝身登台演唱，他便美麗無匹，真是出人意料之外，竟是迷人的男花旦。「國中興」的第二花旦，隨後也曾在其他班當正的一定金，也是在落台時，一個粗醜少年，只是生得雙眸剪水 ① 而已。還有一個由武旦轉為正印花旦的絮腳勝，他登台演絮腳戲《斬四門》、《大鬧能仁寺》，他真是身輕似燕，貌美如花，可是落台後，坐在紅船中，手執大碌竹的水煙筒來吸生切煙，那又怎會知他是個有名的男花旦，猶以是六分頭耳。可見當時的男花旦，這幾個在未裝身前，卻是沒有女性美的。

① 雙眸剪水：形容眼睛清澈明亮。

三一三　當日粵劇兩本最佳的盲戲

近日電影戲劇，自日本《盲俠聽聲劍》收得之後，跟着粵語片又來一本《盲俠穿心劍》，這兩部電影，都是主角演盲戲，而使影迷稱賞的。因此，偶然憶起當年粵劇，也有兩齣盲戲，是最得當時戲迷讚為好戲的。這兩部盲戲，一部是網巾邊姜雲俠的《盲公問米》，一部是正印男花旦小晴雯的《扮盲妹偵探》，這兩個角色演出這兩本盲戲，相當可觀，劇情曲折，演唱俱佳。

姜雲俠原是「優天影」志士班劇員，充當男丑，他是讀過書的人，自少便愛好戲劇，所以他一登戲台，就聲價十倍，加入大班，即在「祝華年」當正印網巾邊，蛇仔利則為其副。姜雲俠演唱，莊諧並妙，與原班的白鼻哥不同，因為他演出的諧劇，雅而不粗，另有一派演風，所以班主也讚好戲。而且他演出的戲，都對於社會，有所諷刺的。《盲公問米》一劇，就是他的首本，他扮盲公，神氣十足，與當時的占封算命的盲公無異，描寫出這種盲人欺騙迷信神權的無知婦女，還乘機調弄婦女，遂其色心。他演這本戲，除花旦外，便與蛇仔利合演，每場演出，合情合理，一舉一動，都令到觀眾笑刺肚的。所以後來有幾個白鼻哥，也執來演唱，但卻沒有姜雲俠那麼出神入化了。

男花旦小晴雯，當正後，喜演新劇，他雖然非讀書人，惟有戲劇天才，而且生得漂亮，故有「艷旦」之稱，他登場演出的女兒態，為當時觀眾最讚者。在「國中興」當正時，他的首本，除

《梅簪浪擲》，便是《扮盲妹偵探》了。她扮盲妹也極神似，為以前花旦未嘗試過的。故他演來，最為逼真。這本戲也是針砭社會的戲，橋段曲折得入情入理，戲迷看後，都能深留印象，都說她成個盲妹型，非與盲妹常常接近，必沒有如此演出。

粵劇盲戲，以男丑姜雲俠，花旦小晴雯演的最佳，其餘的喜劇，則甚少上演，所以當日「祝華年」夜場戲《盲公問米》，「國中興」夜場戲《扮盲妹偵探》，都成為該兩班的名劇，每台都有演唱。《盲公問米》則在前，《扮盲妹偵探》則在後，為當時粵劇盲戲之佳作。

三一四　最傾動戲迷的
　　　幾位美艷男花旦

　　粵劇男花旦的時代，男花旦的聲價，還比女花旦高出數倍，登場演唱，演技唱工，女花旦都沒有男花旦這麼精彩。本來女花旦是原裝的，不同男花旦偽裝的，照例演出的戲唱出的曲，應該要勝過男花旦的，但在這時的女花旦登台演唱，總不比男花旦受到戲迷熱烈歡迎。當時的戲迷，總是愛看男花旦演唱，不喜歡看女花旦演唱，所以當時的男花旦總比女花旦吃香，究其原因，自然是男女戲人，禁止同班，所以男花旦有色有聲，就會得到戲迷欣賞，幾認男花旦為女兒身也。

　　每一班的角色，只有男花旦是易弁而釵扮女人，其次則為正旦、夫旦、女丑這幾個角色是扮中年或老年的婦人而已，除這幾項角色外，所有都是男性演出，男人演男人戲，當然可觀。所以男花旦演少女或少婦戲，演技唱工都妙，自然演得維妙維肖，會受戲迷的稱好了。反之女班，除花旦，正旦等外，其餘都是演男性戲的，女戲人演男性戲，無論如何，都有點不類，總沒有男演員得威風英氣。所以連帶女花旦也失了色，使戲迷們趨看男班，不看女班。使到聲色俱美的女花旦，要走埠以求華僑戲迷趨捧了。因為南洋金山各埠，都是許可男女同班的，故易於抬頭的。

　　回憶往昔粵班的男花旦，能掌正印的，他們的聲色，一定無瑕可疵。因為他們一飾演女主角登場，自不然美艷如花，一顰一

笑，一舉一動，都像女兒那麼嬌媚嫻淑，戲迷見到，都認為他們是大家閨秀，名門淑女，在看他戲時，是沒有想到他們是男扮女裝出場的。

　　在當日的男花旦羣中，雖然個個都充滿女性美，但仍有若干個為這時的戲迷，稱為最美艷的男花旦者。一個就是演《猩猩女追舟》的蘭花米，一個就是演《水浸金山》之紮腳文，一個就是演《貂蟬拜月》的靚文仔，與在「人壽年」為千里駒之副的騷韻蘭，「優天影」志士班的鄭君可。這幾個男花旦，真是美艷無倫，落台一樣是雪膚花貌的。最後還有新蘇蘇、李翠芳等輩，一樣是得人稱為最美麗的男花旦者。真是原裝的女花旦也不容易和他們媲美。

三一五　新蘇仔演丫環戲為男花旦中最有名

　　男花旦演戲，真是有他們的絕招，能令到戲迷顛倒者。往時因為禁止男女同班，所以凡屬女角，都是男扮。因此就不能不用男花旦了。男花旦的聲價，比其他角色，是特別高的，當戲人學戲時，如果有女性美的，其師必使之習花旦藝。據傳習花旦藝的戲人，每日必要學花旦聲，必要學花旦台步，更有謂在行動時，必要夾雞蛋，或夾米升，才能得到擺口淡定，扭扭捏捏，女人身型，但這都非事實，只要腳尖對着腳跟來行，便可以學得花旦台步了。所謂「行三步，扭兩扭，望吓前望吓後……」這段話，亦未嘗無理，就是女花旦在初學戲時，也要如此的。至於歌喉，是天賦的，假如旦喉得到天賦，自然會唱得像鶯聲一般，不過學習旦喉，仍要嗌聲，為要唱得口形可觀，還須對着鏡子來學唱。總之學花旦演唱之藝，師當然從旁教授，仍要自己有花旦戲劇天才，乃可得到成名，受到戲迷歡迎。

　　從前的男花旦，如能當正印，他演的戲都是端莊嫻淑，像是名門閨秀，一顰一笑，都是千嬌百媚，使觀眾不會作他是冒牌的女人看的。以前最有名的男花旦，有因演喜劇而名，亦有因演悲劇而稱者。有善演閨女戲，有善演少婦戲，更有善演丫環戲。若長於演蕩婦戲的，多是難擢升正印，只配做幫花而已。

　　說到男花旦演丫環戲而「紮」起的，要算新蘇仔了。新蘇仔

雖是男花旦，他易弁而釵時，真是可稱得不高不矮，不肥不瘦，嬌小玲瓏，楚楚可憐。他在學習花旦藝，必先充當馬旦，做線髻丫環，線髻是不包頭的，也不唱的，只是「企洞」，藉此學習而已。新蘇仔做線髻丫環，已得同班稱，所以不久，就做大梅香了。在做梅香戲時，一演一唱，班主也說他必起，寶昌便買為班仔，使他在「人壽年」做第三花旦，這是民初的時候。他在各劇中，多是扮梅香，他活潑伶俐，他於是對演梅香戲，特別美妙，每出場演唱，觀眾必讚，坐倉便使他做梅香戲，以悅戲迷之視。他與白駒榮合演《金生挑盒》一劇，他的聲價頓增，戲迷都讚他演「妹仔」戲好，他為投戲迷所喜，以後自己的首本戲，也扮梅香演出了。

三一六 蛇王蘇是戲人中最求
進步之一人

　　以前的粵劇伶倌，除登台演唱之外，對於戲劇進展的問題，是沒有一點掛在心上，他們雖然做了正印老倌，他們一樣是不知自己是有戲劇天才，才有這般造就。對於戲場，雖然有研究，也不外自己的戲多戲少問題而已。因為當時粵班環境，老倌們卻在守舊，但演出能中規中矩，他們的正印地位，便不會搖動，班主自然聘用，戲迷自然稱賞，每年人工，只有增加，沒有低減，除非是過了氣，才有不為班主所重，戲迷爭看，所以老倌一走下坡，便要到外埠去賣藝，以維衣食。

　　大老倌飽食終日，粉墨登場之餘，一樣無所用心，只返落紅船，睡倒位中，吹鴉片煙過日，或者賭錢為樂，在戲劇方面，甚少力求進步，加意改良的。能肯向上進，改良戲劇者，僅有一個男花旦蛇王蘇而已。蛇王蘇充當正印花旦，班主讚賞，戲迷歡迎，他一演一唱，是不弱於北方梅蘭芳的，他在清末已經著譽走紅，所演唱的首本戲，在省在鄉，都獲得觀眾好評。他讀書無多，但對戲劇，不斷研討，認為粵劇的排場戲，是應改善的，新戲必須多開，使戲人演唱出來，以新觀者耳目。戲劇是不能永遠守舊，食古不化者。

　　蛇王蘇既然要改良粵劇，他於是就要執筆寫劇本，做編劇人，他的首本戲《閨留學廣》就是他自編自演的。「優天影」志

士班出，他也自組新班，演他編出的新戲。及後退休，他即以編劇為活，他的劇本《蝴蝶杯》就使到靚元亨紅絕一時，《偷影摹形》也使到豆皮梅成名，每年人工超過萬元。他編的劇本，不下數十部，多成名劇。

蛇王蘇開戲，編劇者是用梁垣三他的真姓名，他在講戲時，他以叔父資格，就是正印老倌，也要恭聽。他的編劇者權威，其他的編劇人，都沒有他的巴閉。他在粵班全盛期中，還在八和會館設一間「伶倫師友會」戲劇學校，栽培梨園人材，可惜，獲得他的教誨的人無多，僅有微有名者一譚笑鴻而已。後來因戲班不景，這間戲劇學校也停辦。蛇王蘇在粵劇梨園中，真是一位有進的人物，值得班中人讚的。

三一七　譚蘭卿花旦時代的迷人聲色

　　聽到肥蘭（譚蘭卿）明年實行退休這個消息，便想到她花旦時代的迷人聲色。她剛從金山回港，一同歸來的還有陳皮梅，這對女戲人既青春而又美麗，肥蘭像一朵初開的牡丹花，玉潤珠圓，婀娜多姿。陳皮梅是當丑生的，有男性美，喜作男裝，見者都疑為慘綠少年，不知她是化雌為雄的女戲人。開戲師爺黎鳳緣，說她二人是最佳的搭檔，在金山早著艷名。她二人回港時，同住在「大羅天」酒店（即現在大觀）。出雙入對，可算得梨園的姊妹花。

　　她二人由金山回粵，即應城裏大新天台「大觀劇社」沈大姑之聘，作大觀的有力台柱，與宋竹卿合演粵劇。她二人登台演唱後，果然得到戲迷欣賞，尤其是女戲迷更愛觀她們演唱，「大觀劇社」也輝煌起來，座價也隨之而起，當時有李、鄧兩將軍，因猶未着戎衣，每夜也上天台作戲迷，看譚蘭卿的演技，聽譚蘭卿的歌聲，以遣無聊。幾乎十年如一日，可見譚蘭卿的聲色是如何迷人！

　　譚蘭卿是女花旦之尤者，不獨演技嫻熟，而歌聲尤能醉人，她珠般的歌喉，清脆玲瓏，字字清晰，梆黃腔固中聽，而小曲唱來尤妙。因此她的聲色，即傾動梨園。馬師曾為要移易粵班的演風，不拍男花旦，要拍女花旦，因而認為譚蘭卿是上選之材，假如和她結台緣，演出的戲，必能使戲迷滿意。所以重聘她在

「大羅天」劇團作花旦台柱。

「大羅天」既有女花旦譚蘭卿和馬師曾落力拍演，多唱小曲，於是「大羅天」班在省港開台，必掛滿座牌。演出的新戲，《齊侯嫁妹》、《我為卿狂》、《花天嬌》等劇，都是賣座的。這時戲班雖然不景，但「大羅天」一樣有不少戲迷爭看，為有譚蘭卿之歌聲可聽呢。

及後，譚蘭卿漸漸肥胖，而年齡也漸漸增加，第二次世界大戰結束之後，她便有遲暮美人之感，但她靈感一觸，即轉網巾邊，演丑生戲，果然又獲得佳譽，十年前她又向影壇進攻，成為有名的女丑生。她既然宣佈要退休，便回憶起她花旦時代的聲色，還在使戲迷們陶醉，只是青春易逝，現在想再看她的花旦時代的戲，也不可能了。

三一八　公腳孝是當年粵班的末腳之王

　　粵班的公腳這項角色，在當日來說，也是重要台柱之一，公腳的首本戲，實在不少。公腳班中稱為末腳，幾乎與武生相等，不過武生演武戲，公腳則演文戲。公腳的身型台步，演技唱工，是獨創一格，與其他角色不同，所以有公腳台步、公腳喉的特稱。

　　公腳的夜場首本戲，最著者有《琵琶行》、《謝小娥受戒》、《春娥教子》、《百里奚會妻》、《水浸金山》、《路遙訪友》等劇。從前的《水浸金山》以公腳子牙鎮飾演法海禪師，為最得戲迷觀賞。公腳〔保〕則以《春娥教子》飾演老家人演出特佳，《琵琶行》末腳貫一演一唱，也算不錯。

　　末腳這個角色，扮演的自然是老角，凡劇中的老臣、老家人、老翁都是由他扮演，尤以扮演老和尚是他所長。凡有「受戒」排場戲，都是他擔綱演唱。末腳演出的戲，確有可觀，演出的曲，也確有可聽，不能稱他為閒角。不過粵劇改良後，便要淘汰末腳，所有的戲都由武生代替演出。所〔以〕現在的武生，常有演公腳的戲的。

　　在粵班全盛期中，充當公腳的戲人，也有百人之眾，這時的公腳最紅的要算是「人壽年」班的公腳孝了。公腳孝演這末腳戲，最受觀眾歡迎，公腳孝並不瘦削，是個够健康的人，所以他飾演老人，特別精神，特別活潑。他不獨演技好，唱工更好，唱

出的腔韻，清楚動聽，所以班主何萼樓歷年新班，都是重聘他充當這個公腳角色。就是花旦王千里駒也說他好戲。凡有新劇，他都有份，且有擔綱戲演唱。公腳孝的聲價，為全行冠，他自被寶昌公司聘用後，幾乎未有搖動過，因為他這個公腳，演出的戲是最多姿多彩的，所以年年加人工，公腳的地位，越來越鞏固而安定，使他不會外向。

說到他的首本戲，就是《土地充軍》，他演這部戲，到處都獲得戲迷爭看，獲得佳評。當時「人壽年」班有幾個稱王的角色，「花旦王」是千里駒，「小生王」白駒榮，至於公腳孝，班中人也稱他「公腳王」，因他的公腳戲，是壓倒全行的公腳，而人工亦比其他公腳多數倍故也。

三一九 薛覺先不敢演《馴悍記》 為怕失威

薛覺先的演技唱工，凡屬戲迷都讚。他在少年時，因慕朱次伯的名，所以就跟隨新少華在「寰球樂」學習粵劇。他每日登台偷朱次伯之師，因為他有戲劇天才，三兩個月間，便能飾演書僮，登場演唱。班中人見他有此膽量，都說他將來做戲，必有可觀。丑生樊岳雲對他已有好評，可是班主何老四眼光未能獨到，沒有買為班仔，因此損失不貲，但為班主何萼樓看起，竟買為班仔，在「人壽年」當拉扯。因他做得唱得，花旦王千里駒也對他有好感，開了一本《三伯爵》給他演，他從此便在人名單上有了薛覺先之名，他的演技唱工，亦一年好過一年，更有萬能泰斗之稱了。

薛覺先的首本戲甚多，尤以《璇宮艷史》、《白金龍》、《姑緣嫂劫》、《毒玫瑰》、《胡不歸》等劇，最受戲迷歡迎，即成不朽之作。他的戲路廣闊，扮甚麼角色都像，能文能武，能莊能諧，不獨演技佳，唱亦妙。他的歌喉，悠揚悅耳，有藝術性，歌聲在唱片中，似乎比白駒榮多。說到他的扮相，也比同樣的角色為佳，曾看過他在大集會中演《呂布與貂蟬》一劇，呂布是由各文武生分飾，他是其中之一，「鳳儀亭」一場，是由他飾演呂布，他的扮相，果然壓倒各文武生，可知他的劇藝，確是驚人。

後來他自己組班，坐倉與劇務曾聘用過黎鳳緣、黃不廢。

黃不廢是話劇劇員，在粵班開戲，也算有名，他的《毒玫瑰》開給薛覺先演出，曾震驚全行，稱為最佳的劇本，使到薛覺先班盤滿缽滿。當黃不廢做坐倉與劇務時，為要使台期無缺，得在省港縱橫馳騁，於是搜羅新劇，以增班的聲譽。所以編劇作者，都紛紛交劇本或本事給黃不廢，使他審定，獲得演出，曾記在廣州海珠戲院演唱期中，有一編劇者，交到一本戲與黃不廢手上，這本戲的名是「馴悍記」，是莎士比亞的名劇，橋段曲折，大場戲不少。黃不廢也認為可以開演，假如演得好，必有高潮，可使戲迷欣賞。只惜薛覺先聽過這戲後，反不感興趣，認為不合自己口味，因「馴悍」這場戲最難演，演得不好便失威，於是編劇者只得把劇本收回，認為薛覺先也不算得是萬能老倌。

三二〇　班主何壽南選角要選
年輕漂亮的戲人

　　當年做班主的，選角各有不同的選法，聲色藝當然是同時並重，不過，有選其粉墨登場時的演技與唱工，對於落台後的聲容態度絕不論到，只要他們一登台，唱得好，做得好，就入選了。凡做班主，選角多數如此，總求台上的聲色藝，台下是他們的事；醜如鍾馗，美如宋玉，也不管他。因為以貌取人，就容易失諸子羽 [①]，常有不少戲人，是相貌不揚的，但他一登上戲台，就完全變相，令你愛而不惡，讚不絕口；台上台下，判若兩人。

　　花旦紮腳勝，他未包頭前，見到他的猶以為是一個鄉下人，怎知他易弁而釵，居然是個俠女，婀娜多姿，他紮腳演《十三妹大鬧能仁寺》那本戲，真是能剛能柔，得到戲迷稱美。

　　又肖麗湘未裝身前，則于思滿臉，不相識他的，都不敢說他是有名的花旦，可是，他一刮淨鬍子，化雄為雌，登台演唱，居然是蘭閨少女，嫋嫋亭亭，顧盼迷人。而且他的說白，最為嬌媚，就是女人，也沒有他那麼動聽。

　　說到網巾邊，猶多異相，在台下看他貌不驚人，若在台上觀

① 　以貌取人，失諸子羽：意思是不應根據外貌來判別一個的的品質才能。子羽是孔子的弟子，因其貌不揚，孔子認為他難成大器；但子羽最終都沒有辜負孔子的教導，因此孔子認為自己對子羽的判斷是錯誤的。

他演出，自然出神入化，扮個樣像個樣。所以寶昌班何蕚樓他的眼光是與別不同，怡記何壽南則不然，每年選角，必選年輕而又生得漂亮的，才為合格。因此，壽南對肖麗湘，就因為他滿臉鬍子，才棄而不取，蕚樓反選中肖麗湘，認為他登台時的聲色技，必有可賞，果然沒有選錯，使到戲行人都當美談。

何壽南為要選年輕而又漂亮的老倌，所以「樂同春」班時，他選了一對少年男花旦，一個是肖麗康，一個是小晴雯；這對男花旦，真是年輕貌美，不論上台落台，一樣漂亮，戲迷們都認為是最靚的男花旦。又網巾邊這項角色，壽南也選過一對靚仔白鼻哥，一個是黃種美，一個是陳村錦；這對雜腳，確有翩翩風度，瀟灑殊常。在「新中華」班時，壽南也選了一對第二小生，是剛從童班出來的，一為馮顯榮，一為李瑞清；在筆帖式中，又選了少新權。所以戲行的人都說「新中華」是「靚仔班」。

三二一　小生沾金山耀兩師徒
演《夜送京娘》最賣座

　　粵劇舊作風，戲人們都是靠着江湖十八本來顯身手。古老劇本，特別吃香。因為這些古老戲，每一本戲都是有「戲肉」的，不會鬆散而無味。所談十八本排場戲，也一樣可觀可聽，老倌登台演唱，做手固然之多姿多彩，就是唱腔，雖屬梆黃，也是動聽而悅耳的。每一本戲，全是梗曲梗口白，沒有「廣爽」及「爆肚」之台詞。這是傳統的戲，每個角色，都依照着表演和唱出。所以戲人在學藝期中，其師必依規矩傳授劇藝，聰明的徒弟，自然便能學習成功，由最閒之角而升上最重要之角了。

　　當年的戲人，記得有兩對同班當正印老倌的卻是兩師徒，其師一個是小生，一個是男丑；兩個徒弟，都是做花旦的。小生就是舊沾，他的弟子就是金山耀。男丑就是新水蛇容，門徒就是蘇小小。男花旦金山耀從小生沾學戲，學成後，因演唱進步得快，即由副而正，竟與其師同班，合演大排場的古老戲，為這時的戲迷所歡迎。

　　小生沾的歌喉，是生喉正宗，音韻清亮，與簫聲無異，他的唱工，不在金山炳之下，而且他還能唱霸腔，又能演武場戲，當日的小生能演小武戲，算是小生沾了。他是瘦削臉龐，粉墨登場，亦儒亦雅，如演武戲，則又有古代豪傑之風度，所以小生沾落鄉演戲，猶能擔得戲金，為班主爭聘。他的小生沾戲號，既傳

播梨園，因此又有一個小生新沾出現。新沾在「周康年」亦是當正印小生，因為有了新沾，小生沾班中人便稱他為舊沾了。

小生沾既與徒弟金山耀同班，同是正印老倌，所以他兩師〔徒〕合演的首本戲，特別合作。兩師徒的首本戲，就是《夜送京娘》，亦即是《打洞結拜》。他兩師徒在夜場戲都以這本戲為「開鑼戲」[①]，不論在省在鄉演唱，第一晚必演這本戲，以為號召。而且金山耀猶擅演紮腳戲，後來演這本戲，還紮腳演出，戲齣刊明「金山耀紮腳跑馬，小生沾夜送京娘」，戲迷們一見戲院街招，便爭相傳報，女戲迷聽得是他兩師徒演這本好戲，必往觀焉，不會執輸的。

① 開鑼戲：演出首本重頭戲，隆重其事。

三二二　新水蛇容蘇小小合演
《打雀遇鬼》最傳神

　　說到當年的網巾邊新水蛇容，男花旦蘇小小兩師徒合演的
《打雀遇鬼》這齣首本戲，果然合演得最傳神，蘇小小因與其師
演唱此劇而成名的。蘇小小拜新水蛇容為師，亦因愛看《打雀遇
鬼》這齣戲，而走落紅船向新水蛇容學習的。據班中人傳，新蛇
見他生得漂亮，眉目如畫，雖是男性，但充滿女性美，認為想學
網巾邊戲，是不可能的，於是叫他學習花旦之藝，他日學成，必
有當正印的希望，萬不可學丑角，誤了一生。蘇小小〔受〕其教，
於是就跟住新水蛇容來學花旦藝。

　　新水蛇容的演技，並不萬能，他自掌正印網巾邊後，他的拿
手好戲，亦是《打雀遇鬼》而已，而這本戲又是水蛇容的首本。
不過，他對《打雀遇鬼》一劇，最有心得，一經演出，便成為他
最佳首本，戲迷皆有不厭百回看之感。他在「祝華年」當正男丑，
他即以此劇而擔戲金，與他合演此劇的男花旦卻是一點紅。一
點紅是第二花旦，與新 [①] 拍演此劇，也相當可觀，這時還是演三
齣頭戲，新水蛇容與一點紅演《打雀遇鬼》，是在第二齣戲演唱。

　　《打雀遇鬼》一劇，橋段簡單，而且是爛衫戲，新蛇的所謂
私伙戲服，也是不值錢的，他只靠演技與口白，引人入勝，使戲

① 　新：即新水蛇容。

迷們越看越讚，還說這個故事，人情味濃厚，雖屬鬼話連篇，也是妙劇。新蛇收了蘇小小為徒，蘇小小進步速，三兩年間，便由副而正。在「詠太平」當正印花旦，同時新蛇亦為該班所聘，充當正印丑生師徒同班，又以演《打雀遇鬼》而受到戲迷欣賞。

新蛇飾演打雀佬，他的演技，真是動人，說出的口白，句句都是精彩，能使戲迷笑刺肚的。他的唱法，與別不同，多是爆肚之曲，如他遇鬼後，與鬼為夫婦，害起病來，唱出的滾花：「當初估你係吉星拱照。誰知你係不祥之兆。」下句本應平聲韻，但他竟將「兆」字作平聲，但唱「兆」字仍屬「兆」音，只把工尺托出下句來而已。蘇小小飾演女鬼，迷打雀佬幾場戲，也特別演得多姿多彩，比一點紅好看得多，兩師徒合演此劇，當日的戲迷，都有好的評價。

三二三 林叔香爆戒賭錢內幕
搞到坐倉陣陣驚魂

　　自子喉七由女丑轉稱頑笑旦後，女丑的聲價，頓增十倍，於是頑笑旦這個角色，除女丑改充外，還有不少新進者，如潮氣鳳、林叔香輩是也。林叔香在白話劇裏，早已著譽，他是扮演婆腳的。對於台詞，說得非常動聽，雖是男扮女裝，他扮成中年婦人，最為出色。他本來非八和堂中人，但他落班充當頑笑旦，也有多年，他能够做班，卻因為陳非儂是他老友，陳非儂由南洋回粵，在「梨園樂」掌正印花旦，林叔香由他引薦，便在「梨園樂」當女丑這個角色，及後才在「大寰球」當正頑笑旦。

　　「大寰球」有一次，要入水演唱，是到新會黃涌鄉開台，四邑地方，賭風甚熾，而且各鄉定戲來演，都是撈家作主會的，他們知道班中戲人，皆嗜於賭，所以特設「一索艇」灣泊在紅船旁邊，以誘戲人入局。假如戲人沒有錢下注，他們可以借給戲人賭，至於償還問題，不必即還，只寫回借條便得，但借條上所借幾何的數目不要寫上，只要再來演唱，然後清還便得，不過，要清還時，利便多於本百倍了。曾有過幾個未成名的戲人，一到有了名，因為這些賭債，就損失不貲了。

　　因此，各班入水演唱，對於「一索艇」之害，坐倉則甚感頭痛，於是便有派「戒賭錢」以警惕戲人勿賭，全班戲人，接過戒賭錢之後，遇到一索艇，望也不敢望。「大寰球」班的戲人，到

黃涌演唱，坐倉先將戒賭錢派出，戲人在這一台，所以對一索艇便不感興趣。艇中的撈家，見這班的老倌都不入局，頓感詫異，剛碰到林叔香，便向他究詰。林叔香口爽舌快，便爆出派戒賭錢的內幕，撈家聽畢，馬上把一索艇撐去，隨即商量對該班不利的方法。

　　這晚是第二晚戲，還未開鑼，已有台上的人走報，說台口擺滿了一籮一籮臭雞蛋或石子，聽說是要擲向老倌的身上，因為老倌演的戲太欺台之故。坐倉聞報，嚇得一額汗，立即往見主會中人，說了不少好話，乞主會中人原諒。幸而坐倉會說話，這場風波才平息。事後，查知是林叔香爆出派戒賭錢事，只有對林叔香笑罵一番，叫他以後要知禁忌，班內事萬萬不可對外邊人亂說，因為事情是可大可小的。

三二四　幾個大老倌未入梨園
　　　　都是做小販與工人

　　粵班的角色，有若干人都因為愛看粵劇，愛唱粵曲的人，想入梨園學藝，吃戲班飯，幹演劇生涯的。從前有幾個大老倌，都是做過小販，做過工人，為了喜愛戲劇，才落紅船，拜師習技，得到名滿梨園，使到戲迷們爭着欣賞他的演技與唱工，歷隸名班，成為一代的名角，現在不少戲迷前輩，尤能憶之述之。

　　武生王靚榮，是當年最佳的武生，演唱兼優，在「人壽年」班，所演名劇，不論文場武場的戲，都有可觀之演技、可聽的唱情，及後改唱平腔，也諧趣動聽。他未入梨園前，傳是賣菜小販，因為愛好戲劇，才落紅船習藝，果然成功，名滿粵劇藝壇。

　　小晴雯，是當日最艷麗的男花旦，他是高要人，小童時是賣蔴〔糍〕的，因為喜歡看戲，便投到「樂同春」班，在櫃台中當中軍，藉此學藝，三兩年間，即易弁而釵，登場演花旦戲，由此，他便獲得艷名，在各班充當正印花旦，他以演悲劇而名，《梅簪浪擲》一劇，便是他的首本。

　　網巾邊新水蛇容，原是火船上燒火工人，但他心醉粵劇，因為火船常常拖帶戲船落鄉演唱，因此，便結識戲人不少，初曾擬拜小生聰為師，可是小生聰以其貌不揚，做得甚麼角色，所以不願收他為徒，於是他又向別個老倌求教，因為有志事竟成，不久，他便得如所願，從師習藝，放棄燒火生涯。他有戲劇天才，

性愛詼諧，當拉扯時，便以演《打雀遇鬼》一劇成名，當正之後，仍演此劇，他演這本戲，果然博得戲迷讚賞，他便以此劇，而安定他的丑生地位。

及網巾邊李海泉，也是茶樓揸水煲的工人，他在佛山茶樓工作，於工餘之暇，便哼諧趣的歌聲，因為他愛看粵劇，所以常效戲人唱曲，茶客聽到他的歌聲，都勸他學戲，假如成功，不難便可做大老倌，勝於幹這樣工作。他亦有此想，所以就放下水煲，投身入梨園學戲，學成即在「樂同春」為拉扯，與黃種美等同班。他有天才，又有戲癮，所以就成名，得掌丑生正印，名滿梨園了。

三二五　新細倫自朱次伯死後
才抬起頭來

　　班主何浩泉，行中人皆呼之為「四叔」，他在組成「寰球樂」班後，其名更翅，因為得到一個朱次伯，他所組之「寰球樂」，即成名班，且為省港班，而不是落鄉班，在省港各戲院開演，座必為滿，收入特佳。「寰球樂」班的角色，小生初為鄭錦濤，他演技不錯，唱工猶佳，他雖是九和堂人馬，但歌音卻是生喉正宗，在南洋各埠演唱，歌迷都說他唱得好。可是他回粵後，對於戲場，早已自滿，不肯再向新途徑求進步，所以演《紅樓夢》戲，他唱「怨婚」曲，不及朱次伯「哭靈」有新腔唱出，於是不獲觀者歡迎，迫於一走，再過埠登場。因此，小生一缺，便由新細倫頂上。新細倫小生風度不俗，粉墨登場，果然是個翩翩公子。他的生喉，也算正宗。因為朱次伯的平腔動聽，所以也跟着改唱平腔。但朱次伯的歌聲，歌迷已經爭着要聽，新細倫的歌聲，雖然悅耳，歌迷也不作好評，只讚朱次伯的平腔的歌喉，歌迷聽到，也不爭賞，他無奈，惟有等機會而已。

　　自朱次伯為了桃色事件，被仇家狙擊喪生，「寰球樂」適在樂善戲院演唱，朱次伯突然遇險，這個角色，不得不由新細倫代替演出。這時新細倫始有用武之地，這日演的戲，仍是朱次伯的《芙蓉恨》首本戲，新細倫既代替朱次伯，當然劇中主角陸義鴻，是改由他飾演。新細倫平時已經熟讀《芙蓉恨》各場的梗曲，尤

其是對「憶美」、「吊美」那兩支曲，更操到熟。登場時的戲裝，都與朱次伯所穿的無異，當晚因為觀眾仍然滿座，新細倫一登場，戲迷猶疑是朱次伯演出，到了演唱「憶美」這場戲時，新細倫一模一樣的表演與朱次伯殆相彷彿，唱那支「憶美」曲，句句相似，腔韻皆同，因此，歌迷聽到，皆為神往。跟着演「夜吊白芙蓉」這場戲，更相當神似朱次伯的演工唱藝，在座戲迷，才一致讚好，知道新細倫是一個好小生。新細倫有了用武之地，他的名氣始得漸大，為班主所讚。一到新班，各班的班主，都爭着聘用。新細倫這時既得吐氣揚名，在小生這個角色中，享譽多年，在粵班鞏固了他的小生寶座。

三二六 《蛋家妹賣馬蹄》
男女花旦皆成名

　　當年粵劇，夜場演出的有一本名劇，戲甌叫作《蛋家妹賣馬蹄》，這部戲是小生花旦的最佳首本戲，劇情卻像《秦香蓮》那般悽苦的，由喜而悲，復由悲而喜，即喜劇開場，中間卻是悲劇，及到收場，又成喜劇，因為往時的戲，為迎合女戲迷心理，無論苦情戲也好，艷情戲也好，都要喜劇收場，所謂才子佳人，終成眷屬，得到像鐘一般圓，才博得觀眾皆大歡喜的。所以《陳世美不認妻》一樣是有團圓收場的。因此某詩人的感懷詩，便有「人生缺憾君休憾，戲到團圓便散場」[①] 之句。這兩句真是寫得妙絕，因為戲一到煞科，團圓又如何，也要打煞科的鑼鼓了。

　　《蛋家妹賣馬蹄》這本粵劇，雖是古老戲，但並不是經江湖十八本裏取出改作的，這部戲由正印花旦飾演蛋家妹，因賣馬蹄，而遇到多情公子，偷訂花月之盟，後來小生金榜題名，便拋棄了她，因此便使到她萬里尋夫，賣馬蹄以動小生曩日舊情，經過許多曲折，才得分釵復合，破鏡重圓。

① 李湘《槐蔭書屋詩抄》〈書懷十首〉之十：「一自歸來綠野堂（李湘原注：先君子有綠野東山堂額），從今不作嫁衣裳。四時風趣閒中領，千古英雄夢裏忙。莫待懸崖方勒馬，須知歧路慣亡羊。人生缺陷君休感，戲到團圓是散場。」王氏引詩字詞與原作稍異。李湘，字楚航，山東歷城人，乾隆五十五年進士，著有《李楚航先生詩集》、《槐蔭書屋詩抄》。

當日男花旦桂花芹便以演此劇為最佳首本戲，不論在哪個戲台演唱，必演此劇，顛倒戲迷。桂花芹雖是雄性花旦，可是他易弁而釵登場，他的風情萬種，儀態千般，一舉一笑，都能瘋魔全場觀眾。他飾演蛋家妹，雖沒有華麗服裝穿上，他的姿態，一樣百媚千嬌，演苦情戲也得，演風情戲亦妙，扮蛋家妹十分神似，演賣馬蹄一場，唱白俱佳，做手更有藝術，別個花旦，是無法效顰的，所以他演此劇，必加上「桂花芹賣馬蹄」，以作宣傳。

　　及後，女花旦抬頭，關影憐也以演《蛋家妹賣馬蹄》而得到戲迷歡迎。關影憐在當時女花旦羣中，是相當美艷的，在台上演唱，瀟灑多姿，眉目傳神，演出的戲，也像桂花芹能悲能喜。所以她便拾了桂花芹《蛋家妹賣馬蹄》這本戲作自己的首本戲。果然，得到戲迷稱賞，在省港及各鄉登台，亦以此劇為第一晚戲，就是走埠時在各埠登台，也以這部戲出名。據戲行叔父們看過，也說她演得維妙維肖，宜其以演此劇而叫座的了。

三二七 曾三多長於度橋開戲
師爺皆向他求教

　　粵班戲人，在昔日言，能充當各項角色，粉墨登場演唱的，這輩戲人，必對於排場戲本熟讀如流，不會忘掉。因為粵劇初期，完全是靠江湖十八本的戲，依樣葫蘆的學習演出，因為這些戲，是最多「戲肉」，所以後來的戲人，便把它當為「戲種」，如有開演新戲，若將排場戲比喻說給角色們，他們便會依照演出，不會擺烏龍及倒瀉籮蟹了。所以，凡充當開戲師爺，第一條件，就是要熟排場戲，因為編成的戲，在橋段中，必有一二場類似舊排場戲的做手與唱情，不過劇情略有不同，與乎劇中人姓名有異而已。在開戲師爺講戲時，對老倌將排場戲比例講出，老倌們便能了解，出場表演，自然頭頭是道，不會撞板了。如新劇中有類似《西河會》「救妻」一場的戲，講戲時就說這場戲，是「假西河會」排場，筆帖式與花旦，就會照辦煮碗，僅於口白裏變易多少吧。其餘的排場戲，皆可類推。

　　武生曾三多，稚齡便在紅船生活，學習劇藝，所以他對舊戲的排場戲，與各古老大調小調與牌子曲，都非常記得，凡有新戲要他飾演，編劇者一講出的戲，他便了了，知道某一場是某本戲的假排場戲了。開戲師爺們，由此便佩服他。凡在他的班開戲，總是常常和他接近，求教他的，因為知道三多長於排場戲，善於度戲，如果他看過劇本，他認為不好，或者橋段牽強，或者未夠

曲折，劇中的五大台柱，那個戲少，而且出場疏落，生旦對手又不多，他自然會將劇本度掂，一經度過，這本新戲，便有好戲連場給戲迷看，而且幕幕都有高潮，使到觀眾目不轉睛，聽曲白聽到雙耳流油。

曾三多雖是武生，他對武場戲當然是度得好，在龍虎鬥的場口，有得你睇，就是文場戲，生旦調〔情〕的戲，他也度得妙，不會味同嚼蠟的。當日的開戲師爺，如黎鳳緣、羅劍虹、鄧英、黃不廢、蔡了緣輩，自己對戲場雖度得不錯，但在他的班開戲，也要將戲本交他先看，求他指正。然他也沒有推卻，看過之後，必替這本戲度到完善為止，所以班中人皆稱他為「度橋王」。

三二八　揚州安風情錦
　　　演《佛祖尋母》戲最受歡迎

　　往時戲迷，喜愛人人皆知的歷史戲與故事戲，猶喜愛苦情戲，老倌演得好，唱得好，便爭相介紹，在講戲時，有讚無彈。尤其是一般女戲迷，一聽到有好的苦情戲看，她們記在心裏，等待演出時來看，決不放過。在當年各項角色的苦情戲，最使到女戲迷讚不絕口的，計有肖麗湘之《金葉菊》，因為讀家書一場，確有假戲真做情景。女戲迷看到這一場戲，手巾為抹眼淚，盡為之濕，還甚過「江州司馬青衫濕」之苦。又千里駒之《夜送寒衣》與《殺子奉姑》兩劇，都是演得够苦，雖是戲假，但是情真，女戲迷們也為劇中女主角一灑同情之淚，可見戲劇感人，何等真切。

　　關於苦情戲，昔日花旦小生演出的實在不少，每一個花旦，每一個小生，合演苦情戲，成為名劇的，人皆稱之為首本，只有他能演唱，如別人拾演，無論如何，都難掠美，不同今日的戲，人人皆可拾而演唱的。從前男花旦揚州安，他與小生風情錦同班時合演的首本戲，卻是《佛祖尋母》一劇。這本戲是從《西遊記》裏唐三藏出世時改編成的。這本戲是花旦為母，小生作子，因忍辱存孤，產下唐三藏後，才有佛祖尋母的戲演唱。所以揚州安與風情錦在「祝康年」同班期中，便以這本戲為首本，因為二人對本戲演得奇佳，到處均受戲迷歡迎，於是便為該班最擔得戲

金與最賣座之戲。因此戲招上的戲軌也標明「揚州安忍辱存孤、風情錦佛祖尋母」，一如「小生沾夜送京娘、金山耀絮腳跑馬」、「千里駒演說驚夫、小生聰拉車被辱」一樣的刊出，以作宣傳。凡屬戲迷，睹此戲軌，必爭購券入座，欣賞生旦落力拍演，演唱他們的好戲。

揚州安風情錦都是當日有名老倌，安與錦合演《佛祖尋母》，最佳演出，就是母子寺門相會一場，演得够悲够苦，母節子孝，都能作逼真的演出。風情錦尤以獨唱《佛祖尋母》一曲，而博得掌聲雷動，因他唱這支曲，在唱中及有表演，不只唱曲好而已。所以這本戲揚州安和風情錦合演，特別賣座，只這一本戲，就使二人同班多年，受到戲迷大讚。

三二九　靚元亨是五十年前最紅的筆帖式

　　粵劇角色，小武一角，在人名單上是列第二位，小武班稱為「筆帖式」，不呼為「小武」，所以編劇者開新戲時的「提綱」上，如有小武出場的戲，也是稱「式」。舊日小武一角，重武輕文，武戲演得好，霸腔唱得好，他的戲名便著，班主既爭着定用，戲迷也爭着欣賞他的演技與唱工。在粵劇未有畫景前，粵班有名的筆帖式當以大和、周瑜利、崩牙成、大牛〔通〕、靚耀、〔大〕眼順、靚元亨等為最佳。

　　今聞靚元亨已在南洋去世，享年七十四歲，也算高壽了。所以噩耗傳至，聞者都有廣東梨園元老，又弱一個之感。靚元亨本姓李，現在活躍於電影界中，又編又導又演的李壽祺便是他的哲嗣。說到元亨少年時代在粵班中的英氣，還比如虹的劍氣，真有過之而無不及。靚元亨幼年便入梨園習藝，因為他有演粵劇的天才，所謂周身「戲癮」，無懈可擊。當他學戲成功，還是童年，因此便加入童班「采南歌」班登台，充當筆帖式一角。他在童班演出期中，不僅獲得觀眾歡迎，班主看到，也譽為神童，假如長成，加入大班演出，必可駕乎周瑜利之上。在班主中，尤以宏順公司的鄧瓜，最為讚歎，而當時稍老一輩的戲人，蛇王蘇（即梁垣三）也稱他好戲。而靚元亨對蛇王蘇花旦之藝，也特別仰慕，所以常常和他見面，都請他提掣。蛇王蘇以叔父姿態對靚元亨，

關於他的演藝與唱工，都有不少指正。

當靚元亨已長成，將脫離童班時，班主鄧瓜即先定之，用他在宏順公司的班，充當正印小武，蛇王蘇與鄧瓜交好，故請蛇王蘇改編新戲給他演唱。靚元亨雖是武角，但文戲也能演得十分瀟灑，加以撇喉鏗鏘，能唱長曲，對於戲場，大場戲勝任愉快，一演一唱，並佳皆妙。蛇王蘇編《海盜名流》一劇給他演唱，果然一鳴驚人，不論在省港與落鄉獻演，最受歡迎。由此靚元亨便紅絕一時，在「祝華年」班當正多年，聲價一年比一年增加，卒因環境關係，迫赴南洋各埠賣藝，二十年前曾由南洋回粵，登台再顯身手，亦改充武生了。可惜班業不景，昔日英名，再不能震驚戲迷，於是，再返南洋隱居，只留得靚元亨之名於梨園中，永不朽滅而已。

三三〇　薛覺先成名快首本戲多
　　　　有萬能泰斗稱

　　當黎鳳緣創辦劇學研究社時，薛覺先猶在「寰球樂」學劇藝，追隨新少華上台落台，班中人呼他為「毛瓜」或「薛老揸」。不過他進步很速，膽識超人，有時充當書僮，也能唱其幾句，而且在演的方面，活潑流利，並不如其他初學者，一出台便呆若木雞，不敢說一句白，與唱兩句「滾花」或「七字清中板」曲。所以叔父們都說他有做戲天才，兼之歌喉不俗，於是便有若干班中人想買他為班仔。

　　班主何萼樓捷足先得，用二千元買他兩年為班仔，使他在「人壽年」當「拉扯」。他明白做班的情況，初露頭角，決不能自高自傲的。他接受定銀，明年新班，即在「人壽年」班為「拉扯」一角。他因有戲劇天才，雖充閒角，但粉墨登台，居然演得有聲有色，因此，武生王靚榮，花旦王千里駒也〔看〕起他，也借錢給他添置戲裝。千里駒更邀編劇者陳鐵軍，開了一本《三伯爵》新劇給他演唱，他在這劇裏，更能擔綱演大場戲，於是觀眾看過，有讚無彈，他以網巾邊姿態演唱，由此，便奠定了他的丑生寶座。

　　班主知他能演能唱，在各鄉登台，均受歡迎，不以他為閒角視之，班主見他能挑大樑，以後所有新戲，都用他演丑生戲，這時薛覺先之名，才得在「人名單」刊出，成為丑生之〔副〕，不以

拉扯閒角看待，同時每年送他私伙餸錢二千元，以安他的心，好好為「人壽年」班效力。薛覺先果在「人壽年」班，大顯身手，落力演唱，三年後，便為華靚少華（陳伯鈞）定他為「梨園樂」班正印丑生，從此他便一帆風順，名滿梨園。

　　他所演新劇，將達百本之數，他每演一本新劇，都有高潮，他的新首本戲，最使戲迷稱賞的，計有《璇宮艷史》、《白金龍》、《毒玫瑰》、《胡不歸》這幾本戲。其次則為《姑緣嫂劫》及反串花旦的四大美人《西施》等劇了。他因演小武小生戲，便改為「文武丑生」，他扮相特佳，演唱並妙，故又有「萬能泰斗」之譽。《胡不歸》一劇，橋段簡單，他因有女花旦上海妹、丑生半日安合演，更使這本戲生色，故至今仍有不少老倌拾演，依然賣座。薛覺先真不愧為一代名角了。

三三一　肖麗章在加拿大做製餅師傅樂不思蜀

　　男花旦肖麗章，是三十年前男班數一數二的正印老倌。他的真姓名是古錦文，因為他雖為花旦，但衣着不甚講究，未上台前，多不知他是名班的有聲有色的花旦，所以班中人皆稱他為「古老錦」。他最紅的時期，就是在「新中華」班當正印，與白玉堂合演生旦之戲。他的歌喉，特別可聽，從未失過聲，而且越唱越〔悠揚〕響亮，為當時最唱得之男花旦也。及後，戲班不景，他便離開「新中華」，自己組班，班名「錦鳳屏」，落鄉獻技。不久，他即轉到外埠賣藝，憑着自己的聲名，向外發展，在金山南洋各地登台。初期極得戲迷擁戴，隨後，女花旦抬頭，他是個男花旦，而且年紀已非少年，因此，聲猶可賞，不過色已不如前之鮮艷，他亦有自知之明，一到加拿大，即卸去戲裝，另尋生活，以娛晚景了。

　　十多年前，文武生譚笑鴻，由金山回港，我是他老友，他入梨園習藝，也是我偕他到蛇王蘇所辦的「伶倫師友會」戲劇學校裏，介紹他給蛇王蘇作弟子的。蛇王蘇對他並不輕視，知他是個可造之材，果然畢業後，即替他接班，在「周康年」當第二小武了。因為這時粵班更見不景，他便到南洋轉到金山獻藝，一去十年，原來已在金山各埠，成為最紅的文武生了。他十多年前歸來，回鄉省母，經過港時，訪我敍舊，談到各埠戲人，他卻有無

限感慨，說出當日的紅伶，過埠獻藝，甚少得到滿載而歸者。我問他肖麗章消息，到底現在何處？是否仍為戲人？他一聽了，便說出歸途曾經加拿大，在一家茶樓與肖麗章相遇，原來古老錦已經離開戲行，在這家茶樓為製餅師傅，生活倒也過得去。他還說肖麗章自認是個過氣老倌，寶刀雖云未老，但亦難如昔日的明亮了。因此，及時轉行，尚得兩餐飽暖。又說肖麗章紅時，因豪於賭，故無積蓄，〔雖〕做了十多年正印花旦。又說他在加拿大既感生活安定，暫不作歸計，因為回粵生活更不易謀。這是十多年前肖麗章在加拿大的消息，到了現在，又沒有消息聽到，偶然憶及，故略述之。一代紅伶，流落異地，為製餅師亦可慨也矣。

三三二　女班梅李爭雄時代女花旦紛紛抬頭

　　當年粵班，總是陽盛陰衰，男班多於女班。因為這時的環境，未能男女同班，所以男戲人則強，女戲人則弱。有時雖有一二班女班演唱，但也不能與男班對抗，於是女戲人成名者少，就算有些微名，猶未能與男戲人爭第一，獲得戲迷熱烈歡迎的。四十年前，粵劇藝壇突然有兩班女班殺出，一班是「鏡花影」一班是「羣芳艷影」。這兩班的女花旦，都是有大力者爭着捧場的。「鏡花影」的正印花旦是林綺梅，但是她不出真姓名，卻名「蘇州妹」；「羣芳艷影」的正印花旦是「李雪芳」，卻以真姓名示人。這兩名女花旦，聲色技，真有可觀，於是便成為「梅李爭雄」時代。

　　蘇州妹生得圓姿替月，杏臉生春，長於演風情戲，又能演唱小生戲。她憑着一部《夜吊秋喜》首本戲，即能傾倒戲迷。她扮演小生，越顯出她的風流瀟灑，俊逸丰神。她改唱生喉，雖屬古腔，也唱得鏗鏘動聽，所以她以演喜劇為佳，以後演出的戲都是合她身份的。

　　李雪芳婀娜多姿，工顰研笑，善演悲劇，她演《黛玉葬花》一劇，真是成個林黛玉，唱「葬花」一曲，並不是仙花法所唱那支舊曲，是由有名報人甘六持替她新寫的，是用「人塵」韻，曲中有「落紅成陣」之句。她還有一本《白蛇會子》，在「祭塔」一場唱反線腔一曲，則是舊曲，唱來字字淒惋，使到觀眾叫好不

已。她與蘇州妹在廣州演出，一在「海珠」院，一在「樂善」院，兩院都掛滿座牌，捧梅者與捧李者，皆強而不弱。捧梅多屬武人，捧李卻為文人，兩班因此都成為名班，使到男班的戲人，都要低首石榴裙下。

這時既成為「梅李爭雄」時期，班主們便看好女班，即紛紛搜羅佳麗組織女班，於是女花旦們，便紛紛抬頭，如黃小鳳、張淑勤、關影憐、牡丹蘇、金絲貓、蘇醒輩輩，都由各埠歸來，雲集黃沙，候人爭聘，上述的女花旦，各有所長，說到聲色技，亦有可賞處。組成女班，她們便多作正印，在省港澳與落鄉登台，雖不及梅李擁有多數戲迷，而若輩的聲譽，亦已在梨園上揚名了。

三三三　初期粵班有武旦一角
　　　　　紮腳勝最佳

　　粵班角色，本有文武之分，文的只演文戲，武的只演武戲，小武卻演〔武〕場戲，所以武技必佳，唱曲亦唱霸腔，是為「撇喉」。小生卻演文場戲，是不演武戲的，演的是小生戲，唱的是小生喉。武生則演武戲，公腳、總生則演文戲；甚少末腳而能演武戲者。說到花旦，也是以演文戲為本，能演武戲的，亦不多見，假如能演武戲的花旦，便稱武旦，因為初期粵班，卻有武旦這個角色，如果花旦能演武戲，即在人名單花旦之下。另以武旦一角稱之，五十年前戲班街招，也有〔刊〕出，如紮腳文、紮腳勝等花旦，初起名時，亦是列在武旦一角中，隨後才轉作花旦，同時，「武旦」二字，也取消而不再刊出街招上與人名單〔之〕上了。

　　武旦戲，首本甚多，如《陶三春困城》、《樊梨花罪子》、《穆桂英下山》、《劉金定斬四門》、《十三妹大鬧能仁寺》、《水浸金山》各劇，俱屬武旦所演唱者。而且武旦登台，皆是紮腳的，穿盔甲，背帥旗，這般雌威凜凜，這般坤氣騰騰的武旦，觀眾看到，也不承認女人是弱者，似乎還要說英雌比英雄更勝一籌哩。

　　照武旦的演技，既能武亦能文，其聲價當然不會在花旦之下，可是花旦演技細膩，唱工嬌婉，所以地位仍在武旦之上。及後，紮腳文因演《水浸金山》一劇，演唱皆優，而紮腳勝亦因演

「斬四門」一劇，有「灌藥」一場，演出比花旦猶覺動人，於是二伶便改當花旦，歷隸名班，充當正印。

　　當年長於演武戲的花旦，並不多見，最著者仍算紮腳文、紮腳勝二伶。紮腳文聲色，在當時的戲迷眼光中，似乎他比紮腳勝尤佳，不過演技，紮腳勝則超於文。所以二伶，在各鄉登台，都是得到觀眾稱賞的。

　　後來花旦能演武戲的，多是位列第二者多，正本戲《轅門罪子》，飾演穆桂英的卻是幫花，飾演桂英婢木瓜者，才是正印花旦，因為婢〔女〕才有劇情戲演出，而「洗馬」一場，尤演得多姿多彩，桂英雖武，不過得個「打」字而已。可見為花旦一角，仍是重文輕武，只要文場戲演得好，即可掌正印，不必要文武雙全也。

三三四　寧作丑生不為花旦
女戲人潘影芬

　　自李雪芳、蘇州妹在女班稱霸時，所有女花旦都紛紛抬頭，認為女花旦是最吃香的，得到一經品題，便能聲價十倍。在這個時候，閨中女兒，醉心戲劇的，皆入梨園，尋師習藝，他們稍有姿色，必學花旦之藝，不學男角之藝。因為女花旦聲色技佳，獲得戲迷欣賞，人工就高，高於男角數倍，有此原因，學藝的女兒們，皆要學習花旦，以豐富她的享受，充實她的生活。

　　這時的女班，年多一年，就是廣州的各大公司的遊樂場，也有女班演唱，市中的大新天台，由沈大姑主理的「大觀劇社」，初期是演話劇的，演員俱屬女性。不久，便加演粵劇，但演的粵劇，不是大規模的，每晚僅演一二小時，藉以吸引戲迷而已。凡入場遊樂的男女們，看粵劇俱免費入座。劇社的皮費，俱由該遊樂場支出，打過算盤，實有賺無蝕的。因沈大姑與該公司的司理太太有感情，特別招呼沈大姑，別人是無法奪得者。

　　「大觀劇社」初聘的花旦是潘影芬，小生是徐杏林，兩女戲人都是初露頭角，每月人工甚微，但這對生旦，年輕貌美，戲服不少。生旦登場，演出的戲，唱出的曲，戲迷皆讚，這對生旦，其名乃揚。

　　潘影芬生得亭亭玉立，瑰麗多姿，一演一唱，可觀可聽，私伙戲服件件皆美，所有台上道具，也是私伙。與小生徐杏林，親

如姊妹，上台落台，總是一雙一對。她們居處，是在昌興街，上台落台，十分方便。

潘影芬有做戲癮，演出的戲，不僅中規中矩，而且精彩絕倫，無懈可擊。本來她演花旦戲，一定是成功的，前途一定是美麗的。可是她總嫌充當花旦，女人做番女人，時時不感興趣，因此，她便立定念頭，一有機會，即改當男角，化雌為雄，以女兒變作男兒，扮演男角，一顯新手。她與徐杏林交好，不想充當小生，她也不想做武生或小武，她卻下決心，要掌丑生正印，她的希望，終達到了，改丑生後，果然成名，潘影芬的丑生戲，在當年而論，確不在陳皮梅之下。

三三五　潘影芬由花旦轉丑生　第一本喜劇

　　女戲人潘影芬既薄花旦而不為，要改充網巾邊而發展她的劇藝，她真可謂不甘雌伏，要作雄〔飛〕了。本來她演花旦戲，是有色有聲的，可是她常常感覺到自己是女兒身，粉墨登場，又是做花旦戲，便不感興趣，要易釵而弁①，才足以自豪。她既立了這個願望，惟有等待機會，然後再圖實現。她在「大觀劇社」，所演的粵劇，是很簡短的劇情，全是取材於男班的名劇來選擇其中大場戲演唱，因為這個劇社是話劇底，演粵劇是加的，這是初期的嘗試，並不是靠粵劇為主。所以女戲人所聘的並不多，僅三數名而已。後來因戲迷日多，沈大姑才演粵劇方面進取，擬不再演話劇了。

　　沈大姑的丈夫是我的朋友，知我曾寫過劇本，又曾在各班編過戲，因此，相見之下，要我替「大觀劇社」編新戲，於是介紹我和他的太太沈大姑，與女戲人潘影芬、徐杏林等相識。千般邀請，萬般〔託〕請，要替該社編一兩本戲。我這時在無可推卻之際，惟有答應。由此，我便常到天台看戲，知道潘影芬與徐杏林的戲路，然後才着手編寫。

　　當我左思右索，也想不出好「橋」，突然想到我在《羊城報》

①　易釵而弁：女扮男裝的意思。

曾撰過一段「班本」名是《三氣自由男》，覺得劇情甚合潘、徐演唱，於是檢出，刪改之後，因為全劇都有曲白，不僅只是劇情。重抄一過，訂裝成本，拿去交與沈大姑，再轉至潘影芬看。潘影芬一看，不勝欣快，說這本戲最合她的演出，不過，她要做自由男，不做自由女。因為這個時期，自由女是最出風頭，正像舊日的飛女的浪漫。

潘影芬是個聰明女兒，拿了我的劇本，讀了一夜，居然曲白全熟，明日與我相見，還把曲白讀了一輪給我聽。她還說決演這個自由男的戲。我見她這麼高興，只有由她們搞，因為我只有編，並不作導，如果演出，我便惟有作座上觀眾之一，欣賞他們演唱得好不好而已。

潘影芬為了演這部戲，即刻趕製私伙男裝戲服，實行改充丑生，不再演花旦戲了。她果然成功，她的丑生之名，從此便向上揚，以後所演的丑生戲，皆獲得戲迷的好評。至今思之，也是一件趣事。

三三六 憶記與梁垣三談粵曲的 造句及用韻事

當時的編劇家，是沒有現在這麼多，而且編粵劇的，幾乎是穿過紅褲的戲人才能勝任。因為粵劇的場口，全靠排場戲為「君」，橋段不過是「臣」而已。所以要梨園中人，才懂得排場戲，然後編排才易，如果外行人編劇，便會被班中人認為「羊牯」了。這時的新劇仍〔不〕見多，以戲人做「開戲師爺」的，第一個就是末腳貫，第二個就是男花旦蛇王蘇。蛇王蘇真的姓名是梁垣三，所以他編劇者的名，都是用「梁垣三」的名，不用「蛇王蘇」戲號。

梁垣三雖是最著名的男花旦，他的聲色技當然是第一流，他歷隸名班，演過不少首本戲，他的《閨留學廣》，就是他手編的劇本了。他有新思想，對於粵劇，有意改革，不過他的傳統粵劇規矩，他仍然不肯拋離，大抵這是初期的變遷，不能不按部就班的。他曾組過班，像志士班般演出，可是他已在退休時期，不能不卸去歌衫，不塗粉墨。因此，他便立了決心，要做一個粵劇作家，所以埋頭苦幹，運用心〔思〕，編出的劇本，發給各班開演，他是有名的大老倌，各班的戲人，當然接納，演出半成名劇。

梁垣三創辦的「伶倫師友會」於八和會館中，栽培梨園子弟，我也常常過訪，和他談起粵曲的事，原來他對粵曲，仍是守舊派，只重梆黃兩腔，認為唱粵曲的句子，只可「七字清」及「十字清」，長短句太長，他是不敢的。我問他用韻又當如何；他認

為最好是「支離」、「光楊」、「板蘭」等韻，因為這些韻最廣闊，而又不閉口。他便說出「七搥頭」，花花公子〔唱〕出「爹爹在朝為官長，人人稱我小霸王。將身打坐府堂上，（埋位）師爺少禮坐一旁。」你聽聽如何爽朗。他又說「開來」一韻，也是好唱的，像《闖留學廣》小生唱的：「賢師妹，請一步一步，輕輕站開。待愚兄，把從頭事，一宗一件細訴出來。……」他一邊唱着，果然聲韻鏗鏘。我聽了之後，只有稱是，未加評〔釋〕。因為這時的粵曲，仍有官腔，不如近日的粵曲，全唱白話。後來，我在紅船上和若干大老倌談及粵曲的韻，也和梁垣三一樣說法。

三三七　蛇仔秋醉心「聊齋」
狐鬼故事編演《巧娘》一劇

　　往時粵劇的角色，最得人喜歡的，要算白鼻哥了。因為他們充當網巾邊，粉墨登場，詼諧百出，能使觀眾笑口常開，替觀眾消愁解悶，演出的劇情，又充滿人情味，冷嘲熱諷，妙語解頤，不獨演技可觀，唱白還覺可聽，所以粵班男丑一角，全是有名的，而且都有好的首本戲演出，不讓武生、小武、小生、花旦的專美，因為他們演出的諧劇，一樣是相當感人，會使到戲迷百看不厭的。

　　清末民初的時候，粵班的男丑，最著的有蛇公禮、鬼馬元、機器南、蛇仔秋等輩。這幾個白鼻哥，都是歷隸名班，各有拿手好戲演唱。蛇公禮《兀地》、鬼馬元《戒煙得官》、機器南《醫大肚婆》、蛇仔秋《企生籠》，都是他們最佳首本，因為這幾本戲，俱有諷刺與人情味，他們又演得妙，所以在省港澳各戲院，與落鄉演唱，戲迷皆有好評。這時的白鼻哥，這幾個是最受觀眾歡迎的。

　　其中尤以蛇仔秋最够幽默，他雖然是演白鼻哥戲，但他諧而不俗，台詞說得妙趣，不僅靠〔攞〕噱頭」而教人喝彩的。他演爛衣戲既佳，演海青戲一樣是可觀。落台時，有儒者風，對〔人〕，彬彬有禮，伶德特佳，為人有膽有識，所以他脫離行船生活，曾在福軍做過統領，後來覺得軍隊也不可撈，便卸去戎裝，

歸隱家園,做了戲班叔父,常常在各班櫃台談笑,以消永日,後輩皆呼之為「秋叔」。

蛇仔秋曾讀過書,做班時,戲餘之後,便看小說,他最歡喜閱讀《聊齋誌異》這一本筆記,他大讚作者蒲留仙生花妙筆,寫狐寫鬼寫妖魔,寫得生動,而且充滿人情味。他認為其中故事,都可以編成戲劇,在戲台上演唱的。因此,他看中了《巧娘》這個故事,他便運心思,編成劇本,戲匭是「巧娘幽恨」,因為他飾演的劇中人是天閹的,所以他再加上一個「天閹仔娶親」的名,以強吸引之力。他飾演這個書生,一演一唱,非常感人,既莊且諧,雅而不俗,於是成了他的首本名劇。他又能唱,這本戲唱情又多,所以這個戲匭便永遠賣座。這部曲本,坊間曾用木刻版刊售,而且十分銷得。

三三八　往昔粵班正印小生
　　　　　能唱有幾人

　　粵劇中角色，演技而外，還講唱工，武生、小武、小生、末腳、花旦、二花面等角，對於唱工，猶有研討。而且這幾項角色，都有他們「喉底」，當他們登場演唱，戲迷聽到他們的歌聲，便知他們是那一項角色。武生喉自有武生喉，武生如唱公腳喉，便會不得好評。小生也有小生喉，若唱正生或總生喉，便不是生喉正宗了。花旦的子喉，嬌婉像黃鶯一般，如非子喉正宗，便是正旦喉了。至於小武喉也不能唱如二花面喉，在昔日的戲迷善於聽曲的，自能分別出來，在談戲經時，便有得彈讚了。

　　小生是粵班最重要的台柱，所以凡當正印的小生，不僅演技多姿多彩，唱工一樣是多姿多彩的。小生唱曲，喜用鼻音，因為鼻音，唱出的腔調，才有高潮，但用喉音，則能字字清音，句句悅耳。所以朱次伯發明平腔，亦重喉而不重鼻。大抵當時的粵曲，是唱「官話」，後來才改唱白話。白話可以不必用鼻發音，用喉發音可也，鼻音高，喉音低。當時顧曲的人都如此說，然耶否耶，還待知音者批判。

　　當日的正印小生，有阿鐸、阿倫、細倫、阿聰、阿沾、新沾、太子卓、風情杞、阿福、風情錦、靚全、細杞、金山福、金山炳等輩，這些正印小生，全是在名班演出。他們皆有拿手好戲演唱，不論到何處登台，都是獲得觀眾歡迎又稱賞的。不過，這輩

小生，生喉屬於正宗者，卻並不多。如紅透半邊天的小生聰，他唱的是總生喉，他能受歡迎，因演得戲，而且能演大場戲，是小生中最有火氣的一個。有些只靠鼻音，但唱出的長曲，並不悅耳。如太子卓的生喉，是正宗矣，可是唱得不露字，只聞其腔，不聞其韻，也是美中不足。

在當時的戲迷，最讚的只是金山炳、風情錦、新沾、細倫幾人而已。金山炳之《季札掛劍》、風情錦之《佛祖尋母》、細倫之《西廂待月》，都是最佳之唱，因為在唱時能從曲句中有演有表情，所以既悅耳，又能悅目，不會使人如聽催眠曲，懨懨欲睡。加以腔新韻妙，是生喉的上乘，不僅是正宗也。當年女伶燕燕的生喉，唱出的《西廂待月》，就是班中小生喉之正宗了。

三三九　女慕貞金山登台
《藍橋會仙》一劇最吃香

　　女花旦李雪芳、蘇州妹輩吃香後，女花旦卻活躍起來，〔如〕女戲〔人〕有聲有色，一經落班，便得到戲迷捧場。在當年的公司天台演出的女班，組織雖然不如全女班角色之眾，但每晚演戲，也極可觀，因為至少有小生、花旦的戲你看。正所謂價廉物美，渴戲的女觀眾便爭着入座，而男觀眾亦有相當多，這般男觀眾，半是捧場客。

　　時有女花旦女慕貞、西麗霞，曾在一班女班不分正副。西麗霞長於風情戲，女慕貞長於苦情戲，這兩個女花旦，因為各有所長，而捧場者分開兩派，在各戲院演唱，兩派捧場客，當她們出場獻藝時，這兩派人物，也在台下做戲，煞是可觀，卒因這兩個女花旦，要分道揚鑣，免生是非，這班女班便散了。

　　女慕貞則轉在先施天台獻藝，繼又轉到西堤大新天台，而西麗霞則加入城內大新天台，這兩派人也分頭趨捧。女慕貞其人性情，確如其名，未上台前，總是卻嫌脂粉，只係淡掃蛾眉，衣服也不喜歡穿着花花綠綠顏色的，所穿不是純黑便是純白。她對於劇藝，勤習不倦，捧場的人，約她遊樂，她也少去，就算去也要她的媽媽隨着。有輩捧場客，都說她是可人兒。我也常看她的戲，因此相識，她知我是個編戲的人，便要我〔編〕一部戲給她演唱。我於是無條件的編了一本《藍橋會仙》給她演唱。由

她飾演雲英仙子，由文武生黃侶俠飾演裴航。這戲是有曲白的。她們讀熟曲，度過戲後即演出，果然獲得觀眾佳評。女慕貞唱反線，也不弱於《白蛇會子》一場。

　　不久，女慕貞便接到金山戲院之聘，一年為期，離開廣州，趁輪赴三藩市，先把她的首本戲獻演。《藍橋會仙》雖是新戲，也算是她獨有的首本，所以演唱，特別賣座，因為這個故事，在《客途秋恨》中已經明白，所謂「裴航玉杵諧心願，藍橋踐約去訪神仙」是也。這本戲演出，人人都讚，女慕貞便想開下卷，寫信給我，我認為不必多生枝節，便推了她。據說她演唱這戲，得到金牌不少，可惜她歸來便結婚，不再以色相示人了。

三四〇　曾三多最愛研究花面的臉譜

　　武生曾三多，演劇特別多姿多彩，由少至老，都忠於戲劇，最有「衣食」，永不失場。他雖然是個癮君子，可是他每於演劇之餘，睡在位中，他便度「橋」，想戲做。一邊想一邊吹，既滿足他的吹，更滿足他的想。他面目生動，身段靈活，演文戲有大臣風度，演武戲有大將本色。所以得隸名班，是當年最佳的武生。他在「封相」例戲中，表演坐車的藝術，更為戲迷所稱，班中人也稱他第一，因為他的身型好，坐車「晒靴底」時的演技，更獲得好評。可惜他對於唱，未能響遏行雲，因為嗓子略帶嘶喑，不過仍可以唱。他對於口白，說得精警，所以他登場，便向白的方面展其所長，以補唱的短處。

　　曾三多的白鬚黑鬚戲一樣可演，後期還喜歡演花面戲，不論忠奸，一樣擔綱演唱，沒有認為身當正印，便不演奸戲了。他喜演花面戲，是因為他在「樂同春」班那年，曾赴上海廣東戲院登台，他一到上海，對於京戲，便上了癮，對於花面的角色，尤為傾倒，他覺得花面戲，是劇藝中的最有價值的。上海的書坊，有「臉譜」刊行，凡屬花面，每個不同。奸的有奸的臉譜，忠有忠的不同。他搜集不少臉譜的書，購〔置〕研究。

　　當他由上海歸來，決定多演花面戲。所以《火燒阿房宮》一劇，他便開面演秦始皇戲，果然一演而紅，戲迷皆有好評，讚他演花面確與其他花面戲不同。以前粵班花面角色，只是大花面

與二花面而已。大花面多屬奸臣，二花面卻演忠戲。曹操、秦檜、董卓輩，使由大化面飾演。原來臉譜，這幾個所謂奸臣，卻是有別的；關雲長、趙匡胤雖是紅面，但亦有分別。二花面飾演的胡奎、張飛、周倉、孟良、焦贊等角，臉譜亦有分別，是不能混而為一的。曾三多對於臉譜，分得特別清楚，凡劇中有花面戲演出角色，他都從旁指示，要用那一個臉譜才對。他二十年前演《七劍十三俠》他飾演非非僧，也是開面的，不僅開面，連肚腩也畫花，真是特色。因此，這本戲亦成名劇，賣座特盛。武生演花面戲，而且是演奸戲，他演得最為出色。

三四一　靚仔白鼻哥黃種美的　　　拿手好戲

　　黃種美是當年最佳的網巾邊，因他生得英俊，瀟灑得像一株臨風楊柳，不同別的男丑古老得像一株松樹，所以班中人都稱讚他為「靚仔白鼻哥」，本來他可以充當小生，但他性好詼諧，認定做白鼻哥有趣，粉墨登場，甚麼戲都可以做。他由《熊飛戰死榴花塔》飾演一個閒角喚作「黃種尾」而得名，所以當正時，就喚作「黃種美」。這個戲號，特別新鮮，比鬼馬、生鬼、蛇公、蛇仔等名好過多多。他在怡記的「樂同春」班，做到「新中華」班，都是正印網巾邊，小生白玉堂就是他的堂兄弟，也是從他學藝而成名的。

　　黃種美的戲路廣闊，扮老人似老人，扮名士似名士，扮下流人物似下流人物，且又愛演新劇，當戲班要開新戲時，他還助開戲師爺「度橋」。他雖當正，亦少「老倌脾氣」，對開戲師爺，彬彬有禮，開戲師爺羅劍虹，和他最好，羅劍虹得在班中為長年開戲，也是他推薦的。他的口白風趣，不趨於粗鄙之詞。所以戲迷皆愛看他的首本戲。

　　黃種美的拿手好戲，有兩本是他絕唱，一本是《醉酒佬招駙馬》，一本是《打劫陰司路》，這兩本戲，有人情味，而又有諷刺性，他在劇中演唱，可謂入木三分。《醉酒佬招駙馬》他在醉中演出，更為出色，是熱鬧的喜劇，因為演唱得妙，為別個白鼻哥

不能效顰的，所以甚少綱巾邊拾演。至於《打劫陰司路》橋段曲折有趣，而又有大場戲做，李海泉喜愛這戲，扮演之後，也成了李海泉首本。

　　黃種美演唱過不少新劇，以扮豪華闊少為特佳，因他是個靚仔白鼻哥哩。扮伯父也神氣十足，拉扯神經六扮伯父的神情，也是向他學習得來的。黃種美演海青戲、演爛衫戲一樣並皆佳妙。他在當時，曾得到評劇家自了漢大讚。因為他生性戇直，正如二花面路見不平，必拔刀相助，才有在樂善戲院演戲，戲餘之暇到戲院前的茶居飲茶，遇到了警方捕捉姪少這一場禍 ① ，使他誤中槍彈身亡。所以他出殯時，八和子弟，皆執紼相送，戲迷爭看，為戲人之死，最生榮死哀的一件事了。

① 　廣州市公安局偵緝科長吳國英有個姪兒，人稱「姪少」，在西關一帶橫行霸道，某次因生事而遭公安局保安隊長槍擊，黃種美當時在現場，遭隊長開槍誤殺。

三四二 少新權在劇海的升沉演技與唱工

　　廣東梨園曾經著名的老藝人，一年一年的多跟着與世長辭了！如薛覺先、馬師曾、桂名揚輩都在大陸永逝，如歐陽儉、李海泉、半日安、子喉七、新丁香耀輩也在香港相繼離開人海，魂歸天國。回想這輩藝人，皆是當年縱橫劇海，馳騁戲台的紅絕一時的戲人，顛倒過千萬戲迷，他們的歌聲，現正有些粵曲可以在唱片中聽到。當他們的死耗傳來，凡屬喜愛粵劇的戲迷，也為之悼惜不已。

　　數日前少新權又作了古人，病逝在廣華醫院，於是老藝人，又弱一個了。少新權在粵班的資歷，由童年而到老年，都是離不開戲台生活。當他在「樂同春」班，充當第三小武時，班主也讚他好戲，認為可紅的老倌。「樂同春」雖為怡記所組，班主為何壽南，可是香港九龍的普慶戲院（這時普慶還是古香古色，現在已作第二次改建），普慶是怡記主辦，由班主的太太大姑主理，大姑雖屬女性，但才幹不弱於男人。她對「樂同春」班的老倌，宜多用青年戲人，所以在童班出身戲人，如馮顯榮、李瑞清與少新權等都被羅致在班中。馮顯榮、李瑞清則為小生副角，不分第二，少新權則為筆帖式之副。班中人皆讚大姑眼光獨到，因為馮、李這對第二小生，果然獲得戲迷稱許，而少新權在戲迷的眼光來看將來也易竄紅。少新權少年時代，十分英俊，肯做肯

唱。最可惜在他將起的時候，他便離開「樂同春」班，遠赴外埠登台了。

在南洋金山各埠登台，果然獲得該地人士欣賞，所以得到金牌不少。他一去多年，當何浩泉組「高陞樂」班時，用重金聘他為該班正印小武，只惜這時戲班已不景，他的演藝唱工，便得不到戲迷讚賞了。因此，再行走埠，第二次大戰結束後才歸港，他這時還在壯年，志氣仍未消沉，初仍以小武姿態登台獻技，但粵班不多，欲顯身手而無由，加以又肥胖，因此，他便改當武生，〔在〕水銀燈下演歌唱片的戲，有班做時，他又作武生登場，在十多年來，便做了伶影兩棲人物。因為生活問題，始終未能充實，而英雄也入了垂暮之境，於是鬱鬱，一病數月，便溘然長逝了。回想他在少年時代的青春活潑，是何等英氣而爽朗，時不他與，能無慨焉！

三四三　幾個大老倌的悲慘收場（上）

　　以前的戲人，雖然成名做了正印，而且得到萬千戲迷歡迎，欣賞他的演技，他們唱腔，在當時得令期中，更得到班主爭聘，歷隸名班，不論在省港各院，與落鄉演唱，都是人山人海爭着看他的好戲。本來，這輩藝人，應該晚年是有福享的才是。可是這個時期的戲人，多不善儲蓄，所得人工，為了好吹好賭，隨手便散光了，一樣要負債纍纍，結果，紅過了後，便成「過氣老倌」，沒好收場。

　　猶記有幾個著譽的戲人，曾經紅絕一時，演出多姿多彩，為觀眾歎觀止矣的。一個是文武生靚昭仔，一個是艷旦騷韻蘭，一個是正印花旦新丁香耀。這三個名伶，在戲運亨通的時候，真是人見人讚，怎知後來，他們竟不為時重，就要顛沛流離，淪於困境，得不到愉快的收場，這真是梨園子弟的不幸者。

　　靚昭仔在童年時代，一登戲台，聲價便有，他的演技唱工，也算跟得時代進展，不落人後的，所以成年之後，歷隸名班，充當正印，就是過埠賣藝，也得過金牌不少。只因他一生嗜賭，在三藩市登台，為了賭博，欠下賭債，所得的人工，也不能清償，還要拍電回家，籌款匯去還賭債，才得一身輕。回粵時志氣消沉，無班〔可〕落，於是一年苦於一年，竟要在街頭賣藥，維持生活，班中人看到，為之慨歎不已。抗戰期中，更不幸地一病不起，聽說得曾三多之助，才得薄棺殮葬。

騷韻蘭在「人壽年」班，為千里駒之副，與嫦娥英不分第二，他因為有子都之姣，化裝登台，人皆曰艷，竟忘記他是易弁而釵的男花旦，在這時觀眾眼中，更把他視作再世西施，復活玉環。班主也說，他的人工，不必演唱，出場「企洞」，已經值回了。怎知他過埠登台，便要淪落窮途，無法回到故鄉。因此，□日與他的妻子，在街頭唱「蓮花落」，偶遇梨園中人過境，憐他□□，□解囊贈款，作雪中之送炭。可是，他卻不受，認為長貧難顧，必須自己掙扎得來，才可獲得生活安定，靠借靠贈，非我所願也。如騷韻蘭者，亦算得是一名硬漢。

　　騷韻蘭在星埠淪落的苦況，是在金山歸來的文武生譚笑鴻對我所說的。他還說出騷韻蘭寧在異地終老，決不作歸計。這是十多年前的消息，現在如何？已寂然無聞了。

按：本篇末段本為下一篇的首段，編者按文理重置。

三四四　幾個大老倌的悲慘收場（下）

說到新丁香耀，他在「人壽年」班當第二花旦，他雖是個男花旦，在舞台上早著艷名，豐肌玉貌，顧盼多姿，依照相法批判，他絕不是晚年會受苦的。他的「地閣」① 生得甚佳，本來要有福享才是，料不到晚年生活，常處困境，沒有一天是過得舒服的。

新丁少年得志，又娶得何老四的千金作嬌妻，何老四是班主，人們都稱他的女兒為「公主」，新丁得娶公主，當然是駙馬爺了。所以何老四組「寰球樂」班，新丁便為正印花旦，公主也在班中策劃，幫助坐倉一臂之力。新丁在「寰球樂」班一演一唱，戲迷皆稱為有色有聲的美麗花旦。他在這個時期，凡屬做班的人，都仰敬他，尊重他，不敢得罪他。可是他老倌脾氣太重，遂有「扭紋柴」之稱。不過，他對編劇與作曲的人，十分謙卑有禮。他落台時卻像一個翩翩濁世佳公子，而且這時又不吹煙，連香煙也不吸一支，對於賭也是不喜愛的，他只是對於食，有些好愛而已。

新丁做了這麼多年戲，而且充當正印，可是他對於粵曲梆黃的叮板，常常不能按腔合拍，這就是他的短處。他在「高陞樂」班，因為子喉失了，便改充小生，但不稱小生而稱「少生」，花

① 　地閣：相學術語，即下頜。

旦地位，卻由金山歸來的男花旦小丁香替代。他知我能撰曲，由班聘我為長期撰曲。我知他的個性，故聲明所作的曲，如唱得不順，可以改到妥為止。果然，鄧英第一本新戲，是我撰曲的。曲寫成後，靚榮、小丁香、少新權輩都熟「唱」如流。但他唱來，時常撞板，他便不快，幸而我曾先此聲明，他便不敢「扭紋」矣。後來，我即辭去撰曲之職，他見了我，表示是他的錯，所以坐倉樊岳雲說他對我是最好的，假如對別人，他已經「扭紋」了。至今思之，猶未遺忘。而新丁以後也一年頹喪於一年，生活一年苦於一年，弄到悲慘收場，也是戲人垂暮的可慨事了。

三四五 《胡不歸》得成名劇
全憑老倌演唱得妙

　　粵劇的演唱，除古老戲外，在這數十年來，新劇不下有千本之多，但能成名劇的，卻如鳳毛麟角。在當年來說，能傾動一時的粵劇，真是寥寥無幾，能賣座的，計有朱次伯、新丁香耀之《芙蓉恨》，千里駒、白駒榮之《泣荊花》，馬師曾之《苦鳳鶯憐》，靚元亨之《海盜名流》，蛇仔利之《怕老婆》，子喉七之《十奏嚴嵩》，姜雲俠之《沙三少》；但由薛覺先演出的好戲，卻有多本，如《白金龍》、《姑緣嫂劫》、《胡不歸》等劇，至今猶得戲迷稱賞。其中猶以《胡不歸》一劇，至今仍得稱霸粵劇藝壇。

　　《胡不歸》這本戲，橋段甚為簡單，劇情雖充滿人情味，假如第一次演出，如非好老倌合作演唱，也是平凡之作，不會成為名劇。聽說這部《胡不歸》的作者，是一個女性，她原意是編作電影劇本的，並不是編給戲人作大戲演唱的。可是這部劇本，落在電影公司手上，經過導演們研究，覺得劇情平淡，拍成電影，也不容易賣座的，所以便擱置着而不選用。剛剛薛覺先在片場拍戲，問某導演有沒有合於粵劇演唱的佳作。某導演便把《胡不歸》介紹給他，說堪作粵劇的資料，尤其是你把它改編演出，會一演成功的。

　　薛覺先把這部《胡不歸》劇本取回班中，交給馮志芬先看，如認為有戲，合他的身份的，即刻寫提綱及撰曲。馮志芬看後，

認為好戲，於是度過「橋」，加多一二場武場戲，以免過於冷場，因為這時的戲，必要有一兩場大鑼大鼓戲，才能使到觀眾興奮的。這部戲原名不是「胡不歸」，「胡不歸」是馮志芬改的。馮志芬對這部《胡不歸》所寫的曲，可算得精心之作。《胡不歸》的主題曲，是新譜，所以特別生色。這部戲之所以得成名劇，生旦戲當然是薛覺先、上海妹演得好唱得好，不過半日安飾演「婆腳」演家姑戲最為可觀。半日安雖然以「頑笑旦」姿態上演，但他一演一唱，與頑笑旦不同，他另有一種風度，就算原裝女角扮演，也不能有此動人的演技。因此，演出後，即成名劇，至今一樣獲得戲迷爭賞；假如這本戲沒有半日安飾演家姑，也不能有此成功。

三四六　小生花旦最佳的首本戲

　　粵劇的夜場戲，在未有新劇開演前，〔就〕是小生花旦戲，所以當時的小生花旦，特別吃香，粵班的班主，如定得最受戲迷歡迎的小生花旦，這班的聲價，自然比別班平添十倍。以前粵班，因為有男女班之別，所以男班的花旦，全是男花旦，這時的男花旦，為各項角色的人工最高者。男花旦，以雄為雌，易弁而釵，當然是不易為的事，雖然，粉墨登場，尤不易為，所以當時的戲迷眼光，看男花旦戲，特殊〔稱〕心，因為男花旦在演戲時的一顰一笑，一演一唱，完全是女性一般，所以值得欣賞。曾記當年有一男花旦，戲號為「佛動心」，可見他的聲色，是怎樣美妙。男花旦的佳旦，就是能以男兒身化作女兒身，在舞台上演唱，總是迷人的，使觀眾看到，簡值當他是美人來欣賞，而且有些男花旦，還被觀眾稱為絕代佳人。

　　當日男花旦，如果是有名的，他就要拍有名的小生，才得紅花綠葉，相得益彰；假如花旦是名角，而小生不是名角，就是名角，但與花旦戲路所同，也是無法拍演得落力的。當日的夜場戲，觀眾既重視生旦戲，當然班也重視生旦戲，每晚所演的齣頭，完全是集中於生旦所演的首本戲。

　　這時的最著的小生，則有金山炳、小生聰、風情杞、小生沾輩，最著的花旦，則有西施丙，肖麗湘，千里駒，揚州安輩。說到粵班稱為第一班的，則有「祝華年」、「人壽年」、「國中興」、

「頌太平」等班。「祝華年」小生為金山炳，花旦為西施丙，他二人的首本為《貴妃醉酒》。小生沾在「周康年」時是拍他的徒弟金山耀，以演《夜送京娘》為最佳首本。揚州安在「頌太平」則拍風情錦，以演《佛祖尋母》獲得戲迷稱賞。小生聰與肖麗湘同隸「人壽年」班，夜場戲首本最佳，有《牡丹亭》、《李仙刺目》、《孝婦描容》（即《琵琶記》）等劇，後來小生聰改拍千里駒，二人的首本，則以《夜送寒衣》、《拉車被辱》、《湖中美》〔及〕《誤判孝婦》各劇，為最賣座。當日小生聰是一最紅小生，此〔時〕與他同班的花旦，都是聲譽而得到卓著的，所以班中人都說小生聰是最幸運的小生。

三四七　演武戲最佳的三個男花旦

　　當年的男花旦總是壓倒女花旦的，男花旦雖是化雄為雌，但一登戲台，戲迷們便會為他的聲色而傾倒，比對女花旦有過之而無不及，因為男花旦的演技唱工，都比女花旦超出數倍。在當時觀眾，皆作這樣批評，卻非阿私 ① 之好。粵班男班全用男花旦，所以男花旦的演唱技藝，不能不求深造，使聲譽上揚。大抵這時的粵班十項角色中，必先挑選最佳的男花旦，以擔戲金，因此，男花旦每年人工，亦多於其他角色的。

　　當日的男花旦多趨重文戲，長於武戲的實在少而又少。在當時來看，男花旦能演武戲的，最佳者只得三人，一為絮腳文，一為絮腳勝，一為余秋耀。文勝兩伶，都以踩蹺為班中所稱，所〔以〕二伶的戲號，也以絮腳作宣傳。因為他們所演的首本戲，都是絮腳演出的。絮腳文在「周康年」班當正印花旦，這時還是清末，他的首本戲，有《水浸金山》、《劉金定灌藥》、《大鬧能仁寺》，三本戲都有武戲演出，而且還絮腳登場，這時舞台雖無佈景，但在他登場演唱，一樣是多姿多彩，獲得觀眾欣賞。

　　絮腳勝由武旦轉花旦而掌正印，在「祝康年」班與小生福同班，生旦戲亦是以《斬四門》、《十三妹大鬧能仁寺》二劇而擔戲金。《斬四門》與《大鬧能仁寺》都是他拿手好戲，所以在戲台

① 阿私：偏袒、徇私的意思。

上特別刻明「紮腳演出」。勝伶的武戲則略勝於文伶，但文戲則不如文伶來得細膩，因文伶的色，是比勝伶略佳。紮腳勝中年後便不做班，看男花旦的武戲，但要看余秋耀了。

余秋耀童班出身，文武皆能，演蕩婦戲特別佳，所以他成年後，隸「樂同春」班，他的身份，雖屬正印，他仍演蕩婦戲，與靚仙合演《潘金蓮戲叔》，且紮腳登台演唱，飾演潘金蓮「戲叔」一場，他的調情演技，觀眾看了，皆讚好戲。他演武戲，《劉金定斬四門》、《十三妹大鬧能仁寺》雖是紮腳勝首本，但他演出，一樣是他的首本，因為他演踩蹺戲，不讓於文、勝二伶。他的首本戲頗多，新戲《紅蝴蝶》、《伏楚霸》都是他拿手獨有的好戲。《伏楚霸》還紮腳坐車，更獲得戲迷爭看。

三四八　白玉堂與生鬼容所唱的　《陳宮罵曹》曲

《陳宮罵曹》這支粵曲，是最古老的粵曲，不僅是古腔粵曲。這支古老曲，在當日的粵劇中，是由總生演唱的。因為這時的角色，總生也是台柱之一。總生以唱工著譽，所以在唱粵曲的歌喉，總生也有一種歌喉的，班稱為總生喉。做總生的如唱得好，他就容易改充武生或其他角色。清末時的《陳宮罵曹》已屬於名曲了，書坊印行的散支粵曲，《陳宮罵曹》也極暢銷，愛好粵曲的人，也常常學唱，在童年時曾聽到這支曲的首板：「自怨公台生錯了一對無珠肉眼。」已不知多少次，而且，也曾試唱，覺得甚為有味。這時的瞽姬，都能善唱這支《陳宮罵曹》曲。

當網巾邊生鬼容在「周康年」班為其師豆皮梅之副，因為他的歌喉特佳，唱出梆子腔的粵曲，都極鏗鏘爽朗，餘音裊裊，繞樑三日不散的。所以他當正後，便專心於唱。這時薛覺先輩還未抬頭，粵曲仍屬舊腔，朱次伯雖用平腔唱《寶玉哭靈》，但仍是古腔的粵曲，不像後來的新腔粵曲那麼複雜，加插不少的小曲、時代曲、南音、木魚等等曲調在內而唱。

生鬼容以朱次伯唱《寶玉哭靈》而成名，他也靈感一觸，因為他是丑生，所以就拿《陳宮罵曹》這支曲，編成劇本，由他飾演陳宮，在「罵曹」一場，把《陳宮罵曹》舊曲唱出，果然，他唱得聲情並茂，雖是古腔，但是十分動聽，不讓小生風情錦唱那支

《佛祖尋母》專美。生鬼容自唱《陳宮罵曹》一曲後，人人皆讚，他的《陳宮罵曹》一劇，因他一唱驚人，他便獨擔戲金，粵班雖在不景氣中，他的人工，也高出其他正角幾倍。

女歌人何麗芳，是生鬼容的女兒，所謂將門無弱種，她來港獻唱期中，歌迷都知她是生鬼容之女，其父以唱「罵曹」曲馳譽，於是要她在歌壇把「罵曹」曲唱出，她不忍拂歌迷之意，唱來一樣悅耳，令到歌迷稱絕。

白玉堂應港台之邀，在「舊曲重溫」節目中，也唱《陳宮罵曹》一曲，但據收聽者言，佳則佳矣，可惜不如當日生鬼容唱得那麼慷慨激昂，音韻鏗鏘而已。可見重唱舊曲，是一件不易的事。

三四九　靚少華組「梨園樂」班
仍當正印文武生

　　戲人做班主，為首者算是靚少華了。靚少華未名時，只是個三幫小武，且名阿昌。但他生得非常漂亮，對班中的大老倌，特別有禮貌，稍長的便稱「叔」，少年的便稱「哥」。正印花旦新蛇王蘇於是招呼他，和他同檯食飯，他沒有錢用，也借給他用，他有了大老倌作靠山，應食便無憂，因此專心學藝，以圖上進。有了新蛇王蘇的提挈，頭角漸露，於是更名為靚少華，轉入「人壽年」當第二筆帖式，靚少華的名，戲迷多能道之，且認定他日後必「紮」。

　　靚少華演技與唱工，得個「爽」字，且有新作風，扮相不俗，粉墨登場，仿如古代的年少將軍薛丁山、狄青之輩，英姿爽颯，剛中帶柔，雄赳赳而文質彬彬，故後來改作文武生，是最合身份的。武場戲雖不如靚仙、靚耀，唱工雖不如東生、擎天柱輩；但演戲，也不礙眼，唱梆黃也不礙耳。但他肯演肯唱，又能大場戲，所以觀眾，也多讚少彈。他在寶昌的班，如「人壽年」、「周豐年」等班，由幫網巾邊而擢升正印，與武生靚新華、小生白駒榮、花旦千里駒、丑生少李少帆齊名。

　　他在民初期間，曾一度離去梨園，改當民軍統領，他當軍官時，是用「陳伯鈞」的真姓名。及後，感覺為武人不易，虛有其名，並無其實，於是又再落紅船，充當正印筆帖式。他的戲運特

〔佳〕，在十年八年間，他又紅到發紫，在粵班全盛期中，他便做了班主，組織「梨園樂」班，用重人工聘子喉七、薛覺先，化旦第一年則為新蘇仔，第二年才改聘由南洋回之陳非儂。他雖然做了班主，但仍充當正印文武生。「梨園樂」雖為省港班，但落鄉演唱，為出得戲金，兼有擔保老倌安全的保證金，一樣落鄉開台，所以梨園鄉班落鄉的台期比省港〔戲〕院的台期還密。第一年的新戲，是用子喉七擔綱，如《醜女洞房》、《醜婦娘娘》、《十奏嚴嵩》的夜場戲，都是用子喉七擔戲甌的。薛覺先這年還要讓子喉七稱雄，第二年班薛覺先才與陳非儂拍演，演他們的新首本戲。靚少華雖為文武生，因為他是班主，所以決不在戲上與所有台柱爭戲做，靚少華真不愧為班主了。

三五〇　龐順堯是一個最幸運的小生

　　粵班的小生地位，在各項角色來說，小生常列在第二位，每年人工，也是第二，除了花旦，便算小生了。武生、小武、男丑這三項角色，雖然是重要的台柱，但甚少能過於小生地位與人工的。因為粵班每班的花旦小生，都是要選最佳名角，擔當戲金，所有劇本，也是以花旦小生為主，每班的花旦小生，都是有名的，方有吸引力，使到戲迷歡迎，如果班中的花旦強，而小生弱，就難得相得益彰，即是有紅花而沒有綠葉了。

　　當紅的小生，只是演文場戲而不演武場戲的，自從有了文武生之後，小武小生便合而為一，小生的地位，便從此減低，變成閒角。因為文武生的戲，真是允文允武，打又打得，唱又唱得，於是戲迷的眼光，又喜歡看文武生戲，單獨小生也不歡迎了。不過如白駒榮這個小生，他雖然擅演文戲，因為唱工好，演技輕鬆，所以一樣能在名班立足，受到戲迷稱讚，不會成為過氣老倌。

　　當粵班全盛時代的末期，粵班多至三四十班，凡稍能演唱的戲人，都為班主〔招〕聘，所以有些班主，便要到南洋金山各埠聘請名角回粵，以強班身了。在這個時候，寶昌公司便在南洋聘了馬師曾、廖俠懷，金山聘了龐順堯回粵，作他所組的「人壽年」、「周豐年」等班的台柱。龐順堯便在「人壽年」充當正印小生，每年人工甚廉，假如能在小生戲上，一鳴驚人，便於班有利，落鄉可以多收戲金了。而且寶昌聘請龐順堯，並不是一年而

是多年合約的，假如不受歡迎，也要期滿方能了結，否則收箱租他也要收到期滿為止。

果然，龐順堯的小生戲，新班頭台演出後，觀眾都覺得平平，班主也未見讚好，因為龐順堯的小生戲，過於規矩，演唱都沒有新鮮刺激，不是文武生作風，所以就受不到戲迷歡迎。跟着戲班不景，「人壽年」班改作落鄉班，由坐倉駱錦卿與編劇者開出《龍虎渡姜公》戲來，居然獲得戲迷欣賞。花旦為林超羣、李自由，小生龐順堯，因此也揚名起來，人工年年增加，一直享譽多年，成為了一個幸運小生，不須東奔西撲，才有班做。

三五一　當日小生論聲色
　　　　太子卓不落第二

在當年粵班，還沒有「文武生」這個角色前，各項角色中，只有小生、小武之稱。小生演文戲，小武演武戲，戲路各有不同，所以當年充當小生的戲人，只演文戲，極少演武場戲的，到了有「文武生」之時，小生不能演武戲的，便不能為時賞了。至於小武亦然，不會演文戲，也是不為時重的。〔故〕此未有「文武生」前，小生與小武，各有所長，分道揚鑣，在戲台上各顯身手，便會得到戲迷的稱賞。

從前粵班小生，完全是做文場戲，演文戲好，加以唱得好，而且是小生喉正宗的話，自然得到班主爭聘，觀眾爭看了。假如小生能演武戲，戲迷也說是多餘，不會欣賞他演出的武戲。當時的有名小生，金山炳、小生聰、風情杞、風情鐸、靚全、太子卓、白駒榮、小生福輩，都是以演文戲，而獲得賣座者。但小生能演武戲，則僅得舊沾、細杞等而已。舊沾即小生沾，至於新沾只也能演文戲，並不如舊沾能演武戲。所以這時的梨園子弟，如學小生的，則決不學小武的演技。

自朱次伯由小武演了小生戲後，劇風乃變，於是便有「文武生」之稱，戲迷們也要看所謂「文武生」的戲了。戲迷眼光既變，凡充當小生而不演武場戲，頓覺減色。如小生聰到了這時，也要演武戲，與人度兩度「手橋」了。不過仍能在小生地位站得穩

的，這時只有小生太子卓與白駒榮早一點成名，同時也是在「人壽年」班出身的。

照當時各班的小生來看，如小生聰、風情〔杞〕、小生福輩，都不是小生型而是總生型，但太子卓扮相，果然搶眼，戲迷都讚他有潘安之貌，出場仿如一株臨風玉樹，瀟灑多姿。生喉又是正宗，唱出的歌音，像足從玉簫裏吹出的聲韻。所以他落鄉演唱，特別擔得戲金。不過，太子卓在戲台上擺得而又唱得，卻是銀樣蠟槍頭 ① 。瀟灑而風流未見，生喉有腔無韻，唱「姑之逛」曲，實不露字，這是他最美中不足者，假如他有白駒榮那般的聲韻，在省港演出，也得到觀眾爭看了。

① 　銀樣蠟槍頭：比喻表面看起來還不錯，實際上並不中用；虛有其表。

三五二　白駒榮拍新蘇仔演
《金生挑盒》得名

　　粵劇小生在四十年前，多是以拍得好花旦而得名的。在這時的小生戲，全屬文場戲，而且又是齣頭戲，在夜場與花旦合演的多。這期間的粵班，還沒有分省港與落鄉，只是由各鄉主會或由省港戲院買來登台，落鄉演唱仍以演神功戲為主，在省港演出，時逢佳節，各戲院必預先□□，甚少分賬的。在此期間的粵班，也甚簡單，因還沒有佈景、宣傳及種種複雜的問題，新戲雖有，但不多開，戲人方面，亦〔甚〕優游，只演古老舊劇，有一兩本合身份戲，能使到自己大顯身手，自然便受歡迎，得班主爭聘，作為所組的班之台柱了。

　　角色武戲則靠武生、小武、二花面擔綱，文戲則憑小生、花旦的聲色及演出之首本戲來吸引戲迷，喜劇諧劇則賴男丑滑稽的動作，引人發噱，當為班中的開心果。每班能得到這五項角色之演技與唱工而受觀眾爭看爭聽，即成名班。說到當時小生，最受歡迎的要算小生聰、小生沾、金山炳、細倫、風情杞輩，至於還在副角中猶未當正的，太子卓、白駒榮輩，正如班中人謂已有「聲氣」。至於花旦之副新丁香耀、新蘇仔也算最佳新秀。

　　太子卓在「人壽年」拍新丁香耀演《夜偷詩稿》一劇，名已上揚。而白駒榮在「周豐年」拍新蘇仔演《金生挑盒》一劇，二伶名亦突起。因新蘇仔與白駒榮同時都是副角，夜場戲在三齣

頭戲，總是在第二齣時拍演的多。新蘇仔雖是男花旦，但他的扮相，十分美麗，像一個懷春般的少女，而且演技俏皮輕鬆，演丫環戲特佳。白駒榮粉墨登場，正如一位古代美少年，瀟灑多姿，潘安何異？加以生喉天付，唱工漂亮，每歌一曲，都能字字清朗，有腔有韻，雖是古腔，並非「姑之逛」之唱。白駒榮與新蘇仔正如一對璧人，在夜場戲合演的戲，十分落力，所以戲迷們皆有好評。班中以他二人既受歡迎，又以新蘇仔長於「妹仔」戲，而白駒榮也可扮美，於是便使他們合演《金生挑盒》這一部最合得戲迷們口味的戲。果然，一經演出，即成好戲。白駒榮之名，直線上升，遂成最佳小生，小生聰便要離位，由他拍千里駒了。

三五三　黃不廢編《毒玫瑰》一劇
　　　　使薛覺先復活

　　粵班全盛時代，入梨園習藝者甚眾，而且這時學戲的人，都是識字的多，所以對於新劇新曲極肯演唱，加以生有戲劇天才，故這時後起之秀，觸目皆是，從師學三兩年戲，憑着自己聰明，便能一登舞台，聲價十倍，不比以前戲人，經過若干年後，才得漸漸升起，獲得觀眾欣賞。

　　自朱次伯改唱平腔後，粵劇唱風，即由此而變，北劇南侵，演風亦改，這時梨園人物，新起者以薛覺先為最速。薛之所以對戲劇發生興趣，卻是因慕朱次伯之演技和演功而起，他便下決心入梨園習藝，一則他的姊姊薛覺非，又是女班花旦，姊夫又是「寰球樂」的筆帖式新少華。他有此機會，便落紅船，隨新少華習藝為名，卻偷學朱次伯之技為實。他既性近於戲，歌喉又不錯，果然三兩個月間，便能扮書僮出場，且能唱幾句滾花與中板了。班中人對他敢演敢唱，皆認定他將來必「紮」，何萼樓便買了他作班仔，使他在「人壽年」當拉扯。

　　由「人壽年」充當拉扯起，不兩年，即為靚少華所定，在「梨園樂」當文武丑生，於是用武有地，大顯身手，演唱新劇，均大受歡迎，便有萬能泰斗之稱，因為他允文允武，能演能唱，亦莊亦諧，是一個粵劇藝壇上突出的戲人。薛既成名，而馬師曾，廖俠懷輩又由外埠歸來，馬為「人壽年」正印丑生，廖為「梨園樂」

幫網巾邊，廖俠懷也是佳角，與薛同班，各有所長，但有幾本新劇，廖之演出，竟然將薛壓倒。馬師曾別有演風，他的歌喉更有「乞兒喉」之稱，薛有一個時期，總是被馬、廖所遏，沒法上升。

薛由滬歸來，自組一班，名「新景象」，特聘黃不廢為坐倉。黃不廢是話劇人物，後作開戲師爺，他對於「度橋」頗強，因此，為挽薛覺先的聲譽和班的收入，即編了一本《毒玫瑰》給薛演唱，此劇橋段曲折新鮮，最合薛的身份，果然一演驚人，戲迷皆讚好戲，於是每台獻演，座皆滿瀉，薛覺先在粵劇上的聲價，便復活起來，以後演出的新戲，更比前佳。班中人對《毒玫瑰》一劇，都說是薛的救星，黃不廢「開戲師爺」之名，亦從此不廢。

三五四 朱次伯改唱平腔後
粵曲梆黃也改唱風

　　朱次伯原是筆帖式，以演武戲而名的，可是他做了多年小武，雖當正印，也不能像靚仙、大眼順般的有價，所以在「寰球樂」那年，他便要在文場戲下功夫。因演《寶玉哭靈》一劇，他對「哭靈」這支曲，便用平喉唱出，成為戲人唱平腔的第一人。平腔並不如古腔的高，因此，字字清楚，句句爽朗，減去了生喉的「叻喋加」腔，所以就得到男女戲迷歡迎，不過要看他的戲，而且還要聽他用平喉唱出梆黃腔的粵曲。

　　朱次伯雖然改用平腔來唱粵曲，但這時的粵曲，仍然是分開梆黃來唱，所以他在《芙蓉恨》所唱兩支主題曲，「憶美」是唱梆子，「吊美」是唱二黃的。不過，朱次伯改唱平喉後，各班的小生，也跟着仿效他唱平腔，正宗的生喉，於是漸遭淘汰。跟着各班的名角，也紛紛興起，要在粵曲的唱出而爭雄，不再作中規中矩，唱出的梆黃腔，總是「想當初，原本是」的句子，只靠古腔的音〔韻〕來動人之聽了。

　　「人壽年」班的角色，是最有朝氣的，千里駒、白駒榮這一生一旦，都是以唱工著譽的，而且這對生旦，最為合作，因此，他們在無戲一身輕時，又聚着來研究粵曲腔韻，應如何改造唱風了。白駒榮的生喉，是數一數二的，他唱出的字句，非常清朗，不同太子卓只聞其腔，而不辨唱出的是何字句。白駒榮有聲有

韻，加以肯研究唱法，不作「姑之逛」的唱出，這是早得戲迷稱賞的。自朱次伯創平腔，他也跟着唱平腔，但他的平腔，又似乎比朱次伯的悅耳。他在《拉車被辱》一劇中唱的慢板，「兩粒野，拉到氣都咳⋯⋯」字字漂亮，聲韻可賞，這是他才能唱得有如此美妙的，因為這兩句，完全咽音，如被太子卓唱，他就認為「閉口」棄而不唱了。白駒榮由生喉而轉平喉後，以後他唱的粵曲，支支都是悅耳的。他還在二黃腔而不用序起，稱為「禿頭二黃」而且不作三三四的句唱出，作兩句唱出，更為清爽可聽。因為他〔不〕靠音樂作引子，他一開口便唱，這又是他的創作。自此以後，各老倌便向着粵曲中而鈎心鬥角，創他們的新腔，粵曲也向新途徑而發展了。

三五五　白駒榮唱南音得好評　演《客途秋恨》卻失敗

　　小生白駒榮是最唱得的生角，以前金山炳也不及他唱得如此清亮。白駒榮梆黃兩腔，唱來字句清新，就是古腔，也極露字，改唱平腔，更為動聽，按腔合拍，自不必說，而且他對梵音，猶唱得美妙，《泣荊花》曲，一句「阿彌陀」，他就唱得宛轉有致，如唸佛經般的唱出，所以《泣荊花》一曲，便成名曲，人人爭聽，比朱次伯《芙蓉恨》曲，唱得更為優美。白駒榮除梆黃腔外，還長於唱南音。有人認為他唱南音，比盲德猶臻化境。因為他所唱的南音，是短序流水南音，所以最為悅耳。他在唱片唱的《客途秋恨》南音曲，唱得爽亮，《男燒衣》也比瞽姬唱的別有哀涼情致，所以《男燒衣》這支曲，最得花界鶯燕稱賞。

　　白駒榮的《客途秋恨》因為時間關係，最尾的幾句，略有刪改，歌迷聽到都感美中不足。不過，這隻《客途秋恨》唱片亦賣到絕市。他唱《客途秋恨》唱片曲，既然獲得歡迎，加以途曲的單行本，在木魚書裏，最為暢銷，《客途秋恨》這一個名，真是婦孺皆知，藝壇中人，也都識得的。於是開戲師爺，為找材料編劇，便向《客途秋恨》中搜索橋段，在「人壽年」班，開與白駒榮演唱了。白駒榮也認為編成演出，必能賣座，同時班中人也一致看好。經過幾許編排，才得上演。

　　《客途秋恨》的故事，只是一個士子戀一個妓女，因為要上

京赴試，迫要分離，怎料別後，干戈撩亂，終難相會，士子作崔護重來 ①，卻是桃化依舊，人面已非，因此使在舟上，唱出這段歌來，作為懷舊及懺情之歌。人傳是繆蓮仙之作，查實非也，說起話長，惟有略而不說。《客途秋恨》無甚曲折，惟有在干戈撩亂句中製造資料，可是無新的曲折，資料又不充實，雖有白駒榮與千里駒合演，也演不出高潮來，而且《客途秋恨》那支南音，又不能由白駒榮從頭至尾唱出，使到這支曲支離破碎，總不如唱片那麼受人歡迎，所以這部戲，演了三幾台，兩駒都感覺平平，因此便不再演。《客途秋恨》一劇，雖有兩駒演唱，亦不能成為名劇，如《泣荊花》那麼賣座。

① 崔護重來：崔護〈題都城南莊〉：「去年今日此門中，人面桃花相映紅。人面只今何處去，桃花依舊笑春風。」（「只今」或作「不知」）後人以此喻景色依舊而人事已非的意思。

三五六　武生靚東全有演技不能唱 人工減半

　　凡屬粵班各項角色，必須演唱俱佳，才是全材。有演技而不能唱，雖受歡迎，亦減色了。武生、小武、小生、花旦、總生、公腳、二花面、男丑這幾項角色，都要演唱雙全，才成名角。不過，男丑這個角色，聲線略差，但能以詼諧口白而「攞噱頭」，也容易成為名角的。當時的男丑能唱的，有機器南、鬼馬元輩，不能唱的，則為蛇仔禮了，他出場總是一句滾花埋位，其餘慢板中板則甚少唱出，可是他的口白，每說一句，觀必為之捧腹絕倒，而且他的演技特別雅趣，絕不下流。他的首本《仗義還妻》、《耕田佬開廳》，確是他的戲中絕招，非他人所能演得這般可觀的了。

　　關於小生、花旦這兩個角色，當然要聲色俱佳，才能飲譽。小武、二花面，也是重於唱的。周瑜利能唱，便收戲金。東生本為二花面，大牛通亦然，但東生在《五郎救弟》一劇能演能唱，大牛通在《王彥章撐渡》能演能唱，便由二花面改充小武，即成名角。

　　說到武生，對於唱工，與演技同時並重，能唱的武生，才得歷隸名班。東坡安原來〔是〕總生，因長於唱，即充當武生，在「周康年」當正了數年。如金慶、新金玉、新白菜、外江來輩，都是能演能唱的，所以也得在名班當正。「新中華」武生靚東全，演技奇佳，允文允武，可惜嗓音不好，便不能唱。但在「新中華」

當正印武生，觀眾對他，並不以他不能唱而輕視之，因為他演戲好，所以仍受歡迎，落鄉登台，戲迷們一樣對他有好感，他演的戲，均有好評。主會買戲，對靚東全，也說好老倌。戲金方面，仍然擔得。

　　在當年「新中華」的櫃台何柏舟對靚東全，也讚好戲，是武生最佳之角，靚榮也不過如此，因為他文武兼資，有「做戲癮」，雖然聲線嘶啞，也能唱出幾句，對於大場曲難於唱出，但用口白代替，也無問題，查實演大場戲，白還緊要於曲的。如果這個武生能唱，可以唱得「班師」、「和番」、「遊赤壁」的曲，他的人工必多一倍，因沒有聲，人工也隨之減半，這真是可惜的一件事。

三五七 姜雲俠是當日的
萬能白鼻哥演唱俱佳

　　粵班男丑，在未稱丑生前，都是以演諧劇、唱諧曲、講詼諧口白來博觀眾一笑的，班中稱為「攞噱頭」。這時的男丑，班中則呼為白鼻哥，又稱雜腳，不過仍以網巾邊為〔別〕名。當白鼻哥這項角式的戲人，演技流於粗野，唱白亦是鄙俚無文，而且還喜作雙關語，討觀眾的便宜，甚少有亦莊亦諧之白鼻哥者。

　　自從有了志士班，男丑才漸漸有幽默性，一演一唱，才不趨向下流，所以以後的網巾邊，就是原班出身的，也提高白鼻哥的地位，受到男女戲迷歡迎了。男丑姜雲俠，他原是「優天影」志士班的網巾邊，因為他演唱俱佳，卻被宏順公司班主鄧瓜看上，就用重金聘他在「祝華年」班充當正印男丑，與聲架羅、東生、金山炳、西施丙同作該班的五大台柱。

　　姜雲俠是沒有從師學藝過的，他自幼便有戲劇天才，喜看粵劇，而且認為做戲，最好就是做白鼻哥了。他是官宦之家的兒子，懶讀詩書，日與頑童嬉戲，他是居於小北天香街的，他常與頑童在空屋裏玩耍，真是做戲一般的玩，他善於「喃巫」，他學喃巫先生的唸唱，十足十一樣，人們聽到，都勸他去做道士。但他卻說上台做戲則可，真要做道士，我卻不為也。果然，有志竟成，志士班興，他便投身為志士班老倌。他對劇藝學習了一月，居然登台，演出好戲給人欣賞，姜雲俠之名，便在梨園不脛而

走，即轉入大班，當正印男丑了。

　　姜雲俠戲路廣闊，粉墨登場，身型最佳，上下流的戲，皆能演唱，他在「祝華年」班，首本戲特多，他的《盲公問米》、《大鬧廣昌隆》是他的拿手好戲，他扮花旦不但顧盼多姿，唱腔道白與肖麗湘無異，因為他對肖麗湘是最稱賞的。他演清裝戲，《沙三少》演得維妙維肖。因為他是富家子弟，所以演公子哥兒能特別傳神。他在《梁天來》一劇中，飾演凌貴興，又飾演欽差大臣孔大鵬，真是仿若兩人。又他在《紅葉題詩》一劇中與金山〔炳〕遊御苑時，還能用口技作雀鳥聲音，聽到的觀眾讚不絕口。他後來因為嗜賭，欠下班債不少，便要到南洋各埠去避債，歸來兩鬢已白，便成過氣老倌，再不是萬能老倌了。

三五八　由《陳宮罵曹》曲憶述
鬼馬元《袁英罵袁》曲

　　粵班初期編演的粵劇，江湖十八本外，便是歷史戲，歷史戲尤以三國戲居多，三國戲，日場正本以《張飛喝斷長板橋》、《劉備過江招親》為最佳的演出。夜場鑼頭首本則皆《三氣周瑜》、《王允獻貂蟬》等為最受歡迎，至於所謂關戲，為《華容道》、《困土山》各劇，是後來才得戲迷欣賞的。總之，三國戲的主角，在十項角色中都有飾演。曹操必用大花面，張飛必用二花面，劉備則用武生，周瑜則用小武，孫權、孔明則用小生。貂蟬、孫夫人輩則用花旦，陳宮則用總生，魯肅則由第二武生或末腳充當。三國戲中人物，每一項角色，都是能演能唱的。

　　三國戲的粵曲，以《周瑜歸天》及《陳宮罵曹》與《柴桑吊孝》這幾支曲為最動周郎之顧。因為這些曲詞，雖屬梆黃，但寫撰得充實而不空虛，所以唱來動聽，腔韻悠揚。《陳宮罵曹》曲，是由總生唱的，因為當時總生也是名角之一，總生喉是另有一種的。《陳宮罵曹》傳神在「罵曹」兩字，後來丑生生鬼容因唱「罵曹」曲而成名，也是因「罵曹」罵得痛快，像〈正氣歌〉一樣動人也。

　　《陳宮罵曹》曲，在當年真是家傳戶誦，盲妹也以此曲而作

號召的。所以張始鳴編《雲南起義師》[1] 一劇，有一場戲有一支曲叫作《袁英罵袁》，便是仿《陳宮罵曹》曲句而改作的。這支曲是由網巾邊鬼馬元唱出，鬼馬元是當時最佳之白鼻哥，他能演能唱，又愛演新戲，他的首本戲是《戒煙得官》。張始鳴編《雲南起義師》一劇，便用他為袁世凱之姪袁英，而袁世凱一角，則用金響鈴飾演，金響鈴是鬼馬元之副，因為他的臉型甚像袁賊，所以用他扮演，果然粉墨登場，觀眾也稱妙絕。可惜金響鈴只會扮袁世凱，其他劇中人，便不能扮得多姿多彩，故有機會，亦不能「紮」。鬼馬元對《袁英罵袁》一曲，研練「罵袁」的唱法，因此，演「罵袁」這場戲，特別傳神，加以金響鈴扮演袁世凱合演這場戲，鬼馬元越演得出色，全曲唱來無句不精，他用網巾邊的表演而唱「罵袁」曲，比總生唱「罵曹」，還來得維妙維肖。此曲可惜無存，又難憶記，殊屬憾事。

① 《雲南起義師》：應是《蔡鍔出京》。另一部主題相同的戲是梁垣三編、「祝華年」演的《雲南起義師》。互參第八四篇。

三五九　小生聰所拍男女花旦
　　　無一不成名角

　　粵班的小生與花旦，這兩個角，是最受歡迎的，如屬佳角，每年人工必高，因為靠這兩項角色擔戲金哩。從前小生花旦的聲價，都比武生、小武及其他角色高出數倍的。往時的有名小生，阿聰也算是小生之王，當他最紅時，班主便當他為無價寶。小生福、小生沾輩，也為之減色。因為阿聰所隸的班，都是名班，所拍花旦，也是最佳之角；不論在省港演唱，或在各鄉演唱，戲迷皆臨場趨捧，先睹為快。

　　小生聰自幼便落紅船隨師習藝，他因為有戲劇天才，粉墨登場，便飾演小生，從未做過拜堂旦與手下，他學成接班，即當第二小生，他對舊排場戲最熟而精，每演一劇，不論新舊，他必能應付裕如，不愁有「倒瀉籮蟹」之苦。可惜他讀書少，識字無多，如有新曲或白口，只從記憶力唱出與道出而已。他常自誇，所拍的花旦必「紮」，就是女花旦也一樣如此。他在金山登台，與女花旦晴雯金結台緣，果獲得觀眾稱賞，這是他在青年時代，飾演小生，自然瀟灑風流，所以晴雯金便嫁了他，回粵後曾在澳門演唱，因為澳門准許男女同班，故得演出。晴雯金本來演技尋常，但一經他合演，即成名角，當年的晴雯金算是女花旦之尤者，可惜在廣州與落鄉難得拍演，便要分道揚鑣了。

　　阿聰得寶昌班主何萼樓賞識，重聘為他的班充當正印小生，

在「人壽年」初拍肖麗湘。肖麗湘由南洋回，仍屬無名的花旦，但與阿聰同班，二人落力演唱，肖麗湘的名便向上升，他們的生旦戲，以《牡丹亭》及《李仙刺目》為第一佳作，每台必有演唱，戲迷觀之不厭。

及後千里駒由筆帖式改花旦，為寶昌班仔，何萼樓便使他拍小生聰，同隸「國中興」班，千里駒得與小生聰合演，瞬即成為名角，二人合演的戲，有《湖中美》、《夜送寒衣》、《拉車被辱》各劇，當時的戲匭，總是將他二人的名標出，以作宣傳。千里駒是後輩，是呼阿聰為「叔」者。後來，阿聰漸漸過氣，才分開班。而阿聰因染酒〔瘋〕，又復肥胖，才走下坡，成為垂暮英雄了。

三六〇　開戲師爺做坐倉
　　　有黎鳳緣黃不廢

　　粵班之組織，每班必有坐倉一人，坐倉即是管理全班內外事務，其權甚大，凡充當坐倉者，在當日而言，必須着過「紅褲」的方能勝任。着過「紅褲」即是做過戲人，因為做過戲的，對於行內事，才明白一切，對內則可使大倉人物服從，對外則可以得到主會滿意，不會有困難事發生。所以各班的坐倉，甚少有未曾做過老倌而充任之者。當日最著的坐倉，有鬍鬚樸、鬍鬚〔賡〕輩，是最得班主重視，重金爭聘，使其得在班中，主理班事，減少班主之麻煩的。

　　為坐倉者，責任至重，每年班之益損，都是看坐倉之是否能者，如有經濟之才，自不然對班有利，如碌碌無能，便可以使班受到損害。一班中的坐倉，既是班中的主腦人，權力繫於一身，柔懦者必難稱職，所以班主組班，對坐倉這個人，一定要選擇能負充任 ①，使到有安無危。

　　在粵班全盛時，既有數十班之多，因此，每班的坐倉，能者便不易覓，而且還要穿過紅褲，才可以充當乎。於是，對坐倉一職，各班的班主，也漸漸放寬，但遇到可當坐倉的人，便不管他是否着紅褲，也聘他擔任，總要他能和合得大倉人物，便得勝任

① 　充任：擔當職務。

愉快了。

這時的編劇者曰眾，有名的開戲師爺，如黎鳳緣、黃个廢輩，都是對班中利弊，了然於胸，所以薛覺先自己組班為班主時，便特聘黎鳳緣、黃不廢先後充當坐倉，管理班中內外事宜了。黎鳳緣在粵班開戲，資格最老，待人接物，和藹可親，遇到疑難之事，均能應付裕如，他是世家子弟，只重名而不重利，梨園子弟，不論大小，對他都有好感。而且薛班是省港班，只與戲院商接頭，更易於度期，黎鳳緣之做坐倉，算是能手。

未幾，黎鳳緣不幹，薛覺先又聘黃不廢充當。黃不廢對於策劃班事，甚多佳績，如開《毒玫瑰》恢復薛覺先的聲譽，更使班有利可圖，而且聘用各項角色，都有獨到眼光。覺先因用開戲師爺而為坐倉，這是他最想得到，並打破傳統坐倉的慣例，黎鳳緣與黃不廢由編劇而為坐倉，亦為粵班之創始者。

三六一　花旦改小生謝醒儂新丁香耀都失敗

　　粵班男花旦時代，戲人如充當男花旦的，聲色技三事皆美，自然可躋於正印地位，受到戲迷趨捧。如男花旦的，必須有女性美，才易學成登台，受到觀眾欣賞。男花旦不是人人皆可勝任的，必要他扮相像女兒，子喉又像出谷黃鶯般嬌婉，化雄為雌，粉墨登場，一舉一動，一顰一笑，都要有佳人的姿致，美人的儀態，所有台步、做手、關目，完全是女兒一樣，在演劇時，又能擔得大場戲，如此，才有一登龍門，聲價十倍，艷名上升，為班主爭聘，為戲迷歡迎。

　　以前的男花旦，凡在名班〔掌〕正印的，都是有聲有色有藝的。男花旦不同女花旦，女花旦是原裝的，男花旦都是易弁而釵，摹仿女人的顰笑，學女人的聲音，在戲台上演唱，這〔為〕一件最難的事，但在男花旦時代，稍有女性美的戲人，都願學習花旦藝術，傳梨園的艷譽。所以如男花旦的，上台時當然是千嬌百媚，就是落台時，他也一樣有點女兒氣息。大抵習慣成自然，並且有意而為之的。

　　男花旦聲色俱佳，當正是並非難事，不過，有色無聲，扮相有如天仙，也是得個擺字，因為沒有唱情，便無法悅得觀眾之耳，亦難得當正的。有聲無色，也是難受戲迷傾倒的。

　　男花旦看過不少，凡在名〔班〕當正的，全是聲色藝俱佳的。

可是，有些男花旦每每因〔失〕了聲，不能唱子喉，他們便改充小生，希望可以成為名小生，聲價不弱於充當花旦時也。

當年的男花旦，新丁香耀與謝醒儂都是有名的正印花旦，歷隸名班，〔為〕當時男花旦之最受歡迎者。後來，因為失聲，不能再唱子喉，便早作打算，改接小生角色，以小生姿態演出，本來花旦扮演小生戲，風度翩翩必有可觀的，至於改唱平喉，亦能動聽，在〔當〕時班中人認為新丁香耀、謝醒儂改當小生，或能得到觀眾所喜的。怎知他二人扮演小生，仍脫不了花旦態度，於是便不獲戲迷好評。新丁香耀用陳少麟改演小生戲 [①]，謝醒儂也為了改當小生，都是不能成功，終歸失敗，這兩個男花旦一樣是要做過氣老倌，不能因改充小生，而重振優名。

① 此句意思是新丁香耀改演小生戲時改用的名字是「陳少麟」。

三六二 靚榮是個識時俊傑
「武生王」當之無愧

　　武生這個角色，在當日來看，佳角甚多，如靚顯、新白菜、金慶、聲架羅、公爺創、靚新華、靚榮輩，都是歷隸名班，不論在省港或落鄉演唱，均受到歡迎的。這幾個武生，在粵班全盛時猶以武生靚榮，聲價最高。由太安班轉隸寶昌班後，年年都是與各項名角同班合演，成為最有力的五大台柱。這五條台柱。一為小生白駒榮，一為花旦千里駒，一為文武生靚少鳳，一為丑生馬師曾，一就是武生靚榮；在這個時期，陣容鼎盛，每個角色，都有賣座之力，所以該班每年獲利最多。

　　他們所隸的班，卻是「人壽年」與「周豐年」兩班，老倌合作，自然落力，而且對於新戲，頻頻編演。千里駒更有私伙開戲師爺陳鐵〔軍〕，長年開戲師爺則為李公健，更有坐倉相助，所開的戲，再由千里駒參訂之後，才寫提綱及撰曲獻演。因此，所有新戲，皆成名劇，如《泣荊花》、《苦鳳鶯憐》、《柳為荊愁》、《殘霞漏月》、《一語破情關》等戲，每逢演唱，無不爆場，因每一本戲，各項角色，皆有主題曲演出，雅俗共賞，娛人清聽。

　　武生靚榮，賣弄歌喉，不肯後人，而且也喜演唱新戲，每有新戲開演，派他飾演的劇中人，他一定研究清楚，才肯登場，絕不懶讀曲與懶度戲，只知依照規矩演出便算。他對於武生這個角色，常感覺到有走下坡之勢，演唱雖佳，也不容易受到時代戲

迷欣賞，因為這時的戲迷，只對小生、文武生、花旦、丑生有好感，對鬚生則似乎不感興趣。而且他身體發胖，連演「封相」也不能坐車。所以，他就要改變演風，雖當武生，亦要改演丑生戲了。

靚榮的關戲，久為戲迷稱賞，演其他的武生武場戲，也把真軍器打起來，唱曲除武場唱霸腔，文場也改唱平腔。他因為要引人入勝，在《殘霞漏月》一劇中，當的劇中人，竟演網巾邊戲，不掛長鬚，僅黏唇上鬚，充當僕人，改唱諧曲，他認為如此，才是識時務者，否則便會臨到末路。果然，改演丑生戲，班中人竟給他戴上「武生王」的皇冠，可惜英雄垂暮，由金山歸來，便寂寂無聞了。

三六三 風情杞拍肖麗湘最佳新戲
《燕山外史》

　　當年的粵班小生，阿鐸之後，則以小生聰、金山炳、小生沾、風情杞、小生福輩了。其後太子卓、白駒榮輩才跟着追上。在當時的觀眾來說，都認為小生聰的戲最好，而且所拍花旦又為肖麗湘。肖麗湘演技特佳，唱工亦妙，猶以口白最動聽，他說廣爽白，十足少女一樣，嬌艷清亮。他與小生聰在「人壽年」同結台緣，合演的首本戲，雖為舊戲，但戲迷們也覺百看不厭的。小生聰的《誤判孝婦》，肖麗湘的《牡丹亭》各劇，最受戲迷歡迎。

　　及後，小生聰改拍千里駒等，肖麗湘則改拍風情杞，但仍然是寶昌公司的班。小生聰與千里駒同隸「周豐年」，風情杞與肖麗湘，則同隸「人壽年」。他們的首本戲則有《李仙刺目》、《晴雯補裘》名劇。風情杞的小生面型，與小生聰、小生福無異，並不是屏弱書生，不過他粉墨登場，十分溫文爾雅，蘊藉風流。演《李仙刺目》一劇，最為傳神。這個戲雖是肖麗湘擔戲甑，但風情杞必飾演鄭元和，也演得相當感人，有如假戲真做。這雖是才子佳人的戲，可是最得女戲迷欣賞，在省港各戲院，一演此劇，場必為爆，而且女觀眾最多。

　　肖麗湘最紅時，是無人不讚的，拍小生聰則以演《牡丹亭》為最佳首本。改拍風情杞則以演《李仙刺目》為最賣座的齣頭戲了。在這個時期，仍以古劇為重，新戲雖有編演，惜仍未為時

重。不過，所有名班，都紛紛開演新劇，其時接以「祝華年」，開新戲最多，因該班的編劇者就是退休後的蛇土蘇哩。「人壽年」也是有名的大班，當然對於新劇，不肯後人，於是也請得末腳貫，編排名劇，以新觀眾耳目。

末腳貫既熟戲場，又有心思度橋，於是他便把《燕山外史》改篇為粵劇，使風情杞與肖麗湘分飾劇中主角。其餘各項角色，也有好戲演出。《燕山外史》作者是用駢體文寫成的，故事曲折頗長，文場武場戲〔都〕有。末腳貫先開第一本，果然演唱得出色，風情杞與肖麗湘同場演出，最為可觀，因此，頗為賣座，所以跟着開第二本與第三本。這部《燕山外史》便成為風情杞、肖麗湘新戲中的首本戲了。

三六四　鄧英長於度橋長於講戲　但短於作曲

　　鄧英為當年最紅開戲師爺之一，渾名「摩囉英」，因他皮膚黝黑，面型像印度人，所以班中之〔人〕便賜他這個花號。他是從南洋歸來，與梨園子弟相識甚多，朱次伯更是他的老友，鄧英與班中老倌遊，對於粵劇更發生興趣。這時的粵劇才初有佈景，而且各班也愛演唱新劇，他因此便想做開戲師爺，寫了一張《芙蓉恨》的提綱，找著朱次伯密斟。

　　這是朱次伯在「寰球樂」班已成為文武生，文場武場的戲，均能演唱，自從演唱《寶玉哭靈》一劇後，他便走紅，省港戲迷對他有讚無彈，因愛聽他的平腔，唱得悠揚悅耳，字字玲瓏。鄧英這部《芙蓉恨》戲，經過他〔翻〕閱之後，認為演出必成功，於是介紹鄧英見新丁香耀，他一點頭，該劇便可上演了。新丁見朱仔尊重他，果然也讚好橋，即與鄧英商量畫景問題。鄧英要繪一場「藏經閣」景，一場海景中要爆出芙蓉美人來的景，新丁大喜，因他是女主角白芙蓉，能在芙蓉花裏出現他的倩影，所以趕速繪寫畫景，並叫鄧英寫正場口及定期講戲。鄧英翻編此劇，當然賣力，他在對各項角色講戲時，講得特殊生動，幾乎要教人怎樣做、怎樣唱。因為講得動聽，不論大細老倌，都說他講得清楚，「介口」講得有條不紊，在演出時必無「倒瀉籮蟹」之歎。

　　《芙蓉恨》演唱之後，頓成名劇，朱次伯之《藏經閣憶美》、

《夜弔白芙蓉》兩曲，更成名曲。鄧英馬上成為最紅的粵劇寫作者，各班的坐倉，也紛紛邀請他開戲。个過他長於度橋，兼長於講戲，當時的能善於講戲的開戲師爺，除男花旦蛇王蘇外，便只有張始鳴與鄧英二人而已。至於黎鳳緣輩，都沒有這三人講得那麼動聽，能使到老倌聽後，印象不忘的。

　　鄧英能編戲能講戲，但他不能作曲，還幸這時期的新戲，〔倚〕靠提綱，仍未有全套曲本，有亦三兩場主題曲而已，所以鄧英編的戲，都是靠人寫曲……。△△

三六五　駱錫源演戲有人情味
　　　《孤兒救祖》成名

　　以前的丑生仍稱男丑前，有不少丑生對於扮演劇中人，都是作中年人或老年人，演少年的戲是並不多的。因為網巾邊這項角色，是要莊諧並妙，而且演出的戲，唱出的曲，都是充滿人情味，使觀眾看到聽到，都能由感動而加以好評。在這個時期，曾看過不少的白鼻哥戲，如花仔言之《貓飯餵翁》、豆皮桐之《葉大少賣新聞紙》、蛇仔禮之《仗義還妻》、蛇公禮之《兀地》、豆皮梅之《維新求實學》、蛇仔利之《臨老入花叢》各劇，都是有人情味人好戲。

　　在這時的丑生，名滿梨園時，而好演少年〔戲〕的丑生如薛覺先、陳醒漢、馬師曾還未曾粉墨登場。民初時代，志士班的丑生，最為突出，大班中的由志士老倌充當白鼻哥的，都是佳角，如姜雲俠、李少帆輩，一演一唱，皆是可觀可聽。這時「國中興」班的丑生為蛇仔生，副角為駱錫源。蛇仔生唱工奇佳，演戲老到，《瓦鬼還魂》便是他唯一首本，由外埠歸來，即為寶昌所聘，在「國中興」當正印網巾邊。說到駱錫源則是「九和堂」人馬，出身於志士班的。他曾讀詩書，富有學識，但他喜愛戲劇，才有在志士班充當丑角，他的戲能莊能諧，唱工不俗，所以他在「國中興」演唱，常常壓倒蛇仔生，而班主也稱讚他是個好白鼻哥。

　　三兩年後，駱錫源便轉入太安公司，在「頌太平」充當正印

丑生，這時正式的丑生世界了。該班的小生為太子卓，花旦為新蘇蘇，至於武生、小武則已憶不起為誰了。「頌太平」為落鄉班，因為太子卓、駱錫源落鄉最擔得戲金，而駱錫源的戲，因充滿着人情味，猶得各鄉戲迷歡迎。

駱錫源在「頌太平」時期，戲運最紅，他卻喜歡演老人戲，因此便有《孤兒救祖》一劇，編給他演唱，他演這本戲，最合身份，主題曲又唱得好，演出動人，所以每一台戲，《孤兒救祖》必在第一晚演唱，凡演這本戲，男女觀眾，必絕早滿瀉。有時在省港演出，該班亦以此劇為號召，駱錫源因演此劇，便奠定他的網巾邊江山。可惜他有阿芙蓉癖，欠下班債，又要過埠，不能長在省港及各鄉演出了。

三六六　男花旦黃小紅長於演技
　　　　　短於唱工

　　當年男班，即是男班，所有花旦，都屬男戲人化雄為雌，登場演出的。不過，在當時的戲迷來看，對男花旦的演唱，大多數都是有讚無彈，且說一演一唱，都勝於女花旦的。所以昔日的男花旦，名滿梨園的實在不少，能當正印的，均屬聲色俱佳，就算歌略嫌喑啞，但他扮相，也是美麗多姿，使觀眾而不能辨其雌雄的。在男花旦吃香的時期，當正的以黃小紅、新蘇蘇輩，為後起之秀。

　　黃小紅在「祝華年」充當正角，最受省港戲迷歡迎，就是落鄉，一樣是擔得戲金。黃小紅初露頭角，僅以「小紅」二字，刊於人名單上。當正後，才把他的姓加上，稱為「黃小紅」。本來小紅，是姜白石的姬人，白石有「小紅低唱我吹簫」之句。小紅是女兒名字，他因為學花旦之藝，所以人便替他改小紅為藝名，果然，名卻漸著，隸「祝華年」班時，已是正角。同班的小武是靚就，丑生是蛇仔利，頑笑旦是子喉海。小紅與靚就最合作，因靚就雖為筆帖式，但可以稱為文武生了。所以夜場首本戲，小紅與靚就同場演唱最多，落力拍演，有唱有做，多姿多彩，在港各院登場，皆獲觀眾爭賞。

　　小紅易弁而釵，有少女風度，姿致嫣然，眉目如畫。可是他的皮膚，不如雪玉，所以粉墨登場，他的手臂和頸項，都要厚

塗脂粉，以掩其黝黑之色。小紅的膚色，倘是雪般的白，登台演出，觀眾必不以為他是男花旦，定是女兒身也。小紅最動人的，是一雙美麗的眼睛，故演劇時，關目最為傳神。他的演技，靈活異常，當出場而無戲可演時，他也不會背場，等有戲表演，才回過臉來。戲人在無戲表演而又不能入場，多數是背場，或坐在椅上，等有戲做，然後才面向觀眾，續演他的戲。大老倌多數如此，惟小紅則沒有這樣弊病。他雖無戲，面口也是生動，能對觀眾一樣作活色生香的演出，這是他的演劇天才，甚得當時戲迷稱賞的。可惜他能白而不能唱，他非不能唱，因嗓音不佳，唱得屈而不舒，故寧多說白，以補唱之短。假如他有好歌喉，他的聲譽，更成無瑕可疵之名角了。

三六七　朱晦隱能畫能寫駢體文 新丁曾師事之

初期編劇的人，多是戲人執筆，因為戲人，熟排場戲，擺出的場口，才合戲人演唱。所以這時的開戲師爺，外行人甚少充當。後來，各班皆重新劇，內行人能編劇的，除公腳貫、蛇王蘇輩，便無傑出人才。所以，與戲班老倌有交情的文人雅士，便乘時加入粵班，替各班編排新劇，如黎鳳緣、張始鳴輩，都是第一流開戲師爺，所編劇本，不獨獲得老倌演唱，更獲得戲迷欣賞。因此，外行人在班中編劇的，由此日多一日。

粵劇有了佈景之後，開戲師爺更眾。畫人朱晦隱，也執筆編劇了。晦隱居於西關，地近黃沙，他不獨能畫，且能寫四六文章，曾在《共和報》發表過不少的駢體文如現果 [①] 之類的著作，詞清句雅，甚得讀者欣賞。他因為所居之地，全是戲人來往出入之處，於是便得與戲人結交，增加他的編劇興趣。他既能畫，對於繪寫畫景亦是他的所長。由此便放棄寫稿生活，與戲班開戲及寫畫景。

梅蘭芳來廣州登台，新丁香耀知梅蘭芳能演劇外，還能寫畫，所畫的是蘭花。新丁是個附庸風雅戲人，他於是也想學寫幾筆花卉，因知晦隱能畫，便與之結交，求他傳授繪畫。晦隱答

① 現果：未詳所指。

應，新丁便在西關觀音大巷他的居處，闢一畫室，如在廣州各院演唱時，於演戲之餘，便偕晦隱回到畫室，向晦隱學畫，所寫的是花卉，因梅蘭芳寫蘭，新丁便學寫丁香花。新丁愛讀《紅樓夢》，又請晦隱為他講解。雖未正式拜師，而晦隱亦以新丁為弟子了。

晦隱亦為黎鳳緣的劇學研究社的社員，晦隱雖疏狂，但不喜誇大，對人彬彬有禮，嗜好杯中物，每日必飲兩杯，微醉即止。晦隱在各班編過不少新劇，寫過不少畫景。每日有暇，即到劇學研究社與各社友聊天，如「寰球樂」班在廣州演出，班中老倌新丁香耀、子喉七、樊岳雲，都到劇學研究社暢敍幽情，且時時作飲茶之局，社址近一〔粟〕樓，如作茗談，必到一〔粟〕，茶罷，新丁又攜晦隱回到他的畫室學寫花卉了。晦隱為開戲師爺中最風雅之士。

三六八　新少華虛有其表
　　　　薛覺先助之亦難再起

　　自朱次伯改稱文武生，以後的筆帖式也改演文戲，不稱小武而稱文武生了。後起的小武，都是小生型，風度翩翩，不僅威風凜凜，只演武場戲而不演文場戲，所以接班當小武，人名單上也是〔刊〕出文武生之名。朱次伯在「寰球樂」較低弦索改唱平喉，亦有文武生的風度。新少華學朱次伯的做手，學得十分神似，唱出的平腔，亦頗清音。而且相貌英俊，班中人都對他頗有好評，認為他日必起的。

　　新少華與薛覺非曾在外埠做過班，因為接觸得多，朝晚相見，便發生戀愛，訂了婚約，回廣州，一有機會，即舉行婚禮。這時男女班，猶未能實現，因此，新少華與薛覺非，就要分道揚鑣，一個在男班當小武之副，一個在女班做正印花旦。這時薛覺先為愛朱次伯的演技與唱工，便動起做戲的念頭，因新少華是他未來姐夫，即落班依賴少〔華〕，向朱次伯偷師。新少華於是收留他，半為舅仔半為徒弟看待。所以，新少華上台演戲，薛覺先也要挽水壺，在後台侍候，若徒弟哥焉。

　　薛覺先有戲劇天才，偷朱次伯師，果然成功，由此，便在班中常作書僮演出，新丁也讚他，認為他日必能一飛沖天與一鳴驚人。他未稱「薛覺先」前，人之因他排行第五，所以皆呼他為「薛老揸」。新少華也知他有希望，常常都要他立師約。可是，薛覺

先叫他可免則免 [①] ，彼此親戚，我決不會辜負你助我的情誼的。薛覺先班主何萼樓買為班仔，在「人壽年」當拉扯，又得千里駒賞識，於是一帆風順，居然受到戲迷歡迎。兩年後，靚少華組「梨園樂」，由新少華介紹，聘得薛覺先為該班丑生，而新少華亦得在該班當正印筆帖式。這時，新少華便要與薛覺非結婚，薛覺先送六千元與之作結婚費，算是報答少華當年提挈之情。

　　新少華本來是有希望的，所惜上了煙癮，對於登場演唱虛有其表，精彩全無，薛覺先接班時，也要班主聘用少華，惟少華終不能起。不久更短命死矣，班中叔父，都替他可惜。

① 互參第二二二篇〈薛覺先不是朱次伯徒弟〉注②。

三六九　關影憐為嫁關謠
　　　　親身往各報大登啟事

　　四十五年前，女班突然抬頭，男班多被壓倒，女花旦有聲有色，皆獲得有力者趨捧，而各女班的花旦，莫不聲價十倍。最受歡迎的女花旦，卻是蘇州妹、李雪芳二人。蘇州妹一齣《夜吊秋喜》，李雪芳一齣《黛玉葬花》已博得戲迷不少好評。兩班在廣州各院演唱，日夜都為之爆場。因此，班主們都紛紛組織女班聘用有聲有色的女花旦，除蘇州妹、李雪芳外，還有張淑勤、黃小鳳輩，皆是女花旦最佳之角，同時分在女班當正，演她的首本好戲，落鄉演唱，一樣擔得戲金。

　　這時女班既然吃香，為女花旦的紛紛由外埠回粵，以待各女班厚聘。關影憐是女花旦後起之秀，有聲有色，能演能唱，善演風情戲，她所隸女班，似乎是「冠羣芳」，與蘇醒羣不分正副，這兩個女花旦，都是綺齡玉貌，演技唱工，各有所長，所以一經登台，捧之者甚眾。關影憐婀娜多姿，猶得觀眾稱賞，她的首本戲是《蛋家妹賣馬蹄》，但戲〔招〕上卻登出「關影憐賣馬蹄」，而抹去「蛋家妹」三字。

　　關影憐演唱喜劇，一笑嫣然，風情萬種，所以顛倒了不少男戲迷。時有某買辦看過關影憐戲後，居然一見鍾情，擬用金屋貯之。某買辦富於資，便得結識關影憐，常常共飲，且於飲時，表露愛意，可是關影憐，無動於衷，還拒其所愛，某買辦以此，便

思其次，又向蘇醒羣示愛，而蘇醒羣則接納而不拒，某買辦便擇日藏嬌，使蘇醒羣脫去歌衫。可是，傳者失實，竟以關影憐將嫁某買辦作妾的新聞，在廣州各報紙登刊。

關影憐看到這段新聞，十分不快，於是乞人擬了一段闢謠啟事，親身向廣州各報館大賣告白。猶記關影憐淡淡之妝成，體態苗條，偕着一個女傭，在西關第七八甫兩頭奔走，不論大小各報，都出錢請登她廣告，婦孺輩有知其為關影憐者，卻圍觀如堵。啟事登出後，蘇醒羣下嫁某買辦的新聞，又在各報見到，關影憐的闢謠啟事既生效。她以後在各女班當正印，更見一帆風順，過埠演唱，才與小武靚潤蘇結婚。

三七〇　曾日初寫畫景一馬當先
　　　朱鳳武後來居上

　　粵班演出的粵劇，本來是沒有畫景配上來點綴演唱。當年老倌演唱，全是靠演技與唱工，演戲時的台步，與乎做手關目之可觀，唱出的梆黃腔可聽而已。至於戲台上，只有「出將」、「入相」的虎道門掛上，及檯圍椅搭的鋪上，就算是戲台的點綴品。不過，當時的戲迷眼光，只是各項角色的演唱，所謂畫景完全沒有存在腦裏。而戲班亦未有想到將來的戲台，是會有畫景配佈的。

　　這時各班已經開始趨重新劇，老倌對於開演新劇，亦感到興趣，認為有新劇演唱，才能增加聲價，獲得戲迷歡迎。所以粵班的趨勢，已隨着潮流推進。同時各市鎮都有戲院建立，不如以前只在戲棚上演唱了。為班主的以所組的都是男班，欲組男女班，但當局仍不許可，於是，決出資本，組織女班，重聘最佳的女戲人，並計劃在舞台上用金碧輝煌的佈置，戲台上作美麗的顏色，使之耀武揚威，由此，戲台之有佈景便開始了。

　　據記憶所得，有佈景的戲，似乎是自女班「鏡花影」的《桃花源》起，佈過一幅桃花源景，隨着就是「羣芳艷影」的《黛玉葬花》。男班不肯後人，「樂同春」班余秋耀之《紅蝴蝶》也有一幕美妙佈景，其餘各大班也紛紛在編演新劇，要加配一兩幕畫景了。

粵班既要畫景，於是寫畫景的人便紛紛抬頭。初期替粵班繪畫景的，是曾日初，當演戲佈出之畫境，下邊都有款落，寫着繪畫者之名，在初期的畫景，以曾日初的名字為最多，因為初期經粵戲畫景的畫像不多，所以各班為要寫新劇的配景，皆往求曾日初動筆了。

　　不久，繪戲班新劇的畫景的畫家漸眾，而且所繪的畫景，每一本戲亦有三幾幕了，因此，稍通畫理的人，皆學習粵劇畫景，以求增加收入，充裕他們的生活。朱鳳武是世家子弟，他愛好繪畫，因此也加入繪舞台新劇的佈景畫了。他對各老倌相識甚多，所以更容易替得各班繪寫畫景。生意既多，他便將蓬萊街那間五便過大屋 ①，作為寫畫場，助手有十餘人，戲班畫景，便多為朱鳳武所繪的了。

① 　五便過大屋：舊式大宅。

三七一 新細倫能演能唱
朱次伯一死才得抬頭

　　當時「寰球樂」班，得成省港名班，實有賴於小武朱次伯之力。「寰球樂」班是何浩泉所組，以新丁香耀為正印花旦，鄭錦濤為小生，朱次伯為小武。男女丑則是樊岳雲與子喉七。這幾項角色，人工甚輕，本來是中等班耳。可是，朱次伯時來運到，因新丁要他合演《黛玉葬花》，使鄭錦濤先飾演賈寶玉，朱次伯後飾賈寶玉演「哭靈」一場。朱次伯福至心靈，改唱平腔，於是無聲也變了有聲，唱一支古腔粵曲，居然獲得男女戲迷欣賞，尤其是石塘鶯燕，更被這支「哭靈」曲迷醉，爭着要聽他的歌聲了。鄭錦濤演小生戲，本來甚有可觀，到生喉也是正宗，不過他唱《寶玉怨婚》曲，竟無人聽，迫他要再走埠。

　　鄭錦濤離開「寰球樂」，便由新細倫代替。新細倫為小生一角後起之秀，做工唱工，都有可取，本來是很容易抬頭的。卒因他在「寰球樂」，與朱次伯同班，這時朱次伯已不稱小武，而改稱文武生，小武小生的戲，完全由他一人演唱，新細倫這個小生便成副角，凡開演新戲，他都是做「大戲躉」，殊非正樑正柱戲了。

　　朱次伯既紅，尤為女戲迷捧場，個個都叫他為「朱仔」，這

時戲人伶德，漸漸低落，而女戲迷亦有不少戀上名伶，甘作「戲子蓆」①的，朱仔為「戲子蓆」所纏，便惹下殺身之禍，果然，在廣州樂善戲院演唱，竟為仇家狙擊死。朱次伯既沒有生命，他所有的首本戲，都由新細倫代演。

新細倫這個小生，在戲場上常欲發展所長，但有朱次伯作阻〔礙〕，戲卻不能使他多演，所以，他的戲運便來，因為該班沒有文武生，臨時又找不到名角以補朱次伯的缺，惟有用新細倫升上。新細倫平日，已經對朱次伯的演技唱工，有了研究，一旦要他演唱朱次伯的戲，他一登台演出，已經神似朱仔八九，戲迷看到，也感滿意。新細倫演唱《藏經閣憶美》與《夜吊白芙蓉》兩場戲兩支曲，皆獲好評。新細倫的名，便掛諸戲迷之齒。從此抬頭大顯身手，一帆風順了。

① 戲子蓆：指甘為演員薦枕的女戲迷。「戲子蓆」又稱「蓆嘜」。

三七二　靚仙余秋耀合演《西河會》與《金蓮戲叔》

粵劇小武一角，班稱筆帖式，以演武場戲為主，文戲雖有演唱，亦不如小生之多。昔日的正本與首本戲，小武多在正本武場戲中大顯身手，所以當時的正本戲，正印小武登台，必演「困谷」一場戲，使他賣弄演技及唱工。其餘的拿手好戲，還有「打和尚」一場。「打和尚」是排場戲，凡屬小武，都能表演，不過，這場戲演得精彩的，殊不多見，假如演得精彩，必受戲迷歡迎，稱為他的首本好戲。

「打和尚」這場戲是小武最出色的排場戲，周瑜利演《山東響馬》，被困在謀人寺，也有這場「打和尚」戲演出，因為寺中兇僧，不獨謀財，而且劫色，曾將良家婦女收藏，縱他的慾，其中有一好女兒，也被困在寺中，可是不為兇僧所凌辱，因此，周瑜利便把這個女人救出，在打完和尚後，和她表演對手戲，最為可觀。後來，這場「打和尚」戲，又有不少劇本，都有插入演出，因為這場是排場戲，人人得而演之，如演得好便為戲迷喝彩。

當日的筆帖式，善演打和尚戲的，有大眼順、靚耀、靚仙等輩，但以演出最佳者，要算靚仙了。靚仙武戲卓絕，粉墨登場，確有英雄本色，他在「樂同春」班，與男花旦余秋耀合演兩部首本戲，一部是《西河會》，一部是《金蓮戲叔》。《西河會》是正本戲，日場演出；「戲叔」，則為夜場齣頭戲。余秋耀拍小武靚

仙，演此兩劇，最為落力，落鄉表演，最擔得戲金，所以不論在省在港或落鄉演唱，這兩本戲，必演唱的，因靚仙與余秋耀，演唱得有高潮，無懈可擊。

在這個時期的粵班，仍未有文武生這個角色，靚仙有真功夫，在《西河會》一劇，演完「打和尚」再演「西河會妻」，這兩場戲，真是多姿多彩。「會妻」一場，與余秋耀對手演唱，做手與唱情，可算得登峰造極。至於「戲叔」一劇，余秋耀飾潘金蓮，靚仙飾武松，合演「戲叔」一場，越覺可觀，男花旦能演潘金蓮戲如此肖妙者，當以耀伶最佳。女花旦關影憐演潘金蓮亦難媲美了。「樂同春」班，有靚仙與余秋耀合演這兩本戲，賣座力由是日強，稱為名班。

三七三　徒弟成名與師同班演唱
首本戲更可觀

　　粵班各項角色，都是有徒弟的，因為師約問題，如果收得一個好徒弟，那紙師約，便是一張銀單了。所以戲人當正之後，人多慕名而來，要從他學藝。不過，當時拜師手續，也得父母許可，方允收留，隨他落紅船學藝。所以師約亦要父母簽字，以免後論。戲人收得一個徒弟能「紮」的話，不只他有光榮，而且師約贖還，這筆款是甚有可觀的。戲人收徒弟，亦無非想搵番一筆耳。

　　為師傅的，亦要有徒弟命，方能教出好徒弟，成為名角，他才得有收穫，否則，雖有師約，亦等於廢紙。從前有不少大老倌教出的徒弟，與自己同時而紅，獲得班主聘其師徒同班演唱，且也是同為正印角色。從師學藝，未〔必〕一定要師傅衣鉢相傳（因為師是武生，你卻學小生、武生的技藝，又怎可能傳），只看你為徒時，喜歡學甚麼角色，師便教你學甚麼角色，未必師是武生，你一定要跟他學武生，學花旦也是可以的。跟花旦學藝，你也可以學武生、小武、小生，甚至學白鼻哥也一樣得，只憑你扮相與戲路而定。

　　當年有兩對師徒，師則早已有名，徒則在初「紮」期中，但這兩個徒弟，有聲有色，演唱俱佳，大受歡迎，因此為了師約關係，便與師同隸一班，充當正印，合演師徒的首本戲，竟獲得戲

迷稱賞。這兩對師徒，一對就是小生沾與金山耀，一對就是新水蛇容與蘇小小。

小生沾是師，金山耀是徒。師當正印小生，徒當正印花旦。金山耀演紮腳戲特佳，所以與師同班，師徒的首本戲就是《打洞結拜》（《夜送京娘》）。因為這本戲小生沾是以小武姿態演出，「送京娘」一場，金山耀則演紮腳跑馬，最為出色，只這一本戲，他兩師徒，便同班了數年，未嘗分班，亦為梨園中人稱異的。

新水蛇容是網巾邊，竟然教了一個徒弟蘇小小是做花旦的。蘇小小富於女性美，不僅登台婀娜多姿，就是落台也是婷婷孃孃的。蘇小小成名，當正印後，仍與其師新蛇同班，合演水蛇最佳之《打雀遇鬼》首本戲，也是同班多年，才各分道揚鑣。

三七四　張始鳴開戲以編 時事即景戲為最出色

　　粵班在清末民初期中，對於新劇已經開始編排，並不如往昔只演古老戲了。在各班注重新劇，而各老倌仍不願多演，所以新劇亦不多見編演，只有三幾班的老倌肯演唱新劇而已。當時的編劇人（開戲師爺）都是內行人，只得蛇王蘇與末腳貫執筆，外行人仍沒有加入編排。因為各項角色，認為外行人編戲，不熟排場，是難於着手的，如內行人則熟排場，便可以信手拈來，編既易，而演出亦易。

　　自袁世凱稱帝，蔡鍔雲南起義師，推翻洪憲帝位，那時佛山張始鳴因為識得「福萬年」花旦新白蛇滿，網巾邊鬼馬元，他即編《蔡鍔出京》這本時事戲給「福萬年」班老倌演唱。他編這部戲是獲得新白蛇滿之助，才得順利演出，因為戲是時事，而又為人人所知的國事新聞，一經演出，不獨老倌聲價百倍，而「福萬年」班每台賣出的戲金，也增加一倍。於是張始鳴便成為開戲師爺最架勢堂之人馬。同時蛇王蘇（梁垣三）也開《雲南起義師》給「祝華年」班演唱，但其橋段都不及張始鳴所編的《蔡鍔出京》賣座。因此，各班坐倉，都爭聘張始鳴編新戲。

　　張始鳴同時接得「樂同春」、「祝太平」、「國中興」各班之聘，他於是日夜運用腦筋，猛度新橋，他認為故事與歷史戲，在粵劇中已成陳跡，如向故事、歷史方面找劇材，是不容易「響」的，

所以他仍然要開時事及即景之戲，以新戲迷之目。他除繼續開「出京」戲二三四本外，還在「樂同春」開了一本《岑春煊槍決軍官》，在「國中興」開了一本《火燒陳塘》，都是當時最曲折而又最動人的時事戲。

當抵制日貨期中，他又在「周康年」開了一本《劣國稱臣記》，用男丑豆皮梅擔綱，這時已有佈景，所以演得更有可觀。他又在「樂千秋」開了一本即景戲《銀河會》，演出之夕，正是七月七日，是在廣州海珠院演唱的，花旦是肖麗康飾演織女，又有一幕「銀河」景，有星有月，使觀眾看去，有如坐看牛郎織女星一般，因此絕早爆場，觀眾歎為奇觀。張始鳴編排粵劇，側重時事及即景戲，是他的聰明，可惜時事能作劇材的不多，他對於編劇興趣又減少了。

三七五　演廣東民間故事戲
##　　　「祝華年」班演出最多

　　民初期間，粵班已有二十餘班，成為名班的，計有「國中興」、「人壽年」、「周豐年」、「國豐年」、「頌太平」、「詠太平」、「祝太平」、「周康年」、「祝華年」、「樂同春」等班。各班的〔正〕印角色，都是演唱俱佳的有名老倌。在這個時期，編排新劇，則以「祝華年」班為最多，因為，蛇王蘇已經掛靴，不再充當花旦了，他樂於編戲，且場口又熟，故得老倌信任，所以他編出的新戲，沒有一部失敗的。他與宏順班主鄧瓜交好，故得在「祝華年」班開戲。

　　「祝華年」五大台柱，武生為聲架羅，小武為東生，小生為金山炳，花旦為西施丙，男丑為姜雲俠與蛇仔利。姜雲俠是志士班出身，為班主所賞識，重聘為正印網巾邊的。這時雖有新戲上演，但佈景仍未曾有，各老倌私伙戲服雖有，但添置不多。只憑各老倌的演藝與唱工，而收旺台之效及落鄉擔得戲金而已。

　　該班各老倌皆喜演民間故事，因為劇情深入民間，必能引人入勝。姜雲俠猶認為廣東民間故事，編為粵劇，更可以傾動觀眾。他於是編了一本《大鬧廣昌隆》，他飾演絨線仔，在店房唱「歎五更」小調，特別悅耳，此劇演出便成為他最受歡迎的首本戲，後來丑生駱錫源拾而演唱，也受戲迷稱賞。

　　姜雲俠以廣東故事能賣座，他因此又使蛇王蘇編《梁天來》，

一連四本，用清裝戲服演出，果然名震梨園，各班皆欲編演清裝戲，以爭班譽。不久，姜雲俠又編《沙三少》一劇，戲匭是《沙三少殺死譚阿仁》，也是清裝戲。沙三少由姜雲俠飾演，蛇仔利則飾演譚阿仁，東生飾演沙鳳翔，「打子」一場，最為可觀。因全班老倌演得落力，又成為名劇。

「祝華年」一連串開了幾本廣東民間故事戲都成功，各老倌便興奮地要演廣東民間故事戲了。到了下屆新班，姜雲俠又邀蛇王蘇編了一本《阿娥賣粉果》，這本戲也是廣東民間故事，即西關最著艷名之奶媽艷史，可惜，這本戲演唱後，卻沒有以前那幾本成功。可是，演廣東民間故事戲，「祝華年」班算演出最多了。

三七六　粵曲插入小曲以薛覺先 馬師曾唱出最多

　　粵劇的粵曲，全是梆黃兩腔，而且每一支曲，都把梆子和二黃分開來唱，獨唱也好，對答也好，都將梆黃腔分開演唱。梆子即「士工」線，二黃即「合尺」線，當日各項角色唱出的主題曲，都是頗長的，而且多唱梆子腔。甚至悲歌，也是用梆子腔唱的。如武生之「班師」，小武之《周瑜歸天》，小生之《佛祖尋母》、《寶玉怨婚》與「哭靈」、《季札掛劍》等曲，都是梆子腔而非二黃腔。花旦的《燕子樓》、《禪房夜怨》、《黛玉葬花》，總生的《陳宮罵曹》、《柴桑吊孝》等曲，一樣是用梆子腔演唱。

　　到了朱次伯唱平喉，初期也是分開梆黃來唱，《芙蓉恨》一劇，《藏經閣憶美》全支都是梆子腔，《夜吊白芙蓉》則用二黃腔唱，仍未曾梆黃混合來唱。及後平腔為時所重，於是能唱的角色，才將梆黃同在一曲裏演出，跟着還插入小曲或南音等演唱。此時的粵曲，便成為百鳥歸巢曲了。因為這時的角色，皆愛新鮮，認為非如此，觀眾聽曲，便會憮憮欲睡了。

　　在馬師曾梆黃腔的曲插入小曲，當以《苦鳳鶯憐》一曲為始，所以那段中板，插入的小調是《賣雜貨》。其後在《佳偶兵戎》一劇中，總是一場還用「白杬」加入曲中來唱，拍譚蘭卿時期，譚蘭卿也愛唱小曲，所以二人同場唱對答的梆黃曲，都有小曲加入來演唱，不過所有小曲，都是舊譜，如《餓馬搖鈴》、《雨打芭

蕉》等等，而且馬師曾唱這些小曲，多是自己撰製，對於原譜「工尺」，未必正確。

　　薛覺先最愛唱梆子腔的曲，也愛唱小曲，可是他唱的小曲，大半不是舊譜，如《柳搖金》、《漢宮秋月》這類小曲，因為他喜歡特製的新小曲，音樂界中所稱為「生聖人」的小曲。薛覺先唱「生聖人」的新小曲，甚多佳作，如《胡不歸》之「哭墳」的《胡不歸》，《苧蘿訪艷》的《倦尋芳》，《嫣然一笑》之《寒關月》，還有其他不少新小曲，不過，沒有上述那幾闋著譽。薛覺先唱他獨有的新小曲，果然不錯，所以到了今日，唱粵曲的歌手，仍有譜而唱之。

三七七　子喉地婆姆森婆姆柏
　　　　都是當年有名女丑

　　粵劇十項角色，女丑是排列最尾，與男女丑同列。女丑雖是十項角色之一，但在戲場上，實在很少，每年人工也不多。女丑的演出，與大花面一般，都是演奸戲，靠害人而已。女丑未改頑笑旦前，在戲裏無大作為，粉墨登場演出，所飾的人物，不是鴇母，便是媒婆，總之是「七〇一」[①]之流，而不是賢妻良母之型格也。

　　當子喉七由女丑改頑笑旦後，女丑的聲價，便直線升上，女丑並且除名，不再與男丑同用一個丑字，在人名單上，已與男女丑分開了。以後充當女丑的，都改名頑笑旦，在戲場上已有發展，不只是演鴇母媒婆等劇中人了。以後的頑笑旦戲，比女丑多戲演出，同時也常演賢妻良母的戲了。

　　子喉七如不改為頑笑旦，便是女丑王了，他戲路廣闊，能演大花面戲，《十奏嚴嵩》，是他最紅的時代。子喉海在女丑中，改頑笑旦之後，與蛇仔利合演《怕老婆》，也算是他最佳的傑作。女丑自改頑笑旦後，一演一唱，已經改轉作風，不如已往的女丑，被觀眾稱為「竹筍髻」。

　　說到女丑時代，雖然是個閒角，但戲中沒有女丑，也不會

① 　七〇一：暗指「八」（七加一等如八），好管閒事兼愛打聽的意思。

使到小牛花旦有離合悲歡的好戲演唱。因為女丑是一條「攪屎棍」[②]，在生旦戲中，遇到了女丑，便會生出許多風波，教生旦演出悲劇。當日的女丑，也有幾個有名的，如子喉地、婆乸森、婆乸柏，都是歷隸名班，獲得觀眾歡迎的，這幾個女丑，因為演得精彩，做手全神，口白有趣，戲雖是三姑六婆的戲，但演出脫俗，所以觀眾便不厭看。

　　子喉地在「祝華年」班當女丑，是最受戲迷歡迎的，他一演一唱，都是多姿多彩。如果這時有頑笑旦之稱，他也可以有好戲演出。他後來因強徒弟為同性戀事，為徒弟控他一狀，卒判入獄，他便完了。婆乸柏也是女丑中數一數二人物，及後退休，便與蛇王蘇合作，組織「伶倫師友會」授徒為活。婆乸森演女丑戲，也是戲迷欣賞的，他以演《狡婦屙鞋》一劇而飲譽者。

② 　攪屎棍：無事生非，專愛搞事的人。

三七八　花旦反串小生戲男女花旦各有所長

　　粵劇演唱，十項角色，以前多是守着崗位登台，武生則演武生戲，小武則演小武戲，小生則演小生戲，花旦則演花旦戲，網巾邊則演網巾邊戲，其餘角色皆如是演出，甚少越位演唱。及後，戲劇改良，新劇日多，劇中橋段，推陳出新，以新戲迷的觀聽，於是丑生、小生、花旦皆有反串①戲演出，一新觀眾耳目。

　　男花旦與女花旦，反串小生戲，有好幾本戲，都有這樣演唱。《孟麗君》、《祝英台》這兩本戲，就是花旦演小生反串演出的。

　　《孟麗君》的故事，是由《再生緣》這部小說編演出來的，麗君是女性，所以由花旦飾演。這部戲最受歡迎，尤其是女戲迷喜歡看這一本戲，當時的男花旦，愛演小生戲的，皆反串演出，如新蘇仔、千里駒也曾演過孟麗君女扮男裝的戲。千里駒飾演的孟麗君，最獲得觀眾稱賞。在「國豐年」班，同班的正印角色，小武是靚少華，小生是白駒榮，靚少華飾演皇甫少華，白駒榮飾演漢天子，劇名則改為《華麗緣》。

　　千里駒女扮男裝，有幾場好戲，如「診脈」、「留宿」、「輕生」各場，千里駒演出最能動人，可惜他唱生喉，不甚悅耳，因常帶

① 　反串：原指改變行當演出，後專指演員在舞台上男扮女裝或女扮男裝。

子喉聲音故也。如果花旦能唱生喉的話，則更有可觀可聽。

　　女花旦能唱生喉的，當年算是蘇州妹了，她在《夜吊秋喜》一劇中，女扮男裝，唱生喉特別動聽，當她用生喉唱中板第一句「想小生」，僅這三字，便博得全場掌聲了。因為她反串小生，全沒有花旦的動作，儼然是小生風度。千里駒雖是男花旦，他飾演孟麗君，女扮男裝演出，也仍然有花旦舉動[②]，眉目間總脫不得花旦習慣。

　　《祝英台》一劇，當年的男花旦雖有演出，就因為男花旦反串小生戲平平，所以甚少演唱這一本戲，後來，女花旦抬頭，這部「梁山伯與祝英台」戲，才多演出，因為女花旦反串小生戲最受歡迎，十多年前，芳艷芬、鄧碧雲都愛演此劇，尤以芳艷芬最受歡迎。還有一部《三門街》戲，也是花旦反串小生，女扮男裝戲的。當年也有不少男花旦演唱，男女花旦反串小生，以這幾本戲，特別出色。

[②]　劇中的孟麗君女扮男裝，化名酈明堂，當上了丞相；但皇帝早看出破綻，於是才有垂涎麗君美色、借意同遊上林苑、欲於天香館一親香澤等情節。作者說千里駒「女扮男裝演出，也仍然有花旦舉動，眉目間總脫不得花旦習慣，可能出於誤會，因為演員正正要保留一些花旦舉動，才符合劇情。

三七九　張始鳴與肖麗康辦報
報名為「非非日報」

　　粵班戲人，在民五六年時，對於演唱新劇，已感興趣。斯時非穿過「紅褲」的人，也紛紛加入班中編劇。這時佛山張始鳴，即在「福萬年」編了一本時事戲《蔡鍔出京》給該班新白蛇滿、鬼馬元等演唱，果然獲得戲迷歡迎，張始鳴於是一炮而紅，便成為有名的編劇家，受到各大名班爭聘，編排粵劇給戲人演唱，以增聲價，這時的張始鳴，便日以繼夜搜羅劇情，替「樂同春」、「詠太平」、「國中興」各班開新戲。

　　兩年後，辛仿蘇為捧仙花達，做班主，組成「樂千秋」、「祝千秋」、「詠千秋」三班，各班角色，全是名角，男花旦肖麗康則在「樂千秋」掌正印，仙花達則在祝千秋為正印花旦。更聘張始鳴為長年開戲師爺，並替他策劃班事。肖麗康是個有學識的戲人，他是姓雷，名為殛異，在他的姓名上看，名字不獨驚人，且與各伶人的真名有別，在此一點，已知他是趨新的戲人了。張始鳴和他十分投契，在講戲之餘，常常和他談起梨園子弟，應該多做一些社會事業，而且粵班素來是沒有宣傳的，在今日維新時代，粵班對於宣傳，是應該看重，宣傳得法，自然有利。肖麗康認為張始鳴說得對，便與班主商量，欲該班有所發展，必須作宣傳工夫。班主贊成，即與張始鳴，合商宣傳計劃。

　　張始鳴認為辦報作宣傳，是最上策，因為這時報紙，對戲班

消息，絕無提及，每日只有由戲院登的廣告而已。戲人的動態，如果能在報紙上寫成小品文刊出，自然會獲得戲迷爭買，因戲人的生活與消息，凡屬戲迷，皆欲先睹為快的。班主與肖麗康於是決定辦報，為戲班宣傳，張始鳴即草章程，招股辦報，果然獲得不少名角認股，如小生聰、鬼馬元、新蛇王滿、仙花達等，皆是股東之一。

這時的報紙，是用二號字、四號字的，五號字還沒有，電訊新聞，也甚簡單，除電訊新聞外，還有兩欄副刊。張始鳴即定所辦之報為「非非日報」，聘《羊城報》編輯梁憲廷、□作舟為該報編輯。出版後，可惜沒有電版刊出戲人戲裝影照，只是消息等文字而已，所以不受歡迎，兩個月後，只得停版。《非非日報》，在當時的讀者，皆知為戲人所辦的。

三八○　關德興硬派作風
黃飛鴻上鏡最受歡迎

　　關德興是老一輩的梨園子弟，他在四十年前，已過着紅船生活，他是一個筆帖式的角色，他因慕小武靚就的戲藝，他便以新靚就名刊於人名單上，所以當時戲行中人，都以「新靚就」稱之。他的體格魁梧，粉墨登場的小武氣概，果然不凡，這時班中人都知道他將來必起，靚就對他的硬派作風也讚不絕口。可惜，這時班業已呈不景氣，有如花事，開到荼蘼。

　　關德興頗有趨新思想，看到近來戲人，多數已將真姓名出現，如周少保、陳非儂、馬師曾、廖俠懷等，都用真姓名，不再改其渾號；如靚仙、靚少華、靚榮、鬼馬元、蛇仔利等，隱其姓名，另訂戲號。他因此也不用「新靚就」來接班，卻用「關德興」來受聘。

　　關德興不用「新靚就」名後，關德興之名不久便傳播梨園，他一演一唱，有規有矩，武場演技，實而不華，粉墨登場，有英雄氣概。他的唱工，喜用古腔唱出，對於平腔，認為不能響遏行雲，使戲迷聽到，沒有繞樑三日之感。他所演的戲，都是愛國戲為多。

　　抗戰期間，他到韶關演唱，編排劇本，竟全是對抗戰有關的，因此，便有「愛國伶人」之譽。還得到李漢魂稱羨，願與為友。勝利後，他即來港，擬組班演出。其時，粵語片甚多拍製，

他於是入銀城，充當英雄故事片的主角。他愛演關戲，如《關公月下釋貂蟬》一劇，是他拿手好戲，所以在歌唱片全盛期，他曾與鄧碧雲合演過此劇在銀幕上演出，果然收得，獲得影迷爭看。他在銀幕上唱古腔粵曲，所唱霸腔，真堪一聽，他表演關雲長的義氣，仿如關羽在銀幕上活現。

他在電影界稱雄，竟全是《黃飛鴻》一個戲使他成名的。這本戲是齋公原著，吳一嘯改編，胡鵬導演的。製片人以黃飛鴻一角，認定關德興飾演最佳。所以他在《黃飛鴻》這本影片上鏡，果然獲得影迷歡迎，由此一本二本三本獻影，都收滿座之效。但有一個時期，因他往南洋登台，才停止拍製，及他回港，《黃飛鴻》又繼續開拍，一連拍了卅餘本，關德興因《黃飛鴻》，便中外揚名了。

三八一　陳皮梅拜薛覺先為師是 學無前後問題

　　四十年前的女班網巾邊，潘影芬與陳皮梅是最受戲迷歡迎的。陳皮梅學戲比潘影芳還先，陳皮梅演戲的時候，似乎舞台上還未有畫景。因為曾在東關戲院看過她登台演唱，看她粉墨登場，雖然小小年紀，但她一演一唱，果然不凡，便知她將來必能成大器，可以縱橫劇場的。看過她這次戲後，便無聞焉，原來她已受聘到外埠去，在新大陸名粵劇場獻藝了。

　　陳皮梅在女班充當網巾邊時期薛覺先還未落紅船在「寰球樂」班跟新少華學戲，這時陳皮梅在金山各地獻藝，而薛覺先才露頭角，因為他有戲劇天才，不到兩年，即成為丑生名角，因此，演出新劇甚多。原來外埠的粵班，是男女同班的多，所演出的劇本，卻是由各班將受人歡迎的首本寄去，供給他們演唱。陳皮梅這時與譚蘭卿同在金山演唱，所演的多是薛覺先首本戲。陳皮梅對薛覺先已經深有印象，更在薛的唱片中，歡喜薛的唱工。她認為薛的戲路，頗與她相同。因此，更對薛覺先崇拜，聽說在外埠演出的戲，半是薛的首本戲。

　　後來女班抬頭，她也鳥倦知還，她便偕譚蘭卿由金山回粵，過港時，她的服裝也有男性作風，……。△△

三八二 蛇仔利與歌伶吳耀卿的 一件趣事

　　當年的網巾邊，以蛇仔利演出，最富有人情味。蛇仔利初露頭角，是在「祝華年」為姜雲俠之副，他的演技雅而不俗，幼而不粗，不比其他的白鼻哥專以鄙俚台詞，來攞噱頭，他扯科諢，是另有一套，常常能獨運匠心，想出新鮮笑料，使到觀眾絕倒的。他只重演技，不重唱工，所以他唱〔梆〕黃曲，僅三兩句便算。不過，他說白奇佳，除非不說，一說，便有力，而能夠使到戲迷讚好，他的說白，所謂諧趣絕頂。

　　他當正印後，首本戲極多，他能演之戲，而他人不能演的。他人不能演的戲，而他卻能演之。因他為人〔撝〕謙，肯學又肯研究，對於有人情味的戲，他最喜歡唱。蛇仔利粉墨登場，明知戲假，但表演得十分情真。在這時的網巾邊，是不合演小生戲的，他卻是一個真正白鼻哥，尤以演普羅大眾的戲特佳。他有演戲天才，又樂於演新戲。他與姜雲俠在「祝華年」這幾年間，合演的戲最出色的。要算《梁天來》、《盲公問米》、《沙三少殺死譚阿仁》了。

　　後來，他做出的《賣花得美》、《偷雞奉母》、《臨老入花叢》各劇，都是好劇。因為，他一演一白，不但逼真，而且無懈可

擊。他演《怕老婆》一劇，尤為可觀。他能交出季常之懼妻 ^① 神態。這本戲，是黎鳳緣手編的，初原是交給新水蛇容演的，他聽到這個消息，還恐黎鳳緣不給他，怎知新蛇演一次，認為不合身份，便不再演，他又聽到這個消息，便要黎鳳緣給他演出。黎鳳緣略事刪改，即交他演，果然，一演便成名劇，由此，凡笑人怕老婆者，卻以「蛇仔利」呼之。

　　蛇仔利與黎鳳緣是好朋友，這時，已有女伶在茶樓上的獻唱，有歌者耀卿，是黎鳳緣所愛者，蛇仔利不知，偶而顧曲，一見情投，既與相識，便問她姓甚麼？耀卿笑着說姓吳，他一聽到便說我們是兄妹也，因蛇仔和亦姓吳，因此心灰意冷，不敢再起愛意。這事甚趣，是黎鳳緣生時對人說的。所以耀卿以後在歌壇出唱，都標出吳耀卿名來，查實耀卿卻非姓吳的。

① 　季常之懼妻：宋朝陳慥字季常，其妻柳氏兇悍而善妒，陳慥頗為懼怕；後人稱「畏妻」為「季常之懼」。

三八三　朱次伯改唱平腔受歡迎
　　　但未在唱片留聲

小武朱次伯，在各班演唱，雖掌正印，因為演有硬派作風，演出總是軟手軟腳，又不能把大喉發展唱霸腔。當時的筆帖式，必須能唱霸腔，才獲得戲迷爭聽，因為霸腔，富於刺激，使人聽到，特別興奮。如東生之《五郎救弟》、周瑜利之《山東響馬》的主題曲，觀眾聽後，莫不效而唱之，這兩支霸腔粵曲，歌姬瞽姬，均有演唱，坊間刊行，也極暢銷。

何浩泉組「寰球樂」班，竟用朱次伯為正印筆帖式，因他人工平，最合化算，因為這個班，是重文而不重武，省港演出多於落鄉，何老四對這個班，初意並不是要與各名班決個雌雄的，但求有賺便算。高陞戲院，「寰球樂」班便常有機會在該院開演，廉收座價，自然入座者眾，便無虧本之理。

怎料朱次伯時來風送 ①，得到新丁香耀要開他的嫁妝戲《黛玉葬花》，因他曾在上海得〔睹〕這本京劇中花旦演唱，所以決定開這個戲，一顯身手。新丁在這時的扮相，真是美麗如花，顛倒戲迷的。他要演「葬花」一劇，為了要使朱次伯有戲上演，則派他演尾場「哭靈」戲。朱初次還有是畏怯，因他是小武不是小生，他靈機一觸，改唱平喉，唱出「哭靈」一曲，便為人賞，尤其是

────────────

① 　時來風送：時來運到的意思。原句是「時來風送滕王閣」，見《昔時賢文》。

得到花間鶯燕，讚不絕口，因此，朱次伯之名便一日紅過一日，而「寰球樂」班即成省港名班，「人壽年」、「祝華年」各班，也與媲美。

　　跟着，鄧英開《芙蓉恨》給朱次伯演唱，《藏經閣憶美》、《夜吊白芙蓉》這兩支主題曲腔，分梆黃兩腔演唱出，更獲得戲迷爭顧。當時的戲迷都說只他這兩支曲，便值回票價。所以，這兩支曲書坊印行，銷數三十萬之巨，書坊主人也認為奇跡。這時唱片公司，知道如果聘得朱次伯唱片，相信必暢銷，可賺大錢，可是，正在進行邀請朱次伯唱這兩支曲入唱片時，而朱次伯已為仇家狙擊斃命，所以，朱次伯的平腔粵曲，竟無法在唱片裏留聲，這是一件最可憾的事。

三八四　馬紅演《蝴蝶夫人》
曲是曲王撰製的

　　馬師曾與紅線女未離婚前，△△……有一晚紅線女拍戲歸來，偶然與馬師曾談及東洋風味，她靈機一觸，拍案狂笑說：「《蝴蝶夫人》，這部動人的悲劇，我何以還沒有想到呢？至於曲詞，可邀曲王吳一嘯撰製，相信此劇編成，有吳一嘯的曲，綵排後演唱，一經上演，必受戲迷欣賞的。」

　　馬師曾稱是，十日後劇本橋段度好，即撥電約吳一嘯替《蝴蝶夫人》寫曲。一個月後曲才全部寫成，但每五六天必交一幕曲與馬師曾和紅線女閱讀，或有不合處，略為刪改，以免綵排時多費工夫。在一嘯寫這本曲時，馬師曾要他不要宣〔洩〕，免為人知，捷足先登。

　　三個月後，馬師曾紅線女組成劇團，演這部《蝴蝶夫人》粵劇了，還聘請薛覺先擔任要角。薛馬向來沒有合作過的，這次同結台緣，戲迷皆喜，經過三次綵排，便演唱此劇，果然獲得戲迷爭顧，連演多日，一樣爆場。可是在宣傳時，撰曲人卻不登出，曲王便不滿意。雖有交涉，亦無將曲王姓名刊登，馬師曾只寫

自己所編，故戲迷猶以為曲也是他所寫的，不知是曲王的精心撰製。①

① 《蝴蝶夫人》的撰曲者尚有羅灃銘。羅氏在《薛覺先評傳》中談及《蝴蝶夫人》的成劇細節：「……果然我在師曾家裏，捱了兩晚通宵，便算功德圓滿。在編撰的時候，我寫起一場曲，即送交覺先夫婦一看，是否滿意，覺先演劇向來認真，必定提前作充分的準備，這時林家聲和何海淇兄追隨左右，玩樂器拍和家聲也給我助力不少，即如有一支曲，插一段小曲『胡姬怨』，家聲低聲告訴我，最好改過這段小曲，或者改為『反線中板』更好，覺先聞言，亦點頭說『是』。」

三八五　陳非儂戲劇天才果然不凡
　　　　值得稱賞

　　當粵班全盛期中，粵班卻超過三十六班之數。同時更分為省港班與落鄉班。省港班則在省港澳佛及各市鎮的粵劇戲院演唱，落鄉班則開往各鄉演唱神功戲，是在戲棚上登場的。至於女班，落鄉亦有，在戲院演出的亦有。可是，這個時期，男班女班，是有別的，因為當局還未許可男女同班。所以男班的花旦，仍然是雄性的，不是雌性的。粵班的傳統角色，花旦也是男的，男花旦這個角色，在男班未用女花旦前，男花旦是特別吃香。以前的男花旦，著名的實在不少，凡在名班充當男花旦的，都是聲色藝俱佳者。自勾鼻章、仙花〔法〕、大家勝、雪梨昭輩而至揚州青、京仔恩、肖麗湘、千里駒輩，都是當日最受歡迎的男花旦。

　　在粵班鼎盛時，為班主的也日見其多，因為戲行班業好，如做班主，必有利圖，勝於幹其他商業。所以，當時的西關黃沙，戲班公司，觸目皆是，來往海旁街而及八和會館的，大半是梨園子弟。自「寰球樂」成為名班，大有所獲後，戲人改充班主的也有了。由戲人做班主的，就是靚少華（即陳伯鈞），他本是寶昌班的文武生，他有資本，便自己來組班，組成「梨園樂」班，聘用的角色，當然是有名的，不過，花旦問題，第一年只聘用新蘇仔，不過，新蘇仔卻有點過氣，所以他便由南洋重聘陳非儂來粵，充當該班男花旦，與子喉七、薛覺先拍檔；他自己卻仍充當

文武生。

　　陳非儂是話劇出身的，後來往南洋，竟改演粵劇，做了男花旦，他富有戲劇天才，一經演唱，大受歡迎，靚少華便〔捷足先登〕，聘他回粵，做「梨園樂」的正印花旦。他在歸來時，還在〔散〕班期中，他即在大集會中登台，果然獲得觀眾讚美，認是廣東的〔梅蘭芳〕。

　　當時他在「梨園樂」演唱，初試身手時，即得戲迷歡迎，他的聲價頓增十倍，凡屬戲迷，皆來爭看，他還得到薛覺先合演，益見紅花綠葉，相得益彰。這時的千里駒輩，都為之減色。陳非儂的演唱，有京劇青衣的戲味，他由此便名滿藝壇，演出他不少動人的好戲。

三八六　新馬師曾童年時代演的
　　　　　童子戲皆首本

　　新馬師曾在童年時代，已名震梨園，當年報章，沒有記載他在戲台上的動態，某雜誌有他的小史，錄之於下：「新馬師曾姓鄧名永祥，年十七，學於小生細杞，其性穎悟，進步甚速，擅長武技，弄齊眉棍及打軟鞭，尤其所長，故所主演《〔流〕花河救母》、《童子復仇記》兩劇，尤得時人歡迎，蓋新馬武技，能盡量表演故也。前年隸『〔一統〕太平』班，薪值一萬元，翌年班主源氏，增其值至一萬八千元，新馬之父，以為未滿，且有項損失，不就聘，挾之走埠，演於越南永興〔戲〕院『普長春』班……。」……△△

　　「定乾坤」班，以大班的姿態出現，班中台柱男花旦為新蘇仔、謝醒儂，小生為陳少麟，小武陳鐵英，還有袁是我輩，不過全班老倌，仍以新馬為擎天玉柱，所有演出的新劇，皆以新馬擔綱，戲匭也由他擔。〔可〕知新馬童年時代，已經聲價十倍了。「定乾坤」既重新馬，而新馬仍以童角登台，所有新劇，新馬完全演唱童子戲。新馬既合身份，武技能打真軍，更有所觀。「定乾坤」的編劇者，卻是黎鳳緣，他所編的戲，皆有利於新馬的。黎鳳緣特為新馬編一本《頑童日記》，且自稱為「頑皮編劇家」。新馬原是丑生，飾演頑童，自然妙絕。新馬的童角戲，還有一本《蠄蟧食月》，這本戲是抗日之作，新馬的《岳飛出世》，也是〔他〕

的最佳首本。這時新馬飾演童子戲，不論在省港或落鄉登台，也得到戲迷叫好的。

三八七 薛覺先對小明星唱腔
最為佩服

　　在粵曲的梆黃腔，唱得能獨創風格，算是女歌人小明星了，所以她死了二十餘年，現在猶有不少女歌人學明星腔，且能在各歌壇上唱出，獲得愛好星腔的歌迷們爭聽。陳錦紅當然不用說是星腔正宗，因為她曾得到小明星親自傳授腔法。辛賜卿亦於當時以星腔而著譽。近年的以星腔揚名於歌壇的，有劉鳳、白瑛、麥秋萍等。可見星腔時至今日，猶得周郎稱賞。

　　小明星生時，她在歌壇上唱的粵曲，最佳的有《癡雲》、《秋墳》、《悼鵑紅》、《故國夢重歸》等曲。她的唱片，也有不少佳唱，如《多情燕子歸》、《夜半歌聲》、《風流夢》各曲，也是最受歡迎的。她的歌喉，在粵劇界中，亦得甚多老倌說好。薛覺先對星腔，最為佩服，說她對曲藝確有深造，與戲人的歌腔，實有不同。

　　小明星不幸地在抗戰期中，因在廣州添男歌座，獻唱《秋墳》一曲，不支倒地，便無術續命，溘然長逝。於是《秋墳》那隻唱片，因她之死，居然聲價十倍。

三八八　武生莫如龍是由北伶轉南伶而得名

　　當年「定乾坤」的武生，有名莫如龍的。他是北伶金少山的得意弟子，曾隨金少山來粵演出，被粵班班主讚賞的。莫如龍世居上海，常懷獻身舞台之志，及後其願果償。因獲得名角金少山傳授，且金少山又極重視之，認為他日後必有振作。當少山應梅蘭芳之邀，約同來廣州獻藝，演「別姬」一劇，少山便有「活霸王」之稱，為戲迷喝好。這時莫如龍以徒弟身份，亦隨之來粵，常與少山拍演，如龍劇藝，因而猛進。

　　時有星洲班主某，〔觀〕莫如龍演唱後，以他之才，大為可用。於是，與他密斟，使轉作南伶，在粵發展，他日必然成功，因粵班武生人材缺乏，能由北轉南，更易馳譽。莫如龍果然如言，且受其聘，留在廣東不演京劇而演粵劇，這時粵伶多以私淑北伶藝術，戲裝腔調，都效京派演唱，得觀眾欣賞。但甚少京伶取南方藝術，以為標榜，在粵劇裏演唱的。莫如龍竟以北伶轉為南伶，加入粵班，充當武生，實為創舉。

　　莫如龍受聘後，即隨赴星洲，與粵伶合演，以北方劇藝演唱，果得該埠觀眾讚揚。說到「封相」坐車一藝，他早偷得當時武生如曾三多輩的坐車絕技，加入京劇演技表演，於是，更見稱於星洲人士之口，都說旅星粵班武生無有能出其右者。

　　陳少麟（新丁香耀）遠在星洲演唱，也以莫如龍演技佳妙，

因此，重聘他回粵，組「定乾坤」班，用為武生。該班各項角色，小武為陳鐵英、花旦為新蘇仔、文武生為新馬師曾，還有袁是我、謝醒儂等，陣容不弱，新馬仍以童角上演。「定乾坤」班的角色，全是名角，又有由北伶轉為南伶的莫如龍助陣，演得更加出色。所以，凡愛觀「定乾坤」老倌的戲迷，皆知有莫如龍，是北伶轉南伶，充當粵班正印武生，而馳其戲譽也。

三八九　小武福成武生新珠
皆以演關戲得名

　　粵劇演關戲，以往的武生是不甚重視的，據說關雲長是大英雄，而且死後又為神，家家戶戶都供奉關帝像，各地皆有關帝廟建立，所以當時梨園子弟，恐怕褻瀆神明，對於關戲，多不敢演唱。所以，演三國歷史戲，也甚少演關羽的戲，演出的都是劉備、孔明、周瑜、張飛、馬超、趙子龍、孫權等人物，至於關雲長，則未見有首本戲演過。最初傳演過《關公送嫂》，卒因不受歡迎，且戲過於正，花旦無戲可演，所以，便不再演。

　　三國粵劇，最受觀眾欣賞的，武生要算《劉備過江招親》，小武要算《三氣周瑜》，二花面要算《張飛喝斷長板橋》及「孫夫人」的戲演唱。至於《華容道》一劇，也是關戲吃香後，才有演唱。

　　關戲在粵劇來說，是由京劇傳來的，初期且是由小武福成先上演，戲名《水淹七軍》。福成以小武掛鬚開面飾演關雲長。他在「頌太平」班演出之後，使到戲迷耳目一新，於是，不論在省港或落鄉開演，這本關戲，必然在第一晚演唱。這時粵劇關戲，便大受歡迎，凡屬武生角色，皆欲演唱。

　　不久，武生新珠回粵登台，即以《華容道》獻演，他飾演關雲長，「義釋曹操」一場，最得觀眾欣賞。新珠扮相既佳，身段修長，演技特妙，他飾演關公，無懈可擊，戲迷看過，都說他演

關戲還強於福成，因福成是小武，軀幹略短，不如新珠頎長 [1] 得可觀。新珠因演關戲，聲價百倍，凡演關戲，絕早爆場。

靚榮是武生王，且是識時務的俊傑，以關戲見重於時，他於是又研究開面演關戲了。他在「人壽年」日場戲，便演《華容道》而得好評。同時有周倉錦飾演周倉，初露頭角的薛覺先飾演關平，更像紅花綠葉，相得益彰。他飾演關羽後，還飾演魯肅，一武一文，並皆佳妙。靚榮扮關公，猶覺肖妙。粵劇的關戲，是由京劇傳入，先由福成與新珠二伶，先後演出，粵劇的關戲，從此便吃香了。

[1] 　頎長：形容身材修長的樣子。

三九〇　謝醒儂為後期男花旦最有色的一人

　　男花旦在當年的粵班來說，是武女花旦吃香的。雖然曾有一個時期，戲迷們竟趨捧女花旦，而男花旦突然減色，不過，瞬間男花旦仍為戲迷所喜看，認為聲色技三事，卻超出女花旦的。所以，粵班全盛期中，學戲的人，稍具女性美的青年，也都願習花旦之藝，因為做男花旦一成名，每年人工必多於其他角色，故此不以化雄為雌是件苦事。做戲而已，易弁而釵，又何害焉。

　　這時的男花旦，後起的不少，如李翠芳、鍾卓芳、小蘇蘇等，都是綺年玉貌，獲得觀眾佳評的。在這時論及粵班男花旦人材，多有及於謝醒儂者。謝醒儂色艷聲嬌，做工細膩，實為後起之秀之冠。他未為梨園子弟前，曾攻讀於南武學〔校〕，思想新穎，又有戲劇天才，當他粉墨登場，儼然大家閨秀，幾與以前「優天影」之鄭君可媲美。他曾自組改良班演出，隨即為薛覺先看中，組「大堯天」班時，便聘謝醒儂為嫦娥英之副。

　　謝醒儂在「大堯天」，雖充副角，但因有色，比嫦娥英鮮明得多，因此，見重於薛覺先，同場演唱，紅花綠葉，相得益彰。所以，「覺先聲」成班，便以謝醒儂為正印花旦。這時謝醒儂之聲藝更臻佳境。可是，偶因小故，忽與薛覺先不睦，即偕葉弗弱到南洋獻〔藝〕。果然，一登舞台，聲價十倍，大受歡迎。陳少麟（新丁香耀）剛在該埠登場，恰與謝結台緣，因為陳少麟子喉

既失，不為花旦，已轉小生，二人演出，更有可觀。「定乾坤」班，以謝醒儂色藝不弱，不可錯過，重聘歸粵，與新馬師曾、陳少麟、新蘇仔等同班演唱，新馬師曾這時猶為神童，組成「定乾坤」班演唱，以人材薈萃，又收滿座之效。

在「定乾坤」欲定謝醒儂時，薛覺先又欲重拍他，曾向他三番四次道歉，願重携手，可是，謝醒儂不為所動，且言已接「定乾坤」之聘，萬難變更，用此堅拒，薛覺先以不能復與謝醒儂同班，認為憾事。可惜，謝醒儂後來，忽因失聲，在男花旦地位，又不穩固了。

三九一　薛覺先反串花旦獨力支持
　　　　「覺先聲」

　　薛覺先自恃有戲劇天才，自拍千里駒演《三伯爵》一劇成名後，他的戲運便如日之升，在「人壽年」為丑生，人工雖少，而班主亦給他每年私伙餸錢四千元 [1]，他亦足以自豪矣。靚少華起「梨園樂」班，重聘他當丑生，既為五大台柱之一，他在戲台上更有用武之地。聲價從此日高，自演《白金龍》、《璇宮艷史》各戲後，他更獲得「萬能老倌」之譽，不過，他的勁敵馬師曾、廖俠懷輩，他還常常受到威脅，在省在港演唱，他的號召力，仍未能獨特稱強，超出若輩。

　　薛覺先自組「覺先聲」班，初本與後起之謝醒儂拍檔，但因小故，謝醒儂突然離去，使他合演無人，他於是想到用騷韻蘭，可是，騷韻蘭仍在外埠未歸。「覺先聲」於是陷入無花旦狀態，坐倉及全班人都為之急煞。但，薛覺先依然鎮靜，教人少安毋躁，願反串花旦，一新觀眾耳目，因這時男花旦仍然吃香也。

　　果然，薛覺先以反串花旦而作宣傳，演出之夕，風氣一轉，收入頓增，絕不因無花旦而影響。薛覺先反串花旦，他確有可賞之處，因為他易弁而釵，比諸飾演男角，尤為美妙。他有穠纖得

[1]　有關「人壽年」班主給薛覺先的「私伙餸錢」，作者說法前後不一：第二四一篇說三千元，第三三〇篇說二千元，本篇則說四千元。

中，修短合度的身材，穿上古裝戲服，扮成古代美人，真是值得人讚，認為垻在的著名男花旦，亦不及他的扮相艷媚。

可是薛覺先反串花旦，美則美矣，仍是美中不足，其不足處，就是喉不中聽，假如他真能如千里駒，陳非儂等唱得，則更得戲迷歡迎了。往時小生丑生，也有反串花旦之作，只是扮得平凡，未能使到欣賞觀眾。從前姜雲俠也反串過花旦，可惜體態肥胖，未見苗條，但他卻能唱子喉，學肖麗湘的腔，極為動聽。姜雲俠反串花旦，則有聲無色，故不能長期反串花旦，增其聲譽。薛覺先反串花旦，雖然有色無聲，但他登台演出，關目傳神，做手細膩，觀眾認為養目，子喉聲線略差，亦不以為疵。所以薛覺先，便把四大美人故事編成劇本，為「覺先聲」打氣。此後，薛覺先雖為文武丑生，然亦正印花旦了。所以，薛覺先益覺自負，萬能老倌，當之無愧。

三九二　伊秋水粉墨登場無發展
　　　　上銀燈始稱雄

　　粵班各項角色，在後期來說，凡入梨園習藝者，多學網巾邊之技。因為網巾邊一角，甚麼人物都可以飾演，千變萬化，三教九流也得飾出，不比其他角色，武生就是武生，小生就是小生，小武就是小武，花旦就是花旦。粉墨登場，可演出千面笑匠丑生戲藝。所以，稍有優孟思想的戲人，必愛充任丑生，使能演出多方面的角色。

　　自薛覺先、馬師曾、廖俠懷輩，充當網巾邊後，他們的演技，都有特殊的演出。薛覺先所以有「萬能老倌」之稱，能演能唱，反串花旦，尤悅人目。所以，以後願為梨園子弟的，都喜愛充當丑生。當時丑生後起之秀，卻有伊秋水其人，他生性詼諧，喜為戲人，當他未為伶倌前，原是香港某買辦之子，家非清貧，他願為優倌，實有趣史在焉。

　　伊秋水生性活潑，平日愛唱粵曲，在港讀書，在課餘時，也多如此，同學都認定他將來必是有名的戲人，家人禁之亦未能。卒業後，父問他想作甚麼？他以所懷不敢直說，父於是為謀一書記席在律師樓，伊秋水怫然不願就。父謂伊有何能，不為書記。他才直說，我將學戲，以我性近，學成必為大老倌，年薪可獲萬金，父聽之，戲人豈可為哉！決使伊為律師樓書記，伊又不敢逆父意，惟有強就，而心猶不忘於做戲也。

伊秋水既任書記，作事多不檢，即離港而入梨園學藝，他因有戲劇天才，稍學即嫻，先後在南洋各埠登台，便有「東方差利」之名。後來，陳非儂組「鈞天樂」班，歎丑生人材缺乏，着人往南洋物色，以伊秋水可用，「新春秋」班組成，即聘伊秋水為正印網巾邊，可惜，資歷尚淺，未能與薛、馬媲美，及後浮沉劇海，發展未如所想，因此，使改在水銀燈下活動。果然，伊秋水上鏡，特別活躍，演出的戲，有八九像卓別麟，他的「東方差利」名，從此不脛而走，一演一唱，都能使到影迷爭看，影運紅時，分身不暇，以後，人便以他為影人，而不以他為戲人了。

三九三 千里駒演梁紅玉武戲
在滬最受歡迎

　　千里駒是當年男花旦之王，在寶昌旗幟下的「人壽年」、「周豐年」、「國豐年」掌正印花旦，已達二十年之久。他拍的小生，由小生聰而至白駒榮，及白玉堂、靚少鳳等，生旦的戲，演出最受歡迎。千里駒伶德最佳，為梨園子弟所最崇敬，所以，他在班中有「千里仲」之稱，班中人皆呼之為「仲哥」。他以演苦情戲而獲得戲迷欣賞。他與小生聰拍演期中，新戲還未有得開，但他的《夜送寒衣》、《演說驚夫》及《殺子奉姑》這幾部悲劇，已足夠賣座，男女觀眾，也有不厭百回看之感。由此，足見千里駒的苦情戲，卻不讓肖麗湘的《金葉菊》專美於前了。

　　在粵班全盛時代，千里駒在男花旦地位，依然穩坐第一把交椅。因為他的聲色技，一樣超出男花旦〔輩〕之上。這時男花旦的每年人工，以他最高。寶昌之賺，也是憑着千里駒名所賺來的。新劇在各班滔滔演出時，千里駒所演唱的新劇，也不會少過其他各班。他有私伙開戲師爺陳鐵軍，他演出的新戲，一樣以悲劇成功。

　　千里駒與白駒榮的《泣荊花》、《苦鳳鶯憐》、《柳為荊愁》各劇，都是受戲迷讚好。及後，班業不景，千里駒才離開寶昌，而改隸「永壽年」。該班為源某所組，組成後，即赴滬作頭台開演。這時粵班赴滬，早有「新春秋」、「新中華」等班，可是，皆無利

可獲，所以，「永壽年」赴滬之日，戲行人皆不睇好。怎知該班班主早已穩操勝券，才有毅然赴滬演唱。

因為千里駒苦情戲，久獲戲迷讚好，旅滬人士，早聞其名，未嘗一見，所以有此把握，赴滬演出，必無虧折之虞。

「永壽年」在滬演出的戲，則以《順母橋》、《捨子奉姑》、《泣荊花》、《夜送寒衣》等千里駒〔苦〕情之作，加以宣傳得法，果然晚晚爆場，且有「北梅南駒」之譽。千里駒演苦情戲，既得眾稱，於是編劇者與商，何不一演武戲，以新戲迷耳目。千里駒說好，於是便編《梁紅玉》一劇，使千里駒戎裝佩劍演梁紅玉，擊鼓退金兵一場，千里駒演來英風颯颯，饒有巾幗鬚眉氣慨。所以，載譽回粵，亦以《梁紅玉》為該班佳劇也。

三九四　新蘇仔不演《醜婦娘娘》
　　　　因沒有新曲派唱

　　粵班戲人，老倌一大，而脾氣也跟著大，老倌大脾氣又大，所以便會因戲場事而發生不愉快的問題，使到坐倉、編劇人頓感頭痛。在粵班做開戲師爺，如此看來著實不易為。編劇者在班中開戲，最相安無事，而又獲得老倌〔尊重〕的，應以梁垣三……△△，至於戲場，老倌派到的戲路小，也無怨言，依照演出，可是其他編劇者，對大老倌便有左右為難之感，對五大台柱的戲，真的要秤過，才敢交卷，非此，在戲場裏便有問題了。

　　靚少華做班主組成「梨園樂」班，正印花旦是新蘇仔，頑笑旦是子喉七，其餘的老倌都是後起之秀。子喉七雖為頑笑旦，但他的戲最受歡迎，新蘇仔這個正印花旦曾紅過一時，以演梅香戲而「紮」，他在「梨園樂」掌正印，其聲價則不及子喉七之高。這班的新戲，皆重於子喉七，而輕於新蘇仔，當「梨園樂」開《醜婦娘娘》於該班時，看戲甌便知是子喉七戲了。

　　這時的新戲，仍沒有全部曲本，每本戲只有一二場曲白寫出，分派與各老倌唱出而已。《醜婦娘娘》的戲，頭場是由子喉七飾演鍾無艷，他的曲特別多，尾場始由新蘇仔飾演鍾無艷，因為這時的醜婦娘娘已變回靚女娘娘了。不過，是沒有曲給新蘇仔唱，在講戲時只叫他照排場戲演出可也。

　　新蘇仔於是不悅，因為他是正花，曲也沒有，明是輕正印

花旦而重頑笑旦，查實黎鳳緣是一番好意的，知道新蘇仔懶於讀曲，所以免他麻煩，怎知他老倌脾氣大發，對靚少華說不演此戲。靚少華叫他不要如此，阿甩（黎鳳緣）實不願傷腦筋而已。阿甩也對他說明用意，他才把氣順下來，阿甩說你要唱新曲，可以撰給你唱的。新蘇仔笑了一笑，然後風浪才息。《醜婦娘娘》如期演唱，果收賣座之效。

三九五 「定乾坤」《空谷蘭》
是謝醒儂編演戲迷讚好

粵班自有新劇以來，所謂江湖十八本，已經漸漸淘汰，粵班老倌，也爭着演唱新劇，以增聲價。不過，粵班新戲，編來編去，都是歷史與故事戲居多。有時編劇者空中樓閣而編成，觀眾都認為過於空泛沒有實質，反不如歷史故事戲，而獲得觀眾爭看。

當薛覺先、馬師曾輩出，對於新劇，多取材於西片或外國小說。薛覺先之《璇宮艷史》、馬師曾之《賊王子》，都是從西片改編演唱，因為成功，於是，以後新戲，亦爭着從西片裏找材料了。如《斬龍遇仙》就是靚雪秋看過西片《斬龍遇仙記》，特自編作粵劇演出的。

粵班戲人，如肖麗康也曾編過《李覺出身》一劇，這也是外國小說，可惜，未見賣座。粵班在全盛末期，「定乾坤」班，也開演過一本《空谷蘭》。這個戲甌，即是當時國語片《空谷蘭》相同。原來這本戲，卻是外國有名的小說，所以舞台或電影，常用為劇本，亦均能哄動一時，非常賣座。此時上海明星影片公司亦拍攝《空谷蘭》影片，以朱飛、張織雲、楊耐梅、鄭〔小〕秋等主演。該部片影獻映後，影迷稱賞，以張織雲演出最佳，她因主演這部《空谷蘭》，她便成為一顆大明星了。

「定乾坤」班所有老倌，都看過《空谷蘭》這部國語片，認為

幕幕好戲，有人情味，如果改編為粵劇，必能收賣座之效。花旦謝醒儂於是親自改編，編成後，各台柱滿意，即登告白宣傳，定期演唱。廣告是這樣說：「新派劇《空谷蘭》勝過國粵西片，謝醒儂改編。」

　　劇情與國片略同，用新馬師曾飾紀良彥，最合身份，可是，頭場新馬先飾幽蘭的父親，突梯〔滑稽〕，令人絕倒。尾場才飾蘭蓀兒子紀〔良〕彥，表現出一好孩子，得到戲迷喜愛。陳少麟（新丁）飾紀蘭蓀，亦適合身份，演出不錯，謝醒儂初飾村女，一片天真，不解世情，可憐可笑，着意傳神。後〔飾〕幽蘭夫人，於會子一場，高潮疊見，袁是我飾表妹，能寫出陰險婦人的所作所為。電影則分兩集，此劇卻一次演完，所以頭台在太平演唱，場竟為爆，從此便成該班名劇了。

三九六　白駒榮唱《客途秋恨》
　　　　　說到《客途秋恨》的原作

　　粵劇演出，在江湖十八本的時候，各老倌所唱的曲，全是梆黃，而且分開來唱，梆子多過二黃。自粵劇趨向新的途徑後，各項角色唱出的曲，才複雜起來，梆黃腔也混合地唱出。由此，凡編新劇的作者，對於撰寫粵曲，除梆黃曲外，便加上地道的南音、木魚、龍舟、板眼之類的曲詞，插入梆黃曲中演唱。南音、板眼都有音樂拍和，木魚、龍舟只是清唱，沒有弦管拍和，木魚、龍舟既是清唱，所以，有些撰曲家便美其名曰「清歌」。照例龍舟是有鑼鼓的，這種鑼鼓卻稱「龍舟鼓」，往日長於唱龍舟的，以龍舟炳唱得最出色。木魚除是家庭婦女唱的，當讀書這樣的唱出，以消永晝。南音則為瞽者所歌，用箏拍和。當年的鍾德，唱得佳妙，《今夢曲》就是他傑唱。可是，粵謳嫌唱得太慢，在演劇的戲人從沒唱過，只有瞽姬能唱，《吊秋喜》一曲，唱得最傳神。

　　白駒榮的歌喉，在小生來說，可稱第一，梆黃而外，南音更稱絕唱，所以當年唱片的《客途秋恨》，特別暢銷，時至今日，一樣有人爭購。汪精衛之妻陳璧君，也喜歡聽白駒榮唱出的《客途秋恨》曲。

　　《客途秋恨》初時由書坊舖五桂堂印行。光緒間已有發行，是木刻版，但這支南音一起頭，就是「孤舟岑寂晚涼天，斜倚蓬

窗思悄然。……」不久，以文堂又發行這支南音，就有「涼風有信，秋月無邊。虧我思嬌情緒好比度日如年」以下這一段句子。發行後果然賣得，五桂堂那本《客途秋恨》就暢銷了。五桂堂主人徐立軒只有照以文堂那部再刻出發行。徐立軒曾對我說，以文堂主人畢杏池，也會寫曲本的，不知他怎樣，竟將「涼風有信」的句子加在《客途秋恨》之頭段，以增聲價，果然成功，這是畢杏池後來對他說的。可見原本的《客途秋恨》，是「孤舟岑寂晚涼天」起的，到了現在人們一樣「涼風有信」的唱法，於是以偽亂真。至於《客途秋恨》是誰作品，仍屬一個謎。白駒榮唱《客途秋恨》一曲，便成名唱，不過其中仍與原作有多少出入，未盡善也。

三九七　志士班藝員愛演時事及民間故事戲

　　當清末民初的粵班，班中角色所演的戲，仍是演唱舊戲，以娛觀眾。及志士班興，然後才漸漸改良，趨重新的戲劇。當時的志士班，以「優天影」為最受戲迷歡迎。該志士班，卻稱為「劇社」，掛起這個劇社班牌後，所編的戲，多是新而不陳，且班中劇員，都是聲色俱佳，只一個正印花旦鄭君可，已經陶醉了不少觀眾，比諸原班出身的正印花旦，更有過之而無不及。當他易弁而釵，粉墨登場，一飄媚目，已足勾魂，觀眾皆為傾倒。她不獨關目傳神，而且做工細膩。演東西方的美人皆可，《閔妃》一劇，穿東洋裝登場，真一個日本嬋娟也。

　　說到男丑姜雲俠，三教九流的戲，他皆能演唱，優孟衣冠，扮甚麼都似，嘻笑怒罵，皆成曲白。為各班的網巾邊，望塵不及者。「優天影」藝員，各有所長，而且有新思想，不演人唱亦唱的古老舊戲。更獲黃魯逸擔任編劇一職。這位「叔台」，對於粵劇，決心革新，所以粵曲，也改用白話，不唱「姑之逛」之官腔曲。

　　「優天影」的粵劇，重於時事與民間故事。《火燒大沙頭》是最獲觀眾稱賞的戲。及後，鄭君可因桃色事件而得到不好收場，該劇社由此便沉下去。宏順班主鄧瓜，即重聘姜雲俠為「祝華年」正印網巾邊，其餘各劇員，也紛紛投入大班去，不再為志士班藝

員，而充作大班的老倌了。

「祝華年」班的老倌，全是名伶，武生為聲架羅，小武為東生，花旦為西施丙，小生為金山炳，男丑為姜雲俠與蛇仔利，女丑卻是子喉地，其餘大花面、二花面、公腳、正生等，都是出色的戲人。

姜雲俠為班主所重，對於新劇，也要編排故事，或時事戲。為演《火燒石室》一劇，斥資縫製清裝。姜雲俠的《盲公問米》、《大鬧廣昌隆》卻是諷刺喜劇。該班以《梁天來》既受歡迎，因此開了幾本，跟着又編《沙三少》、《阿娥賣粉果》的廣州故事。各班因「祝華年」故事戲收得，於是各班也要編劇者找尋民間故事的戲材，不讓「祝華年」專美。所以《長壽寺》、《順母橋》的故事戲也搬上戲台了。

三九八　紮腳勝的三部曲首本戲
便名滿梨園

　　往時粵班的男花旦，自幼便從師學藝，真是文武雙全，能演文戲又能演武戲。而且還紮腳披甲登場演唱，以增聲價。能演武戲的花旦，在當時有武旦之稱，名列在花旦之上的。武旦所演的戲，如演穆桂英、樊梨花、白貞娘、十三妹等，就要全身武裝，紮腳出場，演唱武戲。所以，這時的花旦才有武旦一角，不過後來才把武旦取消，歸入花旦之列，只有長於武戲者，便專演女英雄戲，以悅觀眾之目。如紮腳勝，便是由武旦而得名，及後改充花旦，獲得名滿梨園。

　　五十年前的男花旦能演武戲的，有紮腳文、紮腳勝、京仔恩、貴妃文、余秋耀、金山耀等，因為他們皆能演唱武戲，不比其他男花旦只演文戲，對武戲是無所施其技的。上述幾個男花旦，不特以演武戲見長，還能紮腳登場，三寸金蓮，紅菱留艷，凌波微步，姍姍婷婷，比纏足女子，還來得有致 ① 。

　　紮腳勝在當時的粵班，曾稱雄一時，落鄉登台，最擔得戲金，因渴戲的觀眾，是最愛看他的武戲，所以，他的聲譽，超乎儕輩，每年人工特別高，且獲得班主爭聘，為所組之班花旦台柱，他之能受觀眾歡迎，演出的武戲，全是舊劇，並非新戲，舊

① 　有致：有韻味、有情趣的意思。

戲又是排場戲，人人皆能演唱的。

　　紮腳勝以武戲見稱，文戲演來，亦恰到好處，歌喉略粗，唯說白嬌媚，最動人聽，他之得名，只有三部武戲，餘外俱非他所長，這三部粵劇一是《劉金定斬四門》，二是《水浸金山》，三是《十三妹大鬧能仁寺》。在他的三部曲的首本來說，以《十三妹大鬧能仁寺》最受歡迎，《劉金定斬四門》亦佳，《水浸金山》則不及紮腳文演唱得妙。但是與法海鬥法一場，唱做俱佳，所以，他名滿梨園，自始至終，都是靠這三本戲邀譽。及後，新戲日多，他不能不演新戲，可是，新戲中的武場戲，雖有演唱，但無法得戲迷道好了。因此，他便退休，以放班債為活，不過，他最有良心，不收貴利，所以班中人皆讚揚他是個好叔父。

三九九　粵班小生有胖有瘦說到
聲色藝皆有可觀（上）

　　五十年來的粵班小生，受到戲迷歡迎的，實在不少。由未有畫景前來說，曾看過各班的小生演出的戲甚多，且還編過幾部戲給一些小生演唱。在當時的小生型看，有胖的有瘦的，當時的胖小生以小生福為最，餘外便是小生聰與風情杞了。本來小生型，要瘦的為佳，因為瘦才得瀟灑，才像書生的樣子。瘦小生以細倫、金山炳、小生沾、新沾、太子卓、靚全、風情錦與白駒榮、白玉堂輩，這些小生在當年看過他們的戲，也覺得他們的聲技不俗，風度翩翩，一演一唱，值得觀眾爭賞的。

　　小生聰、風情杞這兩個胖小生，因演唱佳，歷隸寶昌旗幟下的名班，幾達十載。小生聰所拍的花旦，肖麗湘與千里駒，多年合作，皆獲戲迷好評。阿聰本非小生型，亦非生喉正宗，出場台步，有如總生，所以愛看他的戲的觀眾，也喚他為「總生聰」或「戀聰」。觀眾何以呼他為「戀聰」？因為他演出的戲，最吸引人的就是戀態可掬。他演大場戲，火氣十足，唱腔遏雲，他的聲譽，由此鵲起，肖麗湘、千里駒都說與他合演的戲，是最感興趣的。

　　風情杞是個有福氣的生角，伶德特佳，從無與班中人不和。他隸「人壽年」拍肖麗湘，以演《李仙刺目》、《晴雯補裘》、《燕山外史》這三部戲，最為賣座，他演出的戲中規中矩，無懈可

擊，落鄉最擔得戲金。至於小生福是極平庸的生角，但他能歷隸名班，卻是他的戲運亨通而已。

金山炳隸「祝華年」班時，他的聲譽，已達最高峰，他小生型最為俊逸，歌喉清爽，唱出的曲句，最為露字，他獨演《季札掛劍》，最得觀眾稱賞。當時的小生喉，因唱「官腔」，甚難露字，〔只聞〕「姑之逛」般的聲音，與「叻㗎加」的腔調，而金山炳則不然，用腔使韻，字字清晰，且有情緒。除金山炳外，風情錦的生喉，也為當時戲迷力譽，《佛祖尋母》一曲，一經唱畢，博得全場掌聲。太子卓小生型既美，聲亦像吹簫般清唳，可惜不露字，每唱一曲，觀眾都聽不出他唱甚麼曲文。

四○○　粵班小生有胖有瘦說到
聲色藝皆有可觀（下）

　　太子卓雖屬生喉正宗，所以唱來不露字，觀眾也不以為疵，所以太子卓自「人壽年」班起，自副角而升正印，改隸其他的班，卻是一帆風順，落鄉最得戲迷趨捧。可惜他不識字，怕唱新曲，演新戲不感興趣，他自始至終的首本戲，都是《夜偷詩稿》一劇。

　　這時的小生有名「沾」者，他不獨能文而且能武，聲藝特佳，與他的徒弟金山耀同隸「祝康年」時，演《夜送京娘》一劇，最受觀眾歡迎。金山耀是該班正印花旦，飾演京娘，還演紮腳跑馬，以飽戲迷眼福。小生沾生喉而外，更能唱霸腔演武戲，可是，這時還未有「文武生」之稱，假如有的話，阿沾真當之無愧了。新沾也是有名生角，既有新沾，〔班〕中人便稱小生沾為「舊沾」，使有分別。

　　新沾儀表瀟灑，一演一唱，均能吸引觀眾，但只演文而不演武，隸「周康年」班，與花旦馮敬文合演的齣頭戲，皆有可觀。他曾演過《賣胭脂》一劇，其「孤寒」處比小生鐸還有過之而無不及⋯⋯。△△

　　鄭錦濤由志士班出身，轉入大班，亦是一名好小生。生喉正宗，〔為〕觀眾所稱，不過，他因走埠賣藝，極少在省港班演出，〔為〕觀眾遺忘，所以，在「寰球樂」充當正印小生，演《紅樓夢》寶玉戲，竟為朱次伯壓倒，以後便無問焉。

在後期的粵班小生來說，〔當〕以白駒榮與白玉堂兩角為最，二伶俱是由「人壽年」班起而馳其譽的，白駒榮生喉，有金山〔炳〕唱風，能演新劇，喜唱新曲。白玉堂亦然。白駒榮以拍千里駒期中為最紅。演《泣荊花》是他最佳首本。白玉堂拍肖麗章，為最得意之日。「二白」的生喉，至今猶得曲迷爭顧，戲迷談及往時粵班小生，對於「二白」的聲藝，猶稱之不已。

附錄

一、優界打油詩（選四）

武生

忠心為國不尋常，身為蘇武要牧羊。

此劇新華名獨著，戀壇唱罷各悲傷。

（武生多做忠臣戲，前十餘年演《蘇武牧羊》一劇，為周郎所稱許者，新華一伶已，而至今聲譽尚不弱。）

文武生

能文能武古無多，涇渭分明莫奈何。

卻喜近來全改變，生名文武可吟哦。

（昔日文戲則有小生演之，小武不能奪演，今則不然，小武多改文武生，故日演戲，多做小生戲也。）

頑笑旦

近來世界盡趨新，倘若新奇便引人。

優界故加頑笑旦，子喉七早現其身。

（粵伶頑笑旦，係以子喉七始。）

公腳

　　白髮蒼蒼一老翁，收妖捉怪最神通。

　　試看小娥來受戒，一支反線確唔同。

　　（公腳戲，多做老僧，如《水浸金山》、《打雀遇鬼》等劇，俱
　　用公腳為和尚，以畀收妖捉怪，且善唱反線曲。）

　　　　　　　　輯自《戲劇世界》（一九二二年），署名「佛珠」。

二、省港新組各班之我觀

現屆省港組各班，劇員多已選定，頭台後或者更動，然亦無甚大變矣。去歲省港班，只「人壽年」、「大羅天」、「新中華」、「新景象」四班而已。現屆新班。除原有四班外、則多〔一〕「鈞天樂」，將來或再多一「寰球樂」亦未可定。茲先將已定五班之劇員，分論於左，以〔觀〕他日誰得佔於優勝地位也。

「新中華」

「新中華」去歲因箱底過輕，幾至失敗，幸得白玉堂、肖麗章所演《錦毛鼠》一劇，為之挽回。該班當時若非各劇員極力維持，無現屆新班之擴大如是矣。該班除仍聘小生白玉堂；花旦肖麗章、小蘇蘇；武生靚東全、新金山貞；復加聘小武靚元亨、頑笑旦子喉七、丑生廖俠懷等名角，以壯聲勢。觀其台柱之重，可為現屆各班之冠。倘能再編有意義，而又能劇情充實之新劇本演之。則該班必能大受觀眾欣賞。及能獲操勝券者也。

「大羅天」

「大羅天」因得陳非儂，馬師曾為台柱，故能大享盛名，始終不弱。及後陳馬不相洽，陳伶於是遂去而另組「鈞天樂」。茲屆新班，陳伶之缺，初欲以新蘇蘇或謝醒儂補之。後因蘇伶復為「大少年」所留，謝伶又因索金太奢，均不能用，只聘騷韻蘭以繼，用新由南洋回之花弄影為助。蘭伶與馬伶極相得，去年已有合作意，今始能如願，蘭伶雖不及陳伶聲譽，然與馬伶交好，則或有好戲可觀也。花弄影色藝未知。不敢妄加毀譽。至武生

馮鏡華，係前曾隸「新中華」之三，及隸「大寰球」之正者，在寰班時，因與班主意見不合，遂赴南洋，未滿四載，今日歸來，即為「大羅天」以九千元聘用，其起之速，其價值之巨，以武生論，馮伶亦足以驚人矣。小生仍為新細倫，丑生仍為葉弗弱。統觀該班人材皆屬健者，敢云必獲觀眾歡迎，決不至落別班之後。

「新景象」

「新景象」此屆武生用靚新華；小武用新周瑜林；花旦用千里駒；〔小〕生仍為薛覺先；又丑生用梁仲昇。合觀該班所用各劇員，比前似勝，駒榮能與薛努力合演，當有真情之劇，以獲觀眾之歡，他日亦未有不取勝者也。緣該班台柱，最重者駒與薛，餘雖有名，亦不敢與之爭衡。故凡關於戲塲上之設施，均易進行，進行既易。新劇必有可賞矣。故敢決其必獲勝利也。

「人壽年」

「人壽年」上年因箱底太重，雖有白駒榮之《泣荊花》，亦不能維持到底。後又因開演新劇太泛，尤不得觀者之歡，於是失敗。現屆新班，迫將全班重要劇員更換殆盡，不唱高調。今只聘用武生新珠、小武靚少佳；花旦復用嫦娥英；以小娥代騷韻蘭；小生仍為龐順堯、丑生用蛇仔利；加用頑笑旦子喉海。如〔此〕觀之，該班決不能在省港中與別班競美矣。現在各伶，聲譽非無，不過對於省港人士眼光，多屬不合，若果改為落鄉，則又敢決其〔掄〕元也。

「鈞天樂」

「鈞天樂」為新起之班，武生曾三多；小武靚雪秋；花旦陳非儂；小生靚少鳳；丑生梁少初、薛兆明、林坤山。所用各伶，均負時譽，若能始終合力，各有劇必可觀。再能多開實而不浮之劇本，以快觀者耳目，當可與別班爭優矣。惟現觀報紙所刊新劇預告之劇目，如《樂奏鈞天》，則過於浮；《非儂原是我》，則太取巧。至如《風塵三俠》、《十載假鬚眉》，又以翻新之舊劇。再說《三十年苦命女郎》，則為非儂、少鳳隸「梨園樂」時所開之劇本，在當時亦不甚旺台，今突然重演，指為新劇，以欺觀眾，是真下策矣！寄語該班，應速另編異趣之新劇，以迎合觀者之心理眼〔光〕，不可再忽視之也。

以上已略論省港各班之優劣。至「寰球樂」一班，武生為靚榮；花旦為小丁香；小生為新丁香耀。餘則尚未得人，惟待組成之後，再為閱者告之而已。

輯自《香花畫報》（一九二八年），署名「心帆」。

後記
眉間睫

朱少璋

「睫在眉間長不見」，杜牧〈登池州九峰樓寄張祜〉用上了《韓非子》「智如目也，能見百步之外，而不能自見其睫」的典故，寓意深刻。「目不見睫」若重點在「目」，比喻沒有自知之明，固然可以；若重點在「睫」，則比喻一些近在眼前卻遭到忽略的人或事，都一樣貼切。

在舊報上連載的《粵劇藝壇感舊錄》，雖然近在眼前但卻又容易忽略，我誤打誤撞又趁得着一點點運氣，不單看到了這批材料，還同時看到專欄作者「心園」就是「王心帆」的事實；不過，相信這些巧合或機緣並不常有，可能，終我一輩子也不會再遇上。既然如此，「書生本色」又作祟 —— 盡可能把有價值的東西都變成書。

回想起來，《粵劇藝壇感舊錄》和《小蘭齋雜記》的成書過程，居然出奇地相似：兩份篇幅相若的材料，都極有流傳及參考的價值；相關的編訂工作及考掘成果，亦尚算「獨家」。而且，兩個出版計劃最終都得到「商務印書館（香港）有限公司」的支持，得以成書。像以上種種事實與種種安排，到底該算是天意？還是人為？

說做學問、做研究要高瞻遠矚我絕對同意。見小而遺大固然可笑，但見大而遺小其實同樣可惜。「目不見睫」到底還是客觀角度上的局限，不是能力問題，也並不關乎細心不細心。一個人「看不見」自己的睫毛，其實是又合理又必然的。若是「看不起」或「視而不見」，卻是另一回事：在南方蕞爾之地保留得相對完整而又貼近傳統的一種地方戲曲，相關的材料又零散、又欠規模，小眾學問難登大雅，在一眾學者或演員都攘臂而前要追京趕崑的年代，粵劇，與不少半萎縮或全萎縮的地方戲曲一樣，都變成了中國戲曲史的「燈下黑」──光在同一種均勻介質中沿直線傳播，光在照射不到的區域形成影子。

　　王心帆先生曾在上世紀二十年代加入「廣東劇學研究社」；我特別喜歡「劇學」這個概念，它包含了編、演、評等元素，以唱詞、劇本、劇評、報道甚至圖片，可以建構起立體而完整的學術框架。「劇學」兩字，頗能精準而概括地道出過去十多年個人在編著評論工作上的大方向：《燈前說劍──任劍輝劇藝八十詠》、《小蘭齋雜記》、《粵謳采輯》、《香如故──南海十三郎戲曲片羽》、《陳錦棠演藝平生》、《井邊重會──唐滌生《白兔會》賞析》、《顧曲談》、《薛覺先評傳》和《粵劇藝壇感舊錄》。任劍輝、南海十三郎、招子庸、黃魯逸、廖鳳舒、陳錦棠、唐滌生、羅澧銘、薛覺先、王心帆──在眉間，也在燈下；是天意，亦是人為。

二〇二一年四月